THE KENNICOTT BIBLE

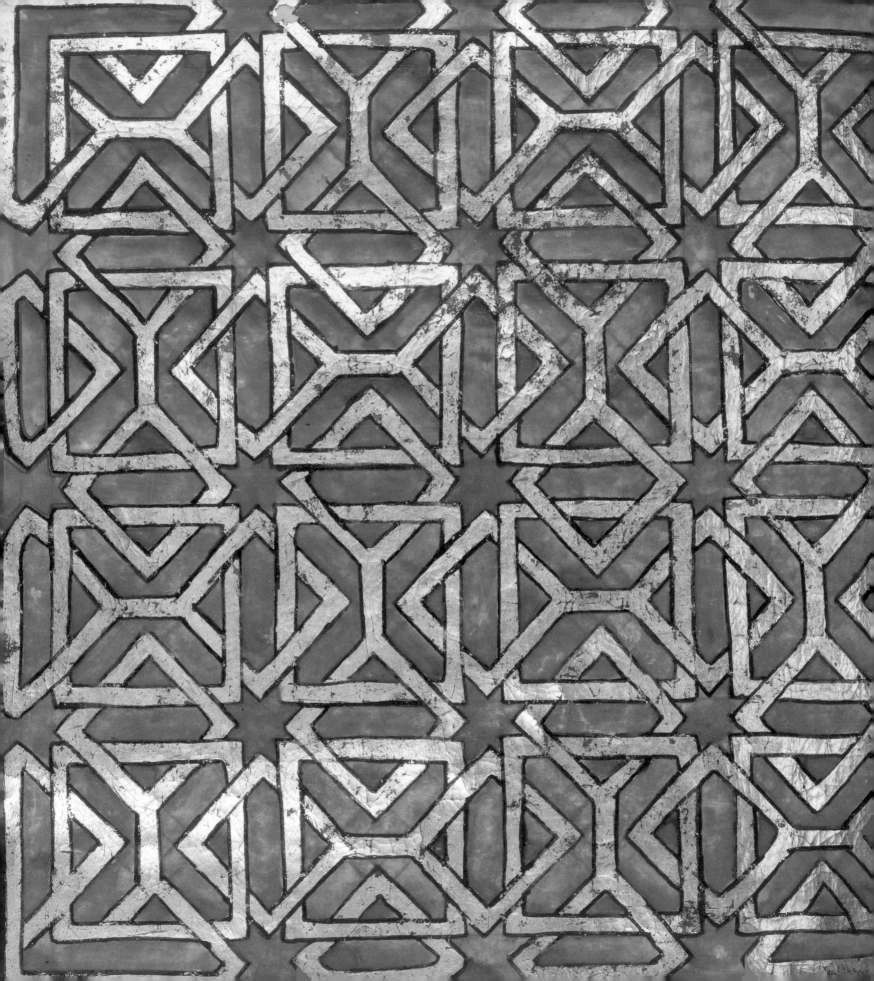

THE KENNICOTT BIBLE

BIBLE

A Masterpiece of Jewish Book Art

Edited by Katrin Kogman-Appel
with Javier del Barco &
María Teresa Ortega-Monasterio

BODLEIAN
LIBRARY
PUBLISHING

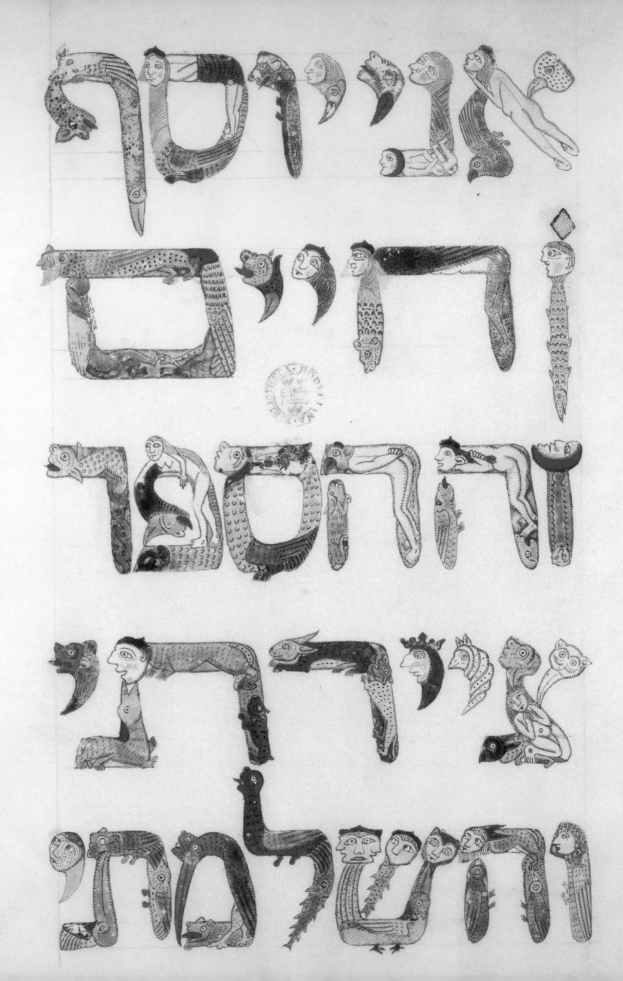

CONTENTS

FOREWORD

THIS VOLUME is about a very special book: the Kennicott Bible, crown jewel of the medieval Jewish manuscripts in the Bodleian Library. Considered one of the most beautiful Bibles in existence anywhere in the world, it both arouses and teases the imagination, providing us with much fascinating information on the production of medieval Hebrew manuscripts in the late fifteenth century, yet at the same time leaving unanswered many human aspects concerning its history.

We know that it was written by the scribe Moses bar Jacob ibn Zabara and that it was completed in 1476 in La Coruña, Galicia, in the north-west corner of Iberia. We also know that it was written for Isaac, the son of the honourable Don Solomon de Braga. It is indeed an utterly magnificent codex. Consisting of 462 folios almost 30 centimetres in height, it is written in 'impeccable Sephardi script together with the Masorah' and it includes portions of David Ḳimḥi's grammatical treatise known as *Sefer ha-mikhlol*. Complementing Moses' scribal talents are those of Joseph ibn Hayyim, whose breathtaking illustrations are unparalleled in their beauty and symbolism. The chapters in this volume detail the astonishing accomplishments of both Moses and Joseph.

As Katrin Kogman-Appel relates, when the Jews were ordered to leave Spain in 1492 Isaac probably took his precious Bible into exile in North Africa. For close to three centuries – ten generations – it then disappears from history, reappearing only in the eighteenth century in Gibraltar, when it is sold to a Mr Chalmers of Auld bar of Scotland, to be sold once again in 1770 to the Radcliffe Library at Oxford, a transaction arranged by Benjamin Kennicott.

We can now address and contemplate the mysteries surrounding this codex. Who commissioned it, the son or the father? How much did it cost to produce a manuscript of this kind and quality? Was this something only the very wealthy could afford? What was the motivation for the commission – religious responsibility or something more mundane? Was it a vanity object for public display or a family possession intended for private contemplation? Given the political turmoil in late-fifteenth-century Spain combined with a knowledge of the dark cycles of Jewish history, was the commissioning of the Kennicott Bible prompted by a desire to create a piece of Hebrew culture in a transportable form? Would the pain of physical exile be lessened by possession of such a spiritually inspiring object?

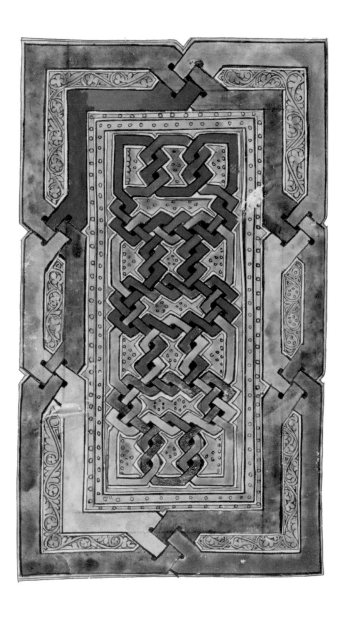

And then there are those missing three centuries and close to ten generations to account for. Where was the codex kept during that time? Who looked after it? Why and by whom was it finally put up for sale? Was it owned by a family who either wanted the money from its sale or lost interest in it, or was it owned by a Jewish community which found itself desperately in need of funds? If the latter, this would be one more example of a common occurrence, in which impoverished Jewish communities sold some of their precious manuscripts to book dealers in order to survive. Over the centuries, many of these dealers were responsible for helping numerous scholars bring similar precious books and manuscripts to Oxford and other European universities.

Perhaps one day a researcher will discover the answers to these questions in the archives of a synagogue in North Africa or the records of family histories. But for now we are left to marvel at this Bible's physical beauty, relish the fabulous trove of information it reveals about medieval Hebrew manuscripts, and contemplate the mysteries surrounding its creation and preservation. A very special book indeed.

MARTIN J. GROSS

Right column

הקבלה
וכאשר יבא
לשון יחיד על לשון
רבים או לשון רבים על יחיד
הוא דרך קצרה והאמנתו
הלשון בהרבה מקומות
כמו ותקח האשה את שני
האנשים ותצפנו ויבא משה ואהרן
וקבל היהודים עליו יבאו וישבו ויקראו
שועיר העירו וידו להם ד"ל שועי והם
הוריבים כמו שאמר להם וישב את משה
ואהרן תדשא הארץ ישרצו המים
ובאדם רצה לתת בו רוח עליונה לפיכ
אנשים נלכדה הקריות והמצרות
נתפשה לא תמער אשוריו כי מיפחן
יבא לה הישורדים וחטאתנו יענתה בנו
ויענו קמה חכמות הוק תרנה שהיא
כמו תרון חכמת שרותיה תענה ועליה
עלה בנות צעדה עלי שור והרומים
להם וכן לשון רבים על יחיד מפנ
המלחמה אשר סבבוהו כי תקראנה
מלחמה ברנלים תרמסנה יעטרתי נאות
ירה לית תד תשלחנה יחפרו בעמ
וישיש בכה נסו ואין רדף רשיע הר
בבנים מה נמליצו לחם אמרתך זהרו
להם ויש לתת טיבם בהם למה באו כן
כמו שאנו יעתיר לבאר במלת ותצפנו
בשרשו בחלק ההעין והמשכיל יבין
כל אחר ואחר לפי מקומו וי־־־
שיבאו בלשון תפארת ליחיד כמו

Left column

תכינו
ואחר נדבר נח
נחשבנו כבהמה נטמעו
בעיניכם משכנ אחריך נרוצה
נגילה ונשמחה בך נזכיר
דריך מיין ויאמר
אבשלום אל אחיתפל הבו
לכם עצה ויש מפרשים כן מעשה
אדם בצלמנו כדמותנו וארני אבי
זל פירשו כי הוא מדבר כנגד ארבע
יסורות כמו שאמר בשאר הבריות תוצא
הארץ תדשא הארץ ישרצו המים
ובאדם רצה לתת בו רוח עליונה לפיכ
אם נעשה וכן בצלמנו הרוח בצלם
עליונם והגוף בצלם התחתונים וכן
יבא לה הישורדים תפארת בארמי ופשריה
נאמר קדם מלכא ואחרים זולתי וכן
מנהג בשאר הלשונות ולדבר בלשון
תפארת ליחיד ויש שיבא לשון
יחיד על רבים והוא דרך בכל כמו
ויהי לישר והחמור כי אהסוס אסור
והחמור אסור וירכבם על החמור
ותעל הצפרדע ותהי הכנם כרך
תאמרון לאיש יבש נלעד ואיש
ישראל נבש ויליך ביתו הם אכלו בלחמ
מבכור בני ישרא לקח את הכסף סוח
צירון עברים מלאור כי נשמרה
מבנמכן אשה לתתחרב בידם קבר
פתוח גרונם לשונם יחליקון נפ־־־
לא ישבע לא יקרחה ליחיד כמו

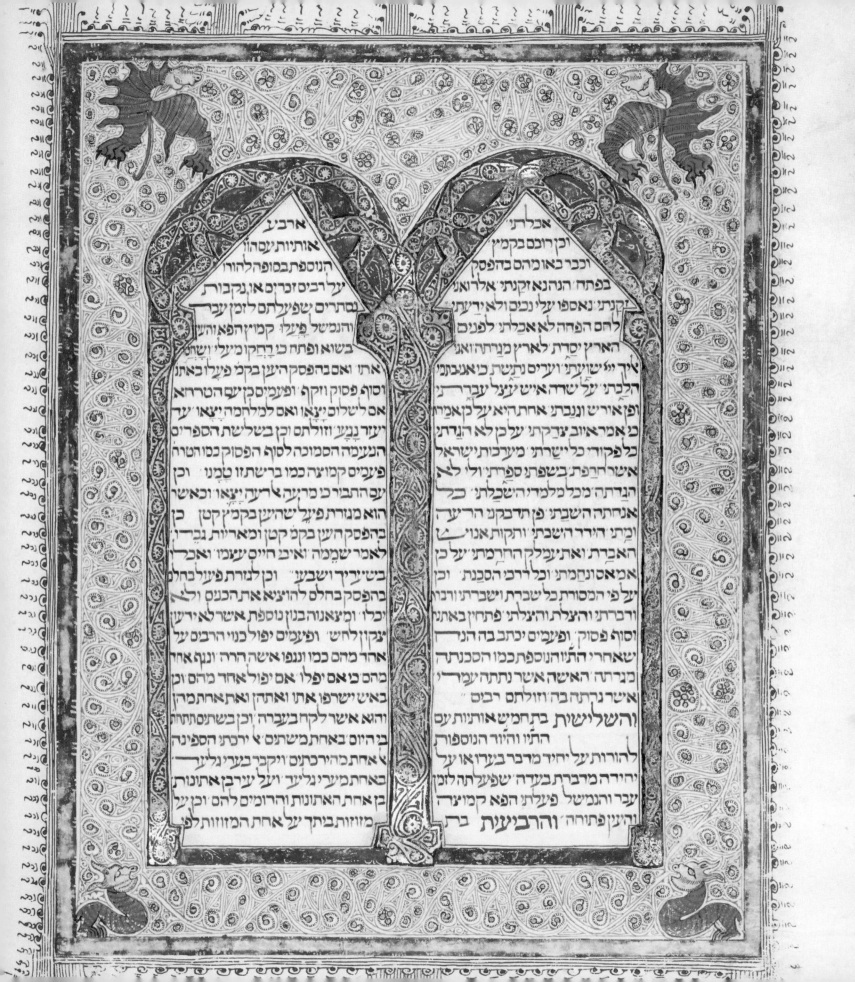

אכלתי
וכן רובם בקמ׳׳ץ
וכבר כא ומרם בהפסק
בפתח הנה נא זקנתי אל ראני
זקנתי נאספו עלי נכם ולא ידעתי
לחם הפה הה לא אכלתי לפנים
הארץ יסרת לארץ מנרה זאנ
איך יש׳ שועתי ועריס נתשת כ׳ אנגבתי
הלבנתי על שדה איש ע׳על עברתי
כ׳ אמ׳ אויב צדקתי על כן לא הגדתי
כל פקודי כל יישרתי מ׳ערכות ישראל
אשר חרפת בשפתך וני ולי לא
הגדתה מכל מלמדי השבלתי כל
אנחתה השבתי פן תדבקנ׳ הרעה
ומ׳תי הירד השבתי ותקות אנוי
האברת ואת עמלק החרמתי על כן
אמ׳ מסונ חמתי וכל רדכ׳ הסכנת יכן
ורברתי והצלתי והצלתי פתחין באתנ׳
וסוף פסוק ופעמים יכתב בה הנדח
שאחרי הת״ו הנוספת כמו הסכנתה
מנרתה האשה אשר נתתה עמד׳
אשר נקרתה בה וזולתם רבים
והשלישית בתחמש אותיות עם
התיו והיוד הנוספות
להורות על יחיד מדבר בגרואו על
יהירה מרברת בעדה שפעלתה לזמן
עבר והנמשל פעלתי הפא קמ׳צה
והיענ פתוחה והרביעת בת

ארבע
אותיות יעשהו
הנוספת במופה להורו
על רבים זכרים או נקבות
נסתרים שפעלתם לזמן עבר
והנמשל פ׳עלו קמ׳צה הפא והשן
בשוא ופתח כי רחקו מ׳עלי ושהת
אתו ואם נהפסקה השן בקמ׳ פ׳עלו באתנ
וסוף פסוק וזקף ופעמים כן ישה הטרדא
אם לשלוס יצאו ואם למלחמה יצאו ער
כי אמראויב צדקתי על כן בטלישת הספרים
הנע׳מה הסמוכה לסוף הפסוק כמו הטרה
פ׳עמים קמיצה כמו בריתז טמנו וכן
יעב התביר כי מרעה ארעה יצאו וכאשר
הוא מנרת פ׳על שהישנ בקמ׳ץ קטן כן
בהפסק השן בקמ׳ קטן ומאר׳ות גבר׳ו
לאמר שממה ואיב חייס עצמו ואבר׳
בשיצר׳ך ושבענ וכן לנורת פ׳על בחלם
על פי המסורת כל שברת וישברתי ורבו
וכלו ומצאנוה בנ׳ נוספת אשר לא ידענ
צבון לחש ופעמים יפול בני הרבים על
אחר מהם כמו ונפו אישה הרה ונגה אח
מהם כ׳ אם יפלו אם יפל אחד מהם וכן
באיש ישרפו אתו ואתהן ואת אחתמרהן
והוא אשר לקח בעברה וכן בשתנ סתתח
ביהוס באחתמשתים צ׳ ירכתי הספינה
צ׳ אחתמה ירכתים ויקבר בעריגליער
באחתמעריגליער ועל עריבן אתנות
בן אחת האתונות והרומים להם וכן על
מזוזות ביתך על אחת המזוזות לפי

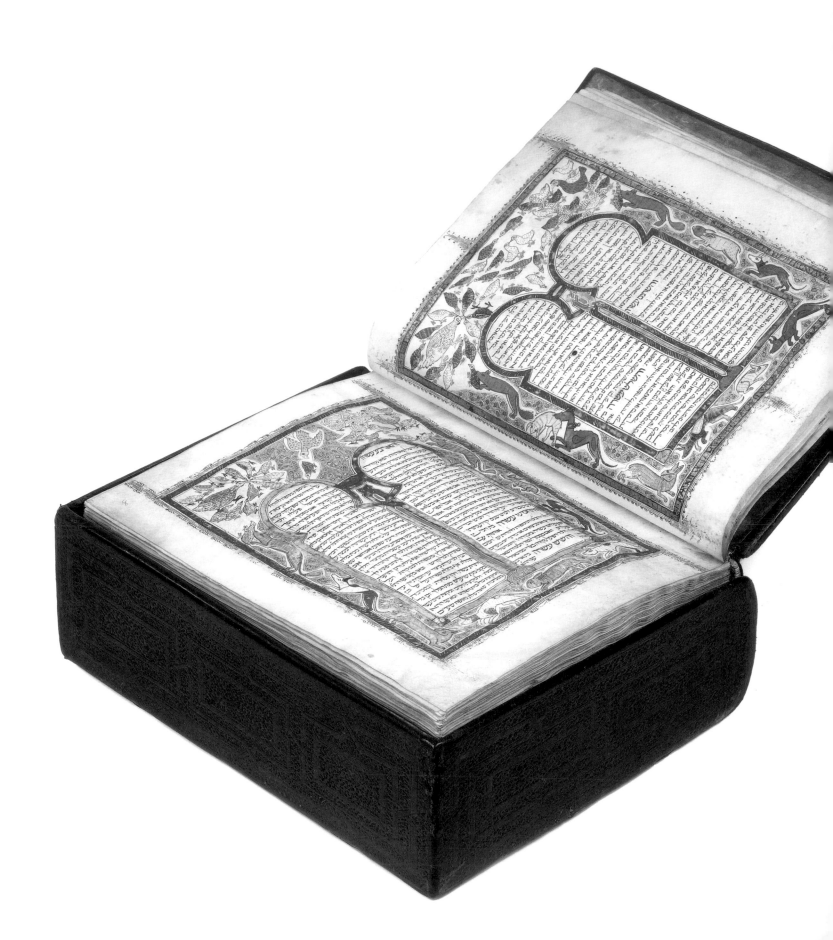

Katrin Kogman-Appel

INTRODUCTION

I, Moses bar Jacob ibn Zabara, the scribe [סופי' לט'] copied,
vocalized, punctuated and proofread this [copy] of the twenty-
four books in one volume and completed it on Wednesday,
the 3rd of *Av* … of the year 236 of the sixth millennium [24
July 1476], here in La Coruña, and I bound it in thirty-seven
quires marked as לוא … for the gentle youth Isaac, the son
of the honourable Don Solomon de Braga … (PLATE 137)

S O WRITES the scribe of one of the most
luxuriously decorated medieval Bibles ever pro-
duced, held today in the Kennicott Collection
at the Bodleian Library.[1] When the young Isaac, or
perhaps his father Don Solomon, a resident of La
Coruña, Galicia, in the north-west of Iberia, decided
to commission an illuminated Bible, he turned to one
of the most respected active scribes in their purlieu,
Moses ibn Zabara.

Another wealthy member of the local Jewish
community owned a Bible copied more than 170 years
earlier further west, in Cervera del Río Alhama, and
lavishly illuminated in Tudela, only a day's trip from
Cervera. This book, now housed in the Biblioteca
Nacional de Portugal in Lisbon, includes a birth
record from 1375, added by the then owner, a resident
of La Coruña.[2] Hence, that codex must have reached

La Coruña at some point prior to 1375, and had been
seen there and used – perhaps during synagogue
services – for at least a hundred years. As we explain
in the following chapters, to a great extent the makers
of the Kennicott Bible used that earlier manuscript
as a model. Isaac's Bible was to be a similar, yet more
lavish, copy.

It was indeed lavish. Planned as a richly em-
bellished volume of 461 folios measuring almost 30
centimetres in height,[3] it was Moses who determined
its layout. He copied the biblical text in an impeccable
Sephardi square script together with the Masorah,
a grammatical commentary commonly added to
medieval Bibles, and arranged it in thirty-seven quires
of mostly twelve leaves. From the colophon, we learn
that he also vocalized and proofread the text himself,
a somewhat unusual procedure, as in other manu-
scripts these tasks were assigned to different individu-
als. After Moses finished the Bible, it was decided to
add a few more quires at the beginning and the end of

1 The Kennicott Bible, open at fols 7v–8r. Oxford,
Bodleian Library, MS. Kennicott 1.

the book with portions of the *Sefer ha-mikhlol* of David Ķimḥi (d. 1235), a grammatical treatise on biblical language.

Finally, the quires were entrusted into the hands of an artist, Joseph ibn Hayyim, who added his own colophon designed in large zoomorphic and anthropomorphic letters and modelled after a similar artist's signature in the Cervera Bible. Joseph painted two full-page miniatures with Temple implements, several full-page carpet pages, numerous half- or quarter-page carpet panels, and several figural biblical motifs. He also added decorative markers (*parashot*) at the beginnings of the Pentateuch reading portions and the psalms, decorative frames for the *Mikhlol* pages adorned with many different animals, and a great wealth of ornamentation in coloured inks. In planning the decoration scheme of the book, Joseph drew inspiration from numerous sources apart from the Cervera Bible, but he never copied any of those various illustrations slavishly.

Upon completion, the book was bound. It is kept today in a box binding, a type of binding that was fairly common in late-fifteenth-century Hebrew book production. In lieu of a back cover, there is a wooden box covered with red leather to protect the top, fore- and bottom edges of the codex. Blind-tooled decorations on both the covers and the sides of the box show ornamental patterns similar in nature to the carpet pages found within the book. Bronze bosses once protected the covers from being rubbed and worn out, but they are no longer in evidence.[4] Whether this beautifully tooled leather-covered box is the original binding cannot be firmly established, but it is believed to be from the same period as the manuscript and it is possible that it actually is the original binding.

De Braga commissioned his Bible during a period of serious political tension on the Iberian Peninsula. Seven years earlier, in 1469, Isabel of Castile had married Crown Prince Ferdinand of Aragon. After the death of her half-brother Henry IV in 1474, she was proclaimed Queen of Castile and Leon. Isabel and Ferdinand signed an agreement that united their two kingdoms and created the modern Kingdom of Spain. However, early in 1475 the proclamation of Isabel as Queen of Castile led to the outbreak of a nearly five-year war of succession between Castile and Portugal. The war ended in 1479 with an agreement which confirmed Isabel's rule and guaranteed Portugal territories on the Atlantic islands. In 1482 Isabel's husband inherited the throne of Aragon and Catalonia as Ferdinand II. The following years saw attempts to take Granada from the hands of the Muslims, a goal that was achieved in January 1492. Two months later the Alhambra Edict was issued, ordering all those Jews who had not converted to Christianity to leave Spain by July of the same year.[5]

We do not know what happened to the members of the de Braga family once that edict was issued. The name indicates that they may have originated from Braga in Portugal, and thus perhaps returned there, just to be expelled again in 1496. Presumably, Isaac took the Bible with him into exile, for otherwise it would have been confiscated in Portugal and burned together with all the Hebrew books the expelled Jews had to leave behind.[6]

2 The Kennicott Bible, open at fols 120v–121r. Oxford, Bodleian Library, MS. Kennicott 1.

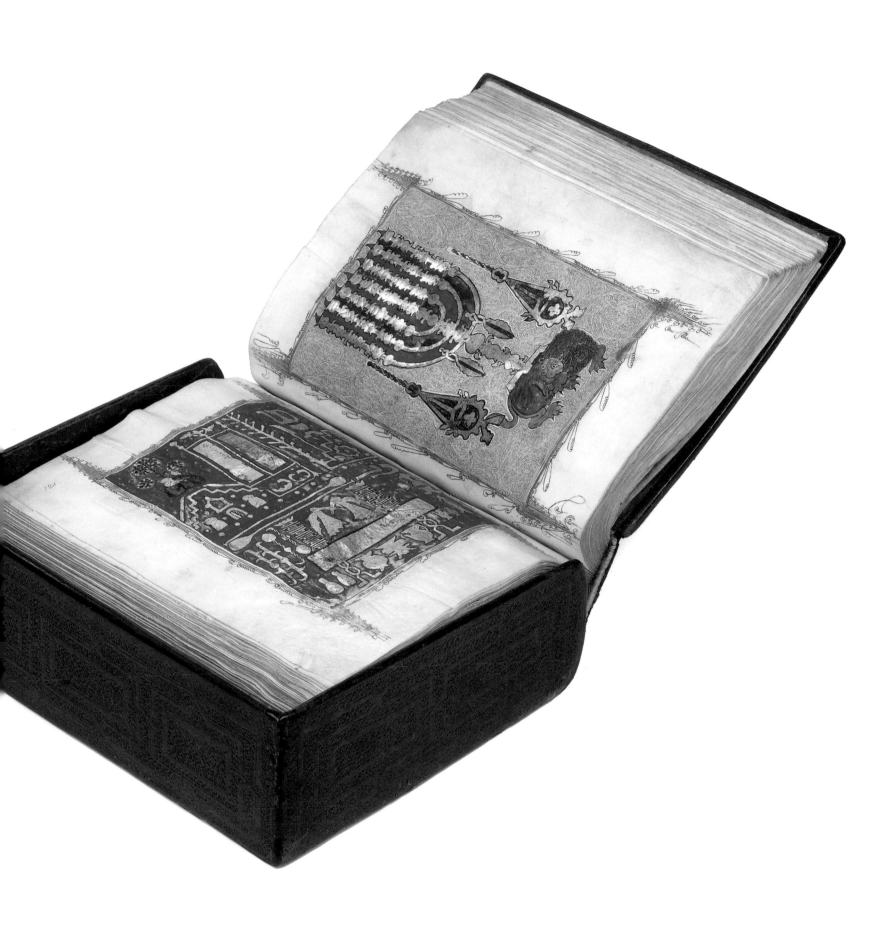

At some point, nearly 300 years later, the codex was brought from Africa and purchased in Gibraltar for 'Mr Chalmers of Auld bar of Scotland'. In 1770, with the help of the Earl of Panmure, Benjamin Kennicott (1718–1783) arranged to acquire it for the Radcliffe Library and purchased it for £52 10s. In 1767 Kennicott, a biblical scholar and Hebraist, was appointed librarian of the Radcliffe, which would become part of the Bodleian Library in 1860. After

completing his studies, Kennicott developed a sophisticated research plan to scrutinize a large number of copies of the Bible in various languages.

What seemed to be a perfectly well conceived research project with a clearly defined philological method was, however, driven by anti-Jewish sentiments. Divergences between the Masoretic text and the Latin and Greek translations predating the Masoretes' work and Old Testament quotations in the New

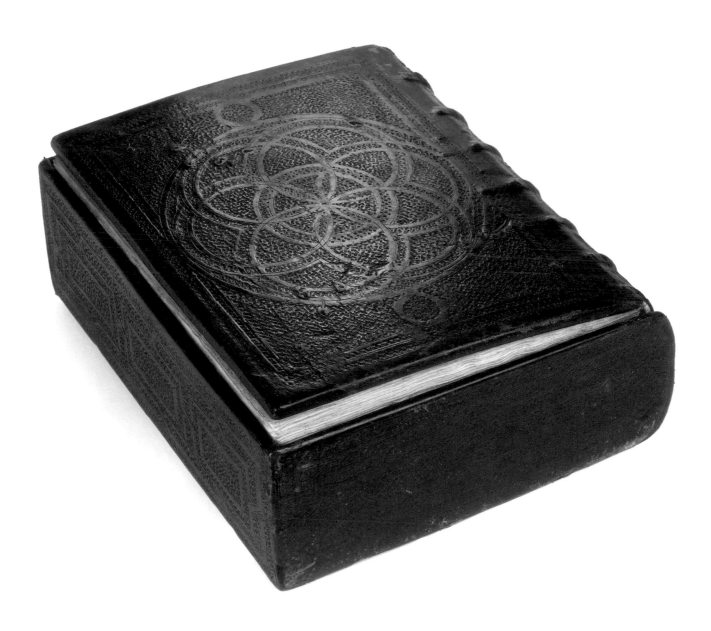

Testament led Kennicott to his working hypothesis: that the Jews had corrupted their own Scripture. The Masoretes, early medieval Jewish scholars in the Middle East, had developed a meticulous system for vocalizing the Hebrew text of the Bible, as it was devoid of vowels. Based on their scholarly knowledge of Hebrew grammar, the Masoretes' vocalization system was, naturally, interpretive and designed to resolve various grammatical and other questions left open by the consonantal text. The results of Kennicott's endeavours were published in two volumes as *Vetus Testamentum Hebraicum cum variis lectionibus* together with a catalogue of the books he and his collaborators used (*Dissertatio generalis*).[7]

In order to carry out his somewhat dubious albeit very methodical plans, Kennicott managed to raise enormous sums of money and to acquire a large collection of manuscripts. He employed an international network of scholars to collate a great number of handwritten copies and printed editions of the Bible in various languages from several countries and regularly submitted research and financial reports to his sponsors. Compared to the other items he acquired, Kennicott's Hebrew collection was relatively small and consisted of only six manuscripts in Sephardi, two in Ashkenazi and two in Italian script. De Braga's Bible, acquired as noted in Africa, eventually received the shelf number MS Kennicott 1. One of Kennicott's collaborators, the German Paul Jacob Bruns, was the first to actually describe the codex, its scribal work and the two colophons.[8]

3 Bookbinding upper board, fore-edge and lower edge of the Kennicott Bible.

Modern interest in medieval Jewish book art began in the second half of the nineteenth century with the discovery of a Sephardi Haggadah in Sarajevo (now in the National Museum of Bosnia and Herzegovina). The Kennicott Bible was first introduced into the discourse in 1921 by Rachel Vishnitzer.[9] Cecil Roth followed with a discussion of the book some thirty years later.[10] In 1982 Bezalel Narkiss, Aliza Cohen-Mushlin and Anat Tcherikover began to publish a catalogue raisonné of Hebrew manuscripts in the British Isles, but only the volume describing the manuscripts from Spain and Portugal actually appeared. The Kennicott Bible was described in some detail within the artistic context of late-fifteenth-century Jewish book art in Castile and Portugal.[11] A facsimile edition was published in 1985 with a commentary co-authored by Narkiss and Cohen-Mushlin.[12] Finally, my own 2004 survey of Hebrew book art from Iberia also dealt with the Kennicott Bible in some detail.[13] Those studies are only the major scholarly discussions about the Kennicott Bible that have appeared over the years. Various specific aspects, especially of the iconography, have also been researched, and these are referenced in the notes to the chapters in this book.

This volume offers a wider audience an opportunity to see almost all of the decorated pages of the Kennicott Bible as full-page reproductions (pp. 77–239). These plates are accompanied by four illustrated chapters that describe this famous centrepiece of the Bodleian's Jewish and Hebrew manuscript collections and discuss the main themes of the relevant scholarly discourse from several perspectives. First, Javier del Barco offers a detailed analysis of the Bible's contents, its structure and its organization, contextualizing them within our knowledge of the norms and customs of medieval Hebrew Bible production.

4 The Kennicott Bible, open at fols 442v–443r. Oxford, Bodleian Library, MS. Kennicott 1.

Delineating the Kennicott Bible by its structure as a Tanakh-type Bible intended for study (and a symbolic show item, as its luxurious appearance suggests), and not necessarily one to be used for liturgical functions, del Barco also describes various paratextual elements that assisted the medieval reader in using the book.

The second chapter, also authored by del Barco, deals with the material features and the layout of the book. It starts with a description of the scribal work and discusses the available information on Moses ibn Zabara, who is known to be the scribe of several other manuscripts. This brief section is followed by a detailed discussion of the script and the medieval scribal norms employed in the production of biblical manuscripts.

María-Teresa Ortega-Monasterio's chapter addresses the Masorah. She first introduces the term 'Masorah', explaining the Masoretes' tradition, their works and their different systems. We recall that, ironically, it was this aspect of the Bible that led Kennicott to plan his endeavour and to acquire the Kennicott for

Oxford. The main section of Ortega-Monasterio's contribution turns specifically to the Masoretic commentaries as they appear in the Kennicott Bible, again showing how the manuscript fits into the Sephardi tradition of Bible production. We should note here that the authors of the present book distinguish between Masoretes (*ba'ale hamasorah*), the early medieval scholars who created the vocalizing systems, and masoretors (*masran, masranim*), professionals of book production specifically trained to pen the Masoretic elements of any given Bible. In the Kennicott Bible the scribe and the masoretor were, as we have seen, one and the same person: Moses ibn Zabara.

The final chapter is devoted to my own study of the Kennicott Bible's artistic embellishments. Addressing the overall artistic context of late-medieval Sephardi book art, I demonstrate the uniqueness of de Braga's lavish commission and the ways Joseph ibn Hayyim blended a rich variety of motifs of different backgrounds into an astonishingly coherent decoration scheme.

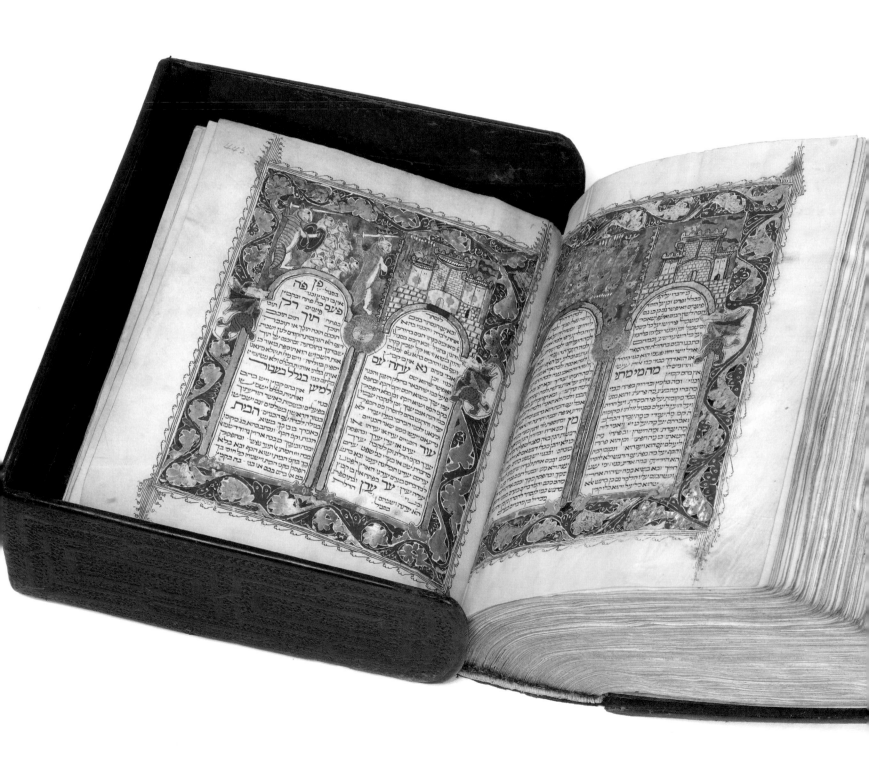

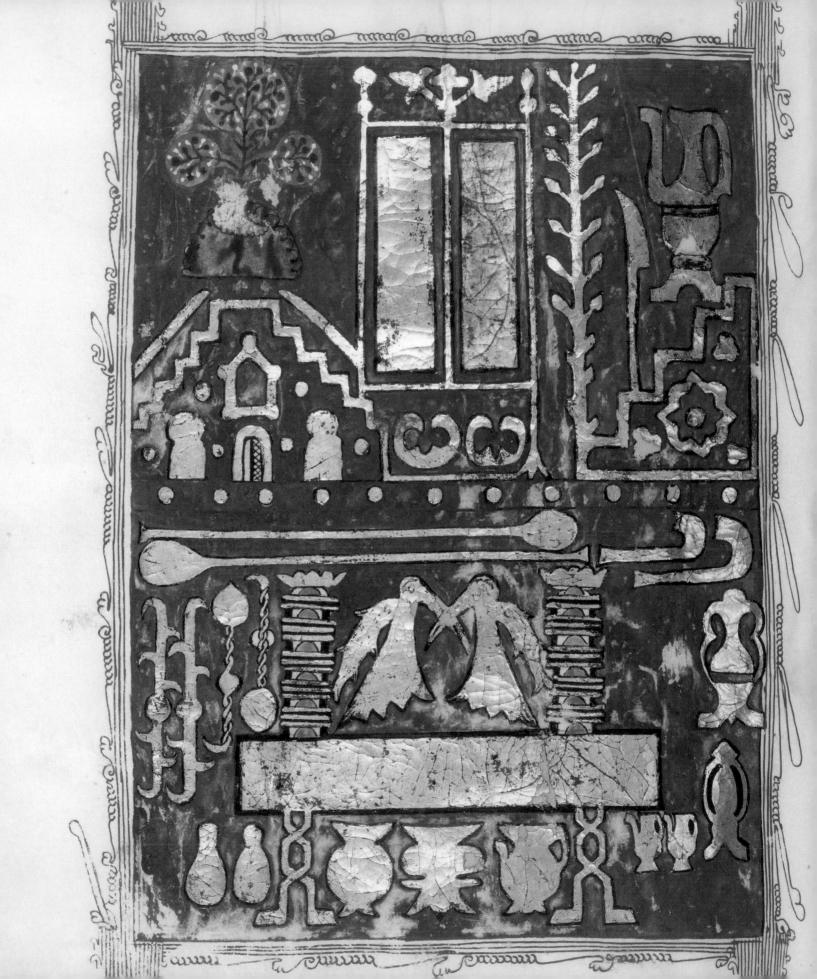

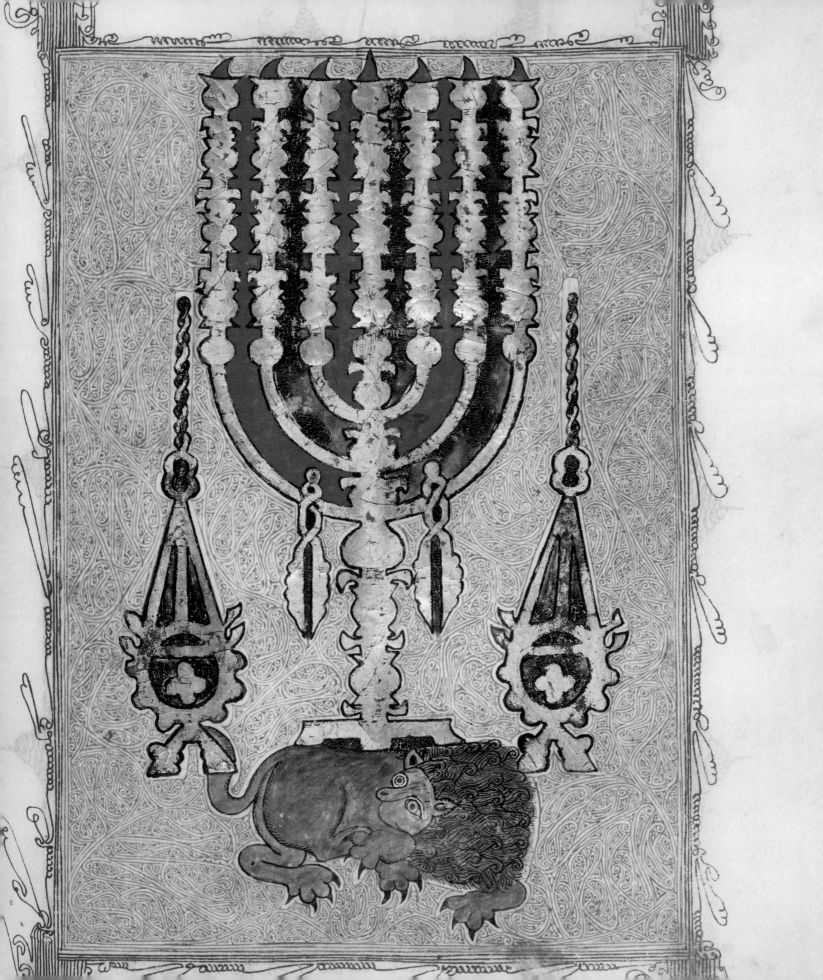

הראש ויקטר על המזבח וירחץ
את הקרב ואת הכרעים ויקטר על
המזבחה ויקרב את קרבן העם וי
את שעיר החטאת אשר לעם וי
ויחטאהו כראשון ויקרב את ה
ויעשה כמשפט ויקרב את המ
וימלא כפו ממנה ויקטר על המז
מלבד עלת הבקר וישחט את ה
ואת האיל זבח השלמים אשר ל
וימצאו בני אהרן את הדם אליו
על המזבח סביב ואת החלב מן
ומן האיל האליה והמכסה והכלי
ויתרת הכבד וישימו את החלב
החזות ויקטר החלבים המזבחה
החזות ואת שוק הימין הניף אהר
לפני יהוה כאשר צוה משה ויש
אהרן אל העם ויברכם וירד מ
החטאת והעלה והשלמים ויבא
ואהרן אל אהל מועד ויצאו ויברכ
העם וירא כבוד יהוה אל כל העם
אש מלפני יהוה ותאכל על המזב
העלה ואת החלבים וירא כל העם
וירנו ויפלו על פניהם ויקחו בני אהרן

גש אהרן ובניו את כל הדברים אשר
יהוה ביד משה
ויהי ביום השמיני קרא משה ל
אהרן ולבניו ולזקני ישראל ויאמר
אל אהרן קח לך עגל בן בקר לחטאת
ואיל לעלה תמימם והקרב לפני יהוה
ואל בני ישראל תדבר לאמר קחו
שעיר עזים לחטאת ועגל וכבש בני
התמימם לעלה ושור ואיל לשלמי
לפני יהוה ומנחה בלולה בשמן
היום יהוה נראה אליכם ויקחו את
אשר צוה משה אל פני אהל מועד
ויקרבו כל העדה ויעמדו לפני יהוה
ויאמר משה זה הדבר אשר צוה יהוה
תעשו וירא אליכם כבוד יהוה ויאמר
אל אהרן קרב אל המזבח ועשה
את חטאתך ואת עלתך וכפר בעדך
ובעד העם ועשה את קרבן העם וכפר
בעדם כאשר צוה יהוה ויקרב אהרן
אל המזבח וישחט את עגל החטאת
אשר לו ויקרבו בני אהרן את הדם
אליו ויטבל אצבעו בדם ויתן על קרנות

Javier del Barco

CONTENTS, STRUCTURE & ORGANIZATION

THE KENNICOTT BIBLE is a codex that contains the Hebrew Bible. It was produced in 1476 for Don Isaac de Braga in La Coruña, Galicia. To say that it contains the Hebrew Bible may seem a sufficient definition of its contents, but, as we will see in the following chapters, this is not the case. I will therefore attempt to answer here the question: what does it mean to say that the codex contains the Hebrew Bible? In other words, what are the *contents* that we actually find in this Bible? What functions do they serve? How are they structured in the codex? What differences do we observe between this codex and other medieval codices of the Hebrew Bible, whether Sephardi (produced in the Iberian Peninsula, southern France or North Africa) or Ashkenazi (produced in central or north-west Europe, including the British Isles)?

1.1 Decorated *parashah* mark with the number כ״ו (26) from the Kennicott Bible. Oxford, Bodleian Library, MS. Kennicott 1, fol. 64r (*detail*).

WHAT TYPE OF BIBLE?

The first question we need to address concerns the books and sections of the Bible that are found in what we commonly refer to as the 'Hebrew Bible', given that we apply this term, in medieval codices, to manuscripts that contain different selections of the biblical texts. Modern editions of the Hebrew Bible usually contain what we call a Tanakh – that is, a Hebrew Bible including the twenty-four books that have constituted the Jewish canon of the Bible since approximately the second century CE. The name Tanakh, which began to be used after the Middle Ages, is an acronym made up of three Hebrew letters (Heb. תנ״ך) corresponding to the initials of each of its three divisions and thus reflecting its tripartite structure.

The first part is the Torah or Pentateuch (Heb. תורה) and includes the books of Genesis, Exodus, Leviticus, Numbers and Deuteronomy. The second part is composed of the Prophets (Heb. *nevi'im*, נביאים), which includes the books of Joshua, Judges, Samuel

1 and 2, Kings 1 and 2, Isaiah, Jeremiah, Ezekiel and the Twelve Prophets or Minor Prophets (Hosea, Joel, Amos, Obadiah, Jonah, Micah, Nahum, Habakkuk, Zephaniah, Haggai, Zechariah and Malachi). The third, most heterogeneous, part is referred to as the Hagiographa or Writings (Heb. *ketuvim*, כתובים) and includes a group of different poetic, prophetic, wisdom and historiographical books. This part includes what we know as the 'poetic books' (Psalms, Job and Proverbs), thus named because of a special system of Masoretic accentuation used in these books and, as a result, a unique text layout in most medieval manuscripts; in the Jewish tradition they are called *sifre emet* (ספרי אמ"ת), where the term *emet* is yet another acronym, made up of the initial letters of the Hebrew names of the three books (Job, Heb. *Iyyov*, איוב; Proverbs, Heb. *mishle*, משלי; Psalms, Heb. *tehillim*, תהלים). The Hagiographa also include the 'Five Scrolls' (Heb. *ḥamesh megillot*, חמש מגלות), named for the fact that, in the synagogue, they were read from a scroll (Heb. *megillah*, מגלה) on the holidays that are associated with each of them: Ruth on *shavu'ot* (Pentecost), Song of Songs on *pesaḥ* (Passover), Ecclesiastes on *sukkot* (Tabernacles), Lamentations on *tish'ah be-'av* (the Ninth of *Av*) and Esther on *purim*; the reading of Esther as part of the liturgy on *purim* is still very popular today.[1] Lastly, in addition to the poetic books and the Five Scrolls, the Hagiographa also include the books of Daniel, Ezra-Nehemiah (considered a single book in the Hebrew tradition) and the Chronicles. The Kennicott Bible includes all these books, hence it is, indeed, a Tanakh.

The Babylonian Talmud (*Baba Batra* 14b) establishes the correct order for the biblical books when a Bible contains all twenty-four books – that is, when it is a Tanakh.[2] The order in which the books of the

Pentateuch (Genesis, Exodus, Leviticus, Numbers and Deuteronomy) appear does not vary in the manuscript tradition, since these books go in chronological order beginning with the creation of the world up to the death of Moses on Mount Nebo. In the books of the Prophets, chronological order is followed as well in the Former Prophets (Heb. *nevi'im rishonim*, נביאים ראשונים: Joshua, Judges, Samuel and Kings) in the entire manuscript tradition. In the Latter Prophets (Heb. *nevi'im aḥaronim*, נביאים אחרונים), the so-called Major Prophets (Jeremiah, Ezekiel, Isaiah, according to the order given in the Babylonian Talmud) precede the Twelve Prophets or Minor Prophets. However, there are different medieval traditions that order the Major Prophets in different ways. One follows the Babylonian Talmud and uses the order Jeremiah, Ezekiel, Isaiah. Another, which was preferred in the Palestinian tradition, places the book of Isaiah first, followed by Jeremiah and then Ezekiel; this is the order that is found, for example, in some of the oldest Masoretic codices, such as the Leningrad Codex (St Petersburg, National Library of Russia, MS EBP B 19 a). In addition, some medieval codices follow the order Jeremiah, Isaiah, Ezekiel, which coincides with neither of these traditions. The order prescribed by the Babylonian Talmud is the one followed by most Ashkenazi Hebrew Bibles, whereas preference is given to the Palestinian tradition in Sephardi manuscripts of the Hebrew Bible. The Kennicott Bible reflects the latter tradition and therefore follows the order Isaiah, Jeremiah, Ezekiel.

As for the Hagiographa, in the Babylonian Talmud there is an attempt to follow chronology and thus the following order is established: Ruth, Psalms, Job, Proverbs, Ecclesiastes, Song of Songs, Lamentations, Daniel, Esther, Ezra-Nehemiah and Chronicles. However, medieval manuscripts show a great deal of

variation as to the order of these books, in both the Ashkenazi and the Sephardi traditions. What the different manuscripts do have in common is that the *sifre emet* (Psalms, Job and Proverbs) are presented together, although their order varies; only Chronicles, Ruth or both go before the *sifre emet*; Chronicles goes either at the beginning or at the end of the Hagiographa; Ezra-Nehemiah always goes last, except when it is followed by Chronicles; the Esther Scroll is the last of the Five Scrolls; and the books of Esther and Daniel (not always in that order) most commonly precede Ezra-Nehemiah. This means that the Five Scrolls may be found together, following the *sifre emet*, or may be separated, in which case the book of Ruth comes before the *sifre emet*, with the rest coming after and with Esther coming last of all, though Esther might sometimes be preceded by the book of Daniel. Moreover, the last book of a medieval Bible with the twenty-four books may be Chronicles (when this book is not at the beginning of the Hagiographa) or Ezra-Nehemiah (when it is).

In the Sephardi tradition the Hagiographa section comes in different variants as far as the order of the individual books is concerned. The Kennicott Bible is an example of Chronicles beginning this section, followed by the *sifre emet* (in the order Psalms, Proverbs, Job), then the five scrolls all together (in the order Ruth, Song of Songs, Ecclesiastes, Lamentations and Esther), the book of Daniel and, lastly, Ezra-Nehemiah. This is nearly identical to the order established in the treatise *'Adat devorim* ('A Swarm of Bees'), composed in 1207,[3] which reflects the Palestinian tradition, except that here the order of the *sifre emet* is Psalms, Job, Proverbs. However, other Sephardi Bibles divide the Five Scrolls into two sections. For example, the Cervera Bible (Lisbon, Biblioteca Nacional, MS Il.

72), which served as one of the artistic models for the Kennicott Bible (see 'Artistic Embellishments', below), has the book of Ruth as the first of the Hagiographa, before the *sifre emet*, while the rest of the Five Scrolls – in the order Ecclesiastes, Song of Songs, Lamentations and Esther – come thereafter. The *sifre emet* are presented in the order Psalms, Job, Proverbs, whereas the book at the end of the Cervera Bible is Chronicles, coming after Daniel and Ezra-Nehemiah. In other words, the order of the Hagiographa in the Cervera Bible is basically what is prescribed in the Babylonian Talmud, the only exception being the order of the books of Daniel and Esther (the latter coming first).

Regarding the Five Scrolls, the preferred order in the Palestinian tradition, which is the order suggested in *'Adat devorim*, groups them together, perhaps grounded in liturgical considerations rather than the chronological order. The Five Scrolls may certainly be thought of as a unit, hence their traditional grouping under the name *ḥamesh megillot*, which has a particular function in Jewish liturgy. It is for this reason that, in some medieval Tanakh-type Bibles, the Five Scrolls appear together immediately after the Pentateuch and are absent, therefore, from the section of the Hagiographa.

However, it is in another kind of Bible different from the Tanakh-type Bible where the placement of the Five Scrolls after the Pentateuch is most commonly seen. This type of Bible, commonly called the 'Liturgical Bible' or 'Liturgical Pentateuch', is very popular, especially in the Ashkenazi tradition (though it exists in the Sephardi tradition as well).[4]

This kind of Bible does not contain all twenty-four books but rather a selection of texts that seems to be based on liturgical needs in the synagogue service. This is not to say that a Tanakh cannot fulfil this function, since it contains all the books of the Bible;

however, the 'Liturgical Bible' seems to be designed specifically for this purpose. Thus, it contains, first, the Pentateuch or Torah, followed by the Five Scrolls, and the prophetic readings or *hafṭarot* (pl. of Heb. *hafṭarah*, הפטרה), though there are also manuscripts in which the *hafṭarot* precede the Five Scrolls (generally in the Sephardi tradition). In some cases, moreover, the book of Job also appears. The presence of the Pentateuch and the *hafṭarot* in the same volume is a clear sign that the selection of texts in these Bibles is based on liturgical considerations. The Pentateuch is divided into fifty-four pericopes or *parashiyyot* (pl. of Heb. *parashah*, פרשה), which are the sections that are read in the synagogue, one per week on *shabbat* over the course of the year and on festivals, in the order of the biblical text. This reading is one of the most important moments in the liturgy of the *shabbat* morning service. Following the reading of the weekly *parashah*, a section from the Prophets (*hafṭarah*) that is thematically related to the *parashah* is read. For this reason, unlike the Pentateuch, the reading of the *hafṭarot* over the course of the year does not follow the order of the text in a linear way, starting with Joshua and ending with the Twelve Prophets. Rather, to make clear how they fit into the liturgy, the *hafṭarot* are copied in an order corresponding to the *parashiyyot* in the Pentateuch with which they are read.

In manuscript colophons, the kind of Bible that is designed following liturgical considerations is usually referred to as *ḥumash* (חומש), in reference to the five books of the Pentateuch, or, more specifically, *ḥumash 'im megillot hafṭarot* (חומש עם מגלות הפטרות) – that is, Pentateuch with the [Five] Scrolls and *hafṭarot* (or vice versa, with the *hafṭarot* and the Five Scrolls). Interestingly, the colophons of medieval Bibles that contain all twenty-four books do not refer to themselves as

Tanakh, since this acronym only began to be in use after the Middle Ages. Instead, they use either the full name of the three parts that make up the Bible (*Torah nevi'im u-khetuvim*, תורה נביאים וכתובים) or *'esrim ve-'arba'ah* or *arba'ah ve-'esrim* (עשרים וארבעה/ארבעה ועשרים) – that is, 'the twenty-four [books]', in reference to the total number of canonical books of the Jewish Bible. A lesser-used term in colophons is *mikra* (מקרא), literally 'reading', since it does not specify which books of the Bible have been selected. Sometimes, especially in the Sephardi tradition, none of these terms is used, and instead we find *mikdashyah* (מקדשיה), 'Temple of the Lord', in reference to the Bible as a spiritual substitute for the former Temple in Jerusalem. In the colophon of the Kennicott Bible, the scribe, Moses ibn Zabara, refers to it as *arba'ah ve-'esrim sefarim* (ארבעה ועשרים ספרים) – that is, 'the twenty-four books' – and adds בקובץ אחד, 'in one volume'.

A Tanakh might be a single volume, as in this case, but it could also be divided into two, three or more volumes. There are also cases in which, instead of copying a complete Bible, with the twenty-four books, or a Liturgical Bible, with the Pentateuch, the Five Scrolls and the *hafṭarot*, the choice was made to copy only one of the three parts of the Bible, either the Pentateuch, the Prophets or the Hagiographa. In fact, there are numerous medieval codices that contain only one of the three above-named parts. In these cases, a colophon might clue us in as to whether the original intention was to copy only one of the three parts or whether the extant manuscript is a portion of what was originally a complete Bible with all twenty-four books. This is an important distinction to make, since it reveals what the original copying project was, which in turn determines the kind of historical analysis that is needed for the codex in question (as well as for its constituent features).

In cases where there is no colophon indicating this, codicological analysis may help us determine what the original copying project was.[5]

PARATEXTUAL ELEMENTS

Medieval Hebrew Bibles also contain some paratextual elements that help to organize the biblical text so that a reader can search it more easily. These elements have a prominent place in the page margins. Among these elements are *parashah* marks, *seder* (or *sidra*) marks, *piskah petuḥah* or *piskah setumah* marks, *haftarah* marks, the numbering of the Psalms and *parashah* and book titles. The Kennicott Bible has only *parashah* marks and the numbering of the Psalms. *Parashah* marks indicate the beginning of each *parashah* in the Pentateuch, with the word פרש׳ (abbreviation for *parashah*) in the margin. In the Kennicott Bible these marks are richly decorated and also indicate the number of the *parashah* using Hebrew letters that have numeric values (FIG. 1.1). Moreover, the numbering of the Psalms, which is customary in Sephardi Bibles, is also located in the margins. In the Kennicott Bible they are also richly decorated.

Seder marks, in the Pentateuch, indicate the *sedarim*, or pericopes, for reading the Pentateuch in a three-and-a-half-year cycle, as was customary in Palestine. These only appear in Middle Eastern Bibles and, in the West, in Bibles produced in Castile in the thirteenth century. For this reason, such marks (generally the letter *samekh*, ס) do not appear in the Kennicott Bible. Other *seder* (or *sidra*) marks appear in places other than the Pentateuch in some manuscripts

1.2 Open paragraph (*petuhah*), the text starts on a new line following a space in the previous line. MS. Kennicott 1, fol. 20r (*detail*).

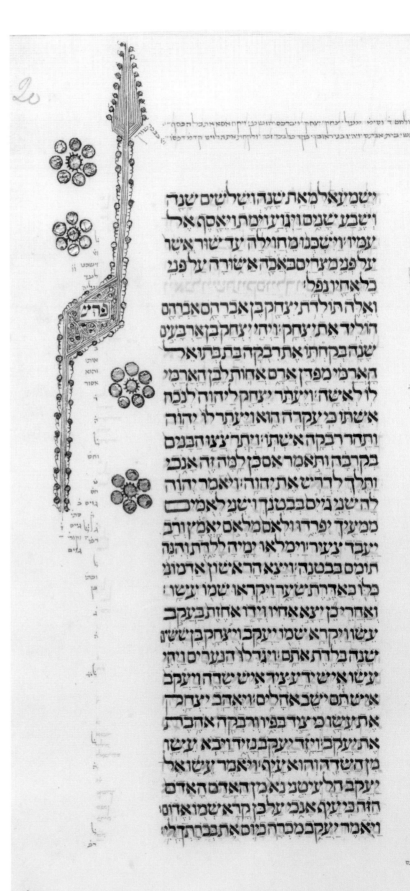

1.3 Open paragraph (*petuhah*), the text starts on a new line following a blank line because there is not enough space in the previous line of text. MS. Kennicott 1, fol. 28r (*detail*).

1.4 Closed paragraph (*setumah*), the text starts on the same line where the previous paragraph ends after a small blank space. MS. Kennicott 1, fol. 15v (*detail*).

1.5 Closed paragraph (*setumah*), the text starts on a new, indented line because there is not enough space in the previous line. MS. Kennicott 1, fol. 15v (*detail*).

to signal paragraph divisions only, though their function is not entirely clear. These are also absent from the Kennicott Bible.

Parashiyyot are in turn divided into paragraphs, or *piska'ot* (pl. of Heb. *piskah*, פסקה), separated by blank spaces. A *piskah* may be of two kinds: *petuhah* (open paragraph), if the text begins on a new line following a space on the previous line or, if there is no space on the previous line, follows a blank line (FIGS 1.2 & 1.3); and *setumah* (closed paragraph), if it starts on the same line where the previous paragraph ends, after a small blank space or, if there is not enough space on the line, on a new, indented line (FIGS 1.4 & 1.5).[6] Some manuscripts may indicate the type of *piskah* in every instance, with a letter *peh* (פ) for *petuhot* and a letter *samekh* (ס) for *setumot*, but in the Kennicott Bible *piskah petuhah* or *piskah setumah* marks are not written. However, when there is a blank line corresponding to a *piskah petuhah* that coincides with the beginning or end of a column, the letter *peh* (פ, from *petuhah*, פתוחה) is written, so that neither of the columns turns out shorter than the other (PLATE 55); in other manuscripts this same letter may be written three times on the blank line. Lists of *piska'ot petuhot* and *setumot* in the Pentateuch were transmitted in different Masoretic treatises, and

Maimonides (Moses ben Maimon, Rambam, 1138–1204) established a standard list of them according to the tradition followed in Egypt and Palestine; these lists may appear in the Masorah – the corpus of annotations related to the correct copying of the biblical text that appear in several Bible manuscripts (see 'The Masorah', below) – sometimes including the variants found in other, different lists.

Neither does the Kennicott Bible display *haftarah* marks, which, in other Bibles, are added in the margins of the books of the Prophets to indicate the beginning of a *haftarah*, usually with an abbreviation of the word *haftarah* (הפט') and noting the *parashah* with which it is read. This means that the Bible was not intended specifically for liturgical use. Sometimes, *haftarah* marks are added after the copy was made, either by the owner or by some subsequent reader; sometimes the *haftarah* is even indicated in the Pentateuch after the mark for the *parashah* to which it corresponds. This is not the case in the Kennicott Bible, meaning that subsequent readers probably did not use it for liturgical purposes. Likewise, *parashah* and book titles may be added later in the folios' upper margin, though, again, this is not the case in the Kennicott Bible.

OTHER TEXTS IN HEBREW BIBLES

Often, the biblical text is not the only content we may find in medieval Hebrew Bibles. Other texts may be copied along with it, based on the function that the manuscript is meant to serve or the wishes of its commissioner. These texts share the space on the page with the biblical text and are dependent to a greater or lesser extent on it.

The oldest extant Bibles of the Tiberian School already included, along with the biblical text, a copy of the Masoretic apparatus, or Masorah, which was mentioned above. This created a layout that we will refer to here as the 'Tiberian layout' (on the layout in the Kennicott Bible, see the next chapter). It is characterized visually by the arrangement of the biblical text in two or three columns in the centre of the page or the main text-block, the *Masorah magna* in the upper and lower margins and the *Masorah parva* in the side margins and the space between the columns. From that time on and throughout the entire Middle Ages, a large number of Bibles were copied in the East and in Europe that correspond to this 'Tiberian layout'. In the Iberian Peninsula this model was very successful and highly influential, and there are many Sephardi Bibles of this kind (discussed below), among them

the Kennicott Bible. One of the distinctive features of Sephardi Bibles with Masorah is that Masoretic lists of different kinds and, sometimes, other related texts are copied at the beginning of the manuscript, before the biblical text and at the end, usually after the colophon, if there is one.

The Masorah, which is directly related to the biblical text and its copying, is not the only additional text that can be found in medieval Hebrew Bibles. In Ashkenaz, beginning in the thirteenth century, Hebrew Bibles began to be copied with the commentary of Rashi (Solomon ben Isaac of Troyes, 1040–1105), as well as the Aramaic paraphrase, or Targum, appearing alongside the Hebrew text. This was the beginning of a type of Bible intended for reading along with exegetical texts that would continue to evolve up until the sixteenth century, not only in Ashkenaz but also in Italy and other Mediterranean regions. This type of 'Glossed Bible', a predecessor to Bomberg's *Biblia Rabbinica* and to the *mikra'ot gedolot*, also spread to the Iberian Peninsula, where it became even more elaborate, with the addition of exegetical texts by authors from the Sephardi tradition such as Abraham ibn Ezra (1089–1164) or Levi ben Gershon (1288–1344). In most cases, this drastically changed the

layout, since many different texts needed to be accommodated on the same page in order to be read side by side, resulting in what we might call a 'multi-text layout' (FIG. 1.6).[7]

However, Iberia also had its own deep-rooted tradition of grammatical study of biblical Hebrew that began in Al-Andalus back in the eleventh century and that later spread throughout the Sephardi area due to the success of the grammatical works of the Ḳimḥis, a family of Andalusi origin that had settled in Provence. In particular, the grammar and dictionary written by David Ḳimḥi (Radak, 1160–1235), *Sefer ha-mikhlol* and *Sefer ha-shorashim*, were widely disseminated and read in Sefarad, from the time they were composed in the thirteenth century. These works were understood to be an essential tool for understanding the biblical text and thus, in the Sephardi area, were copied into Bibles, usually in abridged or slightly modified versions. This is the case of, for example, the previously mentioned Cervera Bible; the famous Farhi Codex (Sassoon collection, MS 368), the work of Elisha ben Abraham Benvenisti Cresques (d. 1387), where we find a Hebrew–Occitan dictionary based on Ḳimḥi's *Sefer ha shorashim*; a Bible copied in Castile in the thirteenth century (Paris, Bibliothèque nationale de France, MS hébr. 11–12), where we find both the *Sefer ha-shorashim* and *'Et sofer*, a work of Masoretic content also by David Ḳimḥi; and another Bible, also Sephardi, from the fourteenth century (San Lorenzo de El Escorial, Real Biblioteca, MS G-I-12), which again includes Ḳimḥi's *Sefer ha-shorashim*.[8]

1.6 Bible from Segovia, 1487. Page layout with different texts arranged on the same page (multi-text layout). Bodleian Library, MS. Kennicott 5, fol. 47v.

In the Kennicott Bible, we find, in point of fact, several of these elements that are typical of the Sephardi tradition. First, it is a Bible with Masorah that presents the 'Tiberian layout' and Masoretic lists copied at the beginning and the end of the manuscript. Second, it includes a version of *Sefer ha-mikhlol*, David Ḳimḥi's Hebrew grammar. However, there is a difference between the Kennicott Bible and the other Sephardi Bibles with works by David Ḳimḥi mentioned above, and it concerns where these works

are located. In the Kennicott Bible, *Sefer ha-mikhlol* is copied at the beginning and the end of the manuscript – in the same place and with the same format as the Masoretic lists that accompany this Bible and other Sephardi codices of the Bible.[9] In contrast, the other Bibles have Ḳimḥi's works in the upper and lower margins of the folios with the biblical text – in other words, in the place where we customarily find the *Masorah magna* in Bibles with the 'Tiberian layout'. In both cases, however, unlike what happens in most 'Glossed Bibles' in which other texts are copied, Ḳimḥi's works barely affect the layout or the ordering of the contents of the manuscript, and the traditional appearance of the 'Tiberian layout' is generally maintained: that is, two or three columns of biblical text per page, with text in micrography in the upper and lower margins of each folio.

The Masorah is copied here in a small script size, in micrography, which sometimes results in it being incorporated as an ornamental feature, both in Sephardi and in Ashkenazi Bibles. However, Sephardi Bibles are distinctive in their use of two specific decorative elements in micrography: carpet pages, which function as separators between, for example, the different parts of a Tanakh-type Bible, as is the case in the Kennicott Bible; and the candelabra-like ornaments copied in side margins of folios with the biblical text, which are most typical of Catalan–Aragonese Bibles from the fourteenth century and, therefore, are absent from the Kennicott Bible.[10] In carpet pages micrography is optional, but fairly common, although it is possible to find only-painted carpet pages with no micrography at all. In the candelabra-like ornaments, on the other hand, text in micrography constitutes always the main feature of the decoration. In both cases the text in micrography may belong to the Masoretic corpus,

but in more than a few cases the text used is not the Masorah but rather biblical poetry. For example, in a Sephardi manuscript copied in 1357, probably in Catalonia (Paris, Bibliothèque nationale de France, MS hébr. 30), we find candelabra-like ornaments in which the text in micrography comes from Masoretic lists in some cases and the book of Psalms in others.[11]

It is, in fact, from the book of Psalms that the text copied in micrography for the decoration of the carpet pages on fols 317v–318r of the Kennicott Bible is taken (PLATES 119 & 120). This is not an innovation of the scribe; rather, it is part of an established tradition in which the text in micrography from Psalms or Proverbs may be used, along with the Masorah, in those decorative elements that are typical of Sephardi Bibles, such as carpet pages and candelabra-like ornaments.

In sum, the Kennicott Bible is a type of Bible that includes the twenty-four books – that is, it is a Tanakh – in contrast to other types that have other selections of texts, such as the 'Liturgical Bible' or 'Liturgical Pentateuch'. The inclusion of David Ḳimḥi's *Sefer ha-mikhlol* makes it part of the Andalusi tradition of linguistic study of the Hebrew text of the Bible, in contrast to other trends in the fifteenth century, such as Bibles including exegetical commentary by several authors, generally with a 'multi-text layout'.

Moreover, the Bible lacks the signs of use that are present in other Bibles, the result of their being used over a long period of time, such as titles of *parashiyyot* or of books, *haftarot* indications in the books of the Prophets or lists of pericopes and *haftarot* copied by later readers. This and the Kennicott Bible's elaborate decoration and careful construction suggest that it was intended as a luxury item or an object merely for show, of highly symbolic value, rather than as an object of everyday use.

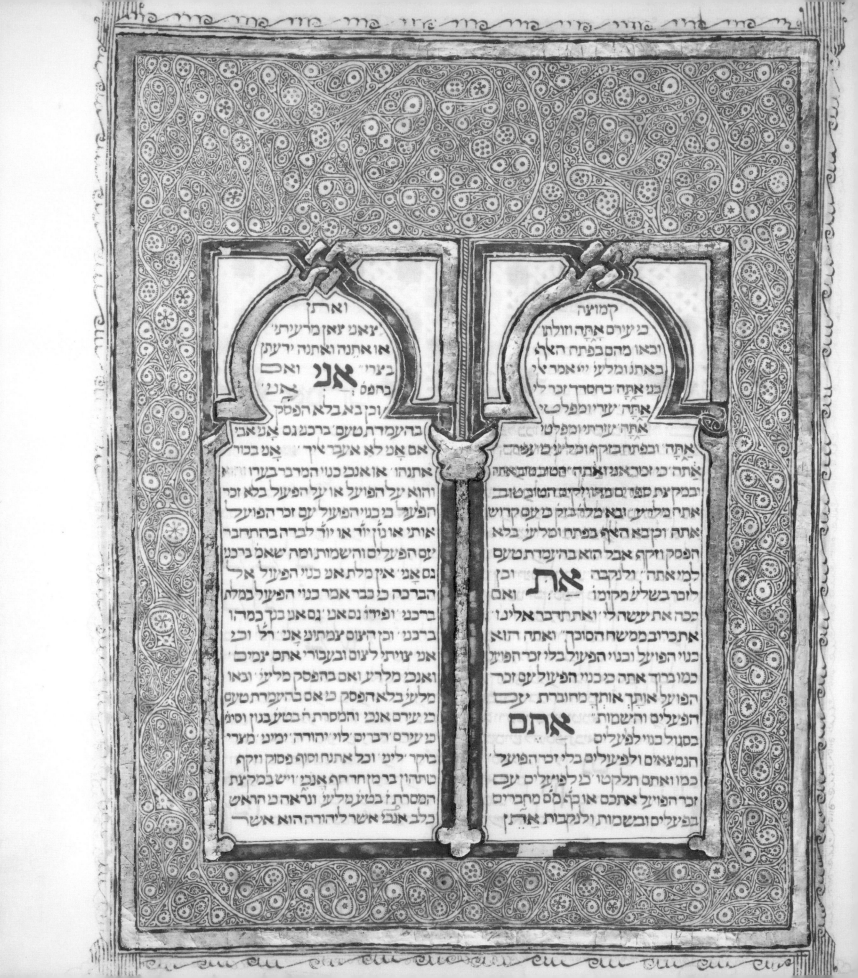

קמוצה

כי יערם כי אתה וזולתו
וכאו מהם בפתח האף
כאתנו ומליע יי אמר יי
בני אתה בחסדך זכר לי
אתה יצרי ומפלטי

ואתן
צאני צאן מרעיתי
או אתנה ואתנה ידעתן
בצרי אני ואם
אָנָה
ברחמ'
וכן בא בלא הפסק

אתה יצרי ומפלטי

אתה ובפתח בזקף ומל'ע ם' ועשה
אתה כי זכראנגזאתה הטוב טובא אתה
ובמקצת ספר מהוויקים הטוב טוב
אתה מליע ובא מלל בזק כי עם קדוש
אתה וכן בא האף בפתח ומל'ע בלא
הפסק וזקף אבל הוא בהיעמדת טעם
למ אתה ולנקבה את וכן
לזכר בשל'ע מקומו ואם
וכה את יעשה לי ואת תדבר אלינו
אתכריב ממשה הסוכך ואתה הוא
כני הפועל וכני הפועל בלי זכר הפועל
כמו ברוך אתה כי כני הפועל עם זכר
הפועל אותך ואותך מחוברת יצם
הפעלים והשמות אתם
בסגול כני לפעלים
הנמצאים ולפעלים בלי זכר הפועל
כמו ואתה תלקטו כני לפעלים עם
זכר הפועל אתכם אוכם םם מחברים
בפעלים ובשמות ולנקבות אתן

בהיעמדת טעם ברכנ גם אנ אבי
אם אנ לא איבר איך אנ בכור
אתנהו או אנכ כני המרבר בערו והא
והוא על הפועל או על הפיעל בלא זכר
הפועל כי כני הפועל עם זכר הפועל
אותי אוֹן יוֹד או יוֹד לברה בהתחבר
יזם הפעלים והשמות ומה שאמ' ברכנ
גם אני אין מלת אנ כני הפיעל אל
הברכה כי כבר אמר כני הפיעל במלת
ברכנ ופירו נס אנ נס אנ בך במרו
ברכנ וכן היצום צמתונ אנ ר'ל וכן
אנ צויתי לעוס ובעבורי אתכ ימים
ואנכ מלדע ואם בהפסק מליע ובא
מליע בלא הפסק כ אם בהיעמרת טעם
כ יערם אנכ והמסרת ה' בטע בנון וסי'
כי יערם דברים לוי יהורה ימינ מערי
בוקר לינ וכל אתנח וסוף פסוק וזקף
טותהון בר מן חד חף אנכ ויש במקצת
המסרת בטעמליע ונראה כן הראש
כלב אנכ אשר ליהורה הוא אשר

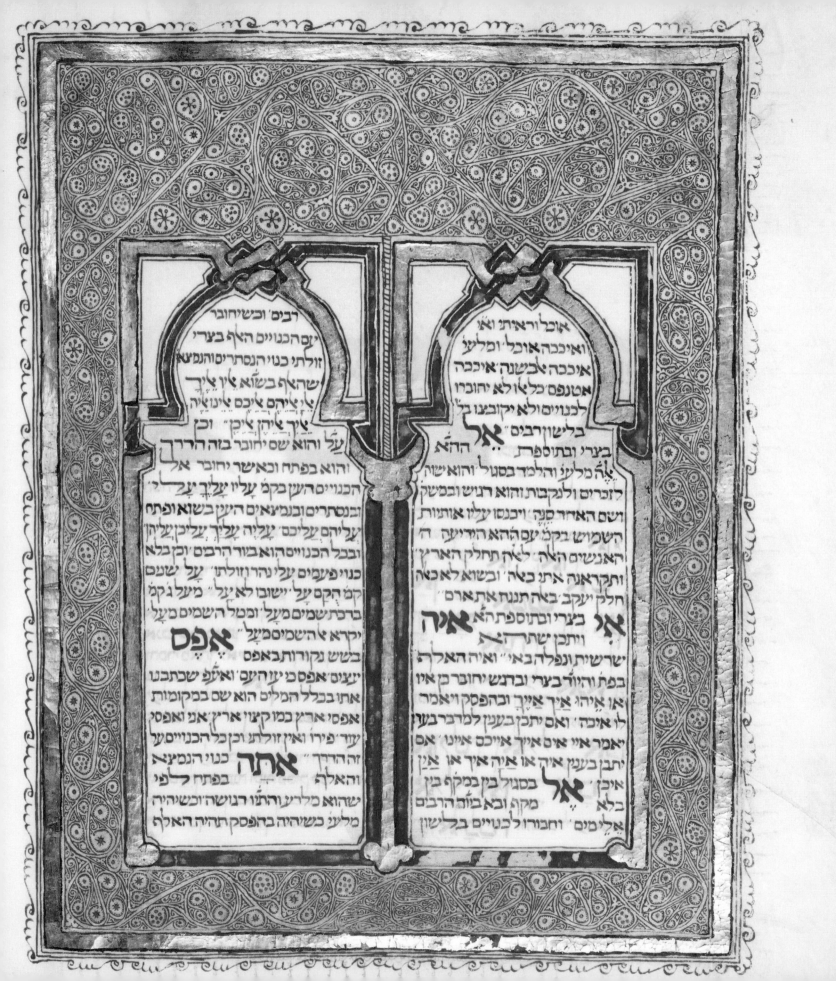

אוכלו וראיתי ואי
ואיככה אוכל ומלעי
איככה אבשנה איככה
אטנפס כלאו ולא יחוכרו
לכנויס ולא יקובצו בל
בלישון רבים **אל** ההא

בצרי ובתוספרת
אלה מלעי והלכמד בסגול והוא ישה
לזכרים ולנקבות והוא רגיש ובמשק
ושם האחד סנה ויכנסו עליו אותיות
השמוש בקמ יסה ההא הידיעה ה
האנשים האה ליאה תחלק הארץ
ותקראנה אתן כאה ובשוא לא כאה
חלק יעקב באה תגנה את ארם
אי בצרי ובתוספרת הא **איה**
ויתכן שתרהזא
ישרשית ונפלה הבאי ואיה האלרה
בפתח והיורד בצרי וברגש יחובר כן אין
אן איהו **איך אייך** ובהפסק ויאמר
לו איכה ואם יתכן בעגן למדבר בעגן
יאמר איי אים איך אייכם איגו אם
יתבן בעגן איה או איה איך או **אין**
איכן **אל** בסגול בין במקף בין
בלא מקף ובא בוה הרבים
אלימים וחבורו לכנויים בלישון

רבים וכשיחובר
יזם הכנויים האף בצרי
זולתי כנוי הנסתריס והנמצא
שהאף בשוא אין ציר
צי איהם איכם אינוציה
ציך ציהן ציכן וכן
על והוא שסיחובר בזה הדרך
והוא בפתח וכאשר יחובר **אל**
הכנויס השן בקמ עליו ציך צלי
ובנסתריס ובנמצאים היצן בשוא ופתח
עליהם עליכם עליה צליך צליכן צליהן
ובכל הכנויס הוא אבור הרמס וכן בלא
כנוי פעמים עליגהר וזולתי על שנעם
קמ הקס על ישובו לא יצל מיעל גקמ
ברכתשמים מעל ומטל השמים מעל
יקרא צה השמים על **אפס**
בשש נקורות באפס
יעצים אפס כי יצה העם ואלף שכתבנו
אתו בכלל המליס הוא שם במקומות
אפסי ארץ כמו קצוי ארץ אנו ואפסי
עוד פירו ואין זולתו וכן כל הכנויס על
זה הדרך **אתה** כנוי הנמצא
והאלה בפתח לפי
שהוא מלרע ורתלו רגושה וכשיה
מלעי כשיה בהפסק תהיה האלה

אני משה בר' יעקב בן זברה הסופר סופלט
כתבתי ונקרתי ומסרתי והנהתי אלה
ארבעה וי'שרים ספרים בקובץ אחד וסימתי
אותו ביוסר רביעי אבימים לחדרש אב יש'נת
והביאותים אל הה' קרישי לפרט האלה השש'
כאן כמתא לה קרונא והחזקתי אותו בלן
קונדרסין וסימן להס לוא הקישבת למיצותי
ויהי כנהר יש'לומך לבחור הנחמר יצחק בן
כבוד היקר רון יש'למה היברא'ינה נ'עהיש'ם ית
יזכהו להנותבו הוא וכל זריעו וזרע זריעו יד
סוף כל הרורות ככתובלא ימיש ספר התורה
הזה מפיך והגיתבו יומס ולילה למ'ען תשמר
ליצ'שות ככל הכתובבו ונ' ויניזהו ליצ'שות
ספרים הרבה כד'ילקיס ויותר מהמהבניהזהר
יצ'שות ספרים הרבה אין קין אמן בן ייצ'שה ייי'

Javier del Barco

MATERIAL DESCRIPTION & LAYOUT

IN THE PREVIOUS CHAPTER we saw that the Kennicott Bible contains the twenty-four books of the Hebrew Bible, how these books are organized, what additional texts it contains, and what is specific in this particular codex vis-à-vis other manuscripts of the Hebrew Bible. In this chapter we are going to focus on the technical steps necessary to produce a Hebrew Bible – including the description of the script, the layout and the arrangement of the different textual and non-textual elements – and, most importantly, on the persons who took every decision to render the Bible as the magnificent codex and artistic masterpiece that it is today.

Two persons worked together to produce such a precious object: a scribe, responsible for the copying of the main Hebrew text and the Masorah; and an illuminator, who painted and decorated the codex. They were guided by the commissioner's guidelines

2.1 Colophon by Moses ibn Zabara. Oxford, Bodleian Library, MS. Kennicott 1, fol. 438r (*detail*).

and wishes, and it is the commissioner who ultimately was responsible for the whole idea of producing such a Bible. Here, taking the commissioner and the scribe as two of the main actors in the production of this Bible, we will focus on the result of their ideas and work in terms of materiality and layout of the text.

MOSES IBN ZABARA AND THE PRODUCTION OF THE BIBLE

As discussed in the Introduction, the Kennicott Bible has a colophon (FIG. 2.1, PLATE 137) in which Moses ibn Zabara states that he himself copied the consonantal text, the vowels and Masoretic accents and the Masorah of the entire manuscript, and that he also corrected the biblical text. An additional, decorated colophon by the illuminator, Joseph ibn Ḥayyim, mentions that the latter was responsible for the decorations and illuminations in the manuscript (PLATE 150).

Both colophons inform us about the different tasks that are needed to complete a manuscript of the

Hebrew Bible with Masorah – first, the copy of the consonantal text; second, the copy of vowels and Masoretic accents; third, the copy of the Masorah; fourth, the revision and correction of the possible mistakes; and, after all these tasks were finished, the illuminations, if any. In some cases, the copy of the vowels, the Masoretic accents and the Masorah were done by a different person than the scribe of the consonantal text; the latter is usually referred to as *sofer* (Heb. סופר, 'scribe'), while the copyist of the Masorah, including the vowels and the Masoretic accents, is called *masran* (Heb. מסרן, 'transmitter [of the Masorah]'). In the Kennicott Bible, both roles, *sofer* and *masran*, were performed by the same person. The revision and correction of the text after the copy has been finished may be done by the scribe of the consonantal text – as in the Kennicott Bible – or by a different person, including the *masran*. Finally, ink decorations may be penned either by the scribe himself or by an illuminator, if these involve paintwork. As we have seen, the illuminator of the Kennicott Bible was Joseph ibn Ḥayyim, as stated in his colophon.

Moses Ibn Zabara is known to have been the scribe and *masran* not only of the Kennicott Bible but also of other three codices and several Torah scrolls.[1] One of the codices in Zurich, Braginsky Collection, MSS 175 and 226, containing a collection of polemical works, poetry and other literary works, was also copied in La Coruña in 1473 – three years prior to the production of the Kennicott Bible – while another Bible, Zurich, Jeselsohn Collection, MS 5 and MS 1209 in the Sassoon collection (formerly, now in an unknown collection), was copied in an unidentified place (al-Muqasam or al-Maqsam, perhaps Almazán in eastern Castile, near Soria) in 1477, just one year after the copy of the Kennicott Bible.[2] According to Jordan Penkower,

Ibn Zabara was the scribe of a third Bible, now in London, The British Library, MS Or. 2286 – and was reputed also for his Torah scrolls.[3] It was Benjamin Richler who suggested that the scribe of the Kennicott Bible was the same Ibn Zabara as the famous scribe of Torah scrolls in Morocco.[4] However, it is unclear when Ibn Zabara emigrated to North Africa, whether in 1492 due to the expulsion of the Jews from Castile and Aragon or some years before, around 1480. In any case, his main activity in Morocco was the production of Torah scrolls, and there he was remembered and quoted by Jewish sages in the following centuries.[5] This, and the fact that he also composed a treatise on the rules of writing Torah scrolls entitled *Melekhet ha-sofer* ('The Task of the Scribe'), tell us that he was considered a particularly skilled professional, when it came to copying the text of the Hebrew Bible according to religious prescriptions, as we will see in the following paragraphs.

SCRIPT AND LAYOUT

As mentioned in the previous chapter, the Kennicott Bible must have been intended as a luxury item with an important symbolic function; we know this because of the number and the quality of the illuminations and the decorative apparatus (see 'Artistic Embellishments', below), the lack of signs of being actually used on a daily basis, and because it is copied in calligraphic square script. The manuscript, penned in Sephardi-style square script,[6] uses three different letter sizes, each one with a particular function. The largest letter size is used only in titles and highlighted words, generally in red ink, in the text of *Sefer ha-mikhlol*, by David Ḳimḥi (FIG. 2.2, PLATE 15), which is copied on the folios preceding and following the main part of the manuscript with the biblical text, as

we have seen in the previous chapter. Medium-size lettering is used in the copy of the biblical text, the colophon, the unhighlighted parts of David Ḳimḥi's *Sefer ha-mikhlol* (PLATE 1) and the Masoretic summary counts copied following the *Mikhlol* on the final folios of the manuscript. Lastly, small lettering or micrography is used for the text of the Masorah, both the *magna* and the *parva* (see the following chapter), and on fols 317v–318r, which separate the Prophets from the Hagiographa and which are decorated with carpet pages with circular-shaped centre pieces in which the text of Psalms is incorporated into the interwoven geometric decoration (FIG. 2.3, PLATES 119 & 120).

Some letters in the text of the Hebrew Bible are copied in a larger size (Heb. *otiyyot gedolot*, אותיות גדולות), and in the Kennicott Bible these are gilded and decorated. Others are copied in a smaller size (Heb. *otiyyot qetannot*, אותיות קטנות), which are generally without decoration. These special sizes are explained by the Masoretic tradition, which is often followed in Sephardi codices of the Bible.[7] The number and location of these special-sized letters vary according to the tradition, although there are usually around twenty-two, one for each letter of the alphabet (as is the case in the Kennicott Bible). However, there are manuscripts in which the number of these letters is greater or fewer, as well as some in which they do not appear at all. A list of where these letters should be placed is sometimes included in the *Masorah magna*.

In most medieval codices, in addition to the consonantal text, the text of the Bible includes vowel signs (Heb. *niḳḳud*, ניקוד) and cantillation marks (Heb. *ṭeʿamim*, טעמים). Both sets of marks were definitively sanctioned by the Masoretes of the Tiberian School and were used in the oldest codices of the Bible that have come down to us. In medieval manuscripts,

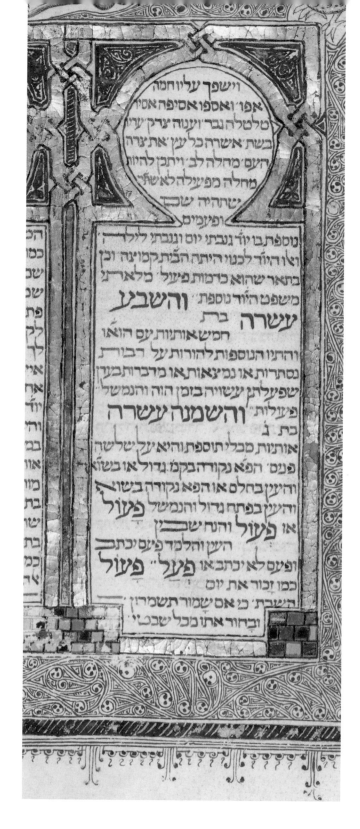

2.2 Highlighted words in red ink using a larger letter size in the text of *Sefer ha-mikhlol*, by David Ḳimḥi. MS. Kennicott 1, fol. 8v (*detail*).

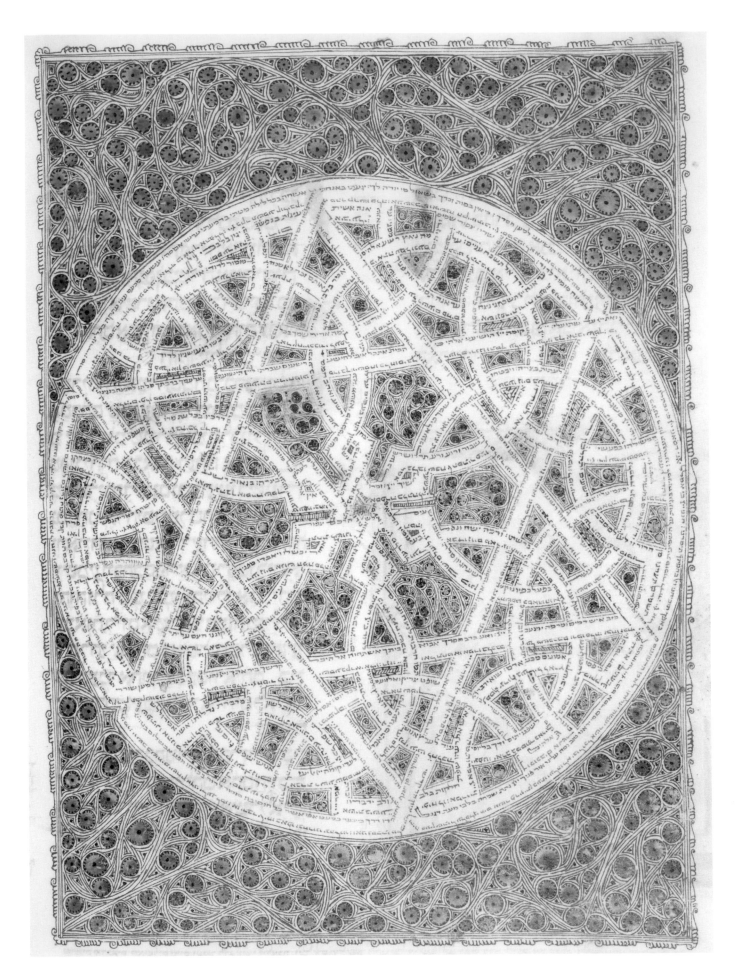

these Masoretic signs might be copied by a different person, called a *nakdan* (Heb. נקדן), rather than by the scribe who copied the text (Heb. *sofer,* סופר), though not necessarily. In some manuscripts the colophons provide the names of both the *sofer* and the *nakdan*, while others indicate that all aspects of the text were copied by a single person. In the colophon of the Kennicott Bible, the scribe, Moses ibn Zabara, asserts that he himself copied the manuscript's consonantal text, the vowels and the cantillation marks, as well as the Masorah (כתבתי ונקדתי ומסרתי) (FIG. 2.1, PLATE 137).

With the exception of the poetic sections and the *sifre emet*, the biblical text in the Kennicott Bible is arranged in two columns per page with thirty lines of text per column. It is customary in medieval Bibles to use a column layout – usually two or three, depending on the size of the codex and ratio of page length to width – though there are some small or modestly constructed Bibles where the text is copied in a single column occupying the entire page (except the margins). Bibles with the text arranged in two or three columns are similar in this respect to liturgical scrolls of the Pentateuch and other books of the Bible. Naturally, when this arrangement is transposed from a scroll to the space on a page of a codex, some adjustments need to be made, though ritual prescriptions for copying the biblical text generally continue to be followed.[8] As mentioned in the previous chapter, this arrangement of the biblical text in columns, and the arrangement of the *Masorah magna* in the upper and lower margins, and the *Masorah parva* in the outer column and in-between columns, was popular throughout the Middle Ages. This layout – the Tiberian layout, as described in the previous chapter – is the one that we can appreciate in the Kennicott Bible.

THE POETIC SECTIONS

The poetic sections of the Bible are a group of passages including, among others, two poems in the Pentateuch – the Song at the Sea, in Exod. 15 (Heb. *shirat ha-yam,* שירת הים) and the Song of Moses, in Deut. 32 (Heb. *shirat ha'azinu,* שירת האזינו).[9] Also considered poetic sections are the Song of Deborah, in Judg. 5; the Song of David, in 2 Sam. 22 (whose text is almost identical to that of Ps. 18); and the psalm in 1 Chr. 16 (with parts that are identical to Ps. 105). These poetic sections adopt a distinct text arrangement, as we will see below. Moreover, the poetic books (*sifre emet*, Psalms, Job and Proverbs) mentioned above are also characterized by a different text arrangement than the rest of the biblical text. The general prescriptions for arranging the poetic sections are taken mainly from the Babylonian Talmud (*Megillah* 16b) and the tractate *Massekhet ha-soferim* ('Tractate of the Scribes', dealing with the prescriptions for the copying of Torah scrolls), although it is Maimonides (*Mishne Torah*, *Hilkhot sefer Torah*, laws pertaining to Torah scrolls) who deals most thoroughly with the arrangement traditions for the poetic texts according to the custom followed in Palestine and Egypt.

The arrangement of the Song at the Sea (Exod. 15) and the Song of Moses (Deut. 32) receive special attention from Maimonides and in other Halakhic texts. Since these passages are part of the Pentateuch and, therefore, were copied on the scrolls used in the weekly readings at the synagogue, they had to follow very strict requirements, because otherwise the scroll would be considered unfit for use in the liturgy. In

2.3 The Psalms copied in micrography in the interwoven geometric decoration of a carpet page. MS. Kennicott 1, fol. 317v (*detail*).

2.4 Text arrangement of the Song at the Sea (Exod. 15), also known as 'brick pattern'. MS. Kennicott 1, fol. 44r (*detail*).

codices there is a tendency to reproduce the special arrangement of these poems, although there is a broad range of possibilities regarding certain details of the copy. For example, the Song at the Sea, according to Maimonides, has to be copied on thirty lines, the first of which is a complete line and the rest divided into three or two, alternately, starting with the second line, though there are variants in how lines 29 and 30 are copied. This text arrangement has an appearance that has been called a 'brick pattern' (FIG. 2.4). Moreover, the text immediately preceding and following the thirty lines of the poem must be arranged into text blocks of five complete lines, which must begin with specific words, just as the lines of the poem must begin with the prescribed words. These prescriptions are followed to the letter in copies of Torah scrolls to be used in the synagogue, but this is not always true of codex copies of the Bible. However, medieval codices of the Bible often adhere to these norms, especially if they are to serve as models for other copies or if they themselves state – either in the colophon or in other annotations – that they have been copied from a correct model.

Sephardi Bibles follow these copying requirements for the poems in the Pentateuch to a greater degree than do Ashkenazi Bibles. In the latter, sometimes the only feature to distinguish a poetic section from the rest of the text is its arrangement in the 'brick pattern'. In the Kennicott Bible the copy of the Song at the Sea follows all of the rules set down by Maimonides, including those governing how the text blocks before and after the poem should be copied (PLATES 35 & 37). Lines 29 and 30 of the poem are arranged in a way typical of many Sephardi manuscripts from the fourteenth and fifteenth centuries, following a tradition established in the thirteenth century by Me'ir

Abulafia (Ramah, d. 1244), in which line 30 is divided into three parts such that the first and the last word of the line is *ha-yam* (הים).

When a codex adheres to norms for the Song at the Sea that were intended for a liturgical scroll, some modifications had to be made in the layout of the page where the poem is copied. The width of the column is predefined (given that each line has to start with a specific word) and independent of the size of the page, and this may mean that it does not coincide with the width of the text block in the rest of the manuscript. Thus, in the Kennicott Bible, on fol. 44r (FIG. 2.4, PLATE 35), the scribe has used one of the several strategies for resolving this problem: filling out the width of the text block with a complementary column, which in this case contains the text of the *Masorah magna*, copied on vertically arranged lines. On the page where the Song at the Sea ends (fol. 44v, PLATE 37), this supplementary space is filled in with a decorated vignette that contains the text of the *Masorah magna* in a geometrical layout.

Maimonides also set down very specific guidelines for copying the Song of Moses in Deut. 22. These guidelines coincide with the arrangement of this text found in the famous Aleppo Codex (Jerusalem, Ben Zvi Institute, MS 1), which is among the oldest Tiberian Masoretic codices. However, not all codices follow these guidelines; there are other traditions with slight variants, and in some cases (especially Ashkenazi Bibles) the arrangement of the Song of Moses even follows a totally different tradition from the one established by Maimonides. The Kennicott Bible arranges the text of the Song of Moses in two columns, with sixty-seven lines of text in each one, as in the Aleppo Codex, whereas other codices have columns with up to seventy-two lines. The Kennicott Bible also has the

text preceding and following the poem in six-line text blocks. While the block preceding the poem coincides in its arrangement with the Aleppo Codex (PLATE 93), the one following the poem is arranged differently, following a common tradition in Sephardi Bibles. Its six lines do not follow Maimonides, who prescribed five lines, and the Aleppo Codex, such that the words at the beginning of each line are different, except, of course, the first line (PLATE 95).

The remaining poems, outside the Pentateuch (the Song of Deborah in Judg. 5, the Song of David in 2 Sam. 22, the Psalm of David in 1 Chr. 16), do not have to follow such strict rules, since they are not copied into Torah scrolls. The common denominator is that the text is arranged according to the 'brick pattern', in imitation of the Song at the Sea in Exod. 15. In the Kennicott Bible all three poems are laid out in this way, with the only difference being that in the Song of Deborah (PLATE 104) and the Song of David (PLATE 106) the text is arranged in a 'brick pattern' that uses the entire width of the page's text block, whereas the Psalm of David in 1 Chr. 16 (PLATE 122) keeps to the width of one column on a two-column page.

Both the Babylonian Talmud (*Megillah* 16b) and the Jerusalem Talmud (*Megillah* 3:7) also mention the special arrangement of two lists: one, the list of the Kings of Canaan in Josh. 12:9–14; the other, the list of the sons of Hamman in Esther 9:7–9. According to the Jerusalem Talmud, 'the names of the ten sons of Haman and the Kings of Canaan are written with a half-brick over a half-brick and a whole brick over a whole brick, for no building could stand if built that way.'[10] This means that the text of both lists is arranged in two columns of words, leaving a blank space between them. Like most other Sephardi Bibles, the Kennicott Bible also follows these rules (PLATES

103 & 136). Moreover, it also has a special arrangement for other lists, such as the ones in Eccles. 3 (PLATE 135) and 1 Chr. 24:8–18 (fol. 353r), reflecting certain scribal traditions sometimes followed in Sefarad.

As was mentioned above, the poetic books, or *sifre emet*, have a text arrangement that is different from the rest of the books of the Bible. In the Sephardi tradition this text arrangement is characterized by putting each verse on one line divided into two parts or hemistichs, leaving a space in the middle, thus reflecting the fact that the text is considered a poem. Sometimes, if the verse is very long, it occupies the entire line without the space in the middle and can even be continued on the next line. In the Kennicott Bible we find this text arrangement (PLATE 124), as well as other elements laid out in a way that is determined, to a large extent, by the scribal tradition: the titles of the Psalms are centred on the page; each hemistich is justified right; and the *sof pasuk* symbol (Heb. סוף פסוק), which looks like a colon at the end of a verse, is justified left, thus demarcating the text block. In the Ashkenazi tradition the text layout of the *sifre emet* does not necessarily coincide with the above description and may display the text in columns, as in the rest of the text. However, in some Ashkenazi scribal traditions, even if the *sifre emet* are arranged into columns, these columns may not be the same as in the rest of the text, since they have margins with alternatively indented lines, as in a crenellated wall (FIG. 2.5), instead of the customary justified margins.

A BIBLE ANCHORED IN THE SEPHARDI SCRIBAL TRADITION

Throughout this and the previous chapter I have analysed in detail the textual and paratextual elements that are present in the Kennicott Bible, its

organization, its function and its place within the Sephardi scribal tradition, as well as comparing it, in some cases, to Ashkenazi Hebrew Bibles. In addition to having been copied in Sephardi script type, the Kennicott Bible contains some features that are specifically Sephardi and that differentiate it from the scribal traditions for copying Bibles that were followed in Ashkenaz. Among them are: (1) the order of the books of the Major Prophets (Isaiah, Jeremiah, Ezekiel), which follows the Palestinian tradition and not the order indicated in the Babylonian Talmud; (2) adherence to almost every rule prescribed by Maimonides for copying the text of the Pentateuch in Torah scrolls, especially for the poetic sections; (3) arrangement of the text in the *sifre emet* into verses and hemistichs; (4) inclusion of Masoretic lists (or other texts, such as the works of David Ḳimḥi) in the pages preceding the beginning of the Bible and following the colophon; (5) inclusion of carpet pages, with or without text in micrography, whether on the pages preceding and following the Bible or on the blank folios between the main parts into which the biblical text is divided (Pentateuch, Prophets, Writings). I have left out of this list (which is not exhaustive in any case) the purely codicological features that should nonetheless be taken into account in an archaeological and historical study of the manuscript.

Other elements of the scribal tradition that we find in the Kennicott Bible are shared with other geo-cultural areas such as Ashkenaz and Italy and are thus not specifically Sephardi. These include, for example: (1) the use of the 'Tiberian layout' – that is, the arrangement of the biblical text in two or three columns per page and the Masorah in the upper and lower margins of the page; (2) the use of text in micrography in the Masorah to create decorative

elements; (3) the use of paratextual elements to indicate the beginning of the *parashiyyot*; (4) the different way the text is arranged in the poetic sections and the *sifre emet*, compared to the rest of the biblical text.

Ultimately, the Kennicott Bible represents a type of Bible anchored in the Sephardi tradition but with a series of characteristics that were freely chosen by those responsible for its production (scribe, illuminator, commissioner) from among different scribal traditions in Sefarad, including everything from the choice of layout, fidelity to certain Masoretic traditions, the order of the books of the Hagiographa, the supplementary texts copied along with the Bible, and, naturally, the number and type of decorative elements. All of this has made the Kennicott Bible, in the words of Bezalel Narkiss and Aliza Cohen-Mushlin, 'one of the most sumptuous Hebrew illuminated manuscripts in existence and a masterpiece of mediaeval Sephardi art'.[11]

2.5 The book of Psalms arranged in columns with alternately indented lines, as in a crenelated wall. Bodleian Library, MS. Bodley Or. 804, fol. 55v.

וכל אחיו וכל הדור ההוא ובני ישראל
פרו וישרצו וירבו ויעצמו במאד מאד
ותמלא הארץ אתם
ויקם מלך חדש על מצרים אשר לא
ידע את יוסף ויאמר אל עמו הנה עם
בני ישראל רב ועצום ממנו הבה
נתחכמה לו פן ירבה והיה כי תקראנה
מלחמה ונוסף גם הוא על שנאינו
ונלחם בנו ועלה מן הארץ וישימו
עליו שרי מסים למען ענתו בסבלתם
ויבן ערי מסכנות לפרעה את פתם
ואת רעמסס וכאשר יענו אתו כן
ירבה וכן יפרץ ויקצו מפני בני ישראל
ויעבדו מצרים את בני ישראל בפרך
וימררו את חייהם בעבדה קשה בחמר
ובלבנים ובכל עבדה בשדה את כל
עבדתם אשר עבדו בהם בפרך ויאמר
מלך מצרים למילדת העברית אשר
שם האחת שפרה ושם השנית פועה
ויאמר בילדכן את העבריות וראיתן
על האבנים אם בן הוא והמתן אתו
ואם בת הוא וחיה ותיראן המילדת את
האלהים ולא עשו כאשר דבר אליהן
מלך מצרים ותחיין את הילדים

וייצמו מאד ויהי כי יראו המילדת
את האלהים ויעש להם בתים ויצו
פרעה לכל עמו לאמר כל הבן הילוד
היארה תשליכהו וכל הבת תחיון
וילך איש מבית לוי ויקח את בת לוי
ותהר האשה ותלד בן ותרא אתו כי
טוב הוא ותצפנהו שלשה ירחים ולא
יכלה עוד הצפינו ותקח לו תבת גמא
ותחמרה בחמר ובזפת ותשם בה את
הילד ותשם בסוף על שפת היאר
ותתצב אחתו מרחק לדעה מה יעשה
לו ותרד בת פרעה לרחץ על היאר
ונערתיה הלכת על יד היאר ותרא את
התבה בתוך הסוף ותשלח את אמתה
ותקחה ותפתח ותראהו את הילד והנה
נער בכה ותחמל עליו ותאמר מילדי
העברים זה ותאמר אחתו אל בת פרעה
האלך וקראתי לך אשה מינקת מן
העברית ותינק לך את הילד ותאמר לה
בת פרעה לכי ותלך העלמה ותקרא את
אם הילד ותאמר לה בת פרעה היליכי
את הילד הזה והינקהו לי ואני אתן את
שכרך ותקח האשה הילד ותניקהו

עמו נס רכב ופרשים ויהי המחנה
כבד מאד ויבאו עד גרן האטד אשר
בעבר הירדן ויספדו שם מספד גדול
וכבד מאד ויעש לאביו אבל שבעת
ימים וירא יושב הארץ הכנעני את
האבל בגרן האטד ויאמרו אבל כבד
זה למצרים על כן קרא שמה אבל
מצרים אשר בעבר הירדן ויעשו בניו
לו כן כאשר צום וישאו אתו בנו ארצה
כנען ויקברו אתו במערת שדה המכפלה
אשר קנה אברהם את השדה לאחזת
קבר מאת עפרן החתי על פני ממרא ׃
וישב יוסף מצרימה הוא ואחיו וכל
העלים אתו לקבר את אביו אחרי קברו
את אביו ויראו אחי יוסף כי מת אביהם
ויאמרו לו ישטמנו יוסף והשב ישיב
לנו את כל הרעה אשר גמלנו אתו ׃
ויצוו אל יוסף לאמר אביך צוה לפני
מותו לאמר ׃ כה תאמרו ליוסף אנא שא
נא פשע אחיך וחטאתם כי רעה גמלוך
ועתה שא נא לפשע עבדי אלהי אביך
ויבך יוסף בדברם אליו וילכו גם אחיו
ויפלו לפניו ויאמרו הננו לך לעבדים ׃
ויאמר אלהם יוסף אל תיראו כי התחת

מאה ועשר שנים וירא יוסף לאפרים
בני שלשים גם בני מכיר בן מנשה
ילדו על ברכי יוסף ויאמר יוסף אל
אחיו אנכי מת ואלהים פקד יפקד
אתכם והעלה אתכם מן הארץ הזאת
אל הארץ אשר נשבע לאברהם
ליצחק וליעקב וישבע יוסף את
בני ישראל לאמר פקד יפקד אלהים
אתכם והעלתם את עצמתי מזה ׃
וימת יוסף בן מאה ועשר שנים
ויחנטו אתו ויישם בארון במצרים ׃

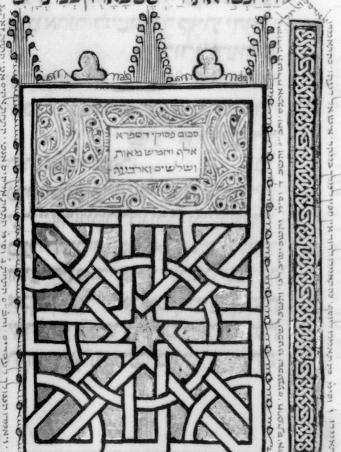

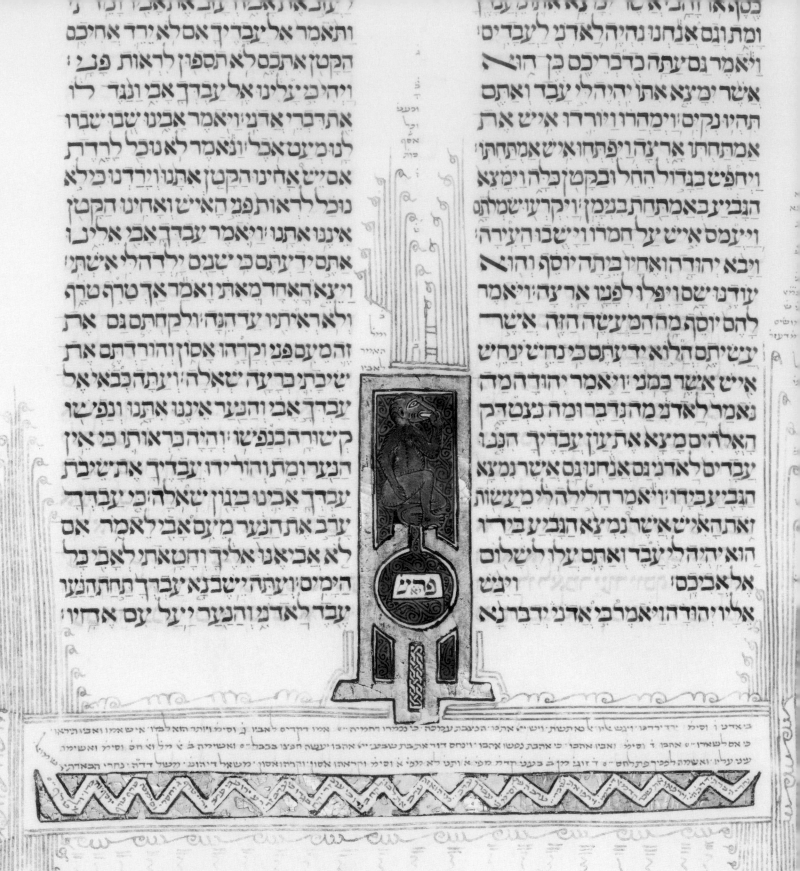

וּמְתֻּגָּם אֲנַחְנוּ נִהְיֶה לַאדֹנִי לַעֲבָדִים
וַיֹּאמֶר גַּם־עַתָּה כְדִבְרֵיכֶם כֶּן־הוּא **ז**
אֲשֶׁר יִמָּצֵא אִתּוֹ יִהְיֶה־לִּי עָבֶד וְאַתֶּם
תִּהְיוּ נְקִיִּם וַיְמַהֲרוּ וַיּוֹרִדוּ אִישׁ אֶת־
אַמְתַּחְתּוֹ אָרְצָה וַיִּפְתְּחוּ אִישׁ אַמְתַּחְתּוֹ
וַיְחַפֵּשׂ בַּגָּדוֹל הֵחֵל וּבַקָּטֹן כִּלָּה וַיִּמָּצֵא
הַגָּבִיעַ בְּאַמְתַּחַת בִּנְיָמִן וַיִּקְרְעוּ שִׂמְלֹתָם
וַיַּעֲמֹס אִישׁ עַל־חֲמֹרוֹ וַיָּשֻׁבוּ הָעִירָה
וַיָּבֹא יְהוּדָה וְאֶחָיו בֵּיתָה יוֹסֵף וְהוּא **א**
עוֹדֶנּוּ שָׁם וַיִּפְּלוּ לְפָנָיו אָרְצָה וַיֹּאמֶר
לָהֶם יוֹסֵף מָה־הַמַּעֲשֶׂה הַזֶּה אֲשֶׁר
עֲשִׂיתֶם הֲלוֹא יְדַעְתֶּם כִּי־נַחֵשׁ יְנַחֵשׁ
אִישׁ אֲשֶׁר כָּמֹנִי וַיֹּאמֶר יְהוּדָה מַה־
נֹּאמַר לַאדֹנִי מַה־נְּדַבֵּר וּמַה־נִּצְטַדָּק
הָאֱלֹהִים מָצָא אֶת־עֲוֹן עֲבָדֶיךָ הִנֶּנּוּ
עֲבָדִים לַאדֹנִי גַּם־אֲנַחְנוּ גַּם אֲשֶׁר־נִמְצָא
הַגָּבִיעַ בְּיָדוֹ וַיֹּאמֶר חָלִילָה לִּי מֵעֲשׂוֹת
זֹאת הָאִישׁ אֲשֶׁר נִמְצָא הַגָּבִיעַ בְּיָדוֹ
הוּא יִהְיֶה־לִּי עָבֶד וְאַתֶּם עֲלוּ לְשָׁלוֹם
אֶל־אֲבִיכֶם **וַיִּגַּשׁ**
אֵלָיו יְהוּדָה וַיֹּאמֶר בִּי אֲדֹנִי יְדַבֶּר־נָא

וַתֹּאמֶר אֶל־עֲבָדֶיךָ אִם־לֹא יֵרֵד אֲחִיכֶם
הַקָּטֹן אִתְּכֶם לֹא תֹסִפוּן לִרְאוֹת פָּנָי :
וַיְהִי כִּי עָלִינוּ אֶל־עַבְדְּךָ אָבִי וַנַּגֶּד־לוֹ
אֵת דִּבְרֵי אֲדֹנִי וַיֹּאמֶר אָבִינוּ שֻׁבוּ שִׁבְרוּ
לָנוּ מְעַט־אֹכֶל וַנֹּאמֶר לֹא נוּכַל לָרֶדֶת
אִם־יֵשׁ אָחִינוּ הַקָּטֹן אִתָּנוּ וְיָרַדְנוּ כִּי־לֹא
נוּכַל לִרְאוֹת פְּנֵי הָאִישׁ וְאָחִינוּ הַקָּטֹן
אֵינֶנּוּ אִתָּנוּ וַיֹּאמֶר עַבְדְּךָ אָבִי אֵלֵינוּ
אַתֶּם יְדַעְתֶּם כִּי שְׁנַיִם יָלְדָה־לִּי אִשְׁתִּי
וַיֵּצֵא הָאֶחָד מֵאִתִּי וָאֹמַר אַךְ טָרֹף טֹרָף
וְלֹא רְאִיתִיו עַד־הֵנָּה וּלְקַחְתֶּם גַּם אֶת־
זֶה מֵעִם פָּנַי וְקָרָהוּ אָסוֹן וְהוֹרַדְתֶּם אֶת־
שֵׂיבָתִי בְּרָעָה שְׁאֹלָה וְעַתָּה כְּבֹאִי אֶל־
עַבְדְּךָ אָבִי וְהַנַּעַר אֵינֶנּוּ אִתָּנוּ וְנַפְשׁוֹ
קְשׁוּרָה בְנַפְשׁוֹ וְהָיָה כִּרְאוֹתוֹ כִּי־אֵין
הַנַּעַר וָמֵת וְהוֹרִידוּ עֲבָדֶיךָ אֶת־שֵׂיבַת
עַבְדְּךָ אָבִינוּ בְּיָגוֹן שְׁאֹלָה כִּי עַבְדְּךָ
עָרַב אֶת־הַנַּעַר מֵעִם אָבִי לֵאמֹר אִם־
לֹא אֲבִיאֶנּוּ אֵלֶיךָ וְחָטָאתִי לְאָבִי כָּל־
הַיָּמִים וְעַתָּה יֵשֶׁב־נָא עַבְדְּךָ תַּחַת הַנַּעַר
עֶבֶד לַאדֹנִי וְהַנַּעַר יַעַל עִם־אֶחָיו

בִּי אֲדֹנִי ו וְסִימ ֞ ירד ירד׳ רגו׳ ויגש צ׳ור ֞ טא תשׁות׳ ויג ֞ ֞׳ ֞ אֶתְּךָ הַיֹּשֶׁבֶת עֲלֶיךָ כ׳ נִכְמְרוּ רַחֲמָיו ֞ אמֹר הֵדְּקִים לְאָבִו נ וסימ ֞ ויתר הֹא לבּ֞ו איש אמ֞ו ואבו היבא֞ו
כ׳ אִם־לְ ֞ אדו֞ אֶתְּ֞ב ֞ אִתְהוֹ ד וסימ ֞ ואבו אֹהֹב֞ כי אהבת נפשׁו אֹהֹב֞ וינחס דוד את בתשבע֞ יי אֹהֹבו יעשׂה חפץ בבבל ֞ ואטדימ ב ֞ מל ויו חס וסימ ואשׁימ
עֵנַי עָלַיו ואשׂימה לפכיר פתלחס ֞ ֞ ד זוגב כין ב בּעֵר קִרְדת מפי א וַתֵּט כ׳ לֹא כלפי א וסימ וקראהו אָסוֹן ֞ והיהו ואסון ֞ מכשׁאל דיהוב׳ מכשׁול דדה׳ כתּרי הבאדרינ שׁ ֞

María Teresa Ortega-Monasterio

THE MASORAH

When I went to R. Ismael, he said to me: 'My son, what is thy occupation?' I answered: 'I am a scribe.' He told me: 'My son, be careful because thy work is the work of Heaven; if thou omittest a single letter or addest a single letter, thou dost as a consequence destroy the whole world.'

BABYLONIAN TALMUD, Sota 20a

T HE MASORAH is a prominently visible element in the page layout of medieval Hebrew codices of the Bible. It consists of a series of marginal annotations to the text and is meant to assist the user of the book to read the text correctly and to understand its meaning. This chapter explores the components of the Masorah in the Kennicott Bible, its characteristics and the elucidations it offers regarding the biblical text and its textual tradition.

The Masoretic text is the traditional Hebrew text of the Old Testament, the fruit of an extensive work of vocalization and accentuation carried out by editors known as Masoretes between the second and seventh centuries. A great many elements from various schools were incorporated into the Hebrew text of the Bible over this lengthy period. This information was initially transmitted orally, until it came to be established in written form at the hands of the *soferim*

or scribes, giving rise to the Masorah we know today. The term 'Masoretic text' is used by way of differentiation from the non-Masoretic Bible texts, such as the Septuagint (LXX) or the Samaritan Text, among others. However, textual differences can be found between the various manuscripts of the Masoretic text itself, owing to the various schools and geographical areas to which the Masoretes belonged, though these differences generally do not have a significant impact on the meaning of the text.

The word 'Masorah' means 'tradition' and refers to the literary activity that developed around the Hebrew text of the Bible up to the seventh century, aimed at ensuring it was read and pronounced following the traditional way exactly. As Rabbi Akiva said, 'the Masorah is the protective fence around the Torah' (*Avot* 3:13); or, to put it another way, the Masorah guarantees the correct reading of the whole Masoretic

text. Many scholars consider the Masorah to be the precursor of Hebrew grammar itself, and indeed this does appear to be the case.[1] The Masoretes invented various systems of punctuation in order to provide the consonantal text of the Bible with vowels and accents. Of the three systems that arose – the Babylonian, Palestinian and Tiberian – it was the last which would ultimately come to prominence. The Masoretes of the Ben Asher family were particularly pre-eminent within the Tiberian system.

The Tiberian Masoretic tradition survives in a great number of manuscripts, written for the most part after the twelfth century. These, in turn, were copied from others belonging to different Jewish communities. Later printed editions of the Bible were based on more recent medieval manuscripts, such as Ben Hayyim's Second Rabbinic Bible, printed by Bomberg in Venice between 1524 and 1525. This Bible may be considered the *textus receptus*, and served as the basis for later editions. The Masorah played a fundamental role in the copying of these manuscripts, as it contained the information required to establish the relationship between the texts of the various codices.

Despite the immense efforts made by the Masoretes to ensure the accurate transmission of the sacred text, textual corruptions have been identified in the copies, along with instances of scribal error in later manuscripts. This textual diversification has been explored by prestigious scholars from the eighteenth century onward, notably Benjamin Kennicott and Giovanni De Rossi.[2] There are relatively few differences in the consonantal texts of the most famous and accurate codices dated later than 1100. The works of Kennicott and De Rossi, which collated hundreds of medieval manuscripts, show that the text was copied meticulously and with a very low margin of error.

The most significant differences are found between the Ashkenazi manuscripts (from northern Europe) and the Sephardi ones (produced in southern Europe and northern Morocco), with the latter being more faithful to the Tiberian tradition. The Kennicott Bible belongs to this second group and represents one of the finest fifteenth-century codices to come out of the Iberian Peninsula, in terms of both its illumination and its text and Masorah. It was also one of the last copies to be made in Spain prior to the expulsion of the Jews in 1492.

The Masoretes divided the text of the Bible into chapters and verses – non-existent in the original text – and established the correct pronunciation of words via the addition of vowels, accents and cantillation marks. Accents are marked by way of signs placed above and below the consonants, giving instruction as to the intonation or cantillation according to which the biblical text was to be read and, in turn, providing information about the syntactic and semantic connections between words and sentences. The accents used in the poetic books of the Bible (Job, Proverbs, Psalms) follow a different system from those used in the rest of the books. Moreover, accents may be disjunctive or conjunctive, depending on their function within the text. Accents help the user of the manuscript to read the text correctly and prevent misinterpretation of the meaning. Disjunctive accents indicate some kind of pause or separation between words or sentences, and conjunctive accents join words or sentences without any pause between them. The systems of vocalization and accentuation introduced by the Masoretes ensured that it would for evermore be possible to read the text of the Hebrew Bible correctly.

Since the original Hebrew text of the Bible could not be modified, the Masoretes wrote annotations in

the margins of the manuscripts and in occasionally very lengthy lists and treatises placed at the beginning or end of the codices. These annotations were often presented in the form of micrography, endowing the manuscript in question with a series of decorations which would sometimes fill an entire page, resulting in so-called 'carpet pages' (on these, see also 'Contents, Structure & Organization' above, and the following chapter). The notes tend to be descriptive or comparative in nature, and only very rarely normative.

As indicated above, the Masorah was written in the margins of each page of the manuscripts. The Masorah appearing in the vertical margins, alongside the columns of the biblical text, is known as *Masorah parva*; when it is found in the upper and lower margins of the page it is called *Masorah magna*. The *Masorah magna* can extend over various horizontal lines in the upper and lower margins and even run into the vertical margin where required. It tends to be written in straight lines, but on occasion it takes the form of minutely detailed drawings – the aforementioned micrography – which embellish the manuscript. In general, the *Masorah magna* can be considered as an extension of the information provided in the *Masorah parva*. The Masorah is written in Aramaic and uses abbreviations (generally indicated by way of a dot above the text in question), such that its language is often rather cryptic. Like in Hebrew, the Masorah uses letters of the alphabet to indicate numbers. Examples of all the above can be seen in several folios of the Kennicott Bible (PLATES 30, 73, 84, 88).

As we have seen, the Kennicott codex consists of 461 folios. They measure 298 × 240 mm, of which an area of 178 × 146 mm is occupied by the text. If we include the Masorah, the text area increases to approximately 222 mm, depending on the length of the Masorah on each page. A small circle or *circellus* above a word in the text indicates that it is referred to in the *Masorah parva*. The *Masorah parva* occupies the intercolumnar and side margins, and the *Masorah magna* is written over two lines in the upper margin and three in the lower one, as is customary in Sephardi Bibles. The Masorah (*parva* and *magna*) is written in Sephardi square script – smaller than that of the biblical text itself, as is also customary – and in a lighter shade of ink. The shapes and drawings of the *Masorah magna* are simple and usually feature geometric motifs: zigzags, circles, rhombuses, triangles or circle segments. In some cases it is accompanied by painted decoration, making it stand out all the more (PLATES 71, 72, 73, 88, 93, 97, 109).

The Masorah first appears on fol. 9v of the manuscript – coinciding with the beginning of the book of Genesis – and continues up to fol. 119v. It then begins again on fol. 124v until fol. 317r. Fols 317v and 318r (PLATES 119 & 120) contain micrography, and the Masorah then continues, along with the biblical text itself, from fol. 318v to fol. 437v, with the exception of fol. 352v, which is a carpet page featuring a full-page illumination.

In the Kennicott Bible the *Masorah parva* generally consists of very brief notes that refer the reader to the *Masorah magna* when further explanation is necessary. While on the majority of the folios the *Masorah magna* indeed occupies two lines in the upper margin and three in the lower one, on some pages it extends over a greater number of lines and even continues into the side margins, as on fols 44r and 80v (PLATES 35 & 60). The types of annotation used in the Masorah vary greatly. The *Masorah parva* is mostly numerical, recording the number of instances of a particular word,

a set of words, a specific vocalization, a *plene* or
defective writing, as well as alternative spellings
and vocalizations, spelling irregularities, and so
on. The *Masorah parva* also contains observations
concerning cases of *ketiv/ḳer'e*, *sevirin* and *ḥillufim*.[3]
Ketiv/ḳer'e indicates discrepancies between what is
written and how it must be read. Due to the copy-
ist's respect for the biblical text, which could not
under any circumstances be altered, these words
were not directly replaced, but rather glossed in the
margin. Generally, the vowels of the *ḳer'e* would
be written in the consonantal text, and the ab-
breviation קר, ק or קרי and the consonantal scheme
to be read would be noted in the margin, without
punctuation. This can be seen very clearly on fol.
119r (PLATE 94), where the *ḳer'e* sign appears as
part of a decoration that also includes the *parashah*
indication. Numerous Masoretic treatises provide
lists of where such cases appear in the Bible, and
some codices include these lists at the end or begin-
ning of the codex. Although there is some variation
between the manuscripts, the majority of *ḳer'e* cases
– and there are plenty of them – are common to all
the Tiberian codices.

Sevirin are used to indicate words that may
appear to be wrong and for which a different
reading may be expected, despite the fact that the
word as it is written is correct. In other words,
they serve to confirm the existing reading and act
as a kind of warning to the reader not to change
their reading. The Masoretic lists of such cases
differ greatly from manuscript to manuscript in
terms of the number of cases they record. For
example, in Jeremiah 48:45 (fol. 268v) the *Masorah
parva* of the Kennicott Bible notes three cases
of *sevir*. This is one of three cases where it may

3.1 List of ḥillufim. Oxford, Bodleian Library, MS. Opp.
Add. 4°. 75, fol. 2v.

3.2 List of *ḥillufim*. Bodleian Library, MS. Opp. Add. 4°. 76, fol. 1r.

mistakenly be assumed that the verb should be read in the feminine, since the word 'fire' is usually feminine in Hebrew; here, however, this is not the case.

Tikkunei soferim, or scribal corrections, constitute another characteristic feature of the Masorah. Although the Kennicott Bible does not include one, a list of these corrections would often be copied in the codices. They concern biblical passages in which, in keeping with the rabbinic tradition, the scribes altered the original text to avoid the use of euphemisms or undesirable expressions relating to God – for example, in Genesis 18:22, 'but Abraham remained standing before the Lord'. The original wording being 'and the Lord stood before Abraham' was changed because the expression 'to stand before another' denotes in the Bible a certain measure of inferiority. Hence, God could not be described as giving homage to Abraham, and the best solution was to change the text. Some Masoretic lists detail eighteen such cases, although according to the Midrashim they range from seven to thirteen in number.[4]

A similar situation occurs with the '*iṭṭur soferim*, or scribal omissions. This phenomenon affects the text by stating that the words in question are to be read without the *vav* conjunctive. This refers to a rabbinic tradition according to which scribes would omit a letter from five biblical passages, usually the copulative conjunction *vav*. All these phenomena are found in the text of the Kennicott Bible, although many of them are not indicated in its *Masorah parva*. This is not uncommon: the Masorahs of some of the most important biblical codices, such as the Aleppo Codex, do not always include reference to such cases.

Lastly, the *ḥillufim* (Heb. 'difference') indicate textual variations or differences between Masoretic schools. Most are concerned with vocalization and

highlight differences between eastern and western codices or between the Tiberian schools of Ben Asher and Ben Naphtali. The Ben Asher school (mentioned previously) was the more pre-eminent of the two, comprising several generations of Masoretes who worked in the Tiberias region during the ninth and tenth centuries. The Kennicott Bible follows in the tradition of medieval Sephardi Bibles which trace their origins back to the Ben Asher school. Generally, the orthographical differences indicated by the *ḥillufim* concern different combinations of accents and vowels which are reflected in the cantillation (FIGS 3.1 & 3.2). As these are very numerous, they are sometimes collected in long lists that appear in the *Masorah finalis* of the manuscripts (for more on this term, see below), or even in separate treatises constituting another volume. We understand as *Masorah finalis* the lists of Masoretic content included in the manuscripts at the end of the biblical text.

In keeping with other Bibles, and as previously discussed, the Kennicott Bible includes a copy of *Sefer ha-mikhlol* by David Ḳimḥi (Narbonne, 1160–1235).[5] This work does not appear at the end of the codex, however, but rather is copied in two parts, appearing at the beginning and end of the codex, and written in two columns set against a decorative background of arches of various shapes (fols 1v–8v & 438v–444r; PLATES 2–15 & 139–48). Said to have served as a model for the Kennicott Bible, the Cervera Bible[6] does not include this treatise, as might be expected, but instead copies Ḳimḥi's minor treatises: *'Et Sofer* (Pen of the Scribe), *Perish Hatenu'ot* (Vowel Interpretation), *Siman Otiyyot* (Letter Signs), *Seder Ḳer'e we lo Ketiv* (List of Words Written but not Read) and *Sefer Haniḳḳud* (Book of Vocalization), all of them Masoretic in content.

Given the sacred nature of the Bible, preserving its text as faithfully as possible for posterity was a matter of utmost importance in Judaism. Specific rules and laws were thus established with regard to its writing, and this is what gave rise to the Masorah. To ensure the accuracy of the biblical text, the Masoretes copied it from the so-called 'model codices',[7] which were supposedly the best and most accurate versions. Today, the only knowledge we have of these codices comes from the annotations that appear in the Masorah. Luckily, these references are very numerous in Sephardi manuscripts of the Bible, where frequent references are found to the 'Hilleli', 'Zanbuki', 'Yerusalmi', 'Jericho', 'Bavli' and 'Muggah' codices, among others. 'Muggah' means 'corrected, without errors', and Codex Muggah is the earliest model codex quoted by the Masoretes. Some scholars, such as Aron Dotan, believe that the last of these does not refer to one particular codex, but rather to any correct codex, whilst others defend the existence of an independent Codex Muggah. Christian D. Ginsburg was of this opinion, stating: 'The earliest codex quoted by the Massorites, as far as I can trace, is the Muggah.' He added:

> In the St. Petersburg codex of A.D. 916 which exhibits the next oldest Massorah, the authority of the Codex Muggah is appealed to in no fewer than eight instances in support of particular readings... The Codex Muggah is henceforth to be found referred to as an authority in almost every MS of importance either by the full title Codex Muggah or simply in the Muggah.[8]

Indeed, whether it refers to one codex in particular or to any correct codex, the fact remains that it is frequently cited in manuscript margins as a reference model held in great esteem.

The Masoretes took especial care to correct the text they copied according to these codices of recognized excellence. They would occasionally demonstrate the accuracy of their copies by including a Masoretic note in the colophon of the manuscript or in the margins of the text itself, citing the codex they had taken as their guide for one reading or another. Sometimes these citations simply supported the reading of the codex in question, but at other times they would offer a different reading, albeit one that was in turn upheld by another famous manuscript. Comments in the *Masorah parva* about these model codices generally take the form of observations on *plene* or defective spellings and punctuation (*nikkud*). Very few refer to other variants. On occasion, the text of the manuscript would even be corrected to match the information given in the *Masorah parva*.

One of the main model codices cited is the Hilleli Codex, which has often been connected with MS 401–403 (formerly Lutzki 44a) of the Jewish Theological Seminary in New York from 1241. This codex, also lost to the annals of time, is one of the most important and best known. According to Abraham Zacuto, it was written by Rabbi Hillel around the year 600, hence its name. Ginsburg quoted Zacuto thus:

> In the year 4957 A.M. on the 28th. of Ab [14 August 1197] there was a great persecution of the Jews in the Kingdom of Leon from the two Kingdoms that came to besiege it. At that time they removed thence the twenty-four sacred books which were written about 600 years before. They were written by R. Hillel b. Moses b. Hillel and hence are called after his name the Hilleli Codex. It was exceedingly correct and all other Codices were revised by it. I saw the remaining two parts of it containing the Former and Latter Prophets written

in large and beautiful characters which were brought by the exiles to Portugal and sold at Bugia in Africa where they still are, having been written about 900 years ago. Ḳimḥi in his Grammar on Numb XV 4 says that the Pentateuch of the Hillel Codex was extant in Toledo.[9]

The Hilleli Codex is frequently cited in the Kennicott Bible to demonstrate the copy's fidelity. For example, on fol. 13r (Gen. 9:6) it is noted that in the Hilleli Codex the letter *pe* is vocalized with *segol* instead of with *tserei*; similarly, on fol. 25v (Gen. 33:14) it is noted that a word is vocalized with *ḳamets*; and on fol. 26r (Gen. 34:25) two words are glossed as following the same accentuation as in the Hilleli. Indeed, examples abound throughout the manuscript, as on fol. 28v, or on fol. 31v (PLATE 28), where the Hilleli Codex is mentioned not once but three times. Albeit far less frequently, the Bavli Codex is also cited, as in Deuteronomy 23:5 (fol. 112r), where in the right-hand margin it is noted that a consonant is corrected from *he* to *kaf* in this codex.

The contribution of the Masorah to the study of the Hebrew text of the Bible is not only grammatical or numerical in nature, but also exegetical. There are numerous occasions in which, thanks to the Masorah, a translation has been altered or a change made in the meaning of the text.

The importance of the Masorah has often been overlooked. Yet study of the Masoretic text has enabled great strides to be made in the field of codicology and Hebrew Bible studies, owing to the great wealth of material it contains. In recent decades the Masorah has finally started to receive the recognition it deserves, bringing significant change and innovation to the study of the biblical text. Indeed, modern editions of the Bible, such as the latest

editions of the Biblia Hebraica Stuttgartensia (BHS) or the Biblia Hebraica Quinta (BHQ), have shown the Masorah the textual consideration it merits. The Masoretic notes draw attention to elements of the text that may be misleading, whether for the reader or the copyist.

The medieval biblical codices from Iberia are largely similar in appearance to those written in the East. They vary in size, although in general codices were written in large format, as we have already seen is the case with the Kennicott Bible. The Hebrew text occupies two or three columns per page and is surrounded by the notes of the Masorah.

THE *MASORAH PARVA* AND THE KENNICOTT BIBLE

As noted above, the *Masorah parva* mostly features numerical content. It very often indicates the number of times a word is used, either in the specific book in which it is commented on, in a particular part of the Bible, or even throughout the Bible as a whole. Word counts are of special importance in the Masorah. Indeed, in addition to the notes of the *Masorah parva*, many manuscripts include the total word count for each biblical book or section at the end of the books, and the Kennicott Bible is no exception (PLATE 31).

Where it is noted that a particular word only appears on one other occasion, the *Masorah parva* usually gives the second *siman* (literally 'sign') – that is, a word from the corresponding verse so that the reader can easily locate the second instance. On other occasions, whether the word appears in *defective scriptum* or in *plene scriptum* is indicated by the terms *ḥaser* or *mal'e* respectively. The *Masorah parva* may also highlight instances where different

3.3 Note to the *Masorah parva* by a different scribe. Bodleian Library, MS. Kennicott 1, fol. 256v (*detail*).

vocalizations are used in two separate occurrences of the same word. This is very common when the copier of the Masorah wants to make it clear that there are two different meanings which may have implications for the interpretation of the text. Revisions by different Masoretes can also be identified in the manuscript. Some annotations are visibly the product of a second hand, written in different ink and in a spelling style that clearly differs from the predominant Masorah of the rest of the manuscript. For example, fol. 256v contains a note written by a different scribe (FIG. 3.3), indicating that the word to which it refers is written with a *dagesh*. Similar cases can be found relatively frequently, as on fol. 85r, where three words are added above the line in the *Masorah magna* at the foot of the page (FIG. 3.4); on fol. 291r (PLATE III), where three missing words are added to the text in the margin; and on fol. 27r (PLATE 25), where a later addition to

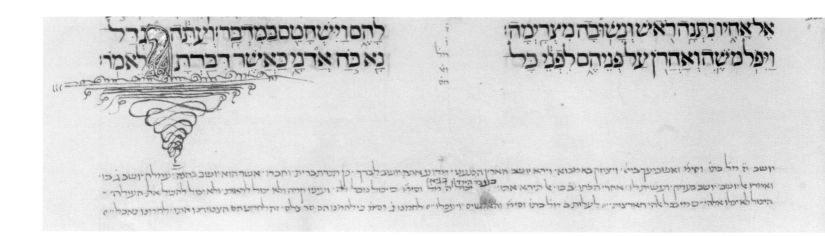

3.4 Addition to the *Masorah magna*. MS. Kennicott 1, fol. 85r (*detail*).

the *Masorah parva* highlights a word that appears twice and in *plene scriptum* – to name just a few. On this same folio there is another posterior addition to the *Masorah parva* indicating that the word appears twice.

Words that appear only once in a particular format – single or *leit* cases – abound in the *Masorah parva* and are indicated by the letter *lamed* in the margin. The Masoretic treatises and the *Masorah finalis* feature long lists of such cases. The *Masorah parva* will sometimes even point out the support that these readings receive from various medieval commentators, as is the case with Ḳimḥi on Genesis 18:7, where, below the *lamed*, the *Masorah parva* of the Kennicott Bible reads 'as in Ḳimḥi' (fol. 16v).

The Masoretes also divided the biblical text into sections, called *parashiyyot* (*parashah* in the singular), which are marked in the margin of the text and

their use and markers are described in the first chapter.

The Masorah also notes that, in certain passages, some letters of the text are much larger in size than the rest, occupying between two and four lines, and usually written in gold. Where these enlarged letters do not coincide with those prescribed by tradition, they often indicate the beginning of a biblical book, as in Genesis (fol. 9v, PLATE 16), Chronicles (fol. 318v), Proverbs (fol. 382v, PLATE 131) or Song of Songs (fol. 404v, PLATE 134). The prescribed letters, on the other hand, appear in the middle of the text, as in Exodus 34:14 (fol. 55r, PLATE 43), Leviticus 13:33, Numbers 14:17, or Deuteronomy 6:4 or 32:6. In total, there are twenty-two of these enlarged letters, and in many cases the *Masorah parva* indicates in the margin that this is the way they are to be written, such as at the beginning of the book of Chronicles (fol. 318v, PLATE 121), at the

start of the Song of Songs (fol. 404v, PLATE 134), in Exodus 34:14 (fol. 55r, PLATE 43) or in Deuteronomy 6:4 (fol. 103r, PLATE 80).

Sometimes the Masoretic notes draw our attention to dots that appear above or, to a lesser extent, below certain letters of some words. These marks were used during the Second Temple period and indicate that the elements to which they pertain should be removed. This happens, for example, in Psalms 27:13 (fol. 357r), where the first word of the verse has one dot above each letter and another dot below three of them. These *puncta extraordinaria*, or extraordinary points, occur in fifteen places throughout the Bible (ten in the Pentateuch, four in Prophets and one in Psalms). Another sign with a similar function is the inverted *nun*, of which there are nine in total, appearing in two passages of the Bible: Numbers 10:35–36 (fol. 83v, PLATE 64) and Psalms 107:23–28 (fol. 374v). Some authors believe this sign to be a corruption of the inverted Greek *sigma*, owing to the strong influence of the Greek biblical tradition during this period.[10]

MICROGRAPHY

Micrography plays an important role in the Masorah of Hebrew Bibles from Iberia, and this is certainly true in the case of the Kennicott Bible. Indeed, on occasion the Masorah is even written in this format, and entire carpet pages are filled with micrography depicting geometric shapes, interlacing bands or discrete drawings encompassing the text of Masoretic lists or appendices (on this, see also the following chapter). On other occasions, when micrography frames a biblical text, it may reproduce biblical verses which the scribe wants to include for whatever reason, or which allude to the passages they frame. Some of the more elaborate manuscripts combine micrography

with illuminations, creating sumptuous artistic masterpieces. Examples of such carpet pages can be seen in many other manuscripts, such as MS Or. 2626–2628, preserved in the British Library and copied in Lisbon in 1483; or manuscript M1 of the Universidad Complutense Library in Madrid, written in Toledo in 1280. The shapes and patterns used on these pages are very diverse and, in many cases, complement the type of illuminations used in the manuscript. The artwork of the Sephardi codices shows clear signs of Mudéjar-style influence (FIG. 3.5).[11]

In some instances, Sephardi Bibles include Masoretic lists at the beginning or the end of the codices, where they are written in columns occupying entire pages. This is not the case with the Kennicott Bible, where all the Masoretic information is contained in the spaces reserved for the *Masorah parva* and *Masorah magna*. There is very little micrography outside of the *Masorah magna* in the manuscript, but where present it is very elaborate. There are various carpet pages, only two of which feature micrographic text in their design (PLATES 119–20), specifically reproducing the text of Psalms 1 to 19. Indeed, the text of the book of Psalms is frequently used in the micrography of Sephardi manuscripts. On fol. 44v, a panel with geometric micrography accompanies the Song of the Sea from Exodus 15. Strictly Masoretic in content, it contains grammatical notes on several words of the biblical text appearing on this very page (PLATE 37).

3.5 Mudéjar-style carpet page. Bodleian Library, MS. Opp. Add. 4° 26, fol. 238v.

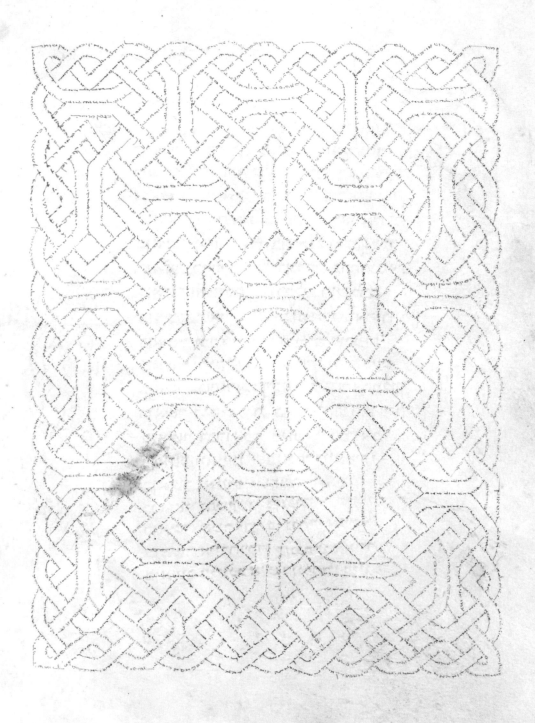

3.6 List of *sedarim*. Bodleian Library, MS. Kennicott 2, fol. 204v.

3.7 List of *leit* cases in *Masorah parva*. Bodleian Library, MS. Kennicott 4, fol. 87v.

3.8 Differences between the Ben Asher and Ben Naphtali schools. Bodleian Library, MS. Opp. Add. 4° 26, fol. 237r.

There is a third type of Masorah, known as *Masorah finalis*, which consists of long Masoretic lists located at the end of the manuscript, but the Kennicott Bible does not feature this type of Masorah. These lists commonly include the *sedarim* indications taken from the codex (marking the sections of the Torah), *leit* cases, the differences between the Ben Asher and Ben Naphtali schools and other kinds of Masoretic information (FIGS 3.6–3.8).

A high degree of textual similarity can be observed between the medieval Sephardi Hebrew manuscripts and counterparts originating from the Middle East. These similarities also extend to their successors, the manuscripts of Islamic Iberia, especially with regard to the work of the scribes. The Sephardi copyists were in contact with the Palestinian schools and knew the Tiberian Masoretic text perfectly. Indeed, numerous studies have illustrated

the degree of similarity between their work and the Tiberian punctuation system. It is important to recognize that the work involved in making Bible copies required a punctilious approach on the part of the copyist with regard to the accurate transmission of the sacred text. Whilst a degree of innovation was permissible as far as the decorative elements were concerned, the text and the Masorah had to precisely reproduce manuscripts of a very high textual quality or which had been corrected in accordance with model codices, as discussed previously. In copying the text, scribes often drew on elements from other codices, including their style, Masorah and textual decorations or micrography.

The micrography of Sephardi manuscripts tends to be similar in motif and form, although each school has its defining characteristics, such as the candelabra found in Bibles from Catalunya, or the floral motifs of

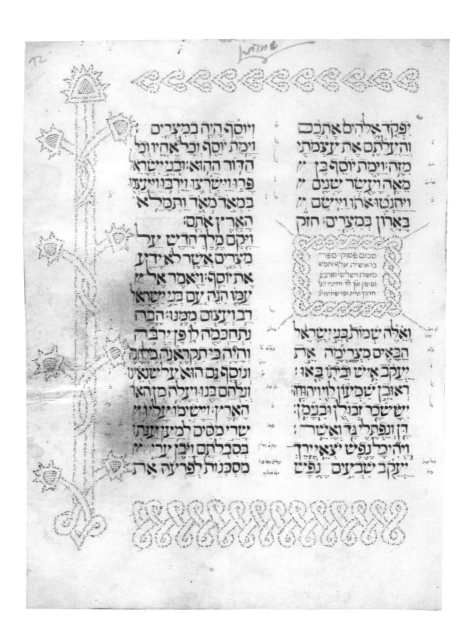

3.9 Total number of verses in the book of Genesis. Bodleian Library, MS. Can. Or. 42, fol. 72r.

Bibles from Castile, in particular from Toledo (FIGS 3.9 & 3.10).

The differences appear to owe more to local styles rather than truly separate traditions, although it is certainly true that the particular influence varies depending on the area. The cultural context of each centre of production thus significantly influenced the final result, and in the case of the Jews who inhabited the Peninsula between the thirteenth and fifteenth centuries this would primarily have come in the shape of Christian, Gothic art. Whilst Mudéjar-style art and Islamicate culture more generally would have exerted a significant influence in the regions of Castile (especially Soria and Toledo), Aragon and Navarre, this did not really extend to other regions in the north of the Peninsula where the Kennicott Bible was produced, and where the Gothic influence was more pronounced. The Kennicott Bible is an isolated work; Galicia had no tradition of producing Hebrew Bibles. This influence is clearly visible in the Masoretic

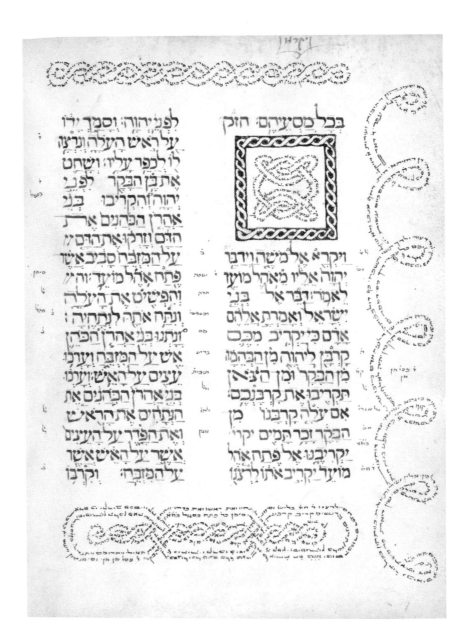

3.10 Masoretic information in micrography. Bodleian Library, MS. Can. Or. 42, fol. 134v.

micrography and the overall decoration of the manuscripts. A particularly relevant representative of this phenomenon is the Cervera Bible (Lisbon, Biblioteca Nacional, MS II. 72), which counts among the model sources of the Kennicott Bible (for more details, see the following chapter).[12]

Despite all those differences, the Masoretic text of the Hebrew Bible has been transmitted in a strikingly uniform way, and any textual variation tends to boil down to minor details of spelling or accentuation. Indeed, consonantal variations are very scarce and are generally attributable to scribal error. This is certainly true of the Kennicott Bible, whose Masoretic content – both in terms of the Masorah which accompanies the text and in its micrography – is very similar to that of other medieval Sephardi manuscripts, situating it decisively within the highly acclaimed Tiberian textual tradition.

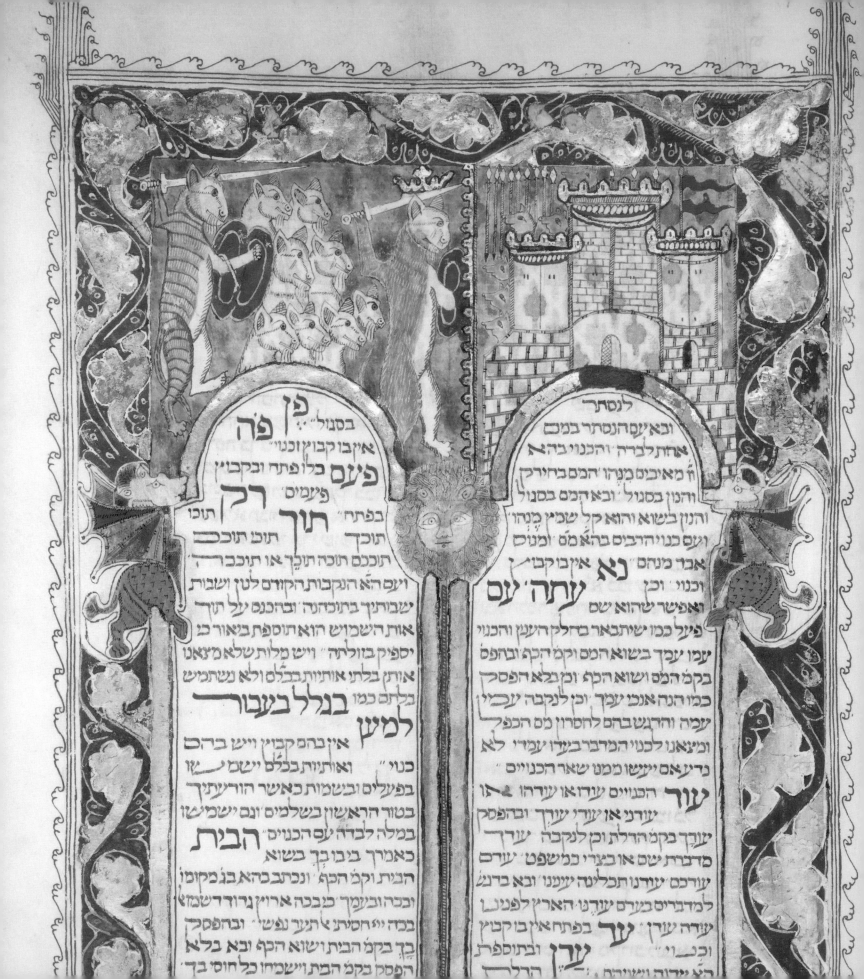

לנסתרי

ובאיזם הנסתר במם
אחת לבריה והכנוי בהא
ח' מאיבים מנהו המם ביחירק
והנון בסגול ובא הם בסגול
והנון בשוא והוא קל שמין מנהו
ועם כנויהרבים בהאמ ומנוס
אבר מנהם **נא** אינבו קבוץ
וכנוי וכן **עתה עם**
ואפשר שהוא שם
פיעל כמו שיתבאר בחליק העגן והכנוי
ימו יעדך בשוא המם וקמ דהכף ובהפס
בקמ המם ושוא הכף ובן בלא הפסק
כמו הנה אנכי יעדך וכן לנקבה יעמין
עמיה והרגש בהם להחסרון מס הכפל
ומיצאנו לכני המדבר בעידו עמדי לא
נרעא עם ייעשו ממט שאר הכנויים
יעור הכנוייס עדוא או עדרהו או
יעדני או יעדי יעדך ובהפסק
יעדך בקמ הדלת וכן לנקבה **עדרך**
מדברת שם או בצרי כמשפט יעדם
עדרכם יעדרנו תכליתה עיננו ובא ברנג
למדברים בערם יעדרנו הארץ לפנינו
עדה **יעדן** בפתח אינבו קבוץ
יערן ובתוספת
...

פן בסנול
פה אינבו קבוץ וכנוי
פיעם כלו פתוח ובקבוץ
פיעמיס **רק** תוכו
בפתיה **תוך** תוכו
תוכד תוך תוכם
תוככם תוכה תוכך או תוכברה
ויעם הא הנקבות הקודס לטן ושבות
שבותינך בתוכזהנה ובהכנס על תוך
אות השמוש הוא ואתוספת באור כו
יספיק בזולתה ויש מלות שלא מצאנו
אותן בלתי אותיות בבלס ולא נשתמיש
בלתם כמו **בנלל בעבור**
למש אינבהם קבוץ ויש ברהם
כנוי ואותיות בכלס ישמ
בפעלים ובישמות כאשר הוריעתיך
בטור הראשון בשלמים ונם ישמשו
במלה לבדה עם הכנויס **הבית**
כאמרך בימו בך בשוא
הבית וקמ הכף ונכתבכהא בנ מקומו
ובכה ובעמר כנובכה אריך נרודרשמט
בכה יי חסינו צ תער נפשי ובהפסק
בך בקמ הבית ושוא הכף ובא בלא
הפסק בקמ הבית וישכיחו כל חוסי בך

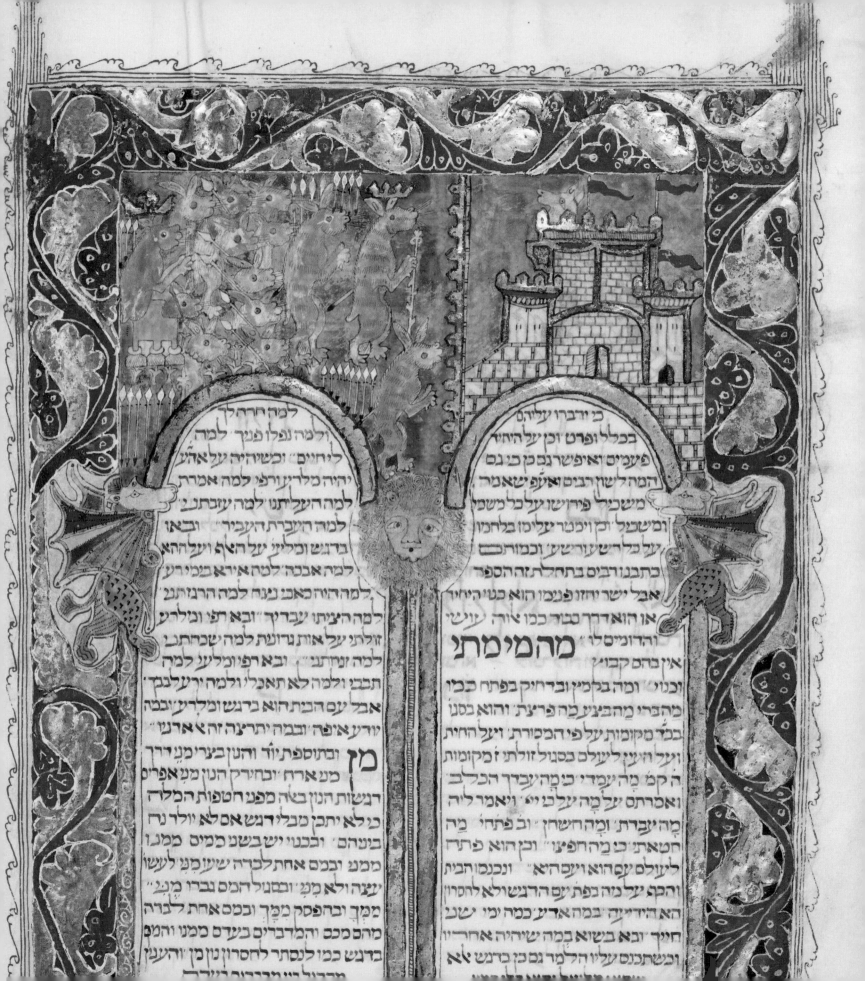

למה חרחרלך
ולמה נפלו פניך למה
ליחנים וכשיהיה על אהֵ
יהיה מלדין ורפי למה אמרת
למה העליתנו למה עזבתנו
לנה העברת העביר ובאו
ברנש וכלין על האף ועל הא
למה אכלה לתה אירא במירע
למה היה כאב נֵנָה למה הרגזתנו
כמה הציתו עבדיך ובא רפי ומלרֵע
זולתי על אות גדועת למה שכבתני
למה זנחתני ובא רפי ומלרֵע למה
תשבני ולמה לא תאנֵלי ולמה ירעלנבך
אבל עם הבית הוא ברגש ומלדיע ובטה
יודע איפה ובמה יתרינה זה אדֵשֵי
מן ובתוספת יוֹד והנון בצרי מֵן דרך
מֵן ארח ובחירק הנון מֵן אפרים
רנישות הנון בטה מפני חטפות המלה
כי לא יתכן מבלי דנש אם לא יולד נה
בינהם ובכנוי ישבשנו כמים ממנו
ממנו ובכם אחת לכֵרה שעומנו לעשו
יעצה ולא מֵנו ובשנל הם נברו מֵנֵ
ממך ובכהפסק מֵמך וכם אחת לבֵרה
מהם מכב והמדברים בעדם כמנו והמם
ברנש כמו לנסתר לחסרון נון מֵן והעני
מרבינל רני מרביר ריעדה

כי ירברו עליה
בכלל ופרט וכן על היחיד
פעמים ואיפשר גם כן גם
המה לישון רבים ואף ישאמר
משכיל פירושו ועל כל משלי
ומשבעל וכן ויכתר עליהמ בלחמו
על כל רשע ורשע וכמוהם
כתבנו ורבים בתחלת זה הספר
אבל ישר יהזו פנימו הוא כט היחיד
או הוא דרך כבוד כמו זורה עושי
והדונ יסלו מהמימתי
אין בהם קבוץ
וכנוי ומה בדמין ובדרחיק בפתח כמי
מהברי מה הבצינ כה פריצת והוא בסנו
בבדר מקומות על פי המסורת וזֵ על היחית
וזֵ על וחֵ אֵן ליעלם בסנול זולתי זֵ מקומות
ה קמ מה מֵ עמדי כי מה עבדיך הכלב
ואמרתס על מה עלכ יֵֵ ואמר ליה
מה יעבדת ומה החשחן ובֵ פתחי מה
חטאתי כי מה חפצו ובן הוא פתח
ליעולם עם הוא ויסהא ונכנסו הבית
והכה על מה בפת יֵם הרני שולא להסרון
האהידיזה במה אדֵ כמה ימי שנֵ
חייך ובא בשוא במה שיהיה אחריו
וכשתבנס עליו הלֵמר גם כן בדנש יֵא

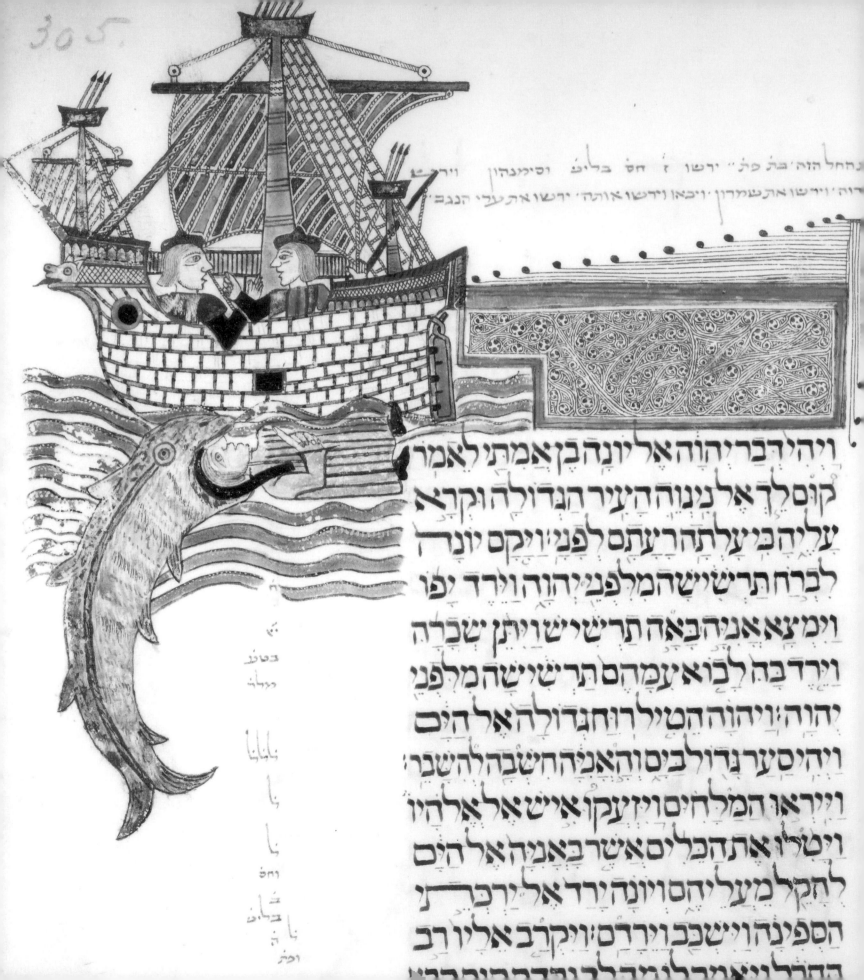

וַיְהִי דְבַר יְהוָה אֶל יוֹנָה בֶן אֲמִתַּי לֵאמֹר

קוּם לֵךְ אֶל נִינְוֵה הָעִיר הַגְּדוֹלָה וּקְרָא

עָלֶיהָ כִּי עָלְתָה רָעָתָם לְפָנָי וַיָּקָם יוֹנָה

לִבְרֹחַ תַּרְשִׁישָׁה מִלִּפְנֵי יְהוָה וַיֵּרֶד יָפוֹ

וַיִּמְצָא אָנִיָּה בָּאָה תַרְשִׁישׁ וַיִּתֵּן שְׂכָרָהּ

וַיֵּרֶד בָּהּ לָבוֹא עִמָּהֶם תַּרְשִׁישָׁה מִלִּפְנֵי

יְהוָה וַיהוָה הֵטִיל רוּחַ גְּדוֹלָה אֶל הַיָּם

וַיְהִי סַעַר גָּדוֹל בַּיָּם וְהָאָנִיָּה חִשְּׁבָה לְהִשָּׁבֵר

וַיִּירְאוּ הַמַּלָּחִים וַיִּזְעֲקוּ אִישׁ אֶל אֱלֹהָיו

וַיָּטִלוּ אֶת הַכֵּלִים אֲשֶׁר בָּאָנִיָּה אֶל הַיָּם

לְהָקֵל מֵעֲלֵיהֶם וְיוֹנָה יָרַד אֶל יַרְכְּתֵי

הַסְּפִינָה וַיִּשְׁכַּב וַיֵּרָדַם וַיִּקְרַב אֵלָיו רַב

הַחֹבֵל וַיֹּאמֶר לוֹ מַה לְּךָ נִרְדָּם קוּם קְרָא

Katrin Kogman-Appel

ARTISTIC EMBELLISHMENTS

HEBREW BOOK ART flourished in the late thirteenth and fourteenth centuries in various parts of the Iberian Peninsula. Dozens of Hebrew Bibles were written and illuminated, most of them owing a great debt to the formal repertoires of Islamicate art and displaying a rich variety of carpet pages. Images of the Temple implements representing the future messianic Temple are another dominant theme in the illustration programmes of these medieval Bibles. This art reflects various aspects of the cultural processes taking place within the Iberian Jewish communities at the time. The non-figural decoration programmes in most of these Bibles mirror cultural values that hark back to the tightly entangled early medieval cultures of Jews and Muslims. Ornamental carpet pages are found abundantly in Qur'an manuscripts, which were devoid of figural imagery as that was prohibited in religious contexts. Apart from these lavishly illuminated Bibles, we also find several Passover Haggadot, usually small books containing the liturgical text to be read at the *seder*, the ceremony on the eve of the Passover holiday. Some of these were richly illustrated with copious biblical and ritual imagery. Other texts, such as some copies of writings by Maimonides and a very few prayer books were also occasionally embellished. Fewer such works survive from the second half of the fourteenth century, likely owing to the Jews' deteriorating political and economic situation, the persecution following the Black Death plague outbreak of 1348–49 and the anti-Jewish riots of 1391. The cultural atmosphere deteriorated and the social status and economic strength of the elite, whose members would have been the patrons of the sumptuous manuscripts, waned.

For a long time it was held that Iberian Jewish culture remained in decline throughout the fifteenth century. However, Eleazar Gutwirth questions this long-held image of the continuous weakening of Iberian Jewry during the fifteenth century and describes a relatively vibrant cultural atmosphere around the middle of the century.[1] But all in all the decoration schemes of fifteenth-century Iberian Jewish

manuscripts differed widely from those of earlier books. Depictions of the Temple almost disappeared from the repertoire, and painted carpet pages from that period are very rare. Micrographic decoration – using minute script for the contours – developed from its beginnings in the tenth century into a distinct and exclusive feature of the Hebrew book. That scribal art not only continued to play an important role but became a dominant element in many manuscripts at a time when lavish painted decoration may have been too costly for most patrons. Some of these books are embellished with modest painted Gothic foliate designs. As those from the previous centuries, Hebrew Bibles from fifteenth-century Iberia include very little figurative or narrative illustration.

In this context, Isaac de Braga's Kennicott Bible clearly stands out. Lavishly embellished, its appearance offers strong support for Gutwirth's suggestion. Apart from the scribe's signature, inscribed by Moses ibn Zabara (fol. 438r, PLATE 137), a few pages later we find an unusual second colophon (fol. 447r, PLATE 150): 'I, Joseph ibn Hayyim, painted this book and completed it.' Thus, it reveals not only the name of the illuminator but also one of its most dominant sources. As already noted, the Kennicott Bible was designed after – but not copied from – an earlier manuscript commonly known as the Cervera Bible, which is now kept in Lisbon (Biblioteca nacional, MS Il. 72) and displays a similar artist's colophon (FIG. 4.1).

Whereas its main text was written in Cervera (perhaps Cervera del Río Alhama in northern Castile), the Masorah decorated with micrography

4.1 Artist's colophon, Cervera del Río Alhama (?) and Tudela, 1299–1300. Lisbon, Biblioteca nacional, MS. Il. 72, fol. 449r.

was executed in 1299–1300 by Joshua ibn Gaon, a famous scribe and masorator active in Tudela. The Cervera Bible also includes extensive painted decorations, credited to the illuminator Joseph Hatsarfati (the French). Both the Cervera and the Kennicott colophons feature zoomorphic and anthropomorphic letters. Birth notices from the fourteenth and fifteenth centuries found in the Cervera Bible tell us that its owners, among them Don David Mordechai in 1375, lived in La Coruña. It has also been suggested that Joseph ibn Hayyim may have been related to a certain Abraham ibn Hayyim, who was supposedly the author or the scribe of a Portuguese treatise on the art of manuscript illumination, entitled *O Livro de como se fazem as cores* (*The Book on How to Make Colours*).[2] However, assumptions about relationships solely on the grounds of similar names are difficult to support, and recent research on the treatise considers any such connections infeasible.[3]

THE DECORATION SCHEMES

As noted, at the beginning and at the end of the Kennicott Bible, we find portions of David Ḳimḥi's grammatical treatise *Sefer ha-mikhlol*. It is copied in two columns which are framed by an arch design, leaving ample room for decoration above the arches and in the spandrels (the space between arches). Whereas some of these frames are entirely decorative and lack figural representation and contain only pen flourishing (PLATES 1, 2, 4, 7, 8, 10, 140, 141), others include a rich variety of fauna, various grotesques, jesters with apes' faces (PLATES 3, 5, 6, 9, 11–15, 146, 147) and more. In most cases, the decorations on facing pages of openings are related to each other by means of style, composition and motifs. These adornments reflect a blend of a typical late-medieval Gothic repertoire

of motifs – including frequent use of a crowded and rather stiff filigree design– with Islamicate elements, primarily dense interlace patterns (PLATES 5–12, 15, 142–145).

The biblical text begins on fol. 9v with the book of Genesis (PLATE 16). The Pentateuch is divided into the weekly reading portions – *parashiyyot*. As common in many decorated Hebrew Bibles, the *parashiyyot* are marked with painted signs in the margins and between the columns displaying a rich variety of grotesques, dragons, animals and fowl (PLATES 17–20, 22, 24–26, 27, 29, 33, 40–42, 44, 45, 47–54, 56, 58, 61, 65, 66, 75–77, 79, 82, 83, 85–87, 90, 94). Other types of marginal decorations can be found as well: a small tablet normally decorated with interlace patterns and pen *fleuronné* that mark the verse counts at the end of each book, and interlace bands between text columns (PLATES 31, 34, 36), the latter a very common feature in Iberian Jewish Bible decoration, which emerged in the thirteenth century. Similar kinds of decoration occasionally appear in the micrographic motifs in the upper and lower margins (PLATES 16, 23, 27–29, 30, 35). On the last page of the Pentateuch, we find a carpet panel the size of a text column where Islamicate interlace forms are combined with typical late Gothic pen flourishing in red and blue ink (PLATE 97).

Two pages with Temple implements (PLATES 98 & 99) and three carpet pages (PLATES 100–102) separate the book of Joshua from the Pentateuch. One of the carpet pages displays a pure, traditional Islamicate design, whereas the other two are blends of Islamicate with Gothic motifs: one has the interlace with pen flourishing as described above and the other combines the traditional interlace with dragons. Similarly, two micrographic carpet pages separate the Prophets from the Hagiographa (PLATES 119 & 120). Another interlace carpet page is found before the book of Psalms (PLATE 125). The latter also reflects marks for each individual poem designed in a fashion somewhat similar to those of the *parashah* signs in the Pentateuch, but almost entirely aniconic with a few floral and animal designs. Owing to the short length of the poems, these marks form a rather crowded sequence of motifs framing the text (PLATES 124–130).

All in all, the Hagiographa and Prophets sections reflect significantly less decoration than the Pentateuch. Yet, on fol. 185r we find an image of an aged King David (PLATE 107) as the opening to the first book of Kings and a text illustration at the beginning of the book of Jonah (PLATE 115) shows the prophet being cast to the sea.

Rachel Vishnitzer was the first scholar to study the decoration of the Kennicott Bible. In 1921 she surveyed the decoration types, focusing on a style that was described as archaic and identifying what we would now term Islamicate features as 'oriental elements' and 'mauresque motifs'.[4] She was followed more than thirty years later by Cecil Roth, who made the first attempt to contextualize the decorations in the tradition of Iberian Jewish Bibles with a focus on the frequently observed preference for aniconic embellishments. Following the iconographic method, which flourished particularly after the Second World War, Roth linked the pages with the Temple implements to the well-established tradition of such imageries in Jewish art from late antiquity.[5]

In 1982 a detailed description of the Kennicott Bible was included in a catalogue raisonné of Hebrew

4.2 The Jonah story, Cervera del Río Alhama (?) and Tudela, 1299–1300. Lisbon, Biblioteca nacional, MS Il. 72, fol. 304r.

ויהי דבר יהוה אל יונה בן אמתי לאמר:
קום לך אל נינוה העיר הגדולה וקרא
עליה כי עלתה רעתם לפני: ויקם יונה
לברח תרשישה מלפני יהוה וירד יפו
וימצא אניה באה תרשיש ויתן שכרה
וירד בה לבוא עמהם תרשישה מלפני
יהוה: ויהוה הטיל רוח גדולה אל הים
ויהי סער גדול בים והאניה חשבה
להשבר: וייראו המלחים ויזעקו
איש אל אלהיו ויטלו את הכלים
אשר באניה אל הים להקל מעליהם
ויונה ירד אל ירכתי הספינה וישכב
וירדם: ויקרב אליו רב החבל ויאמר
לו מה לך נרדם קום קרא אל אלהיך
אולי יתעשת האלהים לנו ולא נאבד:
ויאמרו איש אל רעהו לכו ונפילה
גורלות ונדעה בשלמי הרעה הזאת
לנו ויפלו גורלות ויפל הגורל על יונה:
ויאמרו אליו הגידה נא לנו באשר למי
הרעה הזאת לנו מה מלאכתך ומאין

תבוא מה ארצך ואי מזה עם אתה:
ויאמר אליהם עברי אנכי ואת יהוה
אלהי השמים אני ירא אשר עשה
את הים ואת היבשה: וייראו האנשים
יראה גדולה ויאמרו אליו מה זאת
עשית כי ידעו האנשים כי מלפני
יהוה הוא ברח כי הגיד להם: ויאמרו
אליו מה נעשה לך וישתק הים
מעלינו כי הים הולך וסער: ויאמר
אליהם שאוני והטילני אל הים
וישתק הים מעליכם כי יודע אני כי
בשלי הסער הגדול הזה עליכם: ויחתרו
האנשים להשיב אל היבשה ולא
יכלו כי הים הולך וסער עליהם: ויקראו
אל יהוה ויאמרו אנה יהוה אל נא
נאבדה בנפש האיש הזה ואל תתן
עלינו דם נקיא כי אתה יהוה כאשר
חפצת עשית: וישאו את יונה ויטלהו
אל הים ויעמד הים מזעפו: וייראו
האנשים יראה גדולה את יהוה ויזבחו
זבח ליהוה וידרו נדרים: וימן יהוה דג
גדול לבלע את יונה ויהי יונה במעי
הדג שלשה ימים ושלשה לילות:
ויתפלל יונה אל יהוה אלהיו ממעי הדגה:
ויאמר קראתי מצרה לי אל יהוה ויענני
מבטן שאול שועתי שמעת קולי:
ותשליכני מצולה בלבב ימים ונהר יסבבני
כל משבריך וגליך עלי עברו: ואני אמרתי
נגרשתי מנגד עיניך אך אוסיף להביט
אל היכל קדשך: אפפוני מים עד נפש
תהום יסבבני סוף חבוש לראשי:

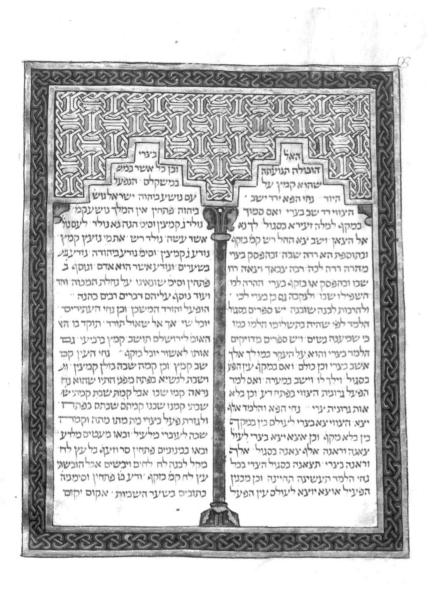

4.3 Decorative arches, Cervera del Río Alhama (?) and Tudela, 1299–1300. Lisbon, Biblioteca nacional, MS Il. 72, fol. 447v.

illuminated manuscripts from Iberia in British libraries compiled by Bezalel Narkiss, Aliza Cohen-Mushlin and Anat Tcherikover.[6] Three years later Facsimile Editions of London published a lavish edition of the entire Bible together with a commentary volume authored by Cohen-Mushlin and Narkiss. The chapters on the illuminations include descriptions of the decorations and illustrations, and discussions of the latter in the tradition of the iconographic method: the authors searched for textual equivalents of the illustrations in the Jewish tradition as well as for comparable imageries elsewhere in Jewish and Christian art, noting that Joseph ibn Hayyim's approach involved stylizing and abstracting the models he was familiar with and used. Another chapter describes Joseph's techniques, his style and his modes of collaboration with Ibn Zabara.[7] In 2004 I addressed the Kennicott briefly in a survey of Iberian Hebrew Bibles in an attempt to contextualize it in fifteenth-century Jewish culture on the Peninsula.[8] Recently Adam Cohen and Linda Safran studied the carpet pages, describing them in detail, and discussing some comparative material; they also tentatively offer the suggestion that they symbolize the infinity of God.[9]

THE KENNICOTT BIBLE AND THE CERVERA BIBLE

In 1961 Roth pointed out the similarities with the Cervera Bible, noting that the latter was kept in La Coruña in the late fourteenth century (and perhaps also thereafter).[10] Indeed, it appears that the Cervera Bible, itself a unique book, might well have been the principal model for the Kennicott Bible. Even though textually not entirely

congruent, the two books share a similar overall appearance, as far as layout, numbers of quires and size are concerned.

More importantly, the decoration programmes also share several features. The most striking common denominator is the inclusion of narrative and figurative illustrations. Both illuminators – Joseph Hatsarfati and Joseph ibn Hayyim – broke with the anti-figural tradition characteristic of all the other Hebrew Bibles from Iberia.[11] It is also remarkable that both painters signed their works in artistically designed colophons, a rather unusual move among medieval illuminators, most of whom remained anonymous. The two colophons strongly resemble each other in the zoomorphic and anthropomorphic design of the large letters. Unlike that of the Cervera Bible, however, the Kennicott colophon and some of the *parashah* signs (PLATES 38 & 150) also include naked human figures, whereas the Cervera colophon displays only two human heads.

The Cervera Bible also provided the model for the illustration of the book of Jonah (FIG. 4.2 & PLATE 115) and the composition of the decorative frames on the pages with David Ḳimḥi's *Sefer ha-mikhlol* (FIG. 4.3), even though in most of the fillings above the arches the two books differ.[12]

On the one hand, the design of the incomplete carpet pages in the Cervera Bible (FIG. 4.4) is remotely echoed in some of the carpet pages in the Kennicott Bible (PLATES 100, 119, 120, 125).

On the other hand, Joshua ibn Gaon's mentioned Masorah decoration in the Cervera Bible, replete with animal and dragon designs, had no influence whatsoever on the Masorah in the Kennicott Bible. The Masorah in the latter features only geometric patterns (PLATES 16, 23, 27–30, 34–36, 71, 73, 84, 88, 92–95, 109, 121, 124, 131).

4.4 Incomplete carpet page, Cervera del Río Alhama (?) and Tudela, 1299–1300. Lisbon, Biblioteca nacional, MS Il. 72, fol. 9v.

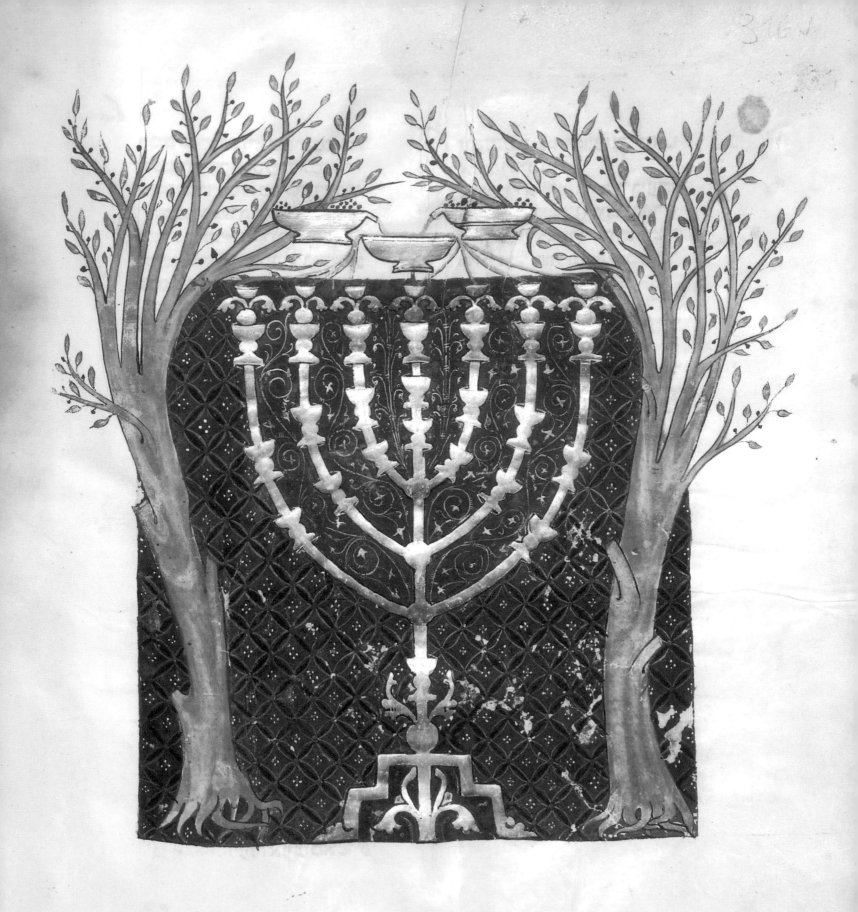

The most famous (and most often reproduced) page in the Cervera Bible is an image of the menorah from Zechariah's vision (FIG. 4.5). Surprisingly enough, it had no impact on the Kennicott Bible. Instead, either Isaac de Braga or Joseph ibn Hayyim decided to include the traditional array of Temple implements so common in Iberian Jewish Bibles (I return to this image further on). At the time the Cervera Bible was produced, the traditional imagery of the Temple vessels was new in Iberia and Joseph Hatsarfati may not yet have been aware of it.

To sum up, the makers of the Kennicott Bible used the Cervera Bible extensively but did not copy it. As David Stern points out, despite the similarities between the two books they are quite different in nature:

> More than imitating the Cervera Bible … the Kennicott seems intentionally to try to exceed it – not only in its sheer calligraphic and decorative beauty and in the opulence and number of its illustrations but in playfulness as well. For all its sublime craftsmanship and its use of Gothic motifs like animals and decorative dragons, the Cervera Bible is, in the end, a fittingly somber and devout Bible. Not so the Kennicott.[13]

MOTIFS FROM PLAYING CARDS

It was not only the Iberian Jewish tradition that left its imprint on the design of the Kennicott Bible. As previous research has demonstrated, various features link it to other kinds of model. In 1975 Sheila Edmunds showed that Joseph ibn Hayyim used a repertoire of animal motifs borrowed from ornamentation on engraved playing cards by the Master of the Playing Cards, the Master of Banderoles, and the Master of the Power of Women (Meister der Weibermacht), all active in the Rhineland and the Netherlands around the middle of the fifteenth century.[14] The motifs of the last-named master are particularly dominant in Joseph's work. Engraved playing cards were produced in great numbers throughout the fifteenth century in the German Lands and the Netherlands, where they also had a considerable influence on manuscript illumination. In the Kennicott Bible these motifs are used to decorate some of the pages with Ḳimḥi's text (PLATES 3 & 9) and they also appear occasionally in the *parashah* signs (PLATES 40, 45, 75). The depiction of the aged David (PLATE 107) is based on playing cards and can be compared to images of the king in a pack from *c*. 1460, now kept in the Berlin Kupferstich-kabinett. The king bears the arms of the Kingdom of Aragon and an inscription points at Valencia, clear indicators that that pack of cards may have been produced for the Spanish market. The gnome-like naked figures in three of the illustrated *parashah* signs (e.g. PLATE 25) and in the artist's colophon (PLATE 150) also have parallels on playing cards. Such cards were also produced in Iberia, and may, in fact, have been introduced in Europe from the Islamic world via Iberia. The design and motival repertoire of these Iberian cards, however, differed widely from those from central Europe. Thus, Edmunds concluded that, owing to commercial ties between the German Lands and the Jewish community in La Coruña or de Braga himself, Joseph had access to German models. However, there were numerous other possible channels for the transfer of these motifs from central Europe to Galicia. As the above-mentioned example

4.5 The Vision of Zechariah, Cervera del Río Alhama (?) and Tudela, 1299–1300. Lisbon, Biblioteca nacional, MS. Il. 72, fol. 316v.

of the king suggests, playing cards may have been imported to Iberia. Gutwirth describes several cases of Iberian Jews who were in no way disinclined towards games.[15] Further, scholars have often observed and discussed the impact of Netherlandish arts on fifteenth-century painting in Iberia. The appearance of motifs borrowed from the same repertoire in the Second Nuremberg Haggadah and in the Yahuda Haggadah, both decorated in the 1460s in Franconia, proves that Ashkenazi illuminators were also familiar with these motifs and used them (FIG. 4.6 compared to PLATE 3).[16] Accordingly, we should not rule out the possibility that among the models that Joseph ibn Hayyim used, there might also have been a Jewish manuscript from central Europe.

ANIMAL ALLEGORIES

The imagery on the initial and final pages of the Kennicott manuscript, those that display the sections from the *Sefer ha-mikhlol*, is replete with animal symbolism. Animals decorate a set of double arches that frame the text, which, as noted, is written in two columns. They are depicted in various forms of interaction: strong animals, such as foxes and dogs, hunting and devouring weaker chicks and hares (PLATES 13 & 14), interpreted by Marc M. Epstein as 'messages of protest against the depredations of the contemporary regime'.[17] The decoration of one opening, however, goes beyond these juxtapositions and shows more animated scenarios: on the verso page, an army of armed hares, two of them crowned, are approaching a castle with three towers, and we can see the head of a lone, unarmed hound or wolf on top of one of them. The left-hand page shows another confrontation: a crowd of cats, two of them armed and one of them crowned, is attacking a similar

4.6 A motif from playing cards, Franconia 1460–1465. London, Collection David Sofer. (*Photography by Ardon Bar-Hama.*)

three-towered castle, where the heads of several mice can be seen. Several more mice are figured outside the walls of the castle (PLATES 146 & 147).

Ursula Schubert read these images as visualizations of a world upside down, where the weak confront and challenge the strong: the mice and the hares allegorizing the Jews are standing up against the cats to the left and the hound to the right. The notion of a world upside down appears in numerous variations beginning in ancient Egypt and Greece; in medieval manuscript illustration, most often in the margins; and in early modern art. Schubert concluded that the images in the Kennicott Bible can be seen as expressions of hope for a better world. Recently, Epstein revisited the opening in question and referred to them as 'dreams of subversion'. Going beyond Schubert's suggestions, he links the imagery to the specific political situation of 1475–76, the war for the Castilian throne. Thus, both Schubert's and Epstein's interpretations create analogies between the weak mice and hares, on the one hand, and the strong wolf and cats, on the other.[18]

In a recent study, I challenged these views, and the following paragraphs briefly summarize my observations.[19] Although Jewish tradition in rabbinic texts and fables depicts the hare as favourable and thus allows for a reading of the hare as an allegory of Israel, that is not the case for the mouse. Not only are mice not *kasher* as food (Lv 11:29), but they are categorized as vermin (*sheḳets*, Is 66:17). Mice are associated with evil, greed and dirt; they have an unpleasant nature, are destructive, and damage human food supplies and other possessions.[20] Mice are overfed and greedy; they invade other species' spaces. These vices are addressed in numerous ancient and medieval fables and also appear in medieval Jewish fable collections, such as Isaac ibn Sahula's *Meshal Haḳadmoni* from

late-thirteenth-century Castile and the somewhat earlier *Mishle Shu'alim* by Berekhiah bar Natronai Hanaḳdan, who may have lived in France. Another motif often addressed in these and other fables, which is also alluded to in the Kennicott image, is the enmity between mice and cats.[21]

Given the negative attitudes towards mice in the Jewish tradition from the Bible to medieval fables, it does not seem likely that the mice in the Kennicott opening allegorize the Jews. Jewish texts are significantly less concerned with cats than with mice, but neither cats nor mice are in any way associated with positive qualities. The enmity between the two is proverbial. What the image allegorizes, then, is not the weak Jews standing up bravely against the strong; neither does it show a world upside down where the weak end up victorious. Rather, it can be suggested that it allegorizes relationships among the nations of the world (*omot ha'olam*), where strong fights weak, but both are, after all, negative, unclean, greedy and careless regarding social norms and rules. In contrast, the right-hand page represents a utopian situation, when persecution personified by the hound no longer constitutes a threat, when the nations of the world do not stand a chance against the armed hares approaching in great numbers. As in common hunting scenes, the hares represent the Jews, but now on their way to independence and eventually redemption, altogether a utopian scene.

ILLUSTRATIVE *PARASHAH* SIGNS

A careful study of the *parashah* signs reveals that several of them also function as text illustrations, as they hint at the contents of the adjacent pericope. The first is found next to the pericope *bo* (Exod. 10–13:16) and shows the angel of death illustrating the story

of the dead Egyptian firstborn (PLATE 33, FIG. 4.7). The pericope *Jethro* (Exod. 18–20) is marked with the image of a man carrying a water skin on his shoulders relating to the Water of Massah and Merivah (Exod. 17:1–7) of the preceding pericope *beshallaḥ*; on the bottom of the same page a naked fighter with a bow refers to the Battle with Amalek (PLATE 38, FIG. 4.8; Exod. 17:8–13). Two chained slaves illustrate the pericope *mishpaṭim* (Exod. 21–24), which discusses among other matters the treatment of slaves (PLATE 39, FIG. 4.9). The pericope *parah* (Num. 19:1–22) is marked with the image of a red heifer (PLATE 68, FIG. 4.10). The pericope *Balak* (Num. 22:2–25:10) is adorned with the figure of Balaam shown as an astrologer with an astrolabe in his right hand, an iconography that is based on a Jewish legend about Balaam's function as an astrologer at the court of Pharaoh foretelling that Moses will lead the Israelites out of Egypt (PLATE 69, FIG. 4.11).[22] The pericope *Pinḥas* (Num. 25:11–30:1), finally, shows Phinehas the zealot priest with a spear and a shield (PLATE 72, FIG. 4.12).

4.7 The Angel of Death depicted in MS. Kennicott 1, fol. 40v (detail of PLATE 33).

4.8 Decorated *parashah* sign showing naked fighter with a bow (the Battle with Amalek). MS. Kennicott 1, fol. 45v (detail of PLATE 38).

4.9 Decorated *parashah* sign showing two chained slaves. MS. Kennicott 1, fol. 47r (detail of PLATE 39).

 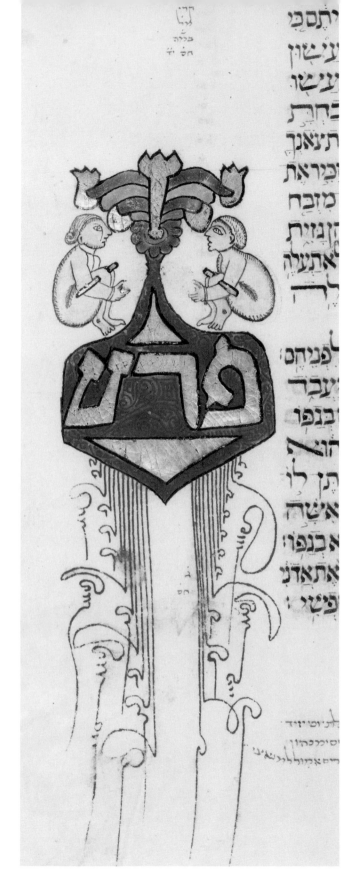

THE TEMPLE IMPLEMENTS

Unlike the Cervera Bible, the Kennicott Bible also includes a depiction of the Temple implements rooted in the tradition of Hebrew Bible decoration in Iberia (PLATES 98 & 99). That tradition had its beginnings in 1277 in Toledo with the decoration of the Parma Bible, whose design was copied twenty-two years later in a Bible produced in the city of Perpignan (FIGS 4.13 & 4.14).[23]

In these latter two books, the implements of the Sanctuary – to be understood as the future Temple of the messianic era – are arrayed on plain white backgrounds on two pages. Numerous other examples

followed, generally showing the vessels against coloured backgrounds. The examples from the early fourteenth century display an arrangement of vessels that is fairly accurate in relation to the biblical description of the Tabernacle in the book of Exodus and of the Temple in the first book of Kings. Later renderings tend to be less accurate and more variable. These images commonly appear as frontispieces to the manuscripts, a fact that has already been dealt with by several scholars. In 1967 Joseph Gutman identified these arrays as representing the future Sanctuary reflecting Maimonides' (Moses ben Maimon, d. 1204) rationalistic messianic notion and the Bible's role as

וְיִשְׂרָאֵל
עֶשְׂרִים
וְנַחַס בֶּן
תֶחֶמְתִי
וְנֵאֳרַתֶן
רָאֵל
אֶתְבְּרִיתִי
וּ בְּרִית
אֵלֶֶּהֶין
שֶׁיִּשְׂרָאֵל
תֶּזְמְרִיכֶן

4.10 Decorated *parashah* sign showing the Red Heifer. MS. Kennicott 1, fol. 88v (detail of PLATE 68).

4.11 Decorated *parashah* sign showing a scholar with an astrolabe. MS. Kennicott 1, fol. 90r (detail of PLATE 69).

4.12 Decorated *parashah* sign showing Phinehas. MS. Kennicott 1, fol. 92r (detail of PLATE 72).

4.13 & 4.14 (*overleaf*) Temple implements, Perpignan 1299. Paris, Bibliotèque nationale de France, MS hébr. 7, fols 13r–12v.

a 'minor Temple' (*miḳdash me'aṭ*) in Jewish thought and tradition. In the same year, Carl-Otto Nordström discussed a whole range of rabbinic and medieval texts by Maimonides and Rashi (Solomon ben Isaac, d. 1105) with the intention of elucidating the meaning and the function of each vessel.[24] Subsequently, these readings found broad acceptance.[25]

Following up on the observation that the later examples of this tradition reflect less care in laying out the Temple vessels, we can see that the Kennicott composition takes a further step in that direction. Joseph ibn Hayyim fashioned the array in a distinctly more abstract and stylized manner than his

predecessors.[26] Moreover, in terms of specific details, his arrangement cannot easily be compared to the earlier tradition. For example, instead of the cherubs on top of the Ark of the Covenant we find an abstract floral design, while the cherubs hover above the show-bread table. The function of several items, such as the incense shovels, seems to be misunderstood as they have long handles and resemble the trumpets shown in some parallels. Finally, the depiction of the altars does not follow the earlier tradition either. All in all, Joseph's figuring of the Temple implements seems to reduce lucid meaning of the traditional Temple imagery in all its details, and to refer only to the idea

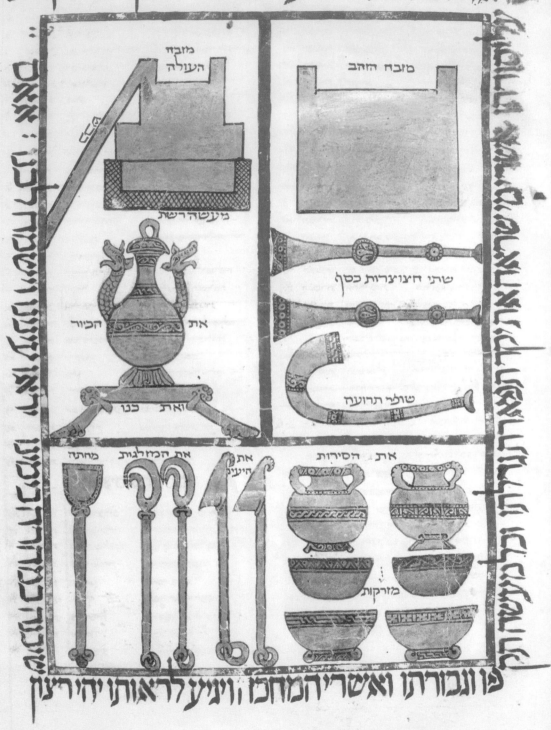

מזבח העולה

מזבח הזהב

מעשה רשת

שתי חצוצרות כסף

את הכיור

ואת כנו

שופרי תרועה

מחתה

את המזלגות

את היעים

את הסירות

מזרקות

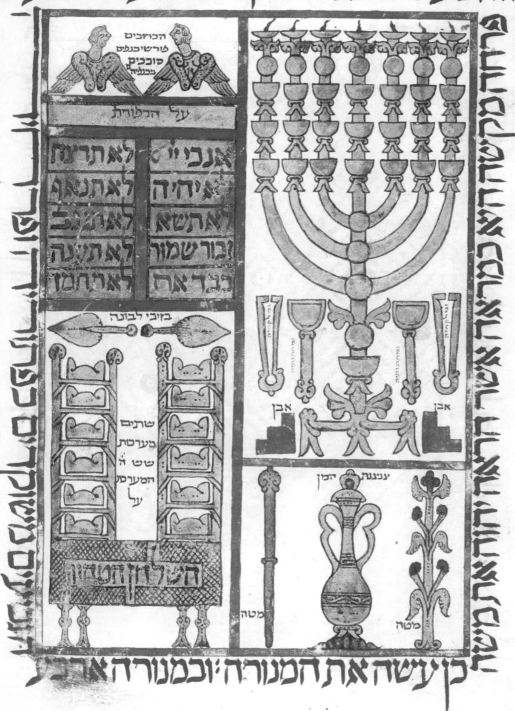

כן עשה את המנורה וכמנורה אר...

185

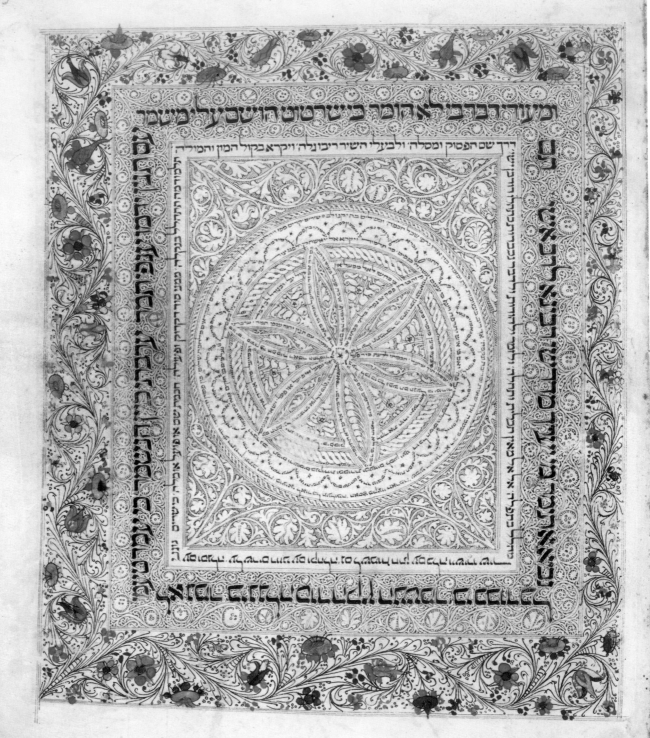

of the Temple as a whole, rather than to the particular function of each vessel, which was so carefully laid out in the earlier examples.

There are yet more divergencies. Particularly striking is the observation that the Kennicott composition does not integrate the menorah in terms of the design of the background or any kind of unifying framing device. Rather, the array of vessels against its dark blue background to the left and the menorah set against a lighter blue filigree design appear disconnected from one another and the menorah seems to stand on its own as a separate image. The crouching lion beneath the candelabrum is also unusual in the tradition of Temple displays in Iberian Jewish Bibles.

The most striking divergence from the Iberian Jewish tradition, however, is the placement of the array after the Pentateuch instead of at the beginning of the codex. In fact, the unusual positioning raises the question as to whether the Kennicott arrangement, as the frontispieces in other Hebrew Bibles, actually represents the messianic Temple and the understanding of the Bible as 'minor Temple'.

Let us first take a look at the seven-branched candelabrum.[27] The menorah was the first Temple-related symbol that was visualized in the late antique period. We find it on coins minted shortly after the middle of the first century BCE. Hence, the menorah served as the Temple's principal symbol together with the showbread table, which was on the reverse sides of the coins. Further, its appearance on a coin may have granted the menorah political meaning beyond any religious significance. After the Judaeans lost their independence during the two revolts against the

Romans – in 70 CE when the Temple was destroyed and in 135 CE when the Bar Kokhba revolt was suppressed – the menorah gradually became an independent symbol. It began to appear not only as part of an array of Temple implements, as in the mosaic pavements of many synagogues, but also served as an emblem of Jewish identity, for example on tombstones in Jewish burial sites in Rome. As other Temple motifs, the menorah always bore eschatological meaning but, unlike other messianic symbols, it also evolved specifically into a sign of national, religious and cultural identity. Provided that the menorah continued to carry the national import it had acquired in late antiquity until the late Middle Ages, it is possible that its rendering in the Kennicott Bible, detached as it is from the other vessels, reflects certain national and/or political undertones. This notion finds support in the image of the lion of Judah crouching at the foot of the menorah, which can be understood to stand for royal leadership in messianic times.

From the point of view of biblical chronology, the placement of the array at the end of the Pentateuch at the transition from the book of Deuteronomy to that of Joshua marks the entrance of the Children of Israel into the Promised Land. It was that journey that ultimately brought the Ark of the Covenant to its final dwelling place, Jerusalem, where the Temple was built once royal leadership governed.

The very last section of Deuteronomy includes the Song of Moses, which concludes Moses' final address to the people before he ascended Mount Nebo to meet his death. This final speech is basically a prophecy of exile as punishment for Israel's sins, a warning at the entrance to the Promised Land that it will be lost in the future (Deut. 30–32): 'I declare unto you this day, that you shall surely perish, you shall not prolong

4.15 Carpet page. Lisbon 1482, London, British Library, MS. Or. 2628, fol. 185r.

your days upon the land, whither you pass over the Jordan to go on to possess it' (30:18).[28] God will punish the people, but in the end he will avenge them and destroy Israel's enemies (32:35–43).

In his commentary on the Pentateuch and in a more detailed manner in his *Book of Redemption* (*Sefer ha-ge'ulah*), Moses ben Nahman of Gerona, better known as Nahmanides (d. 1270), addressed the question of whether these verses refer to the future redemption or the building of the Second Temple and insisted that they speak about the messianic future:

> And it is clear, that He assures [Israel] concerning the future redemption, for during the construction of the Second Temple the nations did not rejoice with His people (verse 43), but mocked them: 'What are these feeble Jews doing?' (Neh. 3:34). And their leaders were servants in the palace of the king of Babylon and all the Jews were subject to him. In those days He did not render vengeance to His adversaries and He did not make expiation for the land of His people.[29]

Elsewhere Nahmanides added that since only two tribes returned to the Land of Israel after the Babylonian exile, prophecies about the building of the Temple for all the tribes cannot refer to the Second Temple.[30] Throughout the entire *Book of Redemption* the principal focus is on the political liberation of the Children of Israel. Nahmanides' reading of the Song of Moses as referring not to the building of the Second Temple but rather to the future messianic scenario can explain the placement of the Temple image in the Kennicott Bible at the junction between Deuteronomy and Joshua. The biblical text itself does not refer to the Temple or its destruction; it is Nahmanides' elaboration that creates that link.

To sum up, the imagery of the Temple implements in the Kennicott Bible diverges from the common scheme in other Hebrew Bibles from Iberia. It is, in effect, simply an eclectic presentation of implements, devoid of their logical functions as they were clearly communicated in the earlier exponents and as they would fit into the framework of Maimonides' dealings with the future Temple, with which this imagery is often associated in the scholarship. Instead, the Kennicott rendering shifts the meaning from the Maimonidean messianic concept to Nahmanides' views. Figuring the menorah as an independent symbol detached from the overall composition of the Temple imagery and with the representation of a lion at its foot added the political dimension posited by Nahmanides. The placement of the Temple image at the meaningful junction where the Children of Israel enter the Promised Land further highlights the divine promise to build the Third Temple and to take revenge on Israel's persecutors. Clearly, this imagery might well have turned into a polemical tool vis-à-vis Christianity.

LATE MEDIEVAL IBERIAN JEWISH BOOK ART

The foregoing paragraphs show that Joseph ibn Hayyim was influenced by several sources: the Cervera Bible, playing cards from central Europe, and the tradition of Iberian Hebrew Bibles with Temple arrays. In relation to its immediate environment, however, the Kennicott Bible is an isolated phenomenon. Galicia had no traceable earlier tradition of illuminated Hebrew manuscripts and there is no school to which this Bible can be attributed. Let us now take a brief look at fifteenth-century Hebrew

4.16 Carpet page, Castile, 1470–1490. Oxford, Bodleian Library, MS. Pococke 347, fol. 2r.

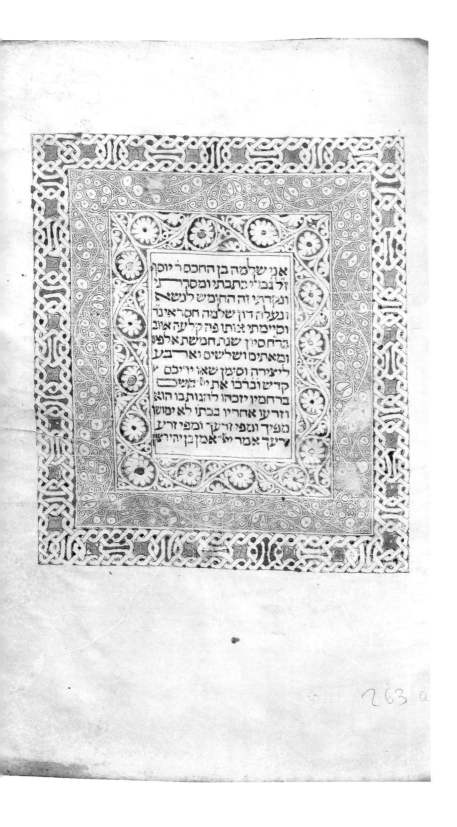

אני שלמה בן החכם ר' יוסף
זל נבלי כתבתיו ומסרתי
ונקדתיו זה החמש לנשא
ונעלה דון שלמה חס' אינ'
וסיימתי צותו פה קלעה איוב
ברחסיון שנת חמשת אלפי'
ומאתים ושלשים וארבע
ליצירה וסימן שאו ידיכם
קדש וברכו את יי' ש'ש'
ברחמיו יזכהו להגותבו הוא
וזרע ו אחריו בבתי לא ימושו
מפיך ומפי זרעך ומפי זרע
עיך אמר יי' אמן אמ' ן ביהי רש'

Another large group of Bibles with ornate micro-graphic decoration, which continued to develop the tradition of abstract and aniconic adornment common in thirteenth-century Iberian Jewish Bibles, was created in southern Castile from the late 1460s onwards. Centres of production were Toledo, Cordoba and Seville. These books do not usually feature any painted embellishments. The decoration is confined to micrographic *Masorah magna*, micrographic carpet pages, and other scribal ornamentation, such as *parashah* signs. As a result, they evidence a relatively large degree of continuity and homogeneity. This continuity is manifest in the use of forms of decora-tion known from Toledo as early as in the thirteenth century (FIG. 4.16).

manuscripts from Iberia in order to fully comprehend the idiosyncrasies of the Kennicott Bible.

An important school employing both micrography and Gothic foliate decoration developed in Portugal after 1450. Its artists decorated a number of Bibles (FIG. 4.15) and used patterns that were borrowed primarily from late medieval and early modern Italian art.[31]

Apart from this group, which continues the earlier Castilian tradition while being faithful to the Islamicate formal language, there are others that draw exclusively from Gothic art, while still adhering to the aniconic approach. The most typical decoration type found in these manuscripts is the ornamentation of initial panels with foliate designs emerging from the corners. The foliate designs in these manuscripts differ widely from each other, indicating that these

4.17 Carpet page with colophon, Calatayud, 1474. Parma, Biblioteca Palatina, MS. Parm. 2948, fol. 263r.

books were likely produced during different periods throughout the fifteenth century and in many regions throughout the Peninsula. Only one book in this entire group, now in Parma, reveals a stylistic relationship to the Kennicott Bible, as its style appears to be linear and flat, similar to that of Joseph ibn Hayyim (FIG. 4.17).

THE KENNICOTT BIBLE IN CONTEXT

The Kennicott Bible that was commissioned in 1476 by Isaac de Braga of La Coruña is thus a truly unique phenomenon and cannot be associated with any school or broader artistic tradition of its time. It stands alone in the context of fifteenth-century Jewish Bible decoration, which by and large is characterized by modesty, few innovations, and in most cases a return to an earlier decorative tradition, while preserving the Islamicate artistic heritage. As a skilled artist, Joseph ibn Hayyim combined a range of sources to create a richly illuminated book of unique character. Produced only sixteen years before the expulsion of the Jews from Spain, it stands as a lone and late witness to a once flourishing tradition of book culture that typified Iberian Jewry during the thirteenth and fourteenth centuries. At the same time, it also represents the work of an original artist, who, well aware of this tradition, modified it with a unique blend of artistic motifs and forms.

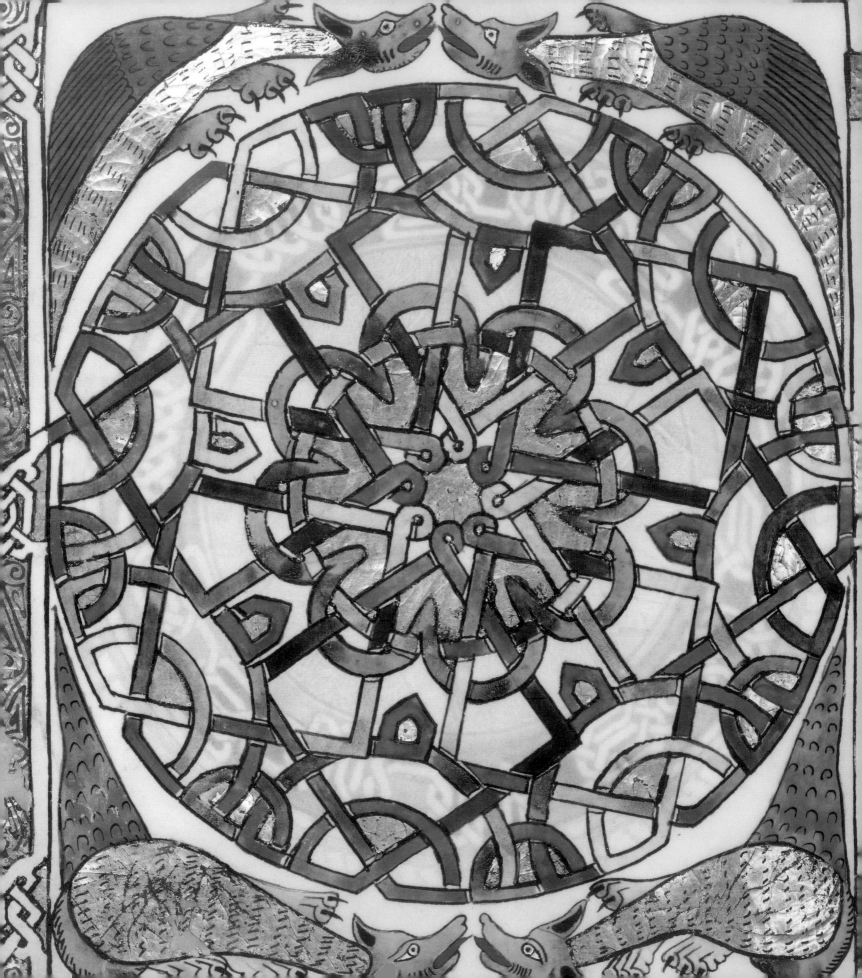

PLATES

THE FOLLOWING PLATE SECTION reproduces 150 decorated pages of the Kennicott Bible. As explained in detail in the chapters, the codex, which has 453 folios in total, contains the biblical text (of the Tanakh type) as well as portions of David Ḳimḥi's grammatical treatise *Sefer ha-mikhlol* split in two parts: one at the beginning of the book; the other at its end. Much of the Kennicott Bible is highly decorative. The *Mikhlol* texts are copied in two columns which are framed by various arch designs, leaving ample room for decoration above and surrounding the arches. Most of these areas are filled with dense and heavy *fleuronné* designs (PLATES 1–12, 140, 141). The decoration of the codex also displays a rich fauna of animals along with grotesques. These also appear on some of the *Mikhlol* pages (PLATES 3, 5, 6, 9, 11–15, 146, 147) and as decoration of signs that mark the beginning of each one of the weekly reading portions of the Pentateuch (for e. PLATES 17–20, 22, 24–26, 40–42, 75–77, 85–87).

As is very common in Sephardi and Middle Eastern Hebrew Bibles, we find an abundance of Islamicate motifs: horseshoe arches, frames and panels with interlace designs, carpet pages and panels, as well as various geometric patterns (PLATES 1, 2, 5–15, 100–102, 119, 120, 125, 142–45). Numerous pages, finally, exhibit micrographic motifs, a typically Jewish art form, where designs are outlined by minute lines of script. Some of these are simply geometric elements (PLATES 16, 23, 27–29, 30, 35). Others fill complete carpet pages (PLATES 119–120).

Other decorations are representational; their meanings are explained in the previous chapter. Among the arch designs in the *Mikhlol* section, we find an opening that shows cats and mice (on the left-hand side) and hares and a wolf (on the right-hand side) at war (PLATES 146 & 147). The pair of pages displaying the Temple implements at the end of the Pentateuch (PLATES 98 & 99) are quite common in fourteenth-century Catalan Bibles. In contrast to the majority of other Sephardi Bibles, however, the Kennicott Bible also includes figural imagery. Thus, we find an image of an aged King David (PLATE 107) as the opening to the first book of Kings, and a text illustration at the beginning of the book of Jonah (PLATE 115) shows the prophet being cast to the sea.

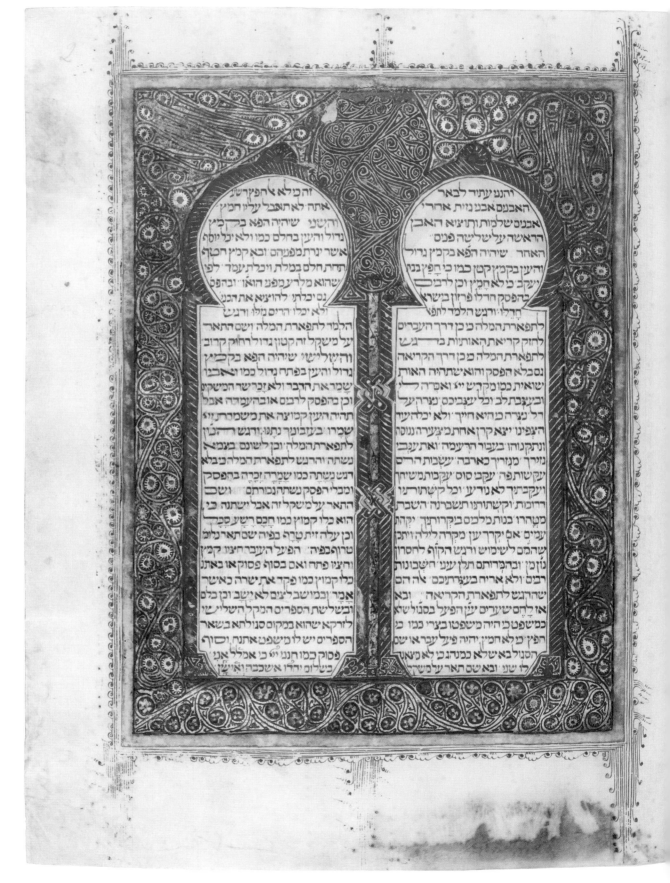

PLATE I *fol. 2r*

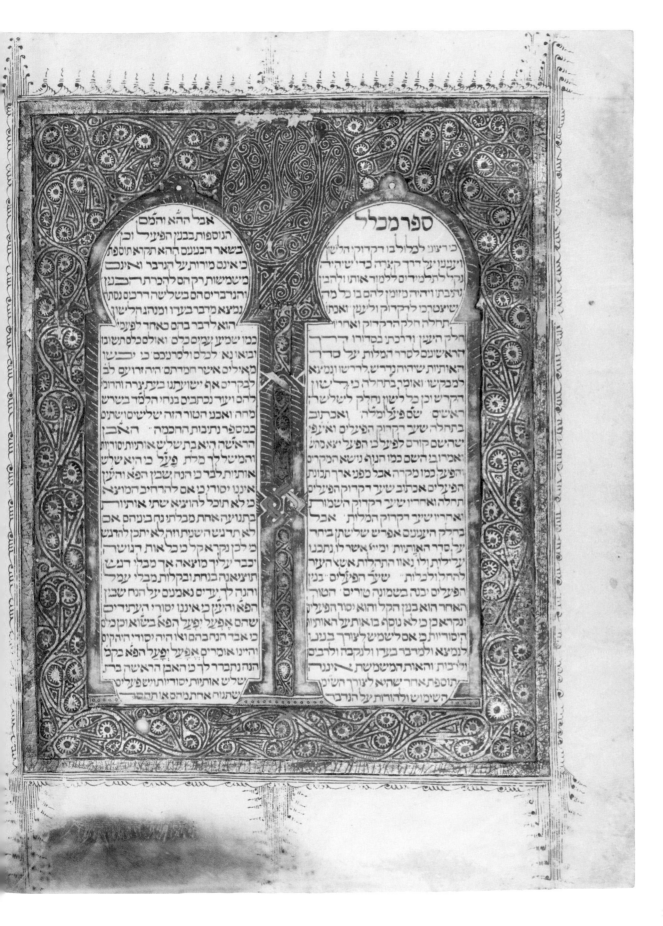

PLATE 2 *fol. 1v*

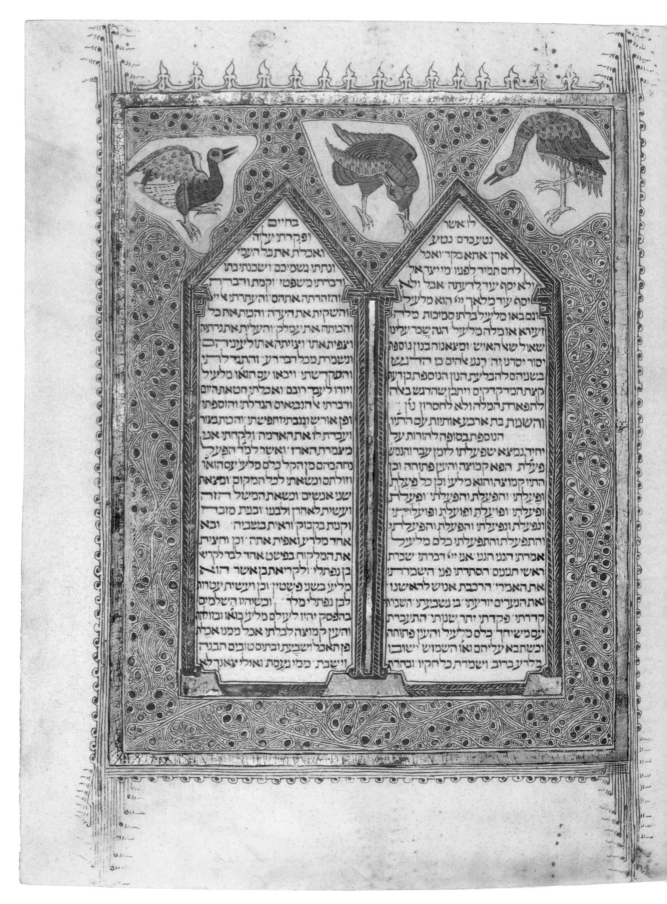

PLATE 3 *fol. 3r*

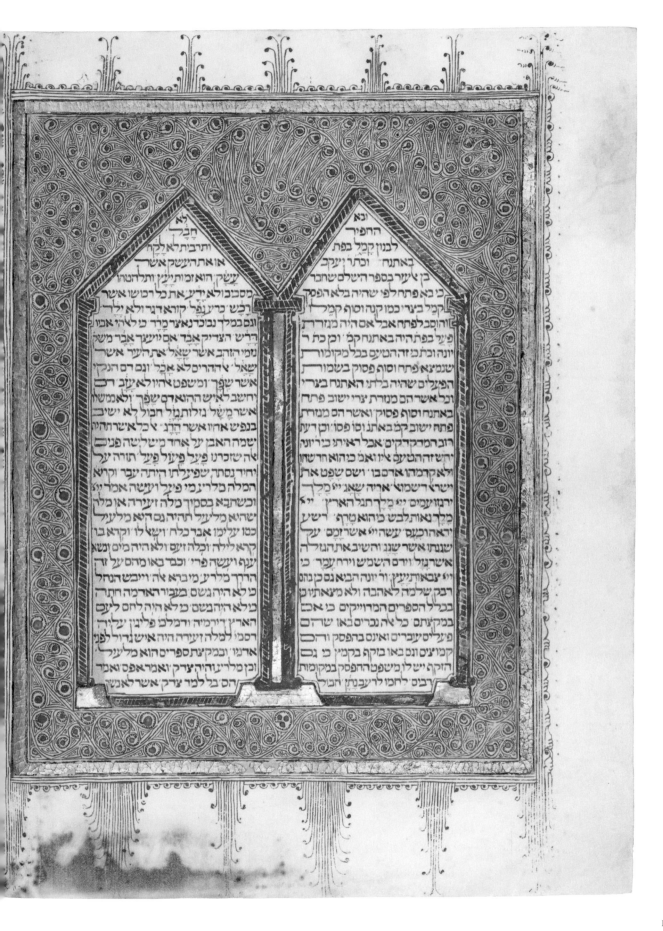

PLATE 4 *fol. 2v*

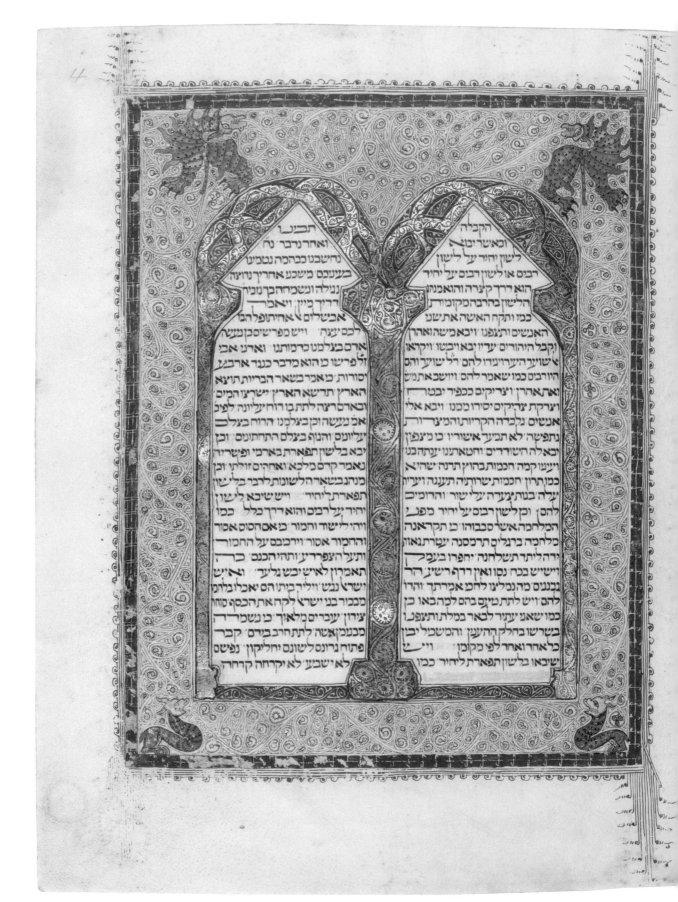

PLATE 5 *fol. 4r*

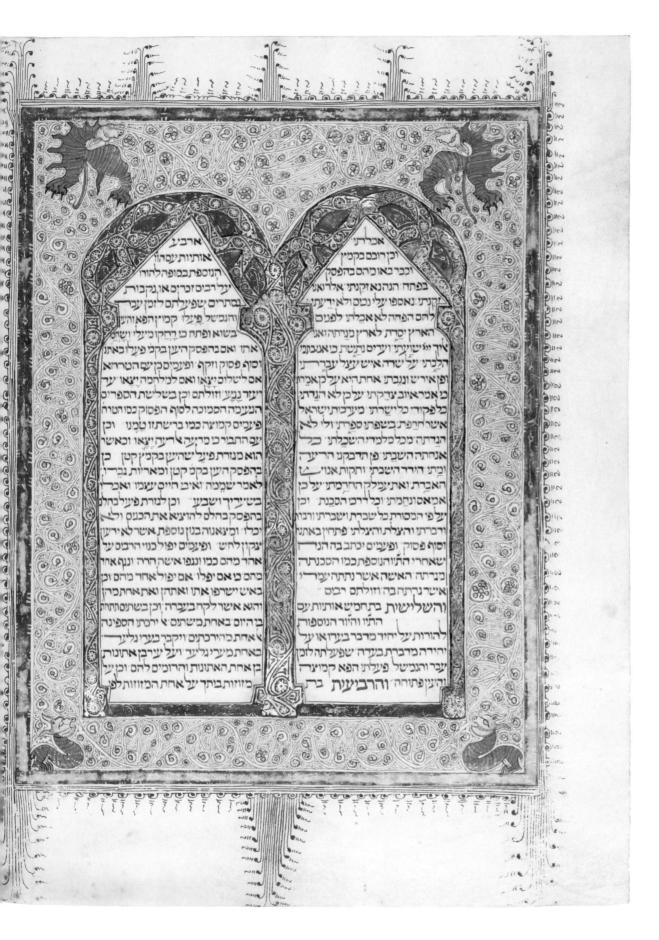

PLATE 6 *fol. 3v*

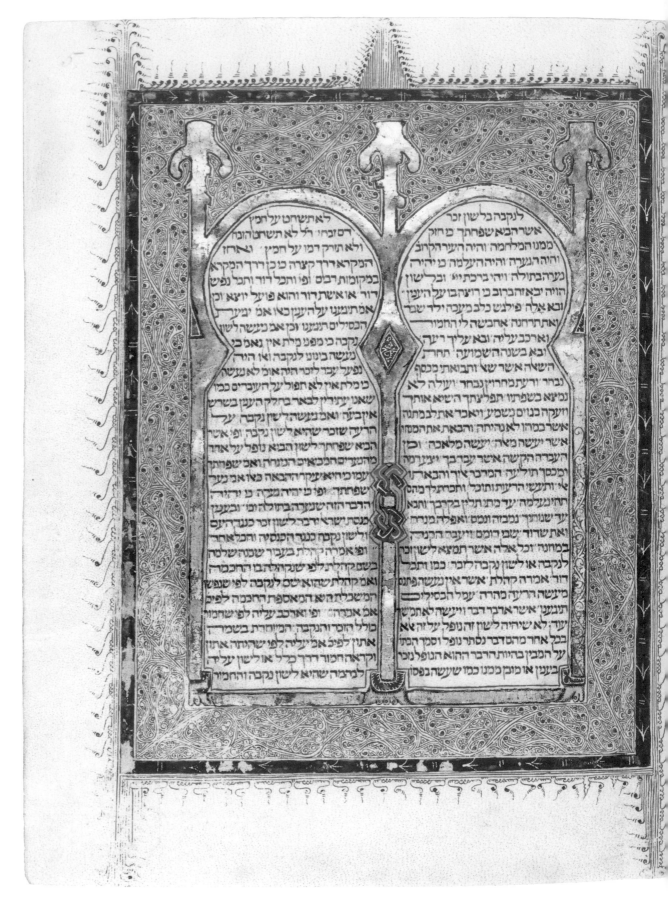

PLATE 7 *fol. 5r*

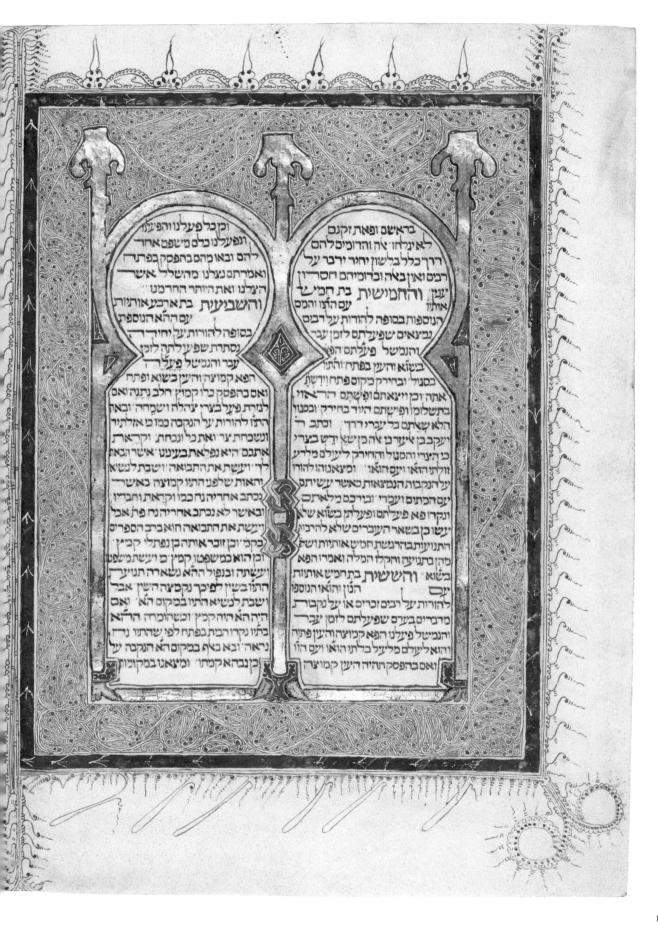

PLATE 8 *fol. 4v*

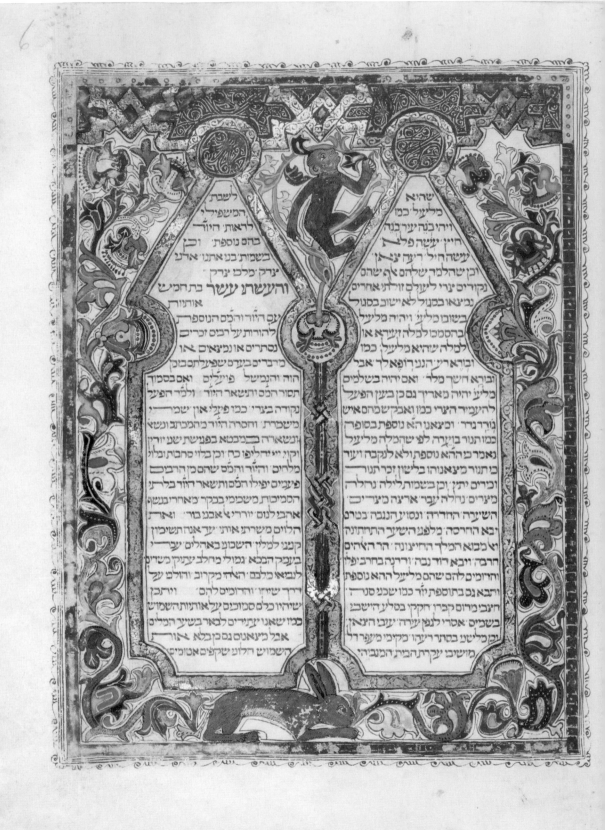

PLATE 9 fol. 6r

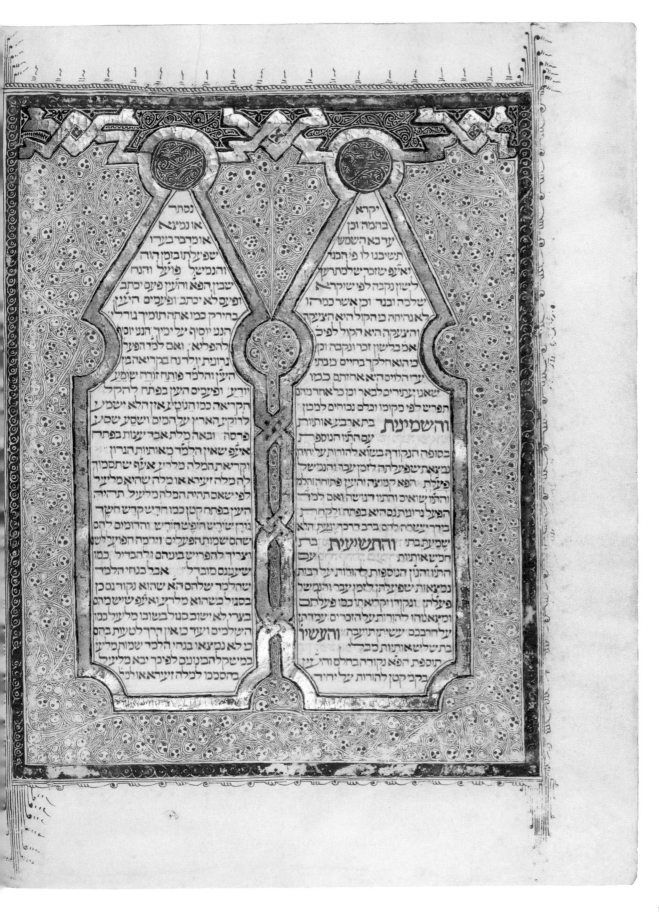

PLATE 10 *fol. 5v*

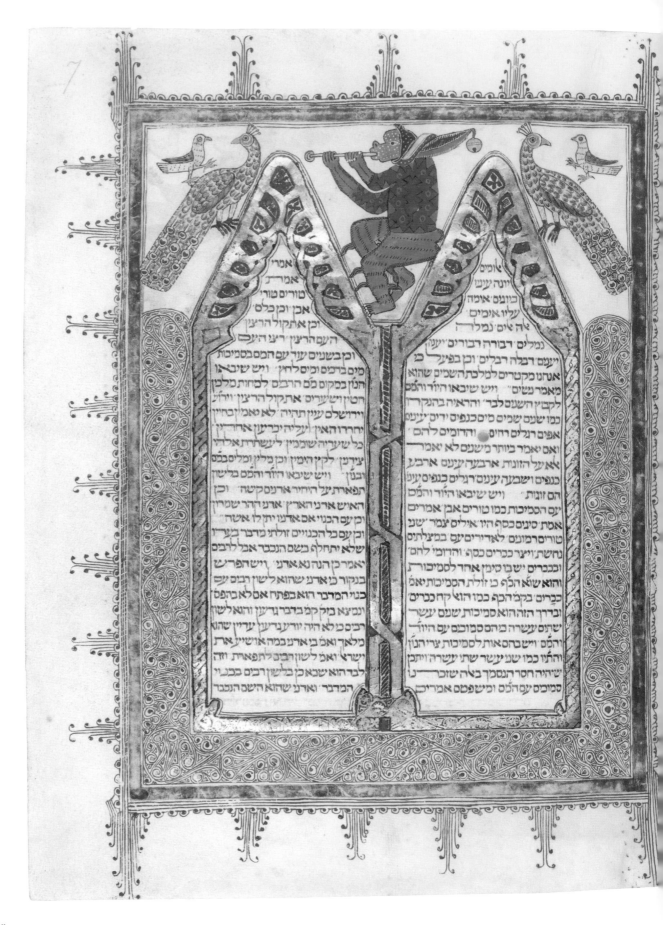

PLATE II *fol. 7r*

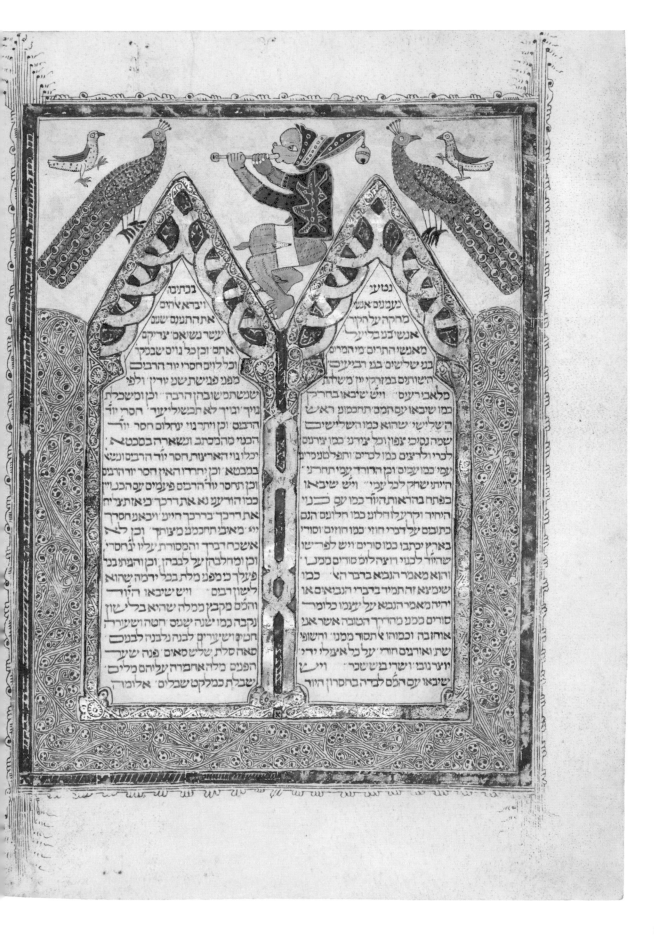

PLATE 12 *fol. 6v*

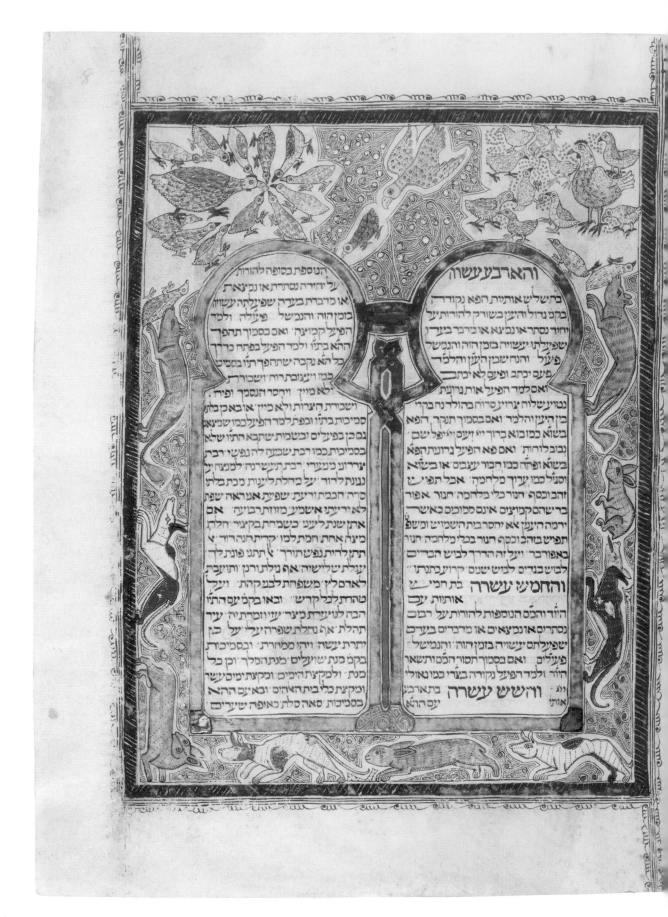

והארבע עשרה
בחלוש אותיות הפא נקודה
בקמ גדול והיון בשורק להורות על
יחיד נסתר או נמצא או מדבר בעין
שפיעלתו עשויה בזמן הוה והנמשל
פיעל והנה שבן העין והלמד
פיעב יכתב ופיע לא יכתב
ואם למד הפיעל אות נגרונת
נח בקרי
נטיע שלוח הצרות ולא מין או באכלת
בין היען והלמד ואם בסמוך תקרך הפא
סמיכת בתו ופתלמד הפיעל כמו שמעא
נסכן בפיעלים ובשמות שתבא התו שלא
בסמיכת כמו רבת שכמה לה נפשי רבת
צריעו מנעיר רבת תגרזנה למנח ניי
נגנת לדוד על מחלת ליענת מכת בלתי
סרה חכבת זריעת שפעת אנראה שפת
לא ירידתי אשמיע מזוזת רביעה אם
אתנ שנת ליעני כשבחת בקצי חלת
מצה אחת חמת תלמו קריתה דוד יי
תתן לה רית נפשו תורר אתנו פונת לך
יעלת שלשיה אנ נלתורנן ותועבת
לארסלן משפחת לבעקרת ועל
טהרת למל קרש ובאו בקמ צפ התו
רבה לניעת מיצר עיוזמרתיה עיר
תהלת את נדלת שפיה על בן
יתרת ישויה ויהי ממררת ובסמיכת
בקמ מנת שועלים מנת המלך ודק כל
מנת ולמקצת היים ומקצתמיס עשר
ומקצת כלי בית האהים ובאים הרה א
בסמיכות סאהסלת כאיפה שעורים

והחמשי עשרה בתחליש
אותיות יבם
הוזר והגם הנוספות להורות על רבם
נסתריס או נמצאים או מדברים בעין
שפיעלתס עשויה בזמן הוה והנמשל
פיעלים ואם בסמוך תסור הגם ותשאר
היוד ולמד הפיעל נקורה בצרי כמו עולי
ווהשש עשרה בתארבע
 יבם הרא
בחלוש אותיות הפא נקודה
בקמ גדול והין בשורק להורות על
יחיד נסתר או מדבר בעין
שפיעלתו עשויה בזמן הוה והנמשל
פיעל קמיצה ואם בסמוך תהפר
שפיעלתו עשויה בזמן הוה והנמש
 כל הא נקבה שתהפר פרתו בסמיט
פני וייעוב תרוח ושכרת
לא מיין וירסר הנסמר ופיר
ישכרת הצרות ולא מין או באקכלת
בין היען ואם בסמוך תקרך הפא
בשוא כמו בוא ברוך יי זעסיייפל ישם
נובלורחת ואם פא הפיל נרוע תהפא
בשוא ופתה כמו חבור עגבם או בשא
יסנל כמו אריך מלחמה אבל תפוים
זהב וכסף חנו כלי מלחמה חנור אפור
ברישה סקמיציס אינם סמוכם כאשר
ירמה היען אא יחסר בית השמיט ומשף
תפיש בזהב וכסף חנור בכל מלחמה חנור
באפורכר ועל זה הדרך לבוש הברים
לבוש בנדים לבוש יענם קרוע בתרנו

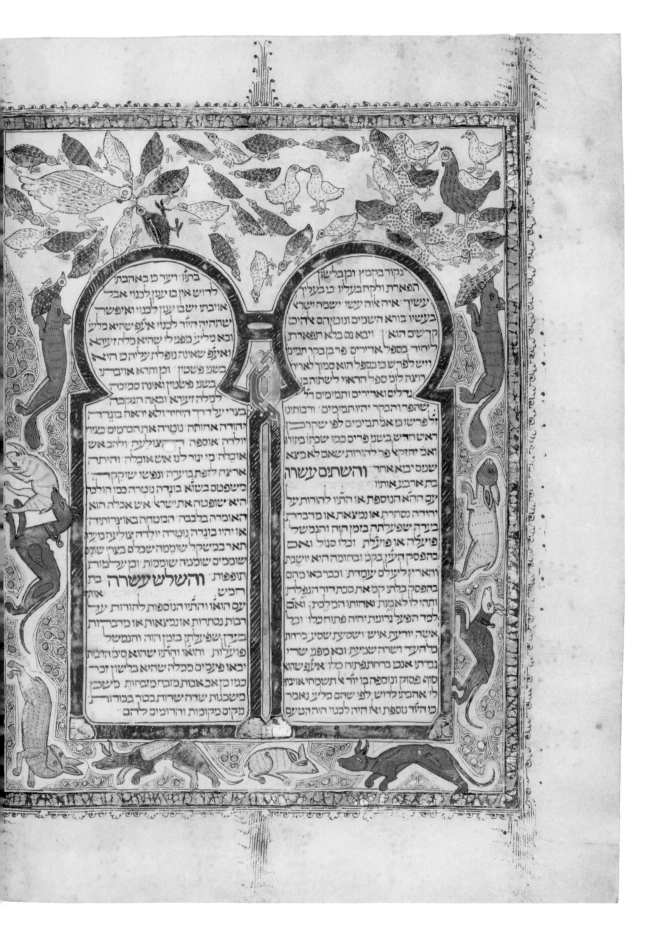

PLATE 14 *fol. 7v*

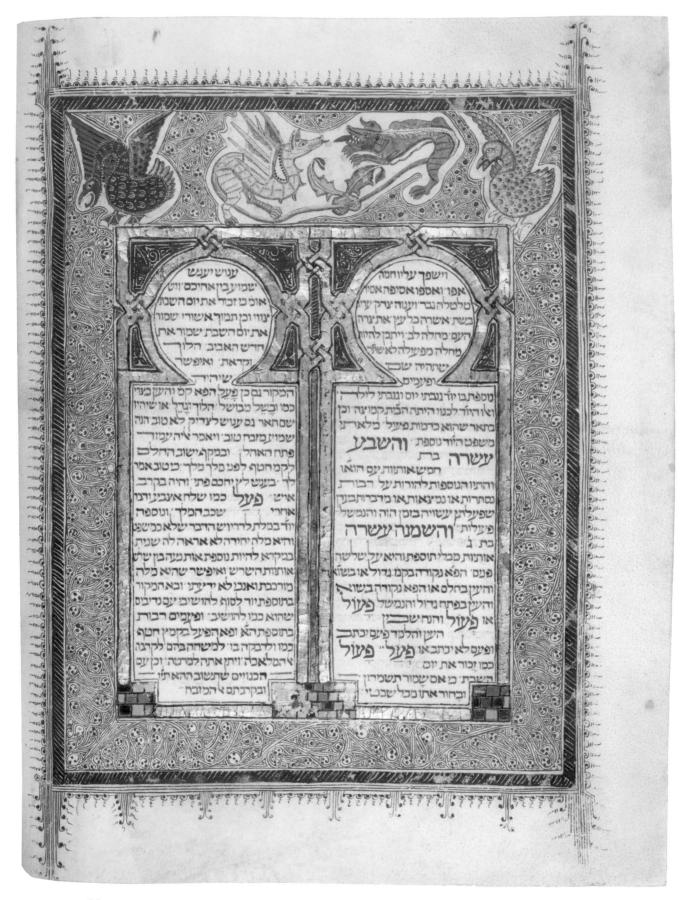

PLATE 15 *fol. 8v*

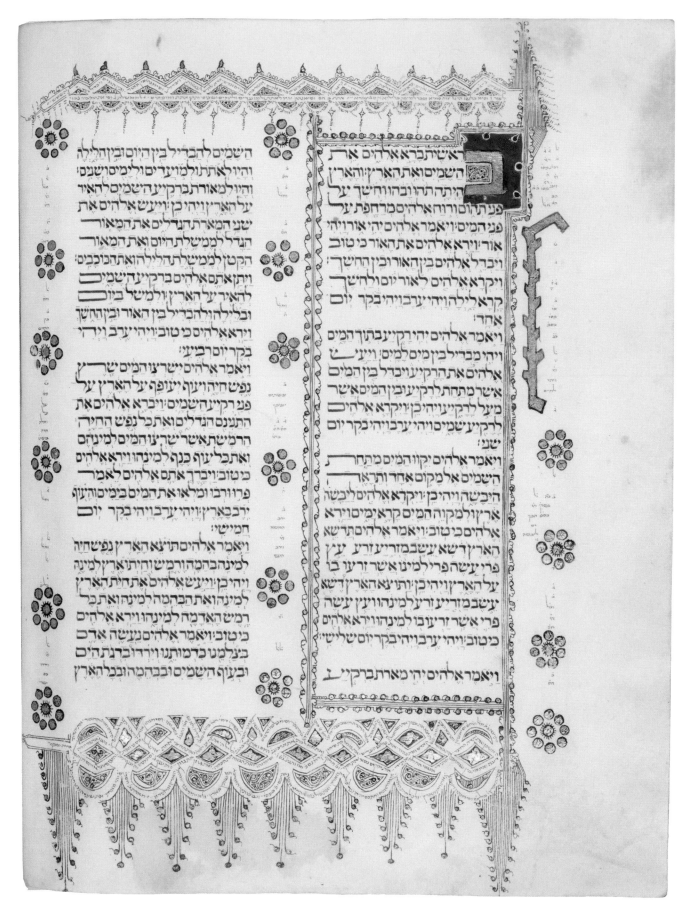

בראשית ברא אלהים את
השמים ואת הארץ והארץ
היתה תהו ובהו וחשך על
פני תהום ורוח אלהים מרחפת על
פני המים ויאמר אלהים יהי אור ויהי
אור וירא אלהים את האור כי טוב
ויבדל אלהים בין האור ובין החשך
ויקרא אלהים לאור יום ולחשך
קרא לילה ויהי ערב ויהי בקר יום
אחד
ויאמר אלהים יהי רקיע בתוך המים
ויהי מבדיל בין מים למים ויעש
אלהים את הרקיע ויבדל בין המים
אשר מתחת לרקיע ובין המים אשר
מעל לרקיע ויהי כן ויקרא אלהים
לרקיע שמים ויהי ערב ויהי בקר יום
שני
ויאמר אלהים יקוו המים מתחת
השמים אל מקום אחד ותראה
היבשה ויהי כן ויקרא אלהים ליבשה
ארץ ולמקוה המים קרא ימים וירא
אלהים כי טוב ויאמר אלהים תדשא
הארץ דשא עשב מזריע זרע עץ
פרי עשה פרי למינו אשר זרעו בו
על הארץ ויהי כן ותוצא הארץ דשא
עשב מזריע זרע למינהו ועץ עשה
פרי אשר זרעו בו למינהו וירא אלהים
כי טוב ויהי ערב ויהי בקר יום שלישי

ויאמר אלהים יהי מארת ברקיע

השמים להבדיל בין היום ובין הלילה
והיו לאתת ולמועדים ולימים ושנים
והיו למאורת ברקיע השמים להאיר
על הארץ ויהי כן ויעש אלהים את
שני המארת הגדלים את המאור
הגדל לממשלת היום ואת המאור
הקטן לממשלת הלילה ואת הכוכבים
ויתן אתם אלהים ברקיע השמים
להאיר על הארץ ולמשל ביום
ובלילה ולהבדיל בין האור ובין החשך
וירא אלהים כי טוב ויהי ערב ויהי
בקר יום רביעי
ויאמר אלהים ישרצו המים שרץ
נפש חיה ועוף יעופף על הארץ על
פני רקיע השמים ויברא אלהים את
התנינם הגדלים ואת כל נפש החיה
הרמשת אשר שרצו המים למינהם
ואת כל עוף כנף למינהו וירא אלהים
כי טוב ויברך אתם אלהים לאמר
פרו ורבו ומלאו את המים בימים והעוף
ירב בארץ ויהי ערב ויהי בקר יום
חמישי
ויאמר אלהים תוצא הארץ נפש חיה
למינה בהמה ורמש וחיתו ארץ למינה
ויהי כן ויעש אלהים את חית הארץ
למינה ואת הבהמה למינה ואת כל
רמש האדמה למינהו וירא אלהים
כי טוב ויאמר אלהים נעשה אדם
בצלמנו כדמותנו וירדו בדגת הים
ובעוף השמים ובבהמה ובכל הארץ

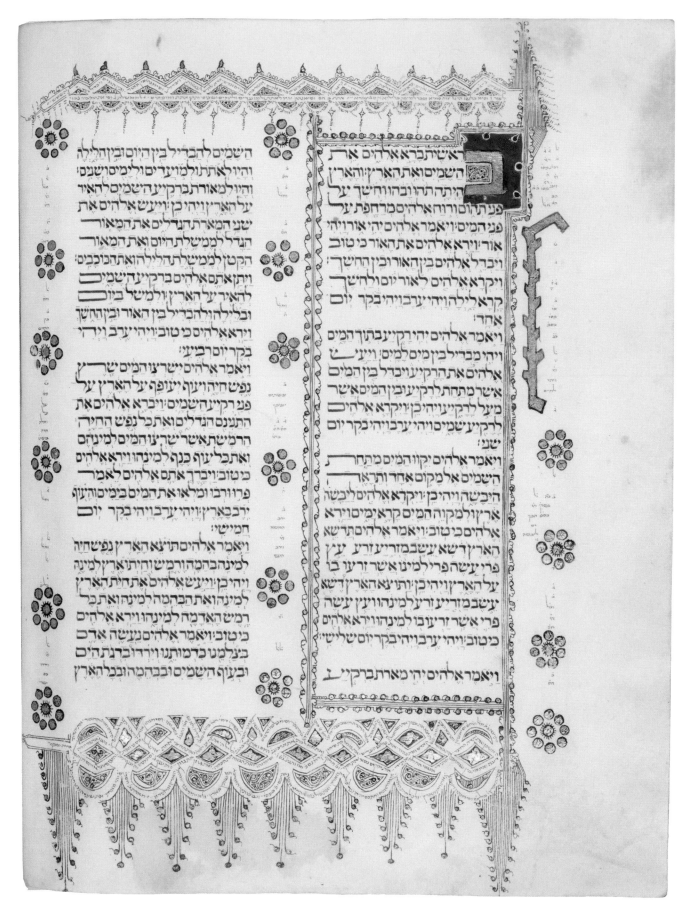

PLATE 16 *fol. 9v*

PLATE 17 fol. 12r

הכראה ב וסמ ויכנסם ויובה קום עלה הום כו בתו ג בת אל ו נראא וסמ או הנראא וסמ אי הפעלים וסמ איה ביתה חלתי אברסם יעקפ שימן אבתימלי תכראא של מיה דנבא הכר אחד ת

ויאמר יהוה אל אברם לך לך מארצך
ומולדתך ומבית אביך אל הארץ
אשר אראך ואעשך לגוי גדול ואברכך
ואגדלה שמך והיה ברכה ואברכה
מברכך ומקללך אאר ונברכו בך כל
משפחת האדמה וילך אברם כאשר
דבר אליו יהוה וילך אתו לוט ואברם בן
חמש שנים ושבעים שנה בצאתו מחרן
ויקח אברם את שרי אשתו ואת לוט בן
אחיו ואת כל רכושם אשר רכשו ואת
הנפש אשר עשו בחרן ויצאו ללכת
ארצה כנען ויבאו ארצה כנען ויעבר
אברם בארץ עד מקום שכם עד אלון
מורה והכנעני אז בארץ וירא יהוה אל
אברם ויאמר לזרעך אתן את הארץ הזאת
ויבן שם מזבח ליהוה הנראה אליו ויעתק
משם ההרה מקדם לבית אל ויט אהלה
בית אל מים והעי מקדם ויבן שם מזבח
ליהוה ויקרא בשם יהוה ויסע אברם
הלוך ונסוע הנגבה
ויהי רעב בארץ וירד אברם מצרימה
לגור שם כי כבד הרעב בארץ ויהי כאשר
הקריב לבוא מצרימה ויאמר אל שרי
אשתו הנה נא ידעתי כי אשה יפת מראה
את ויהי כי יראו אתך המצרים ואמרו
אשתו זאת והרגו אתי ואתך יחיו אמרי
נא אחתי את למען ייטב לי בעבורך
וחיתה נפשי בגללך ויהי כבוא אברם
מצרימה ויראו המצרים את האשה כי
יפה הוא מאד ויראו אתה שרי פרעה

ויהללו אתה אל פרעה ותקח האשה
בית פרעה ולאברם היטיב בעבורה ויהי
לו צאן ובקר וחמרים ועבדים ושפחת
ואתנת וגמלים וינגע יהוה את פרעה
נגעים גדלים ואת ביתו על דבר שרי אשת
אברם ויקרא פרעה לאברם ויאמר מה
זאת עשית לי למה לא הגדת לי כי אשתך
הוא למה אמרת אחתי הוא ואקח אתה
לי לאשה ועתה הנה אשתך קח ולך
ויצו עליו פרעה אנשים וישלחו אתו
ואת אשתו ואת כל אשר לו ויעל אברם
ממצרים הוא ואשתו וכל אשר לו ולוט
עמו הנגבה ואברם כבד מאד במקנה
בכסף ובזהב וילך למסעיו מנגב ועד
בית אל עד המקום אשר היה שם אהלה
בתחלה בין בית אל ובין העי אל המקום
המזבח אשר עשה שם בראשנה ויקרא
שם אברם בשם יהוה וגם ללוט ההלך
את אברם היה צאן ובקר ואהלים ולא
נשא אתם הארץ לשבת יחדו כי היה
רכושם רב ולא יכלו לשבת יחדו ויהי
ריב בין רעי מקנה אברם ובין רעי מקנה לוט
והכנעני והפרזי אז ישב בארץ ויאמר
אברם אל לוט אל נא תהי מריבה ביני
ובינך ובין רעי ובין רעיך כי אנשים
אחים אנחנו הלא כל הארץ לפניך
הפרד נא מעלי אם השמאל ואימנה
ואם הימין ואשמאילה וישא לוט
את עיניו וירא את כל ככר הירדן כי
כלה משקה לפני שחת יהוה את סדם

המצרים וסייכנצהו בתו ד ויהי כי יראו אלקי המצרים ויראו החיתני וורעו במצרים דור עב וורעו אך חאנו מ כי ויר וובל העברים הזח קידע מת אל עבד דחלן אשר תין ד וסיו דיקראפ יעהג
טבא ב דבל בידך וסיקראם ויר כבא אברם כבא כיסד מצרי ד הוא ל רעב חראן הו יאער ח אילד הזמת לי לה תפתו גם לחת הזפוני נ גל גורי שרה וכ כתתי
ולי בדה ב פרי וסיכנצהו ובענתה הנת אשהלך קקת דבוקה לימרך דחנה בדדך נייל ו אל אבתימלי בהדף ויב חנע וטעט נב דיק דוה נוש אונרך ס פסדר ב

PLATE 18 fol. 14v

ואמר אברהם אל האלהים לו ישמעאל
יהיה לפניך ויאמר אלהים אבל שרה
אשתך ילדת לך בן וקראת את שמו
יצחק והקמתי את בריתי אתו לברית
עולם לזרעו אחריו ולישמעאל
שמעתיך הנה ברכתי אתו והפריתי אתו
והרביתי אתו במאד מאד שנים עשר
נשיאם יוליד ונתתיו לגוי גדול ואת
בריתי אקים את יצחק אשר תלד לך
שרה למועד הזה בשנה האחרת ויכל
לדבר אתו ויעל אלהים מעל אברהם
ויקח אברהם את ישמעאל בנו ואת כל
ילידי ביתו ואת כל מקנת כספו כל זכר
באנשי בית אברהם וימל את בשר
ערלתם בעצם היום הזה כאשר דבר
אתו אלהים ואברהם בן תשעים ותשע
שנה בהמלו בשר ערלתו וישמעאל
בנו בן שלש עשרה שנה בהמלו את
בשר ערלתו בעצם היום הזה נמול
אברהם וישמעאל בנו וכל אנשי ביתו
יליד בית ומקנת כסף מאת בן נכר נמלו
אתו
וירא אליו יהוה באלני ממרא והוא ישב
פתח האהל כחם היום וישא עיניו וירא
והנה שלשה אנשים נצבים עליו וירא
וירץ לקראתם מפתח האהל וישתחו
ארצה ויאמר אדני אם נא מצאתי חן
בעיניך אל נא תעבר מעל עבדך יקח
נא מעט מים ורחצו רגליכם והשענו
תחת העץ ואקחה פת לחם וסעדו לבכם

אחר תעברו כי על כן עברתם על עבדכם
ויאמרו כן תעשה כאשר דברת וימהר
אברהם האהלה אל שרה ויאמר מהרי
שלש סאים קמח סלת לושי ועשי עגות
ואל הבקר רץ אברהם ויקח בן בקר רך
וטוב ויתן אל הנער וימהר לעשות אתו
ויקח חמאה וחלב ובן הבקר אשר
עשה ויתן לפניהם והוא עמד עליהם
תחת העץ ויאכלו ויאמרו אליו איה
שרה אשתך ויאמר הנה באהל ויאמר
שוב אשוב אליך כעת חיה והנה בן
לשרה אשתך ושרה שמעת פתח
האהל והוא אחריו ואברהם ושרה
זקנים באים בימים חדל להיות לשרה
ארח כנשים ותצחק שרה בקרבה
לאמר אחרי בלתי היתה לי עדנה
ואדני זקן ויאמר יהוה אל אברהם
למה זה צחקה שרה לאמר האף אמנם
אלד ואני זקנתי היפלא מיהוה דבר
למועד אשוב אליך כעת חיה ולשרה
בן ותכחש שרה לאמר לא צחקתי
כי יראה ויאמר לא כי צחקת ויקמו
משם האנשים וישקפו על פני סדם
ואברהם הלך עמם לשלחם ויהוה
אמר המכסה אני מאברהם אשר אני
עשה ואברהם היו יהיה לגוי גדול
ועצום ונברכו בו כל גויי הארץ כי
ידעתיו למען אשר יצוה את בניו ואת
ביתו אחריו ושמרו דרך יהוה לעשות
צדקה ומשפט למען הביא יהוה על

PLATE 19 fol. 16v

ויקרא אברהם שם המקום ההוא יהוה | וישכם אברהם בבקר ויחבש את חמרו
יראה אשר יאמר היום בהר יהוה יראה | ויקח את שני נעריו אתו ואת יצחק בנו
ויקרא מלאך יהוה אל אברהם שנית | ויבקע עצי עלה ויקם וילך אל המקום
מן השמים ויאמר בי נשבעתי נאם יהוה | אשר אמר לו האלהים ביום השלישי
כי יען אשר עשית את הדבר הזה ולא | וישא אברהם את עיניו וירא את המקום
חשכת את בנך את יחידך כי ברך אברכך | מרחק ויאמר אברהם אל נעריו שבו
והרבה ארבה את זרעך ככוכבי השמים | לכם פה עם החמור ואני והנער נלכה
וכחול אשר על שפת הים וירש זרעך | עד כה ונשתחוה ונשובה אליכם
את שער איביו והתברכו בזרעך כל | ויקח אברהם את עצי העלה וישם
גויי הארץ עקב אשר שמעת בקלי | על יצחק בנו ויקח בידו את האש
וישב אברהם אל נעריו ויקמו וילכו | ואת המאכלת וילכו שניהם יחדו
יחדו אל באר שבע וישב אברהם | ויאמר יצחק אל אברהם אביו ויאמר
בבאר שבע | אבי ויאמר הנני בני ויאמר הנה האש
ויהי אחרי הדברים האלה ויגד לאברהם | והעצים ואיה השה לעלה ויאמר
לאמר הנה ילדה מלכה גם הוא בנים | אברהם אלהים יראה לו השה לעלה
לנחור אחיך את עוץ בכרו ואת בוז | בני וילכו שניהם יחדו ויבאו אל
אחיו ואת קמואל אבי ארם ואת כשד | המקום אשר אמר לו האלהים ויבן
ואת חזו ואת פלדש ואת ידלף ואת | שם אברהם את המזבח ויערך את
בתואל ובתואל ילד את רבקה שמנה | העצים ויעקד את יצחק בנו וישם אתו
אלה ילדה מלכה לנחור אחי אברהם | על המזבח ממעל לעצים וישלח
ופילגשו ושמה ראומה ותלד גם הוא | אברהם את ידו ויקח את המאכלת
את טבח ואת גחם ואת תחש ואת מעכה | לשחט את בנו ויקרא אליו מלאך

ויהיו חיי שרה מאה שנה ועשרים שנה | יהוה מן השמים ויאמר אברהם
ושבע שנים שני חיי שרה ותמת שרה | אברהם ויאמר הנני ויאמר אל תשלח
בקרית ארבע הוא חברון בארץ כנען | ידך אל הנער ואל תעש לו מאומה
ויבא אברהם לספד לשרה ולבכתה ויקם | כי עתה ידעת כי ירא אלהים אתה
אברהם מעל פני מתו וידבר אל בני חת | ולא חשכת את בנך את יחידך ממני
לאמר גר ותושב אנכי עמכם תנו לי | וישא אברהם את עיניו וירא והנה איל
אחזת קבר עמכם ואקברה מתי מלפני | אחר נאחז בסבך בקרניו וילך אברהם
| ויקח את האיל ויעלהו לעלה תחת בנו

PLATE 20 *fol. 18r*

ותלד לו את זמרן ואת יקשן ואת מדן
ואת מדין ואת ישבק ואת שוח ויקשן
ילד את שבא ואת דדן ובני דדן היו
אשורם ולטושם ולאמים ובני מדין
עיפה ועפר וחנך ואבידע ואלדעה
כל אלה בני קטורה ויתן אברהם את
כל אשר לו ליצחק ולבני הפילגשים
אשר לאברהם נתן אברהם מתנת
וישלחם מעל יצחק בנו בעודנו חי
קדמה אל ארץ קדם ואלה ימי שני
חיי אברהם אשר חי מאת שנה ושבעים
שנה וחמש שנים ויגוע וימת אברהם
בשיבה טובה זקן ושבע ויאסף אל
עמיו ויקברו אתו יצחק וישמעאל
בניו אל מערת המכפלה אל שדה
עפרן בן צחר החתי אשר על פני ממרא
השדה אשר קנה אברהם מאת בני
חת שמה קבר אברהם ושרה אשתו
ויהי אחרי מות אברהם ויברך אלהים
את יצחק בנו וישב יצחק עם באר
לחי ראי
ואלה תלדת ישמעאל בן אברהם
אשר ילדה הגר המצרית שפחת שרה
לאברהם ואלה שמות בני ישמעאל
בשמתם לתולדתם בכר ישמעאל
נבית וקדר ואדבאל ומבשם ומשמע
ודומה ומשא חדד ותימא יטור נפיש
וקדמה אלה הם בני ישמעאל ואלה
שמתם בחצריהם ובטירתם שנים עשר
נשיאם לאמתם ואלה שני חיי

ישמעאל מאת שנה ושלשים שנה
ושבע שנים ויגוע וימת ויאסף אל
עמיו וישכנו מחוילה עד שור אשר
על פני מצרים באכה אשורה על פני
כל אחיו נפל
ואלה תולדת יצחק בן אברהם אברהם
הוליד את יצחק ויהי יצחק בן ארבעים
שנה בקחתו את רבקה בת בתואל
הארמי מפדן ארם אחות לבן הארמי
לו לאשה ויעתר יצחק ליהוה לנכח
אשתו כי עקרה הוא ויעתר לו יהוה
ותהר רבקה אשתו ויתרצצו הבנים
בקרבה ותאמר אם כן למה זה אנכי
ותלך לדרש את יהוה ויאמר יהוה
לה שני גיים בבטנך ושני לאמים
ממעיך יפרדו ולאם מלאם יאמץ ורב
יעבד צעיר וימלאו ימיה ללדת והנה
תומם בבטנה ויצא הראשון אדמוני
כלו כאדרת שער ויקראו שמו עשו
ואחרי כן יצא אחיו וידו אחזת בעקב
עשו ויקרא שמו יעקב ויצחק בן ששים
שנה בלדת אתם ויגדלו הנערים ויהי
עשו איש ידע ציד איש שדה ויעקב
איש תם ישב אהלים ויאהב יצחק
את עשו כי ציד בפיו ורבקה אהבת
את יעקב ויזד יעקב נזיד ויבא עשו
מן השדה והוא עיף ויאמר עשו אל
יעקב הלעיטני נא מן האדם האדם
הזה כי עיף אנכי על כן קרא שמו אדום
ויאמר יעקב מכרה כיום את בכרתך לי

כזיא · ה · ד · הלל ול · חס · וסיק · דהדרהקירא · וחכרו דדיק · יגטב ·ל ארין · יוד · ויריא · ואת ירדן · ואת חת תקנא ·חרמאי · בתהסם · ובל תוקן ·מל · בפלו · חס · נחרוי תמרו ·
ושקתר · ל · וסימנהון · ויעברו ויהי · ועברו ·ל · לרך יר ·ויעברם · לבי · ורהבעל · ל · וכצמחת · ובחן שרי · עקה · ל · וסימ · ומי · גטאצי · ל · וסימ · גפוצעו · הלו פרעם · אשרו חר · דך
עקה נגרן · ויהה נגר באסר אחלם · ל · עדיל · רפי · וסימ · ד · וללס נהלאם נל · עס · אמי · מלואצרה · אכפיתני · מלרעברל·הכ · רד פוע · זתנכחה · ב · ר · יפ ·ל · חפי וסימ דרדפוס

PLATE 21 *fol. 20r*

אל יעקב ויברך אתו ויצוהו ויאמר
לו לא תקח אשה מבנות כנען קום
לך פדנה ארם ביתה בתואל אבי אמך
וקח לך משם אשה מבנות לבן אחי
אמך ואל שדי יברך אתך ויפרך
וירבך והיית לקהל עמים ויתן לך
את ברכת אברהם לך ולזרעך אתך
לרשתך את ארץ מגריך אשר נתן
אלהים לאברהם וישלח יצחק את
יעקב וילך פדנה ארם אל לבן בן בתואל
הארמי אחי רבקה אם יעקב ועשו
וירא עשו כי ברך יצחק את יעקב
ושלח אתו פדנה ארם לקחת לו משם
אשה בברכו אתו ויצו עליו לאמר
לא תקח אשה מבנות כנען וישמע
יעקב אל אביו ואל אמו וילך פדנה
ארם וירא עשו כי רעות בנות כנען
בעיני יצחק אביו וילך עשו אל
ישמעאל ויקח את מחלת בת ישמעאל
בן אברהם אחות נביות על נשיו לו
לאשה ויצא יעקב
מבאר שבע וילך חרנה ויפגע במקום
וילן שם כי בא השמש ויקח מאבני
המקום וישם מראשתיו וישכב במקום
ההוא ויחלם והנה סלם מצב ארצה
וראשו מגיע השמימה והנה מלאכי
אלהים עלים וירדים בו והנה יהוה
נצב עליו ויאמר אני יהוה אלהי אברהם
אביך ואלהי יצחק הארץ אשר אתה
שכב עליה לך אתננה ולזרעך

והיה זרעך כעפר הארץ ופרצת ימה
וקדמה וצפנה ונגבה ונברכו בך כל
משפחת האדמה ובזרעך והנה אנכי
עמך ושמרתיך בכל אשר תלך והשבתן
אל האדמה הזאת כי לא אעזבך עד
אשר אם עשיתי את אשר דברתי לך
ויקץ יעקב משנתו ויאמר אכן יש
יהוה במקום הזה ואנכי לא ידעתי
ויירא ויאמר מה נורא המקום הזה אין
זה כי אם בית אלהים וזה שער השמים
וישכם יעקב בבקר ויקח את האבן אשר
שם מראשתיו וישם אתה מצבה
ויצק שמן על ראשה ויקרא את שם
המקום ההוא בית אל ואולם לוז שם
העיר לראשנה ויד יעקב נדר לאמר
אם יהיה אלהים עמדי ושמרני בדרך
הזה אשר אנכי הולך ונתן לי לחם לאכל
ובגד ללבש ושבתי בשלום אל בית
אבי והיה יהוה לי לאלהים והאבן
הזאת אשר שמתי מצבה יהיה בית
אלהים וכל אשר תתן לי עשר אעשרנו
לך וישא יעקב רגליו וילך ארצה
בני קדם וירא והנה באר בשדה והנה
שם שלשה עדרי צאן רבצים עליה
כי מן הבאר ההוא ישקו העדרים והאבן
גדלה על פי הבאר ונאספו שמה כל
העדרים וגללו את האבן מעל פי הבאר
והשקו את הצאן והשיבו את האבן
על פי הבאר למקמה ויאמר להם יעקב
אחי מאין אתם ויאמרו מחרן אנחנו

PLATE 22 fol. 22r

בלילו וחם ו' וסיל' עם אחתי' וחם כלותי עשאת' יבלי עשרי' והאשרת' כ אך חבות' יא' ז ועורה לענ...

ותלד בן ותאמר הפעם אודה את יהוה	ויבא יעקב מן השדה בערב ותצא
על כן קראה שמו יהודה ותעמד מלדת	לאה לקראתו ותאמר אלי תבוא כי
ותרא רחל כי לא ילדה ליעקב ותקנא	שכר שכרתיך בדודאי בני וישכב
רחל באחתה ותאמר אל יעקב הבה	עמה בלילה הוא וישמע אלהים אל
לי בנים ואם אין מתה אנכי ויחר אף	לאה ותהר ותלד ליעקב בן חמישי
יעקב ברחל ויאמר התחת אלהים	ותאמר לאה נתן אלהים שכרי אשר
אנכי אשר מנע ממך פרי בטן ותאמר	נתתי שפחתי לאישי ותקרא שמו
הנה אמתי בלהה בא אליה ותלד על	יששכר ותהר עוד לאה ותלד בן
ברכי ואבנה גם אנכי ממנה ותתן לו	ששי ליעקב ותאמר לאה זבדני
את בלהה שפחתה לאשה ויבא אליה	אלהים אתי זבד טוב הפעם יזבלני
יעקב ותהר בלהה ותלד ליעקב בן	אישי כי ילדתי לו ששה בנים ותקרא
ותאמר רחל דנני אלהים וגם שמע	את שמו זבלון ואחר ילדה בת ותקרא
בקלי ויתן לי בן על כן קראה שמו דן	את שמה דינה ויזכר אלהים את רחל
ותהר עוד ותלד בלהה שפחת רחל בן	וישמע אליה אלהים ויפתח את
שני ליעקב ותאמר רחל נפתולי אלהים	רחמה ותהר ותלד בן ותאמר אסף
נפתלתי עם אחתי גם יכלתי ותקרא	אלהים את חרפתי ותקרא את שמו
שמו נפתלי ותרא לאה כי עמדה	יוסף לאמר יסף יהוה לי בן אחר ויהי
מלדת ותקח את זלפה שפחתה ותתן	כאשר ילדה רחל את יוסף ויאמר
אתה ליעקב לאשה ותלד זלפה	יעקב אל לבן שלחני ואלכה אל
שפחת לאה ליעקב בן ותאמר לאה	מקומי ולארצי תנה את נשי ואת
בגד ותקרא את שמו גד ותלד זלפה	ילדי אשר עבדתי אתך בהן ואלכה
שפחת לאה בן שני ליעקב ותאמר	כי אתה ידעת את עבדתי אשר
לאה באשרי כי אשרוני בנות ותקרא	עבדתיך ויאמר אליו לבן אם נא
את שמו אשר וילך ראובן בימי קציר	מצאתי חן בעיניך נחשתי ויברכני
חטים וימצא דודאים בשדה ויבא	יהוה בגללך ויאמר נקבה שכרך
אתם אל לאה אמו ותאמר רחל אל	עלי ואתנה ויאמר אליו אתה ידעת
לאה תני נא לי מדודאי בנך ותאמר	את אשר עבדתיך ואת אשר היה
לה המעט קחתך את אישי ולקחת	מקנך אתי כי מעט אשר היה לך לפני
גם את דודאי בני ותאמר רחל לכן	ויפרץ לרב ויברך יהוה אתך לרגלי
ישכב עמך הלילה תחת דודאי בנך	ועתה מתי אעשה גם אנכי לביתי

PLATE 23 fol. 23r

לולי אלהי אבי אלהי אברהם ופחד
יצחק היה לי כי עתה ריקם שלחתני
את עניי ואת יגיע כפי ראה אלהים
ויוכח אמש ויען לבן ויאמר אל יעקב
הבנות בנתי והבנים בני והצאן צאני
וכל אשר אתה ראה לי הוא ולבנתי מה
אעשה לאלה היום או לבניהן אשר
ילדו ועתה לכה נכרתה ברית אני
ואתה והיה לעד ביני ובינך ויקח יעקב
אבן וירימה מצבה ויאמר יעקב לאחיו
לקטו אבנים ויקחו אבנים ויעשו גל
ויאכלו שם על הגל ויקרא לו לבן יגר
שהדותא ויעקב קרא לו גלעד ויאמר
לבן הגל הזה עד ביני ובינך היום על
כן קרא שמו גלעד והמצפה אשר
אמר יצף יהוה ביני ובינך כי נסתר איש
מרעהו אם תענה את בנתי ואם תקח
נשים על בנתי אין איש עמנו ראה
אלהים עד ביני ובינך ויאמר לבן
ליעקב הנה הגל הזה והנה המצבה
אשר יריתי ביני ובינך עד הגל הזה
ועדה המצבה אם אני לא אעבר אליך
את הגל הזה ואם אתה לא תעבר אלי
את הגל הזה ואת המצבה הזאת לרעה
אלהי אברהם ואלהי נחור ישפטו בינינו
אלהי אביהם וישבע יעקב בפחד אביו
יצחק ויזבח יעקב זבח בהר ויקרא
לאחיו לאכל לחם ויאכלו לחם וילינו
בהר וישכם לבן בבקר וינשק לבניו
ולבנותיו ויברך אתהם וילך וישב לבן

למקמו ויעקב הלך לדרכו ויפגעו בו
מלאכי אלהים ויאמר יעקב כאשר
ראם מחנה אלהים זה ויקרא שם המקום
ההוא מחנים
וישלח יעקב מלאכים לפניו אל עשו
אחיו ארצה שעיר שדה אדום ויצו
אתם לאמר כה תאמרון לאדני לעשו
כה אמר עבדך יעקב עם לבן גרתי
ואחר עד עתה ויהי לי שור וחמור
צאן ועבד ושפחה ואשלחה להגיד
לאדני למצא חן בעיניך וישבו
המלאכים אל יעקב לאמר באנו אל
אחיך אל עשו וגם הלך לקראתך
וארבע מאות איש עמו ויירא יעקב
מאד ויצר לו ויחץ את העם אשר אתו
ואת הצאן ואת הבקר והגמלים לשני
מחנות ויאמר אם יבוא עשו אל
המחנה האחת והכהו והיה המחנה
הנשאר לפליטה ויאמר יעקב אלהי
אבי אברהם ואלהי אבי יצחק יהוה
האמר אלי שוב לארצך ולמולדתך
ואיטיבה עמך קטנתי מכל החסדים
ומכל האמת אשר עשית את עבדך
כי במקלי עברתי את הירדן הזה ועתה
הייתי לשני מחנות הצילני נא מיד
אחי מיד עשו כי ירא אנכי אתו פן
יבוא והכני אם על בנים ואתה אמרת
היטב איטיב עמך ושמתי את זרעך
כחול הים אשר לא יספר מרב וילן שם
בלילה ההוא ויקח מן הבא בידו מנחה

ולבניו ‍ב... ‍מ‍ל ‍פ‍ל‍י‍ם ‍ו‍סי‍ו‍י ‍פ‍ן ‍ה‍גל ‍א‍ת‍כ‍ב‍ו‍ת‍י‍ך ‍ו‍ע‍ש‍ה ‍ל‍ב‍ני ‍א‍ת‍כ‍ב‍ו‍ת‍י‍ו ‍ו‍ב‍נ‍ו‍ת‍י‍ו כל ‍נ‍פ‍ש‍ו‍ג‍ב‍ני ‍ו‍ה‍ז‍ה‍י‍ר‍ת‍ה ‍א‍ל‍ה‍י‍ם ‍ו‍י‍ח‍נ‍ו ‍ע‍ל ‍ב‍נ‍י ‍י‍ש‍ר‍א‍ל
‍כ‍פ‍ר‍י‍א‍ג‍ו ‍א‍ש‍ר ‍י‍ק‍ר‍א‍ו ‍א‍ת‍ק‍ה ‍ר‍ב‍ו... וזי ‍י‍ט‍פ‍ט‍ו ‍א‍ו‍ר‍ת‍י‍ם... ‍ה‍א‍מ‍ר‍י‍ן ‍ט ‍ו‍סי‍ו... ‍כ‍ה ‍ה‍א‍מ‍ר‍י‍ן ‍ל‍א‍ד‍ני ‍ל‍מ‍ל‍א‍כ‍י‍ם ‍ד‍מ‍א‍ל‍ב ‍ו‍ב‍י ‍ה‍א‍מ‍ר‍י‍ם ‍ד‍מ‍א‍י‍ב ‍ל‍ה‍ם ‍ע‍י ‍ע‍ש‍ה‍י ‍ו‍ה‍ב‍ר‍ו ‍ו
‍לא ‍ה‍א‍מ‍ר‍י‍ן ‍ה‍ש‍ר ‍כ‍ה ‍ה‍א‍מ‍ר‍ו‍ן ‍ל‍א‍ח‍ר‍י‍ן ‍ו‍ח‍ב‍ר‍י ‍ו‍ה‍א‍ה... ‍ר‍ו‍ם‍ד‍י‍ן‍י ‍א‍ל‍ה‍ם ‍ב‍ט‍י ‍ח‍ש... ‍ב‍ט‍י ‍ה‍ז‍ה ‍ל‍א ‍ה‍ז‍ה ‍ו‍סי‍ו ‍פ‍ה ‍ז‍א ‍ה‍ז‍ה ‍ו‍ה‍ב‍א ‍ב ‍ב. ‍א‍ם ‍י‍ב‍א ‍ו‍ה‍כ‍ה ‍א‍ם ‍י‍ו‍כ‍ל ‍ל‍ה‍ל‍ה‍ו‍ת ‍א‍ת‍י ‍ו‍ח‍כ‍י ‍ה‍מ‍ל‍א‍פ‍ה
‍י‍ב‍א ‍ז‍ל ‍ו‍ג‍ל ‍ב‍ט‍י ‍ו‍סי‍ו‍י ‍ו‍ו‍א‍מ‍ר ‍א‍ם ‍ב‍ו‍א ‍ע‍ש‍ו ‍ע‍ש‍ה ‍ו‍ו‍א‍מ‍ר ‍י‍ע‍ק‍ב ‍פ‍ן ‍י‍ב‍ו‍א ‍ו‍ה‍כ‍ני ‍א‍ש‍ר ‍י‍א‍כ‍ל ‍ו‍כ‍ם ‍ל‍נ‍ו‍ת‍ה ‍א‍ת‍ע‍ב‍ד‍י‍ן ‍ו‍ה‍ה‍ש‍ל‍ו‍ש ‍א‍ת ‍ה‍ש‍ר‍ש ‍א‍ת‍ם ‍ו‍א‍ת‍כ‍ב ‍א‍ל‍ו‍ה‍י‍ם

PLATE 24 fol. 24v

אלה אלופי אליפז בארץ אדום אלה
בני עדה ואלה בני רעואל בן עשו אלופ
נחת אלופ זרח אלופ שמה אלופ מזה
אלה אלופי רעואל בארץ אדום אלה
בני בשמת אשת עשו ואלה בנ[י]
אהליבמה אשת עשו אלופ יעו[ש]
אלופ יעלם אלופ קרח אלה אלופ[י]
אהליבמה בת ענה אשת עשו אלה
בני עשו ואלה אלופיהם הוא אדום ׃
אלה בני שעיר החרי
ישבי הארץ לוטן ושובל וצבעון וענה
ודשון ואצר ודישן אלה אלופי החרי
בני שעיר בארץ אדום ויהיו בני לוטן
חרי והימם ואחות לוטן תמנע ואלה
בני שובל עלון ומנחת ועיבל שפו ואונם
ואלה בני צבעון ואיה וענה הוא ענה
אשר מצא את הימם במדבר ברעתו
את החמרים לצבעון אביו ואלה בני
ענה דשן ואהליבמה בת ענה ואלה
בני דישן חמדן ואשבן ויתרן וכרן
אלה בני אצר בלהן וזעון ועקן אלה
בני דישן עוץ וארן אלה אלופי החרי
אלופ לוטן אלופ שובל אלופ צבעון
אלופ ענה אלופ דישן אלופ אצר אלופ
דישן אלה אלופי החרי לאלפיהם
בארץ שעיר ׃
ואלה המלכים אשר מלכו בארץ אדום
לפני מלך מלך לבני ישראל וימלך
באדום בלע בן בעור ושם עירו דנהבה
וימת בלע וימלך תחתיו יובב בן זרח

מבצרה וימת יובב וימלך תחתיו חשם
מארץ התימני וימת חשם וימלך
תחתיו הדד בן בדד המכה את מדין
בשדה מואב ושם עירו עוית וימת
הדד וימלך תחתיו שמלה ממשרקה
וימת שמלה וימלך תחתיו שאול
מרחבות הנהר וימת שאול וימלך
תחתיו בעל חנן בן עכבור וימת בעל חנן
בן עכבור וימלך תחתיו הדר ושם
עירו פעו ושם אשתו מהיטבאל בת
מטרד בת מי זהב ואלה שמות אלופי
עשו למשפחתם למקמתם בשמתם
אלופ תמנע אלופ עלוה אלופ יתת ׃
אלופ אהליבמה אלופ אלה אלופ פינן ׃
אלופ קנז אלופ תימן אלופ מבצר ׃
אלופ מגדיאל אלופ עירם אלה אלופי
אדום למשבתם בארץ אחזתם הוא עשו
אבי אדום ׃
וישב יעקב בארץ מגורי אביו בארץ
כנען אלה תלדות יעקב יוסף בן שבע
עשרה שנה היה רעה את אחיו בצאן
והוא נער את בני בלהה ואת בני זלפה
נשי אביו ויבא יוסף את דבתם רעה אל
אביהם וישראל אהב את יוסף מכל
בניו כי בן זקנים הוא לו ועשה לו כתנת
פסים ויראו אחיו כי אתו אהב אביהם
מכל אחיו וישנאו אתו ולא יכלו דברו
לשלם ויחלם יוסף חלום ויגד לאחיו
ויוספו עוד שנא אתו ויאמר אליהם
שמעו נא החלום הזה אשר חלמתי ו

ו פסו דרמי ראי בהו וסוס וסוס וסימ ׳ וייתי בעל לחכן וחכ דרה ׳ ומן חזי עבריין ׳ ושם חזי וסב אשתר שאול ׳ ושם האיש כבל ׳ ושם ווהזיד לחמ אשת
מהיטוש ג וסיל ג ושם אנדתו וחביי ׳ ואנב אחתו בתעצ לועזה ׳ ׳ ושב כן וסימ ׳ וב תלדות וזו ואלה תלדות עשו הוא ה ׳ ׳ וב תלדית עשו אבי
צא חם דחם תוצא תולדת סהי ׳ וי ם שלם ח חם בלום וסימ ׳ דביי לשלם וסימ ׳ ויאהר שלם ׳ ויהי תורד ש סבן בן חיבר ׳ לשולא אל ׳ אלה ׳ ובבנ אידיאו

PLATE 25 fol. 27r

<div dir="rtl">

ויהי מקץ שנתים ימים ופרעה חלם
והנה עמד על היאר. והנה מן היאר
עלת שבע פרות יפות מראה ובריאת
בשר ותרעינה באחו. והנה שבע פרות
אחרות עלות אחריהן מן היאר רעות
מראה ודקות בשר ותעמדנה אצל
הפרות על שפת היאר. ותאכלנה הפרות
רעות המראה ודקת הבשר את שבע
הפרות יפת המראה והבריאת וייקץ
פרעה. ויישן ויחלם שנית והנה שבע
שבלים עלות בקנה אחד בריאות וטבות
והנה שבע שבלים דקות ושדופת קדים
צמחות אחריהן. ותבלענה השבלים
הדקות את שבע השבלים הבריאות
והמלאות וייקץ פרעה והנה חלום.
ויהי בבקר ותפעם רוחו וישלח ויקרא
את כל חרטמי מצרים ואת כל חכמיה
ויספר פרעה להם את חלמו ואין פותר
אותם לפרעה. וידבר שר המשקים
את פרעה לאמר את חטאי אני מזכיר
היום. פרעה קצף על עבדיו ויתן אתי
במשמר בית שר הטבחים אתי ואת
שר האפים. ונחלמה חלום בלילה אחד
אני והוא איש כפתרון חלמו חלמנו.
ושם אתנו נער עברי עבד לשר הטבחים
ונספר לו ויפתר לנו את חלמתינו איש
כחלמו פתר. ויהי כאשר פתר לנו כן היה
אתי השיב על כני ואתו תלה. וישלח
פרעה ויקרא את יוסף ויריצהו מן הבור
ויגלח ויחלף שמלתיו ויבא אל פרעה.

ויאמר פרעה אל יוסף חלום חלמתי
ופתר אין אתו ואני שמעתי עליך
לאמר תשמע חלום לפתר אתו. ויען
יוסף את פרעה לאמר בלעדי אלהים
יענה את שלום פרעה. וידבר פרעה אל
יוסף בחלמי הנני עמד על שפת היאר.
והנה מן היאר עלת שבע פרות בריאות
בשר ויפת תאר ותרעינה באחו. והנה
שבע פרות אחרות עלות אחריהן דלות
ורעות תאר מאד ורקות בשר לא ראיתי
כהנה בכל ארץ מצרים לרע. ותאכלנה
הפרות הרקות והרעות את שבע
הפרות הראשנות הבריאת. ותבאנה
אל קרבנה ולא נודע כי באו אל קרבנה
ומראיהן רע כאשר בתחלה ואיקץ.
וארא בחלמי והנה שבע שבלים עלת
בקנה אחד מלאת וטבות. והנה שבע
שבלים צנמות דקות שדפות קדים צמחות
אחריהם. ותבלען השבלים הדקת
את שבע השבלים הטבות ואמר אל
החרטמים ואין מגיד לי. ויאמר יוסף
אל פרעה חלום פרעה אחד הוא את
אשר האלהים עשה הגיד לפרעה.
שבע פרת הטבת שבע שנים הנה
ושבע השבלים הטבת שבע שנים הנה
חלום אחד הוא. ושבע הפרות הרקות
והרעת העלת אחריהן שבע שנים
הנה ושבע השבלים הרקות שדפות
הקדים יהיו שבע שני רעב. הוא
הדבר אשר דברתי אל פרעה אשר

</div>

PLATE 26 *fol. 29v*

הלוא זה אשר ישתה אדני בו והוא
נחש ינחש בו הרעתם אשר עשיתם
וישגם וידבר אלהם את הדברים
האלה ויאמרו אליו למה ידבר אדני
כדברים האלה חלילה לעבדיך
מעשות כדבר הזה הן כסף אשר
מצאנו בפי אמתחתינו השיבנו אליך
מארץ כנען ואיך נגנב מבית אדניך
כסף או זהב ואשר ימצא אתו מעבדיך
ומתנו וגם אנחנו נהיה לאדני לעבדים
ויאמר גם עתה כדבריכם כן הוא
אשר ימצא אתו יהיה לי עבד ואתם
תהיו נקים וימהרו ויורדו איש את
אמתחתו ארצה ויפתחו איש אמתחתו
ויחפש בגדול החל ובקטן כלה וימצא
הגביע באמתחת בנימן ויקרעו שמלתם
ויעמס איש על חמרו וישבו העירה
ויבא יהודה ואחיו ביתה יוסף והוא
עודנו שם ויפלו לפניו ארצה ויאמר
להם יוסף מה המעשה הזה אשר
עשיתם הלוא ידעתם כי נחש ינחש
איש אשר כמני ויאמר יהודה מה
נאמר לאדני מה נדבר ומה נצטדק
האלהים מצא את עון עבדיך הננו
עבדים לאדני גם אנחנו גם אשר נמצא
הגביע בידו ויאמר חלילה לי מעשות
זאת האיש אשר נמצא הגביע בידו
הוא יהיה לי עבד ואתם עלו לשלום
אל אביכם **ויגש**
אליו יהודה ויאמר בי אדני ידבר נא

עבדך דבר באזני אדני ואל יחר אפך
בעבדך כי כמוך כפרעה אדני שאל
את עבדיו לאמר היש לכם אב או
אח ונאמר אל אדני יש לנו אב זקן
וילד זקנים קטן ואחיו מת ויותר הוא
לבדו לאמו ואביו אהבו ותאמר אל
עבדיך הורדהו אלי ואשימה עיני
עליו ונאמר אל אדני לא יוכל הנער
לעזב את אביו ועזב את אביו ומת
ותאמר אל עבדיך אם לא ירד אחיכם
הקטן אתכם לא תספון לראות פני
ויהי כי עלינו אל עבדך אבי ונגד לו
את דברי אדני ויאמר אבינו שבו שברו
לנו מעט אכל ונאמר לא נוכל לרדת
אם יש אחינו הקטן אתנו וירדנו כי לא
נוכל לראות פני האיש ואחינו הקטן
איננו אתנו ויאמר עבדך אבי אלינו
אתם ידעתם כי שנים ילדה לי אשתי
ויצא האחד מאתי ואמר אך טרף טרף
ולא ראיתיו עד הנה ולקחתם גם את
זה מעם פני וקרהו אסון והורדתם את
שיבתי ברעה שאלה ועתה כבאי אל
עבדך אבי והנער איננו אתנו ונפשו
קשורה בנפשו והיה כראותו כי אין
הנער ומת והורידו עבדיך את שיבת
עבדך אבינו ביגון שאלה כי עבדך
ערב את הנער מעם אבי לאמר אם
לא אביאנו אליך וחטאתי לאבי כל
הימים ועתה ישב נא עבדך תחת הנער
עבד לאדני והנער יעל עם אחיו

PLATE 27 *fol. 32r*

ואלשדי יתן לכם רחמים לפני האיש
וישלח לכם את אחיכם אחר ואת בנימין
ואני כאשר שכלתי שכלתי ויקחו
האנשים את המנחה הזאת ומשנה כסף
לקחו בידם ואת בנימן ויקמו וירדו
מצרים ויעמדו לפני יוסף וירא יוסף
אתם את בנימין ויאמר לאשר על ביתו
הבא את האנשים הביתה וטבח טבח
והכן כי אתי יאכלו האנשים בצהרים
ויעש האיש כאשר אמר יוסף ויבא
האיש את האנשים ביתה יוסף וייראו
האנשים כי הובאו בית יוסף ויאמרו
על דבר הכסף השב באמתחתנו בתחלה
אנחנו מובאים להתגלל עלינו ולהתנפל
עלינו ולקחת אתנו לעבדים ואת חמרינו
ויגשו אל האיש אשר על בית יוסף
וידברו אליו פתח הבית ויאמרו בי אדני
ירד ירדנו בתחלה לשבר אכל ויהי כי
באנו אל המלון ונפתחה את אמתחתנו
והנה כסף איש בפי אמתחתו כספנו
במשקלו ונשב אתו בידנו וכסף אחר
הורדנו בידנו לשבר אכל לא ידענו
מי שם כספנו באמתחתינו ויאמר שלום
לכם אל תיראו אלהיכם ואלהי אביכם
נתן לכם מטמון באמתחתיכם כספכם
בא אלי ויוצא אלהם את שמעון ויבא
האיש את האנשים ביתה יוסף ויתן מים
וירחצו רגליהם ויתן מספוא לחמריהם
ויכינו את המנחה עד בוא יוסף בצהרים
כי שמעו כי שם יאכלו לחם ויבא יוסף

הביתה ויביאו לו את המנחה אשר
בידם הביתה וישתחוו לו ארצה וישאל
להם לשלום ויאמר השלום אביכם
הזקן אשר אמרתם העודנו חי ויאמרו
שלום לעבדך לאבינו עודנו חי ויקדו
וישתחו וישא עיניו וירא את בנימין
אחיו בן אמו ויאמר הזה אחיכם הקטן
אשר אמרתם אלי ויאמר אלהים יחנך
בני וימהר יוסף כי נכמרו רחמיו אל
אחיו ויבקש לבכות ויבא החדרה ויבך
שמה וירחץ פניו ויצא ויתאפק ויאמר
שימו לחם וישימו לו לבדו ולהם לבדם
ולמצרים האכלים אתו לבדם כי לא
יוכלון המצרים לאכל את העברים
לחם כי תועבה הוא למצרים וישבו
לפניו הבכר כבכרתו והצעיר כצערתו
ויתמהו האנשים איש אל רעהו וישא
משאת מאת פניו אלהם ותרב משאת
בנימן ממשאת כלם חמש ידות וישתו
וישכרו עמו ויצו את אשר על ביתו
לאמר מלא את אמתחת האנשים אכל
כאשר יוכלון שאת ושים כסף איש
בפי אמתחתו ואת גביעי גביע הכסף
תשים בפי אמתחת הקטן ואת כסף
שברו ויעש כדבר יוסף אשר דבר
הבקר אור והאנשים שלחו המה
וחמריהם הם יצאו את העיר לא הרחיקו
ויוסף אמר לאשר על ביתו קום רדף
אחרי האנשים והשגתם ואמרת
אלהם למה שלמתם רעה תחת טובה

PLATE 28 fol. 31v

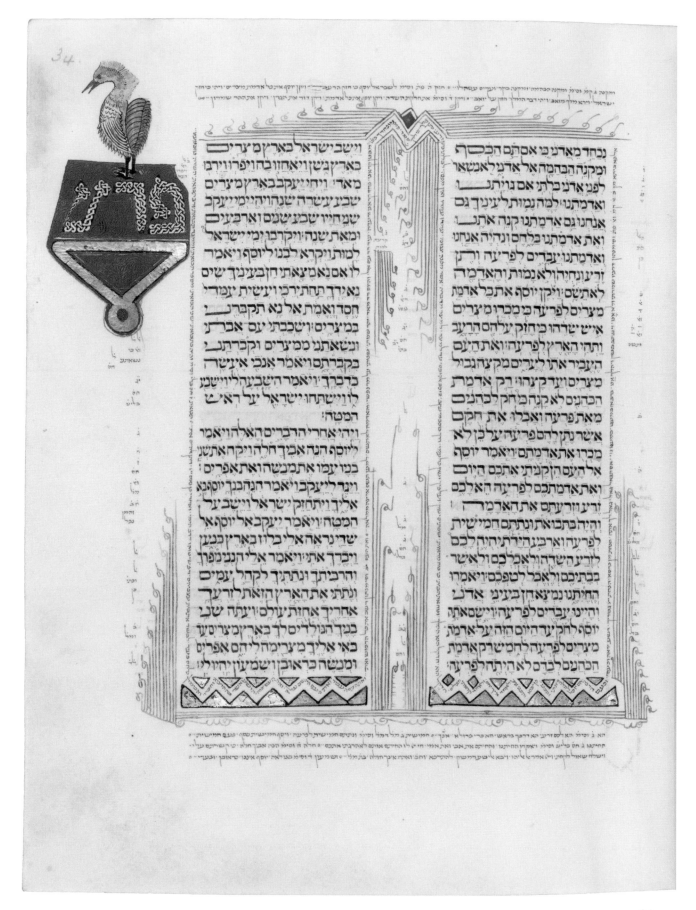

PLATE 29 fol. 34r

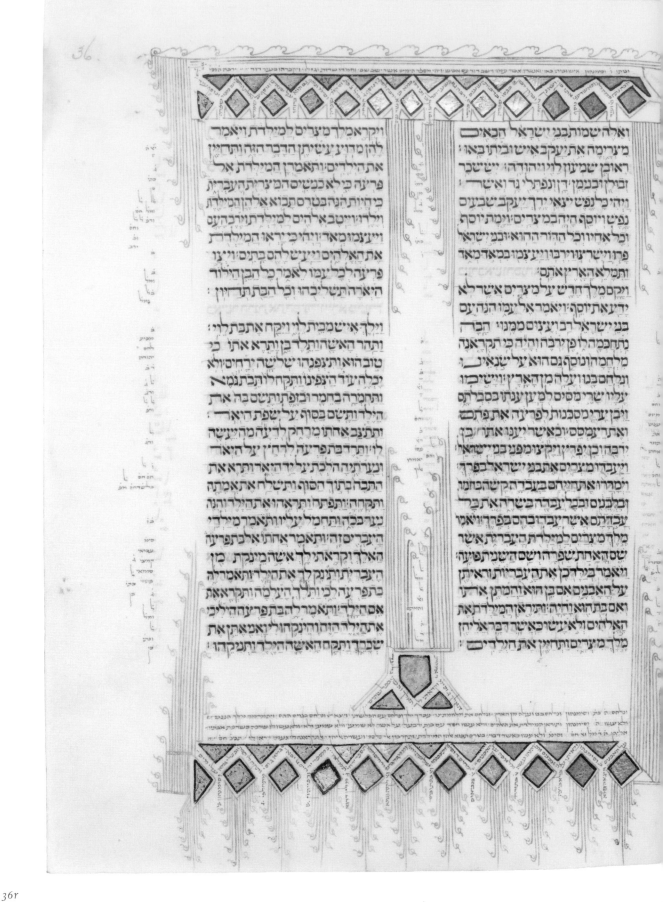

PLATE 30 *fol. 36r*

וַיֹּאמֶר פַּרְעֹה עֲלֵה וּקְבֹר אֶת אָבִיךָ
כַּאֲשֶׁר הִשְׁבִּיעֶךָ וַיַּעַל יוֹסֵף לִקְבֹּר
אֶת אָבִיו וַיַּעֲלוּ אִתּוֹ כָּל עַבְדֵי פַרְעֹה
זִקְנֵי בֵיתוֹ וְכֹל זִקְנֵי אֶרֶץ מִצְרָיִם וְכֹל
בֵּית יוֹסֵף וְאֶחָיו וּבֵית אָבִיו רַק טַפָּם
וְצֹאנָם וּבְקָרָם עָזְבוּ בְּאֶרֶץ גֹּשֶׁן וַיַּעַל
עִמּוֹ גַּם רֶכֶב גַּם פָּרָשִׁים וַיְהִי הַמַּחֲנֶה
כָּבֵד מְאֹד וַיָּבֹאוּ עַד גֹּרֶן הָאָטָד אֲשֶׁר
בְּעֵבֶר הַיַּרְדֵּן וַיִּסְפְּדוּ שָׁם מִסְפֵּד גָּדוֹל
וְכָבֵד מְאֹד וַיַּעַשׂ לְאָבִיו אֵבֶל שִׁבְעַת
יָמִים וַיַּרְא יוֹשֵׁב הָאָרֶץ הַכְּנַעֲנִי אֶת
הָאֵבֶל בְּגֹרֶן הָאָטָד וַיֹּאמְרוּ אֵבֶל כָּבֵד
זֶה לְמִצְרָיִם עַל כֵּן קָרָא שְׁמָהּ אָבֵל
מִצְרַיִם אֲשֶׁר בְּעֵבֶר הַיַּרְדֵּן וַיַּעֲשׂוּ בָנָיו
לוֹ כֵּן כַּאֲשֶׁר צִוָּם וַיִּשְׂאוּ אֹתוֹ בָנָיו אַרְצָה
כְּנַעַן וַיִּקְבְּרוּ אֹתוֹ בִּמְעָרַת שְׂדֵה הַמַּכְפֵּלָה
אֲשֶׁר קָנָה אַבְרָהָם אֶת הַשָּׂדֶה לַאֲחֻזַּת
קֶבֶר מֵאֵת עֶפְרֹן הַחִתִּי עַל פְּנֵי מַמְרֵא
וַיָּשָׁב יוֹסֵף מִצְרַיְמָה הוּא וְאֶחָיו וְכָל
הָעֹלִים אִתּוֹ לִקְבֹּר אֶת אָבִיו אַחֲרֵי קָבְרוֹ
אֶת אָבִיו וַיִּרְאוּ אֲחֵי יוֹסֵף כִּי מֵת אֲבִיהֶם
וַיֹּאמְרוּ לוּ יִשְׂטְמֵנוּ יוֹסֵף וְהָשֵׁב יָשִׁיב
לָנוּ אֵת כָּל הָרָעָה אֲשֶׁר גָּמַלְנוּ אֹתוֹ
וַיְצַוּוּ אֶל יוֹסֵף לֵאמֹר אָבִיךָ צִוָּה לִפְנֵי
מוֹתוֹ לֵאמֹר כֹּה תֹאמְרוּ לְיוֹסֵף אָנָּא שָׂא
נָא פֶּשַׁע אַחֶיךָ וְחַטָּאתָם כִּי רָעָה גְמָלוּךָ
וְעַתָּה שָׂא נָא לְפֶשַׁע עַבְדֵי אֱלֹהֵי אָבִיךָ
וַיֵּבְךְּ יוֹסֵף בְּדַבְּרָם אֵלָיו וַיֵּלְכוּ גַּם אֶחָיו
וַיִּפְּלוּ לְפָנָיו וַיֹּאמְרוּ הִנֶּנּוּ לְךָ לַעֲבָדִים
וַיֹּאמֶר אֲלֵהֶם יוֹסֵף אַל תִּירָאוּ כִּי הֲתַחַת

אֱלֹהִים אָנִי וְאַתֶּם חֲשַׁבְתֶּם עָלַי רָעָה
אֱלֹהִים חֲשָׁבָהּ לְטֹבָה לְמַעַן עֲשֹׂה כַּיּוֹם
הַזֶּה לְהַחֲיֹת עַם רָב וְעַתָּה אַל תִּירָאוּ
אָנֹכִי אֲכַלְכֵּל אֶתְכֶם וְאֶת טַפְּכֶם וַיְנַחֵם
אוֹתָם וַיְדַבֵּר עַל לִבָּם וַיֵּשֶׁב יוֹסֵף
בְּמִצְרַיִם הוּא וּבֵית אָבִיו וַיְחִי יוֹסֵף
מֵאָה וָעֶשֶׂר שָׁנִים וַיַּרְא יוֹסֵף לְאֶפְרַיִם
בְּנֵי שִׁלֵּשִׁים גַּם בְּנֵי מָכִיר בֶּן מְנַשֶּׁה
יֻלְּדוּ עַל בִּרְכֵּי יוֹסֵף וַיֹּאמֶר יוֹסֵף אֶל
אֶחָיו אָנֹכִי מֵת וֵאלֹהִים פָּקֹד יִפְקֹד
אֶתְכֶם וְהֶעֱלָה אֶתְכֶם מִן הָאָרֶץ הַזֹּאת
אֶל הָאָרֶץ אֲשֶׁר נִשְׁבַּע לְאַבְרָהָם
לְיִצְחָק וּלְיַעֲקֹב וַיַּשְׁבַּע יוֹסֵף אֶת
בְּנֵי יִשְׂרָאֵל לֵאמֹר פָּקֹד יִפְקֹד אֱלֹהִים
אֶתְכֶם וְהַעֲלִתֶם אֶת עַצְמֹתַי מִזֶּה
וַיָּמָת יוֹסֵף בֶּן מֵאָה וָעֶשֶׂר שָׁנִים
וַיַּחַנְטוּ אֹתוֹ וַיִּישֶׂם בָּאָרוֹן בְּמִצְרָיִם

סכום פסוקי דספרא
אלה וחרשע מאת
ושל...ים וחרבינך

PLATE 31 fol. 35v

פרש

שטרין לאמר לא תאספון לתת תבן
לעם ללבן הלבנים כתמול שלשם
הם ילכו וקששו להם תבן ואת מתכנת
הלבנים אשר הם עשים תמול שלשם
תשימו עליהם לא תגרעו ממנו כי
נרפים הם על כן הם צעקים לאמר
נלכה נזבחה לאלהינו תכבד העבדה
על האנשים ויעשו בה ואל ישעו
בדברי שקר ויצאו נגשי העם ושטריו
ויאמרו אל העם לאמר כה אמר פרעה
אינני נתן לכם תבן אתם לכו קחו לכם
תבן מאשר תמצאו כי אין נגרע
מעבדתכם דבר ויפץ העם בכל ארץ
מצרים לקשש קש לתבן והנגשים
אצים לאמר כלו מעשיכם דבר יום
ביומו כאשר בהיות התבן ויכו שטרי
בני ישראל אשר שמו עלהם נגשי
פרעה לאמר מדוע לא כליתם חקכם
ללבן כתמול שלשם גם תמול גם היום
ויבאו שטרי בני ישראל ויצעקו אל
פרעה לאמר למה תעשה כה לעבדיך
תבן אין נתן לעבדיך ולבנים אמרים
לנו עשו והנה עבדיך מכים וחטאת
עמך ויאמר נרפים אתם נרפים על כן
אתם אמרים נלכה נזבחה ליהוה
ועתה לכו עבדו ותבן לא ינתן לכם
ותכן לבנים תתנו ויראו שטרי בני
ישראל אתם ברע לאמר לא תגרעו
מלבניכם דבר יום ביומו ויפגעו את
משה ואת אהרן נצבים לקראתם

בצאתם מאת פרעה ויאמרו אלהם
ירא יהוה עליכם וישפט אשר
הבאשתם את ריחנו בעיני פרעה
ובעיני עבדיו לתת חרב בידם להרגנו
וישב משה אל יהוה ויאמר אדני למה
הרעתה לעם הזה למה זה שלחתני
ומאז באתי אל פרעה לדבר בשמך
הרע לעם הזה והצל לא הצלת את
עמך ויאמר יהוה אל משה עתה
תראה אשר אעשה לפרעה כי ביד
חזקה ישלחם וביד חזקה יגרשם
מארצו
וידבר
אלהים אל משה ויאמר אליו אני
יהוה וארא אל אברהם אל יצחק
ואל יעקב באל שדי ושמי יהוה לא
נודעתי להם וגם הקמתי את בריתי
אתם לתת להם את ארץ כנען את
ארץ מגריהם אשר גרו בה וגם אני
שמעתי את נאקת בני ישראל אשר
מצרים מעבדים אתם ואזכר את בריתי
לכן אמר לבני ישראל אני יהוה והוצאתי
אתכם מתחת סבלת מצרים והצלתי
אתכם מעבדתם וגאלתי אתכם בזרוע
נטויה ובשפטים גדלים ולקחתי
אתכם לי לעם והייתי לכם לאלהים
וידעתם כי אני יהוה אלהיכם המוציא
אתכם מתחת סבלות מצרים והבאתי
אתכם אל הארץ אשר נשאתי את ידי
לתת אתה לאברהם ליצחק וליעקב
ונתתי אתה לכם מורשה אני יהוה

PLATE 32 *fol. 38r*

(left column)	(right column)
משׁהמעמסרעהאתהעירויפרשׂכפיו	היראאתדבריהוהמעבדיפרעהויפר...
אליהוהויחדלוהקלותוהברדומטר	הנסאתעבדיוואתמקנהואלהבתים
לאנתךארצהויראפרעהכיחדל	ואשׁרלאשׂםלבואלדבריהוהויעזב
המטרוהברדוהקלתויסףלחטאויכבד	אתעבדיוואתמקנהובשׂדה
לבוהואועבדיוויחזקלבפרעהולא	ויאמריהוהאלמשׁהנטהאתידךעל
שׁלחאתבניישׂראלכאשׁרדבריהוה	השׁמיםויהיברדבכלארץמצריםעל
בדמשׁה	האדםועלהבהמהועלכלעשׂבהשׂדה
ויאמריהוהאלמשׁהבאאלפרעהכי	בארץמצריםויטמשׁהאתמטהועל
אניהכבדתיאתלבוואתלבעבדיולמען	השׁמיםויהוהנתןקלתוברדותהלך
שׁתיאתתיאלהבקרבוולמעןתספר	אשׁארצהוימטריהוהברדעלארץ
באזניבנךובנבנךאתאשׁרהתעללתי	מצריםויהיברדואשׁמתלקחתבתוך
במצריםואתאתתיאשׁרשׂמתיבם	הברדכבדמאדאשׁרלאהיהכמהו
וידעתםכיאניהוהויאמשׁהואהרן	בכלארץמצריםמאזהיתהלגוי
אלפרעהויאמרואליוכהאמריהוה	הברדבכלארץמצריםאתכלאשׁר
אלהיהעבריםעדמתימאנתלענת	בשׂדהמאדםועדבהמהואתכלעשׂב
מפניׄשׁלחעמיויעבדניכיאםמאן	השׂדההכההברדואתכלעץהשׂדה
אתהלשׁלחאתעמיהנניׄמביאמחר	שׁברׄרקבארץגשׁןאשׁרשׁםבני
ארבהבגבלךוכסהאתעיןהארץ	ישׂראללאהיהברדוישׁלחפרעה
ולאיוכללראתאתהארץואכלאת	ויקראלמשׁהולאהרןויאמראלהם
יתרהפלטההנשׁארתלכםמןהברד	חטאתיהפעםיהוההצדיקואניועמי
ואכלאתכלהעץהצמחלכםמן	הרשׁעיםהעתירואליהוהורבמהית
השׂדהׄומלאובתיךובתיכלעבדיך	קלתאלהיםוברדואשׁלחהאתכם
ובתיכלמצריםאשׁרלאראואבתיך	ולאתספוןלעמדויאמראליומשׁה
ואבותאבתיךמיוםהיותםעלהאדמה	כצאתיאתהעיראפרשׂאתכפיאל
עדהיוםהזהויפןויצאמעמפרעה	יהוההקלותיחדלוןוהברדלאיהיה
ויאמרועבדיפרעהאליועדמתיׄ	עודלמעןתדעכיליהוההארץואתה
יהיהזהלנולמוקשׁשׁלחאתהאנשׁים	ועבדיךידעתיכיטרםתיראוןמפני
ויעבדואתיהוהאלהיםהטרםתדע	יהוהאלהיםוהפשׁתהוהשׂערהנכתה
כיאבדהמצריםוישׁבאתמשׁה	כיהשׂערהאביבוהפשׁתהגבעלׄוהחטה
ואתאהרןאלפרעהויאמראלהם	והכסמתלאנכוכיאפילתהנהויצא

ועפי יא׳ וסימ' ׳׳יׄ ה צדיק איש ח׳ תיׄ אף ועפ׳׳י ועפי שכחתי ׳ ועפ׳ החזיר כבודי ׃ ועפ׳ אהבוך ׳ ועפ׳ ישבטו ׳ ועפי תלוים ׃ כי למפינו אט ועפי
ועפי כפתחגי ׃ עיׄיעגל אחייעגל ׃ ועפ׳׳י לא יהווג׳ ׳ וסימ' ׳וׄ חס ׳ מל ׳וׄ חס ׃ שׁתי ׳ה מלואבחס ׃ שׁתי ׳וׄ שׁיעו בלואתנך ׃ שׁיתו לבכם ׃ ועתו יׄבלׄ בלוחס לך לוחס ׃ולאו
ולאוכלׄ בלׄ לראות אתארץ ׳ ויבא אלמדינש׳ וׄ כא לוחמדינ׳ לשׁתאני להים ׃ ועפ׳ גושׁלח אתהאנ י העם ׃ ׳י אתגעואתפי אלהיהעם ׃ וזירכבנעל ׃ ב׳ב וׄ זאיכבחיוגקש

PLATE 33 *fol. 40v*

לחמים ימריתה ה וסימניהון ושמלרתך את החוקה הזאת למועדה לאגות לפתרבהעברי פנק הגי לג פשלו ג וצברלה קאיש תהוא זלערי זתעדי זתעלהקה לו מיצרים ימרתה

יהוהממיצריסוישמרתאתהחקה
הזאתלמויעדהמימיםימימה ׃
והיהכייבאך יהוה אל אר ץ
הכנעני כאשר נשבעלך ולאבתך
ונתנה לך והעברתכל פטר רחם
ליהוהוכל פטר שגר בהמה אשר
יהיה לך הזכריסליהוה וכל פטר
חמרתפדה בשה ואם לא תפדה
וערפתו וכל בכור אדם בבניך
תפדה והיה כי ישאלך בנך מחר
לאמר מה זאת ואמרת אליו בחזק
יד הוציאנו יהוה ממיצרים מבית
עבדיס ויהי כי הקשה פרעה
לשלחנו ויהרג יהוה כל בכור
בארץ מיצרים מבכר אדם ועדבכור
בהמה על כן אני זבח ליהוה כל
פטר רחם הזכריס וכל בכור בני
אפדה והיה לאות על ידכה
ולטוטפת בן עיניך כי בחזק יד
הוציאנו יהוה ממיצרים ׃
ויהי בשלח פרעה
את העם ולא נחם אלהים דרך
ארץ פלשתים כי קרוב הוא כי אמר
אלהים פן ינחם העם בראתם מלחמה
ושבו מיצרימה ׃ ויסב אלהים את
העם דרך המדבר יס סוף וחמשים
עלו בני ישראל מארץ מיצרים ויקח
משה את עצמות יוסף עמו כי השבע
השביע את בני ישראל לאמר פקד

יפקד אלהים אתכם והעליתם את
עצמתי מזה אתכם ויסעו מסכת
ויחנו באתם בקצה המדבר ויהוה
הלך לפניהם יומם בעמוד ענן לנחתם
הדרך ולילה בעמוד אש להאיר
להם ללכת יומם ולילה לא ימיש
עמוד הענן יומם ועמוד האש לילה
לפני העם ׃
וידבר יהוה אל משה לאמר ׃ דבר
אל בני ישראל וישבו ויחנו לפני
פי החירת בין מגדל ובין הים לפני
בעל צפן נכחו תחנו על הים ואמר
פרעה לבני ישראל נבכים הם
בארץ סגר עליהם המדבר וחזקתי
את לב פרעה ורדף אחריהם
ואכבדה בפרעה ובכל חילו וידעו
מיצריס כי אני יהוה ויעשו כן ויגד
למלך מיצריס כי ברח העם ויהפך
לבב פרעה ועבדיו אל העם
ויאמרו מה זאת עשינו כי שלחנו
את ישראל מעבדנו ויאסר את
רכבו ואת עמו לקח עמו ׃ ויקח שש
מאות רכב בחור וכל רכב מיצרים
ושלשם על כלו ויחזק יהוה את לב
פרעה מלך מיצריס וירדף
אחרי בני ישראל ובני ישראל
ינאיס ביד רמה ׃ וירדפו מיצרים
אחריהם וישינו אותם חנים על
היס כל סוס רכב פרעה ופרשיו
וחילו על פי החירת לפני בעל צפן ׃

ויחם ד ושירי בן ינחם הבקב נבי יבחם ייו ינחם ייו ינגאיהם ולא נחם נעשבונניראלא כרעום דייוא תפרעה זענבעבניזל עורירין

PLATE 34 *fol. 43r*

הבאים אחריהם בים לא נשאר בהם עד אחד ובני ישראל הלכו
ביבשה בתוך הים והמים להם חמה מימינם ומשמאלם ויושע
יהוה ביום ההוא את ישראל מיד מצרים וירא ישראל את מצרים
מת על שפת הים וירא ישראל את היד הגדלה אשר עשה יהוה
במצרים וייראו העם את יהוה ויאמינו ביהוה ובמשה עבדו

אז ישיר משה ובני ישראל את השירה הזאת ליהוה ויאמרו
לאמר אשירה ליהוה כי גאה גאה סוס
ורכבו רמה בים עזי וזמרת יה ויהי לי
לישועה זה אלי ואנוהו אלהי
אבי וארממנהו יהוה איש מלחמה יהוה
שמו מרכבת פרעה וחילו ירה בים ומבחר
שלשיו טבעו בים סוף תהמת יכסימו ירדו במצולת כמו
אבן ימינך יהוה נאדרי בכח ימינך
יהוה תרעץ אויב וברב גאונך תהרס
קמיך תשלח חרנך יאכלמו כקש וברוח
אפיך נערמו מים נצבו כמו נד
נזלים קפאו תהמת בלב ים אמר
אויב ארדף אשיג אחלק שלל תמלאמו
נפשי אריק חרבי תורישמו ידי נשפת
ברוחך כסמו ים צללו כעופרת במים אדירים
מי כמכה באלם יהוה מי
כמכה נאדר בקדש נורא תהלת עשה פלא
נטית ימינך תבלעמו ארץ נחית
בחסדך עם זו גאלת נהלת בעזך אל נוה
קדשך שמעו עמים ירגזון חיל
אחז ישבי פלשת אז נבהלו אלופי
אדום אילי מואב יאחזמו רעד נמגו
כל ישבי כנען תפל עליהם אימתה
ופחד בגדל זרועך ידמו כאבן עד

ופרעה הקריב וישאו בני ישראל
את עיניהם והנה מצרים נסע
אחריהם וייראו מאד ויצעקו בני
ישראל אל יהוה ויאמרו אל
משה המבלי אין קברים במצרים
לקחתנו למות במדבר מה זאת
עשית לנו להוציאנו ממצרים
הלא זה הדבר אשר דברנו אליך
במצרים לאמר חדל ממנו
ונעבדה את מצרים כי טוב לנו
עבד את מצרים ממתנו במדבר
ויאמר משה אל העם אל תיראו
התיצבו וראו את ישועת יהוה
אשר יעשה לכם היום כי אשר
ראיתם את מצרים היום לא
תספו לראתם עוד עד עולם
יהוה ילחם לכם ואתם תחרישון

ויאמר יהוה אל משה מה
תצעק אלי דבר אל בני ישראל
ויסעו ואתה הרם את מטך ונטה
את ידך על הים ובקעהו ויבאו
בני ישראל בתוך הים ביבשה
ואני הנני מחזק את לב מצרים
ויבאו אחריהם ואכבדה בפרעה
ובכל חילו ברכבו ובפרשיו וידעו
מצרים כי אני יהוה בהכבדי
בפרעה ברכבו ובפרשיו ויסע
מלאך האלהים ההלך לפני
מחנה ישראל וילך מאחריהם

ויסע עמוד הענן מפניהם
ויעמד מאחריהם ויבא בין
מחנה מצרים ובין מחנה ישראל
ויהי הענן והחשך ויאר את
הלילה ולא קרב זה אל זה כל
הלילה ויט משה את ידו על
הים ויולך יהוה את הים ברוח
קדים עזה כל הלילה וישם את
הים לחרבה ויבקעו המים ויבאו
בני ישראל בתוך הים ביבשה
והמים להם חומה מימינם
ומשמאלם וירדפו מצרים
ויבאו אחריהם כל סוס פרעה
רכבו ופרשיו אל תוך הים ויהי
באשמרת הבקר וישקף יהוה אל
מחנה מצרים בעמוד אש וענן
ויהם את מחנה מצרים ויסר את
אפן מרכבתיו וינהגהו בכבדת
ויאמר מצרים אנוסה מפני ישראל
כי יהוה נלחם להם במצרים

ויאמר יהוה אל משה נטה
את ידך על הים וישבו המים
על מצרים על רכבו ועל
פרשיו ויט משה את ידו על הים
וישב הים לפנות בקר לאיתנו
ומצרים נסים לקראתו וינער
יהוה את מצרים בתוך הים
וישבו המים ויכסו את הרכב
ואת הפרשים לכל חיל פרעה

PLATE 36 *fol. 43v*

ייעבר עמך יהוה עד יעבר עם זו
קנית תבאמו ותטעמו בהר נחלתך מכון
לשבתך פעלת יהוה מקדש אדני כוננו
ידיך יהוה ימלך לעלם ועד כי
באסוס פרעה ברכבו ובפרשיו וישב יהוה עלהם את מי
הים ובני ישראל הלכו ביבשה בתוך הים

ותקח מרים הנביאה אחות אהרן את התף בידה ותצאן כל הנשים
אחריה בתפים ובמחלת ותען להם מרים שירו ליהוה כי גאה גאה
סוס ורכבו רמה בים ויסע משה את ישראל מים סוף
ויצאו אל מדבר שור וילכו שלשת ימים במדבר ולא מצאו מים
ויבאו מרתה ולא יכלו לשתת מים ממרה כי מרים הם על כן קרא

שמה מרה וילנו העם על משה לאמר
מה נשתה ויצעק אל יהוה ויורהו
יהוה עץ וישלך אל המים וימתקו
המים שם שם לו חק ומשפט ושם
נסהו ויאמר אם שמוע תשמע לקול
יהוה אלהיך והישר בעיניו תעשה
והאזנת למצותיו ושמרת כל חקיו כל
המחלה אשר שמתי במצרים לא
אשים עליך כי אני יהוה רפאך
ויבאו אילמה ושם
שתים עשרה עינת מים ושבעים
תמרים ויחנו שם על המים ויסעו מאילם
ויבאו כל עדת בני ישראל אל מדבר
סין אשר בין אילם ובין סיני בחמשה
עשר יום לחדש השני לצאתם מארץ
מצרים וילינו כל עדת בני ישראל על
משה ועל אהרן במדבר ויאמרו
אלהם בני ישראל מי יתן מותנו ביד

יהוה בארץ מצרים בשבתנו על סיר
הבשר באכלנו לחם לשבע כי הוצאתם
אתנו אל המדבר הזה להמית את כל
הקהל הזה ברעב
ויאמר יהוה אל משה הנני
ממטיר לכם לחם מן השמים ויצא
העם ולקטו דבר יום ביומו למען
אנסנו הילך בתורתי אם לא והיה
ביום הששי והכינו את אשר יביאו
והיה משנה על אשר ילקטו יום יום
ויאמר משה ואהרן אל כל בני ישראל
ערב וידעתם כי יהוה הוציא אתכם
מארץ מצרים ובקר וראיתם את
כבוד יהוה בשמעו את תלנתיכם
על יהוה ונחנו מה כי תלינו עלינו
ויאמר משה בתת יהוה לכם בערב
בשר לאכל ולחם בבקר לשבע
בשמע יהוה את תלנתיכם אשר

PLATE 37 fol. 44v

ויאמר משה אל אהרן קח צנצנת אחת
ותן שמה מלא העמר מן והנח ארז
לפני יהוה למשמרת לדרתיכם ׃
כאשר צוה יהוה אל משה ויניחהו
אהרן לפני העדת למשמרת ׃ ובני
ישראל אכלו את המן ארבעים שנה
עד באם אל ארץ נושבת את המן אכלו
עד באם אל קצה ארץ כנען ׃ והעמר
עשרית האיפה הוא ׃

ויסעו כל עדת בני ישראל ממדבר
סין למסעיהם על פי יהוה ויחנו ברפידים
ואין מים לשתת העם וירב העם עם
משה ויאמרו תנו לנו מים ונשתה ויאמר
להם משה מה תריבון עמדי מה
תנסון את יהוה ׃ ויצמא שם העם
למים וילן העם על משה ויאמר למה
זה העליתנו ממצרים להמית אתי ואת
בני ואת מקני בצמא ׃ ויצעק משה
אל יהוה לאמר מה אעשה לעם הזה
עוד מעט וסקלני ׃ ויאמר יהוה אל
משה עבר לפני העם וקח אתך מזקני
ישראל ומטך אשר הכית בו את
היאר קח בידך והלכת ׃ הנני עמד
לפניך שם על הצור בחרב והכית
בצור ויצאו ממנו מים ושתה העם
ויעש כן משה לעיני זקני ישראל ׃
ויקרא שם המקום מסה ומריבה על
ריב בני ישראל ועל נסתם את יהוה
לאמר היש יהוה בקרבנו אם אין ׃

ויבא עמלק וילחם עם ישראל
ברפידם ׃ ויאמר משה אל יהושע
בחר לנו אנשים וצא הלחם בעמלק
מחר אנכי נצב על ראש הגבעה
ומטה האלהים בידי ׃ ויעש יהושע
כאשר אמר לו משה להלחם בעמלק
ומשה אהרן וחור עלו ראש הגבעה ׃
והיה כאשר ירים משה ידו וגבר
ישראל וכאשר יניח ידו וגבר עמלק ׃
וידי משה כבדים ויקחו אבן וישימו
תחתיו וישב עליה ואהרן וחור תמכו
בידיו מזה אחד ומזה אחד ויהי ידיו
אמונה עד בא השמש ׃ ויחלש
יהושע את עמלק ואת עמו לפי חרב ׃

ויאמר יהוה אל משה כתב זאת
זכרון בספר ושים באזני יהושע כי
מחה אמחה את זכר עמלק מתחת
השמים ׃ ויבן משה מזבח ויקרא
שמו יהוה נסי ׃ ויאמר כי יד על כס יה
מלחמה ליהוה בעמלק מדר דר ׃

וישמע יתרו כהן מדין חתן משה
את כל אשר עשה אלהים למשה
ולישראל עמו כי הוציא יהוה את
ישראל ממצרים ׃ ויקח יתרו חתן
משה את צפרה אשת משה אחר
שלוחיה ׃ ואת שני בניה אשר שם
האחד גרשם כי אמר גר הייתי בארץ
נכריה ׃ ושם האחד אליעזר כי אלהי

אל חיכת ד זיסראמסזחז אזל חכת אה זקזיחכ זידדי תגבזל זנכד תגבזל זידד הזאז זדיה נגנדי סאסא לזדא זדיה תסמזמעין יה תדיקזן ג זולל זסיזל
מה חיכ כזן באזי עבדי האמ אני ערע לבזלנ אלס זאגד תד ידזן ז אלס בסזנ ד דד בבנ א דבבנ זך בתז א זידי ד זסלזו כפדיס כפק תדחק ו כפל אדם זיתחתי עבדאל
גדישם ד יחל יסד זיכנכשד זיקחז אנת זמשזחז בד כזם זזזת סבכ בכה זד יכ בבזה כד די זיד מד לחם בד די זכבד פסחני זכפאז זלזי בלזזא גר שזז אינדיאמו

PLATE 38 *fol. 45v*

וינעו ג חס וסימנתהון · ויראה עס וסימנתהון וינעו ויעמדו מרחק וינעע אמות הספס · ס לבעבור ג גדול וסימנתהון · כי לבעבור נסות וה אתכם · ד לבעבור הסב את פנ הדבר ·
לבעבור תביא על אבעלים · ס אלהי ג כתוב מלא · וסימנתהון ביוך ת אלהי אש ולא תגנבתון אדך אלהי כסף · וינענת אלי ידהו · ז פם גרול שובתהרי · זמר וקו אדם ·

Left column	Right column
ואתקולהשפרואתההרעשןוירא	מתחתואשרבמיםמתחתלארץלא

מתחתואשרבמיםמתחתלארץלא
תשתחוהלהסולאתעבדסכיאנכ
יהוהאלהיךאלקנאפקדעוןאבתעל
בנסעלשלשיסועלרבעיסלשנאי
ועשהחסדלאלפיסלאהביולשמרי
מצותי

לאתשא
אתשסיהוהאלהיךלשואכילאינקה
יהוהאתאשרישאאתשמולשוא

זכוראתיוסהשבתלקדשוששת
ימיסתעבדועשיתכלמלאכתך ׃
ויוסהשביעישבתליהוהאלהיך
לאתעשהכלמלאכהאתהובנךובתך
עבדךואמתךובהמתךוגרךאשר
בשעריךכיששתימיסעשהיהוה
אתהשמיסואתהארץאתהיסואת
כלאשרבסוינחביוסהשביעיעלכן
ברךיהוהאתיוסהשבתויקדשהו

כבדאתאביך
ואתאמךלמעןיארכוןימיךעל
האדמהאשריהוהאלהיךנתןלך ׃

לא
תרצח ׃

לא
תנאף ׃

לא
תגנב ׃

לא
תענה
ברעךעדשקר לא תחמד
ביתרעך לא תחמד
אשתרעךועבדוואמתוושורוחמרו
וכלאשרלרעך ׃

וכלהעסראיסאתהקולתואתהלפידן

ואתקולהשפרואתההרעשןוירא
העסוינעוויעמדומרחקויאמרו
אלמשהדבראתהעמנוונשמעה
ואלידברעמנואלהיספננמותויאמ
משהאלהעסאלתיראוכילבעבור
נסותאתכסבאהאלהיסובעבורתהיה
יראתועלפנכסלבלתיתחטאויעמד
העסמרחקומשהנגשאלהערפל
אשרשסהאלהיס ׃

ויאמריהוהאלמשהכה
תאמראלבניישראלאתסראיתס
מןהשמיסדברתיעמכסלאתעשון
אתיאלהיכסףואלהיזהבלאתעשו
לכסמזבחאדמהתעשהליוזבחת
עליואתעלתיךואתשלמיךאתצאנך
ואתבקרךבכלהמקוסאשראזכיראת
שמיאבואאליךוברכתיךואסמזבח
אבניסתעשהלילאתבנהאתהןגזית
כיחרבךהנפתעליהותחללהולאתעלה
במעלתעלמזבחיאשרלאתגלה
ערותךעליו ׃

ואלההמשפטיסאשרתשיסלפניהם
כיתקנהעבדעבריששסניסיעבד
ובשבעתיצאלחפשיחנסאסבגפו
יבאבגפויצאאסבעלאשההואו
ויצאהאשתועמוואסאדניויתןלו
אשהוילדהלובניסאובנתהאשה
וילדיהתהיהלאדניהוהואיצאבגפו
ואסאמריאמרהעבדאהבתיאתאדני
אתאשתיואתבנילאאצאחפשי ׃

עלהיך ג וחס וסימנתהון · חבותהעלויו אתענלהיך · לא תפסוואלי כה תא פסראל · א בטו ל מבפ יא · ורתוסהיד · וחיר ולא ונעך ל בולאתר ותי ידד
וכיו אוסיפל שבתהר לישראל · ארי וס לא אכהרל · וטשוידתהיס בביתהתלהי · כל ער הרי · מביעיס ער ל חיבם בנס זיכבר · ה אמר ד ג מל ו וח חס וסימרתהון ·
ואסאמיר יאמר העבד · ואתקר זהבה אמר אמיר · אמיאר · חיס ומל ל קפב פן ישרתא אמרתלהס · לפן נאס ישראל אמ ישו אלפני שהא · ל אאז

איבך אליך ידישרחתי את הצרעה
לפניך וגרשה את החוי את הכנעני
ואת החתי מלפניך לא אגרשנו מפניך
בשנה אחת פן תהיה הארץ שממה
ורבה עליך חית השדה מעט מעט
אגרשנו מפניך עד אשר תפרה ונחלת
את הארץ ושתי את גבלך מים סוף
ועד ים פלשתים וממדבר עד הנהר
כי אתן בידכם את ישבי הארץ וגרשתמו
מפניך לא תכרת להם ולאלהיהם ברית
לא ישבו בארצך פן יחטיאו אתך לי
כי תעבד את אלהיהם כי יהיה לך
למוקש׃

ואל משה אמר עלה אל יהוה אתה
ואהרן נדב ואביהוא ושבעים מזקני
ישראל והשתחויתם מרחק ונגש
משה לבדו אל יהוה והם לא יגשו
והעם לא יעלו עמו ויבא משה ויספר
לעם את כל דברי יהוה ואת כל
המשפטים ויען כל העם קול אחד
ויאמרו כל הדברים אשר דבר יהוה
נעשה ויכתב משה את כל דברי יהוה
וישכם בבקר ויבן מזבח תחת ההר
ושתים עשרה מצבה לשנים עשר
שבטי ישראל וישלח את נערי בני
ישראל ויעלו עלת ויזבחו זבחים
שלמים ליהוה פרים ויקח משה חצי
הדם וישם באגנת וחצי הדם זרק על
המזבח ויקח ספר הברית ויקרא באזני
העם ויאמרו כל אשר דבר יהוה

מעשה ונשמע ויקח משה את הדם
ויזרק על העם ויאמר הנה דם הברית
אשר כרת יהוה עמכם על כל הדברים
האלה ויעל משה ואהרן נדב ואביהוא
ושבעים מזקני ישראל ויראו את אלהי
ישראל ותחת רגליו כמעשה לבנת
הספיר וכעצם השמים לטהר ואל אצילי
בני ישראל לא שלח ידו ויחזו את
האלהים ויאכלו וישתו׃

ויאמר יהוה אל משה
עלה אלי ההרה והיה שם ואתנה לך
את לחת האבן והתורה והמצוה אשר
כתבתי להורתם ויקם משה ויהושע
משרתו ויעל משה אל הר האלהים׃
ואל הזקנים אמר שבו לנו בזה עד אשר
נשוב אליכם והנה אהרן וחור עמכם
מי בעל דברים יגש אלהם ויעל משה
אל ההר ויכס הענן את ההר וישכן כבוד
יהוה על הר סיני ויכסהו הענן ששת
ימים ויקרא אל משה ביום השביעי
מתוך הענן ומראה כבוד יהוה כאש
אכלת בראש ההר לעיני בני ישראל׃
ויבא משה בתוך הענן ויעל אל ההר
ויהי משה בהר ארבעים יום וארבעים
לילה׃

וידבר יהוה אל משה לאמר
דבר אל בני ישראל ויקחו לי תרומה
מאת כל איש אשר ידבנו לבו תקחו
את תרומתי וזאת התרומה אשר
תקחו מאתם זהב וכסף ונחשת

פרץ

PLATE 40 *fol. 49r*

והבא את בדיו בטבעת והיו הבדים
על שתי צלעת המזבח בשאת אתו
נבוב לחת תעשה אתו כאשר הראה
אתך בהר כן יעשו׃

ועשית את חצר המשכן לפאת
נגב תימנה קלעים לחצר שש משזר
מאה באמה ארך לפאה האחת ועמדיו
עשרים ואדניהם עשרים נחשת ווי
העמדים וחשקיהם כסף ׃ וכן לפאת
צפון בארך קלעים מאה ארך ועמדו
עשרים ואדניהם עשרים נחשת ווי
העמדים וחשקיהם כסף ׃ ורחב החצר
לפאת קדמה מזרחה
חמשים אמה וחמש עשרה אמה
קלעים לכתף עמדיהם שלשה
וארניהם שלשה ולכתף השנית
חמש עשרה קלעים עמדיהם שלשה
וארניהם שלשה ולשער החצר מסך
עשרים אמה תכלת וארגמן ותולעת
שני ושש משזר מעשה רקם עמדיהם
ארבעה ואדניהם ארבעה ׃ כל עמודי
החצר סביב מחשקים כסף וויהם כסף
ואדניהם נחשת ׃ ארך החצר מאה
באמה ורחב חמשים בחמשים וקמה
חמש אמות שש משזר ואדניהם
נחשת ׃ לכל כלי המשכן בכל עבדתו
וכל יתדתיו וכל יתדת החצר נחשת׃
ואתה תצוה

את בני ישראל ויקחו אליך שמן זית
זך כתית למאור להעלת נר תמיד ׃ נאהל
מועד מחוץ לפרכת אשר על העדת
יערך אתו אהרן ובניו מערב עד בקר
לפני יהוה חקת עולם לדרתם מאת בני
ישראל ׃ ואתה הקרב אליך
את אהרן אחיך ואת בניו אתו מתוך בני
ישראל לכהנו לי אהרן נדב ואביהוא
אלעזר ואיתמר בני אהרן ׃ ועשית בגדי
קדש לאהרן אחיך לכבוד ולתפארת׃
ואתה תדבר אל כל חכמי לב אשר
מלאתיו רוח חכמה ועשו את בגדי אהרן
לקדשו לכהנו לי ׃ ואלה הבגדים אשר
יעשו חשן ואפוד ומעיל וכתנת תשבץ
מצנפת ואבנט ועשו בגדי קדש לאהרן
אחיך ולבניו לכהנו לי ׃ והם יקחו את הזהב
ואת התכלת ואת הארגמן ואת תולעת
השני ואת השש ׃
ועשו את האפד זהב תכלת וארגמן
תולעת שני ושש משזר מעשה חשב ׃ שתי
כתפת חברת יהיה לו אל שני קצותיו
וחבר ׃ וחשב אפדתו אשר עליו כמעשהו
ממנו יהיה זהב תכלת וארגמן ותולעת
שני ושש משזר ׃ ולקחת את שתי אבני
שהם ופתחת עליהם שמות בני ישראל
ששה משמתם על האבן האחת ואת
שמות הששה הנותרים על האבן השנית
כתולדתם ׃ מעשה חרש אבן פתוחי חתם
תפתח את שתי האבנים על שמת בני
ישראל מסבת משבצות זהב תעשה אתם

פרש

PLATE 41 fol. 51r

סביב ואת קרנתיו ועשית לו זר זהב
סביב ושתי טבעת זהב תעשה לו
מתחת לזרו על שתי צלעתיו תעשה
על שני צדיו והיה לבתים לבדים לשאת
אתו בהמה ועשית את הבדים עצי שטים
וצפית אתם זהב ונתתה אתו לפני הפרכת
אשר על ארן העדת לפני הכפרת אשר
על העדת אשר אועד לך שמה והקטיר
עליו אהרן קטרת סמים בבקר בבקר
בהיטיבו את הנרת יקטירנה ובהעלת אהרן
את הנרת בין הערבים יקטירנה קטרת תמיד
לפני יהוה לדרתיכם לא תעלו עליו קטרת
זרה ועלה ומנחה ונסך לא תסכו עליו וכפר
אהרן על קרנתיו אחת בשנה מדם חטאת
הכפרים אחת בשנה יכפר עליו לדרתיכם
קדש קדשים הוא ליהוה
וידבר יהוה אל משה לאמר כי תשא
את ראש בני ישראל לפקדיהם ונתנו
איש כפר נפשו ליהוה בפקד אתם ולא
יהיה בהם נגף בפקד אתם זה יתנו כל
העבר על הפקדים מחצית השקל
בשקל הקדש עשרים גרה השקל
מחצית השקל תרומה ליהוה כל
העבר על הפקדים מבן עשרים שנה
ומעלה יתן תרומת יהוה העשיר לא
ירבה והדל לא ימעיט ממחצית השקל
לתת את תרומת יהוה לכפר על
נפשתיכם ולקחת את כסף הכפרים
מאת בני ישראל ונתת אתו על עבדת
אהל מועד והיה לבני ישראל לזכרון

לפני יהוה לכפר על נפשתיכם
וידבר יהוה אל משה לאמר ועשית
כיור נחשת וכנו נחשת לרחצה ונתת אתו
בין אהל מועד ובין המזבח ונתת שמה
מים ורחצו אהרן ובניו ממנו את ידיהם ואת
רגליהם בבאם אל אהל מועד ירחצו
מים ולא ימתו או בגשתם אל המזבח
לשרת להקטיר אשה ליהוה ורחצו
ידיהם ורגליהם ולא ימתו והיתה להם
חק עולם לו ולזרעו לדרתם
וידבר יהוה אל משה לאמר ואתה קח
לך בשמים ראש מר דרור חמש מאות
וקנמן בשם מחציתו חמשים ומאתים
וקנה בשם חמשים ומאתים וקדה חמש
מאות בשקל הקדש ושמן זית הין
ועשית אתו שמן משחת קדש רקח
מרקחת מעשה רקח שמן משחת קדש
יהיה ומשחת בו את אהל מועד ואת
ארון העדת ואת השלחן ואת כל כליו
ואת המנרה ואת כליה ואת מזבח
הקטרת ואת המזבח העלה ואת כל כליו
ואת הכיר ואת כנו וקדשת אתם והיו
קדש קדשים כל הנגע בהם יקדש
ואת אהרן ואת בניו תמשח וקדשת
אתם לכהן לי ואל בני ישראל תדבר
לאמר שמן משחת קדש יהיה זה לי
לדרתיכם על בשר אדם לא ייסך
ובמתכנתו לא תעשו כמהו קדש הוא
קדש יהיה לכם איש אשר ירקח כמהו
ואשר יתן ממנו על זר ונכרת מעמיו

PLATE 42 *fol. 53r*

<div dir="rtl">

בעיני ואדעך בשם וא׳ ויאמר הראני נא
את כבדך ויאמר אני אעביר כל טובי
על פניך וקראתי בשם יהוה לפניך
וחנתי את אשר אחן ורחמתי את אשר
ארחם ויאמר לא תוכל לראת את
פני כי לא יראני האדם וחי ויאמר יהוה
הנה מקום אתי ונצבת על הצור והיה
בעבר כבדי ושמתיך בנקרת הצור
ושכתי כפי עליך עד עברי והסרתי
את כפי וראית את אחרי ופני לא יראו

ויאמר יהוה אל משה פסל לך שני
לחת אבנים כראשנים וכתבתי על
הלחת את הדברים אשר היו על הלחת
הראשנים אשר שברת והיה נכון לבקר
ועלית בבקר אל הר סיני ונצבת לי שם
על ראש ההר ואיש לא יעלה עמך
וגם איש אל ירא בכל ההר גם הצאן
והבקר אל ירעו אל מול ההר ההוא
ויפסל שני לחת אבנים כראשנים וישכם
משה בבקר ויעל אל הר סיני כאשר
צוה יהוה אתו ויקח בידו שני לחת
אבנים וירד יהוה בענן ויתיצב עמו
שם ויקרא בשם יהוה ויעבר יהוה על
פניו ויקרא יהוה יהוה אל רחום וחנון
ארך אפים ורב חסד ואמת נצר חסד
לאלפים נשא עון ופשע וחטאה
ונקה לא ינקה פקד עון אבות על בנים
ועל בני בנים על שלשים ועל רבעים
וימהר משה ויקד ארצה וישתחו

ויאמר אם נא מצאתי חן בעיניך אדני
ילך נא אדני בקרבנו כי עם קשה ערף
הוא וסלחת לעוננו ולחטאתנו ונחלתנו
ויאמר הנה אנכי כרת ברית נגד כל עמך
אעשה נפלאת אשר לא נבראו בכל הארץ
ובכל הגוים וראה כל העם אשר אתה בקרבו
את מעשה יהוה כי נורא הוא אשר אני
עשה עמך שמר לך את אשר אנכי מצוך
היום הנני גרש מפניך את האמרי והכנעני
והחתי והפרזי והחוי והיבוסי השמר לך
פן תכרת ברית ליושב הארץ אשר אתה
בא עליה פן יהיה למוקש בקרבך כי את
מזבחתם תתצון ואת מצבתם תשברון
ואת אשריו תכרתון כי לא תשתחוה לאל
אחר כי יהוה קנא שמו אל קנא הוא
פן תכרת ברית ליושב הארץ וזנו אחרי
אלהיהם וזבחו לאלהיהם וקרא לך ואכלת
מזבחו ולקחת מבנתיו לבניך וזנו בנתיו
אחרי אלהיהן והזנו את בניך אחרי
אלהיהן אלהי מסכה לא תעשה לך
את חג המצות תשמר שבעת ימים תאכל
מצות אשר צויתך למועד חדש האביב
כי בחדש האביב יצאת ממצרים כל
פטר רחם לי וכל מקנך תזכר פטר שור
ושה ופטר חמור תפדה בשה ואם לא
תפדה וערפתו כל בכור בניך תפדה ולא
יראו פני ריקם ששת ימים תעבד
וביום השביעי תשבת בחריש ובקציר
תשבת וחג שבעת תעשה לך בכורי
קציר חטים וחג האסיף תקופת השנה

</div>

PLATE 43 *fol. 55r*

שלש פעמים בשנה יראה כל זכורך
את פני האדן יהוה אלהי ישראל כי
אוריש גוים מפניך והרחבתי את גבלך
ולא יחמד איש את ארצך בעלתך
לראת את פני יהוה אלהיך שלש פעמים
בשנה ולא תשחט על חמץ דם זבחי
ולא ילין לבקר זבח חג הפסח ראשית
בכורי אדמתך תביא בית יהוה אלהיך
לא תבשל גדי בחלב אמו
ויאמר יהוה אל משה כתב לך את
הדברים האלה כי על פי הדברים
האלה כרתי אתך ברית ואת ישראל
ויהי שם עם יהוה ארבעים יום וארבעים
לילה לחם לא אכל ומים לא שתה
ויכתב על הלחת את דברי הברית
עשרת הדברים ויהי ברדת משה מהר
סיני ושני לחת העדת ביד משה ברדתו
מן ההר ומשה לא ידע כי קרן עור פניו
בדברו אתו וירא אהרן וכל בני ישראל
את משה והנה קרן עור פניו וייראו
מגשת אליו ויקרא אלהם משה
וישבו אליו אהרן וכל הנשאים בעדה
וידבר משה אלהם ואחרי כן נגשו כל
בני ישראל ויצום את כל אשר דבר
יהוה אתו בהר סיני ויכל משה מדבר
אתם ויתן על פניו מסוה ובבא משה
לפני יהוה לדבר אתו יסיר את המסוה
עד צאתו ויצא ודבר אל בני ישראל
את אשר יצוה וראו בני ישראל את
פני משה כי קרן עור פני משה והשיב את

משה את המסוה על פניו עד באו
לדברו
ויקהל
משה את כל עדת בני ישראל ויאמר
אלהם אלה הדברים אשר צוה יהוה
לעשת אתם ששת ימים תעשה
מלאכה וביום השביעי יהיה לכם
קדש שבת שבתון ליהוה כל העשה
בו מלאכה יומת לא תבערו אש
בכל משבתיכם ביום השבת

ויאמר משה אל כל עדת בני ישראל
לאמר זה הדבר אשר צוה יהוה
לאמר קחו מאתכם תרומה ליהוה
כל נדיב לבו יביאה את תרומת יהוה
זהב וכסף ונחשת ותכלת וארגמן
ותולעת שני ושש ועזים וערת
אילם מאדמים וערת תחשים ועצי
שטים ושמן למאור ובשמים לשמן
המשחה ולקטרת הסמים ואבני
שהם ואבני מלאים לאפוד ולחשן
וכל חכם לב בכם יבאו ויעשו את כל
אשר צוה יהוה את המשכן את אהלו
ואת מכסהו את קרסיו ואת קרשיו
את בריחו את עמדיו ואת אדניו את
הארן ואת בדיו את הכפרת ואת
פרכת המסך את השלחן ואת בדיו
ואת כל כליו ואת לחם הפנים ואת
מנרת המאור ואת כליה ואת נרתיה
ואת שמן המאור ואת מזבח הקטרת
ואת בדיו ואת שמן המשחה ואת

PLATE 44 fol. 55v

PLATE 45 *fol. 58r*

יהוה מלא את המשכן ובהעלות הענן	ויבא את הארן אל המשכן וישם את
מעל המשכן יסעו בני ישראל בכל	פרכת המסך ויסך על ארון העדות
מסעיהם ואם לא יעלה הענן ולא יסעו	כאשר צוה יהוה את משה
עד יום העלתו כי ענן יהוה על המשכן	ויתן את השלחן באהל
יומם ואש תהיה לילה בו לעיני כל	מועד על ירך המשכן צפנה מחוץ
בית ישראל בכל מסעיהם	לפרכת ויערך עליו ערך לחם לפני
	יהוה כאשר צוה יהוה את משה
	וישם את המנרה באהל
	מועד נכח השלחן על ירך המשכן
	נגבה ויעל הנרת לפני יהוה כאשר
	צוה יהוה את משה וישם
ויקרא אל משה וידבר יהוה אליו מאהל	את מזבח הזהב באהל מועד לפני
מועד לאמר דבר אל בני ישראל	הפרכת ויקטר עליו קטרת סמים כאשר
ואמרת אלהם אדם כי יקריב מכם	צוה יהוה את משה וישם
קרבן ליהוה מן הבהמה מן הבקר ומן	את מסך הפתח למשכן ואת מזבח
הצאן תקריבו את קרבנכם אם עלה	העלה שם פתח משכן אהל מועד ויעל
קרבנו מן הבקר זכר תמים יקריבנו אל	עליו את העלה ואת המנחה כאשר
פתח אהל מועד יקריב אתו לרצנו לפני	צוה יהוה את משה וישם
יהוה וסמך ידו על ראש העלה ונרצה	את הכיר בין אהל מועד ובין המזבח
לו לכפר עליו ושחט את בן הבקר	ויתן שמה מים לרחצה ורחצו ממנו
לפני יהוה והקריבו בני אהרן הכהנים	משה ואהרן ובניו את ידיהם ואת
את הדם וזרקו את הדם על המזבח	רגליהם בבאם אל אהל מועד ובקרבתם
סביב אשר פתח אהל מועד והפשיט	אל המזבח ירחצו כאשר צוה יהוה את
את העלה ונתח אתה לנתחיה ונתנו	משה ויקם את החצר
בני אהרן הכהן אש על המזבח וערכו	סביב למשכן ולמזבח ויתן את מסך
עצים על האש וערכו בני אהרן	שער החצר ויכל משה את המלאכה
הכהנים את הנתחים את הראש ואת	
הפדר על העצים אשר על האש אשר	
על המזבח והקרב והכרעים ירחץ	ויכס הענן את אהל מועד וכבוד יהוה
במים והקטיר הכהן את הכל המזבחה	מלא את המשכן ולא יכל משה לבא
עלה אשה ריח ניחח ליהוה	אל אהל מועד כי שכן עליו הענן וכבוד

PLATE 46 *fol. 59v*

המזבח ושמו אצל המזבח ופשט את	ולא יראו ושם ונשא עונו והביא
בגדיו ולבש בגדים אחרים והוציא	איל תמים מן הצאן בערכך לאשם
את הדשן אל מחוץ למחנה אל מקום	אל הכהן וכפר עליו הכהן על שגגתו
טהור והאש על המזבח תוקד בו לא	אשר שגג והוא לא ידע ונסלח לו
תכבה ובער עליה הכהן עצים בבקר	אשם הוא אשם אשם ליהוה
בבקר וערך עליה העלה והקטיר	וידבר יהוה אל משה לאמר נפש כי
עליה חלבי השלמים אש תמיד תוקד	תחטא ומעלה מעל ביהוה וכחש
על המזבח לא תכבה וזאת	בעמיתו בפקדון או בתשומת יד או
תורת המנחה הקרב אתה בני אהרן	בגזל או עשק את עמיתו או מצא
לפני יהוה אל פני המזבח והרים ממנו	אבדה וכחש בה ונשבע על שקר על
בקמצו מסלת המנחה ומשמנה ואת	אחת מכל אשר יעשה האדם לחטא
כל הלבנה אשר על המנחה והקטיר	בהנה והיה כי יחטא ואשם והשיב
המזבח ריח ניחח אזכרתה ליהוה	את הגזלה אשר גזל או את העשק
והנותרת ממנה יאכלו אהרן ובניו מצות	אשר עשק או את הפקדון אשר
תאכל במקום קדש בחצר אהל מועד	הפקד אתו או את האבדה אשר מצא
יאכלוה לא תאפה חמץ חלקם נתתי	או מכל אשר ישבע עליו לשקר ושלם
אתה מאשי קדש קדשים הוא כחטאת	אתו בראשו וחמשתיו יסף עליו לאשר
וכאשם כל זכר בבני אהרן יאכלנה	הוא לו יתננו ביום אשמתו ואת אשמו
חק עולם לדרתיכם מאשי יהוה כל	יביא ליהוה איל תמים מן הצאן בערכך
אשר יגע בהם יקדש	לאשם אל הכהן וכפר עליו הכהן לפני
וידבר יהוה אל משה לאמר זה קרבן	יהוה ונסלח לו על אחת מכל אשר יעשה
אהרן ובניו אשר יקריבו ליהוה ביום	לאשמה בה
המשח אתו עשירת האפה סלת מנחה	וידבר יהוה אל משה לאמר צו את
תמיד מחציתה בבקר ומחציתה בערב	אהרן ואת בניו לאמר זאת תורת העלה
על מחבת בשמן תעשה מרבכת	הוא העלה על מוקדה על המזבח
תביאנה תפיני מנחת פתים תקריב ריח	כל הלילה עד הבקר ואש המזבח
ניחח ליהוה והכהן המשיח תחתיו	תוקד בו ולבש הכהן מדו בד ומכנסי
מבניו יעשה אתה חק עולם ליהוה	בד ילבש על בשרו והרים את הדשן
כליל תקטר וכל מנחת כהן כליל תהיה	אשר תאכל האש את העלה על
לא תאכל	

PLATE 47 *fol. 62r*

PLATE 48 *fol. 64r*

ימי טהרה ואם נקבה תלד וטמאה
שבעים כנדתה ושששים יום וששת
ימים תשב על דמי טהרה ובמלאת
ימי טהרה לבן או לבת תביא כבש בן
שנתו לעלה ובן יונה או תר לחטאת
אל פתח אהל מועד אל הכהן והקריבו
לפני יהוה וכפר עליה וטהרה ממקר
דמיה זאת תורת הילדת לזכר או
לנקבה ואם לא תמצא ידה די שה
ולקחה שתי תרים או שני בני יונה
אחד לעלה ואחד לחטאת וכפר עליה
הכהן וטהרה

וידבר יהוה אל משה ואל אהרן לאמר
אדם כי יהיה בעור בשרו שאת או
ספחת או בהרת והיה בעור בשרו
לנגע צרעת והובא אל אהרן הכהן
או אל אחד מבניו הכהנים וראה הכהן
את הנגע בעור הבשר ושער בנגע
הפך לבן ומראה הנגע עמק מעור
בשרו נגע צרעת הוא וראהו הכהן
וטמא אתו ואם בהרת לבנה הוא
בעור בשרו ועמק אין מראה מן העור
ושערה לא הפך לבן והסגיר הכהן
את הנגע שבעת ימים וראהו הכהן
ביום השביעי והנה הנגע עמד בעיניו
לא פשה הנגע בעור והסגירו הכהן
שבעת ימים שנית וראה הכהן אתו
ביום השביעי שנית והנה כהה הנגע
ולא פשה הנגע בעור וטהרו הכהן
מספחת הוא וכבס בגדיו וטהר ואם

ובימי מתמן הבהמה
אשר היא לכם לאכלה הנגע בנבלתה
יטמא עד הערב והאכל מנבלתה
יכבס בגדיו וטמא עד הערב והנשא
את נבלתה יכבס בגדיו וטמא עד הערב
וכל השרץ השרץ על הארץ שקץ
הוא לא יאכל כל הולך על גחון וכל
הולך על ארבע עד כל מרבה רגלים
לכל השרץ השרץ על הארץ לא
תאכלום כי שקץ הם אל תשקצו את
נפשתיכם בכל השרץ השרץ ולא
תטמאו בהם ונטמתם בם כי אני יהוה
אלהיכם והתקדשתם והייתם קדשים
כי קדוש אני ולא תטמאו את נפשתיכם
בכל השרץ הרמש על הארץ כי אני
יהוה המעלה אתכם מארץ מצרים
להית לכם לאלהים והייתם קדשים
כי קדוש אני זאת תורת הבהמה והעוף
וכל נפש החיה הרמשת במים ולכל
נפש השרצת על הארץ להבדיל
בין הטמא ובין הטהר ובין החיה
הנאכלת ובין החיה אשר לא תאכל

וידבר יהוה אל משה לאמר דבר אל
בני ישראל לאמר אשה כי תזריע
וילדה זכר וטמאה שבעת ימים כימי
נדת דותה תטמא וביום השמיני ימול
בשר ערלתו ושלשים יום ושלשת
ימים תשב בדמי טהרה בכל קדש לא
תגע ואל המקדש לא תבא עד מלאת

בל מארי חי וסירם אם ענה תעני אם ענה תעני הרע עד כל מרבה רגל ליה דק ליה הקום זה תו זה מרבה תזו דיקנו אהרא אל אי אהר אך אל יהוה ליה למלות
מחנה ישראל לבנו יחסיאו אמא אל לירים זה הבנד רדרים מדענה לארמיה ביני בנד כזב בנד ה אבוני מדום זה כל אם רו ואם מדור ורא או
ידעת תוא ה ופזו ה עלירה חריל הבוגר זה חזחי וזדין יוצא פני הרדי ו טמול פני כל אים בם גבג אלאים נתחי חברי חזה קנת חטב חטה הטכו

PLATE 49 *fol. 65v*

יגב תערבעת ‏ וסיו׳ והנה נרפא לכל נגע השחין בענין‏ יצל מים ח׳ וסיו׳ אל כלי חרש על מים חיים וחברו׳ ‏ועל ישראלי ויקחו את של האמשי׳ שובט
על חיים רבץ׳ ארוך פנן בהדק ‏ רח על ישי חכב לייס חולין ‏ זה על הים ‏ זה על הים

בו הנגע והבגד או השתי או הערב
או כל כלי העור אשר תכבס וסר
מהם הנגע וכבס שנית וטהר׃ זאת
תורת נגע צרעת בגד הצמר׃ או
הפשתים או השתי או הערב או
כל כלי העור לטהרו או לטמאו׃

וידבר יהוה אל משה לאמר׃ זאת
תהיה תורת המצרע ביום טהרתו
והובא אל הכהן׃ ויצא הכהן אל
מחוץ למחנה וראה הכהן והנה
נרפא נגע הצרעת מן הצרוע׃ וצוה
הכהן ולקח למטהר שתי צפרים
חיות טהרות ועץ ארז ושני תולעת
ואזב׃ וצוה הכהן ושחט את הצפור
האחת אל כלי חרש על מים חיים׃
את הצפר החיה יקח אתה ואת עץ
הארז ואת שני התולעת ואת האזב
וטבל אותם ואת הצפר החיה בדם
הצפר השחטה על המים החיים׃
והזה על המטהר מן הצרעת שבע
פעמים וטהרו ושלח את הצפר
החיה על פני השדה׃ וכבס המטהר
את בגדיו וגלח את כל שערו ורחץ
במים וטהר ואחר יבא אל המחנה
וישב מחוץ לאהלו שבעת ימים׃
והיה ביום השביעי יגלח את כל
שערו את ראשו ואת זקנו ואת
גבת עיניו ואת כל שערו יגלח וכבס
את בגדיו ורחץ את בשרו במים וטהר׃

וביום השמיני יקח שני כבשים
תמימם וכבשה אחת בת שנתה תמימה
ושלשה עשרנים סלת מנחה בלולה
בשמן ולג אחד שמן׃ והעמיד הכהן
המטהר את האיש המטהר ואתם
לפני יהוה פתח אהל מועד׃ ולקח הכהן
את הכבש האחד והקריב אתו לאשם
ואת לג השמן והניף אתם תנופה לפני
יהוה׃ ושחט את הכבש במקום אשר
ישחט את החטאת ואת העלה במקום
הקדש כי כחטאת האשם הוא
לכהן קדש קדשים הוא׃ ולקח הכהן
מדם האשם ונתן הכהן על תנוך אזן
המטהר הימנית ועל בהן ידו הימנית
ועל בהן רגלו הימנית׃ ולקח הכהן
מלג השמן ויצק על כף הכהן
השמאלית׃ וטבל הכהן את אצבעו
הימנית מן השמן אשר על כפו
השמאלית והזה מן השמן באצבעו
שבע פעמים לפני יהוה׃ ומיתר השמן
אשר על כפו יתן הכהן על תנוך אזן
המטהר הימנית ועל בהן ידו הימנית
ועל בהן רגלו הימנית על דם האשם׃
והנותר בשמן אשר על כף הכהן יתן
על ראש המטהר וכפר עליו הכהן
לפני יהוה׃ ועשה הכהן את החטאת
וכפר על המטהר מטמאתו ואחר
ישחט את העלה׃ והעלה הכהן את
העלה ואת המנחה המזבחה וכפר
עליו הכהן וטהר׃

ואתם ‏ב׳ כ׳ ות ‏ וג׳ ויל ‏ וסיו׳ ‏ ותעמידו הסכן היתטהר׳ אשר האיתי על כזד כפר׳ ‏ וכואו צוך כהבוא עם ‏ ‏ בול הל׳ וי׳ קרבע חדש יס הוא ‏ז׳ בע׳ וסי׳ל ‏ וספק
אריק על הרטני׳ ‏ וזאת הרת האנוש ‏ כל זבר מהוזם הנכנ הקריע ‏ ‏ ופשתו אין המביע׳ ‏ וארין מריהם אשר מדם ‏ וכ בכתוב׳ ‏ וסדל אהרן ‏ לאחרי ושו׳ ‏ ושוא הוא
העליכחה ‏ה׳ וסי׳ ‏ תגלה רטהן את׳ וישחטום קטהנ וחטאו ‏ זיכרטו הסכן הכנ ‏ג׳ כו ‏ יכל הקרוב בית בלב בחזטו׳ בזין ראו היסתה

PLATE 50 *fol. 67r*

נ...

והתגלח ואת הנתק לא יגלח והסגיר
הכהן את הנתק שבעת ימים שנית
וראה הכהן את הנתק ביום השביעי
והנה לא פשה הנתק בעור ומראהו
איננו עמק מן העור וטהר אתו הכהן
וכבס בגדיו וטהר ואם פשה יפשה
הנתק בעור אחרי טהרתו וראהו הכהן
והנה פשה הנתק בעור לא יבקר הכהן
לשער הצהב טמא הוא ואם בעיניו
עמד הנתק ושער שחר צמח בו נרפא
הנתק טהור הוא וטהרו הכהן
ואיש או אשה כי יהיה
בעור בשרם בהרת בהרת לבנת וראה
הכהן והנה בעור בשרם בהרת כהות
לבנת בהק הוא פרח בעור טהור הוא
ואיש כי ימרט ראשו
קרח הוא טהור הוא ואם מפאת פניו
ימרט ראשו גבח הוא טהור הוא וכי
יהיה בקרחת או בגבחת נגע לבן אדמדם
צרעת פרחת הוא בקרחתו או בגבחתו
וראה אתו הכהן והנה שאת הנגע לבנה
אדמדמת בקרחתו או בגבחתו כמראה
צרעת עור בשר איש צרוע הוא טמא
הוא טמא יטמאנו הכהן בראשו נגעו
והצרוע אשר בו הנגע בגדיו יהיו פרמים
וראשו יהיה פרוע ועל שפם יעטה
וטמא טמא יקרא כל ימי אשר הנגע
בו יטמא טמא הוא בדד ישב מחוץ
למחנה מושבו
והבגד כי יהיה בו נגע

צרעת בבגד צמר או בבגד פשתים
או בשתי או בערב לפשתים ולצמר
או בעור או בכל מלאכת עור והיה
הנגע ירקרק או אדמדם בבגד או
בעור או בשתי או בערב או בכל כלי
עור נגע צרעת הוא והראה את הכהן
וראה הכהן את הנגע והסגיר את
הנגע שבעת ימים וראה את הנגע
ביום השביעי כי פשה הנגע בבגד
או בשתי או בערב או בעור לכל
אשר יעשה העור למלאכה צרעת
ממארת הנגע טמא הוא ושרף את
הבגד או את השתי או את הערב
בצמר או בפשתים או את כל כלי
העור אשר יהיה בו הנגע כי צרעת
ממארת הוא באש תשרף ואם
יראה הכהן והנה לא פשה הנגע
בבגד או בשתי או בערב או בכל כלי
עור וצוה הכהן וכבסו את אשר בו
הנגע והסגירו שבעת ימים שנית
וראה הכהן אחרי הכבס את הנגע
והנה לא הפך הנגע את עינו והנגע
לא פשה טמא הוא באש תשרפנו
פחתת הוא בקרחתו או בגבחתו
ואם ראה הכהן והנה כהה הנגע
אחרי הכבס אתו וקרע אתו מן
הבגד או מן העור או מן השתי או
מן הערב ואם תראה עוד בבגד או
בשתי או בערב או בכל כלי עור
פרחת הוא באש תשרפנו את אשר

PLATE 51 *fol. 66v*

PLATE 52 *fol. 68v*

ארץ כנען אשר אני מביא אתכם
שמה לא תעשו ובחקתיהם לא
תלכו: את משפטי תעשו ואת חקתי
תשמרו ללכת בהם אני יהוה אלהיכם:
ושמרתם את חקתי ואת משפטי אשר
יעשה אתם האדם וחי בהם אני יהוה:
איש איש אל כל
שאר בשרו לא תקרבו לגלות ערוה
אני יהוה: ערות אביך
וערות אמך לא תגלה אמך הוא לא
תגלה ערותה: ערות אשת
אביך לא תגלה ערות אביך הוא:
ערות אחותך בת אביך או
בת אמך מולדת בית או מולדת חוץ
לא תגלה ערותן: ערות בת
בנך או בת בתך לא תגלה ערותן כי
ערותך הנה: ערות בת אשת
אביך מולדת אביך אחותך הוא לא
תגלה ערותה: ערות אחות
אביך לא תגלה שאר אביך הוא:
ערות אחות אמך לא תגלה
כי שאר אמך הוא: ערות אחי
אביך לא תגלה אל אשתו לא תקרב
דדתך הוא: ערות כלתך
לא תגלה אשת בנך הוא לא תגלה
ערותה: ערות אשת אחיך
לא תגלה ערות אחיך הוא:
ערות אשה ובתה לא תגלה
את בת בנה ואת בת בתה לא תקח
לגלות ערותה שארה הנה זמה הוא:

ואשה אל אחתה לא תקח לצרר
לגלות ערותה עליה בחייה: ואשה
בנדת טמאתה לא תקרב לגלות ערותה:
ואל אשת עמיתך לא תתן שכבתך
לזרע לטמאה בה: ומזרעך לא תתן
להעביר למלך ולא תחלל את שם
אלהיך אני יהוה: ואת זכר לא תשכב
משכבי אשה תועבה הוא: ובכל
בהמה לא תתן שכבתך לטמאה בה
ואשה לא תעמד לפני בהמה לרבעה
תבל הוא: אל תטמאו בכל אלה כי
בכל אלה נטמאו הגוים אשר אני
משלח מפניכם ותטמא הארץ ואפקד
עונה עליה ותקא הארץ את ישביה:
ושמרתם אתם את חקתי ואת משפטי
ולא תעשו מכל התועבת האלה האזרח
והגר הגר בתוככם: כי את כל התועבת
האל עשו אנשי הארץ אשר לפניכם
ותטמא הארץ: ולא תקיא הארץ
אתכם בטמאכם אתה כאשר קאה
את הגוי אשר לפניכם: כי כל אשר
יעשה מכל התועבת האלה ונכרתו
הנפשות העשת מקרב עמם: ושמרתם
את משמרתי לבלתי עשות מחקות
התועבת אשר נעשו לפניכם ולא
תטמאו בהם אני יהוה אלהיכם:

ויבר יהוה אל משה לאמר: דבר אל
כל עדת בני ישראל ואמרת אלהם
קדשים תהיו כי קדוש אני יהוה אלהיכם:

PLATE 53 fol. 70r

ושמרתם אתכל-חקתי ואת כל
משפטי ועשיתם אתם ולא-תקיא
אתכם הארץ אשר אני מביא אתכם
שמה לשבת בה ולא תלכו בחקת
הגוי אשר-אני משלח מפניכם כי את
כל-אלה עשו ואקץ בם ואמר לכם
אתם תירשו את-אדמתם ואני אתננה
לכם לרשת אתה ארץ זבת חלב ודבש
אני יהוה אלהיכם אשר-הבדלתי אתכם
מן-העמים והבדלתם בין-הבהמה
הטהרה לטמאה ובין-העוף הטמא
לטהר ולא-תשקצו את-נפשתיכם
בבהמה ובעוף ובכל אשר תרמש
האדמה אשר-הבדלתי לכם לטמא
והייתם לי קדשים כי קדוש אני יהוה
ואבדל אתכם מן-העמים להיות לי
ואיש או-אשה כי-יהיה בהם אוב או
ידעני מות יומתו באבן ירגמו אתם
דמיהם בם
וידבר יהוה אל-משה אמר אל-הכהנים
בני אהרן ואמרת אלהם לנפש לא-יטמא
בעמיו כי אם-לשארו הקרב אליו לאמו
ולאביו ולבנו ולבתו ולאחיו ולאחתו
הבתולה הקרובה אליו אשר לא-היתה
לאיש לה יטמא לא יטמא בעל בעמיו
להחלו לא-יקרחה קרחה בראשם
ופאת זקנם לא יגלחו ובבשרם לא
ישרטו שרטת קדשים יהיו לאלהיהם
ולא יחללו שם אלהיהם כי את-אשי
יהוה לחם אלהיהם הם מקריבם והיו

קדש-אשה זנה וחללה לא יקחו
ואשה גרושה מאישה לא יקחו כי-
קדש הוא לאלהיו וקדשתו כי-את
לחם אלהיך הוא מקריב קדש יהיה-
לך כי קדוש אני יהוה מקדשכם ובת
איש כהן כי תחל לזנות את-אביה היא
מחללת באש תשרף
והכהן הגדול מאחיו אשר-
יוצק על-ראשו שמן המשחה ומלא
את-ידו ללבש את-הבגדים את-ראשו
לא יפרע ובגדיו לא יפרם ועל כל-נפשת
מת לא-יבא לאביו ולאמו לא יטמא
ומן-המקדש לא יצא ולא יחלל את
מקדש אלהיו כי נזר שמן משחת
אלהיו עליו אני יהוה והוא אשה
בבתוליה יקח אלמנה וגרושה וחללה
זנה את-אלה לא יקח כי אם-בתולה
מעמיו יקח אשה ולא-יחלל זרעו
בעמיו כי אני יהוה מקדשו
וידבר יהוה אל-משה לאמר
דבר אל-אהרן לאמר איש מזרעך
לדרתם אשר יהיה בו מום לא יקרב
להקריב לחם אלהיו כי כל-איש אשר-
בו מום לא יקרב איש עור או פסח או
חרם או שרוע או איש אשר-יהיה בו
שבר רגל או שבר יד או-גבן או-דק או
תבלל בעינו או גרב או ילפת או מרוח
אשך איש אשר-בו מום מזרע
אהרן הכהן לא יגש להקריב את-אשי
יהוה מום בו את לחם אלהיו לא יגש

PLATE 54 *fol. 71v*

תנופה לפני יהוה על שני כבשים
קדש יהיו ליהוה לכהן וקראתם
בעצם היום הזה מקרא קדש יהיה
לכם כל מלאכת עבדה לא תעשו חקת
עולם בכל מושבתיכם לדרתיכם
ובקצרכם את קציר ארצכם לא תכלה
פאת שדך בקצרך ולקט קצירך לא
תלקט לעני ולגר תעזב אתם אני יהוה
אלהיכם

וידבר יהוה אל משה לאמר דבר אל
בני ישראל לאמר בחדש השביעי
באחד לחדש יהיה לכם שבתון זכרון
תרועה מקרא קדש כל מלאכת עבדה
לא תעשו והקרבתם אשה ליהוה

וידבר יהוה אל
משה לאמר אך בעשור לחדש
השביעי הזה יום הכפרים הוא מקרא
קדש יהיה לכם ועניתם את נפשתיכם
והקרבתם אשה ליהוה וכל מלאכה
לא תעשו בעצם היום הזה כי יום
כפרים הוא לכפר עליכם לפני יהוה
אלהיכם כי כל הנפש אשר לא תענה
בעצם היום הזה ונכרתה מעמיה
וכל הנפש אשר תעשה כל מלאכה
בעצם היום הזה והאבדתי את הנפש
ההוא מקרב עמה כל מלאכה לא
תעשו חקת עולם לדרתיכם בכל
משבתיכם שבת שבתון הוא לכם
ועניתם את נפשתיכם בתשעה לחדש
בערב מערב עד ערב תשבתו שבתכם

וידבר יהוה אל משה לאמר דבר אל בני
ישראל לאמר בחמשה עשר יום לחדש
השביעי הזה חג הסכת שבעת ימים
ליהוה ביום הראשון מקרא קדש כל
מלאכת עבדה לא תעשו שבעת ימים
תקריבו אשה ליהוה ביום השמיני מקרא
קדש יהיה לכם והקרבתם אשה ליהוה
עצרת הוא כל מלאכת עבדה לא תעשו
אלה מועדי יהוה אשר תקראו אתם
מקראי קדש להקריב אשה ליהוה
עלה ומנחה זבח ונסכים דבר יום ביומו
מלבד שבתת יהוה ומלבד מתנותיכם
ומלבד כל נדריכם ומלבד כל נדבתיכם
אשר תתנו ליהוה אך בחמשה עשר
יום לחדש השביעי באספכם את תבואת
הארץ תחגו את חג יהוה שבעת ימים
ביום הראשון שבתון וביום השמיני
שבתון ולקחתם לכם ביום הראשון פרי
עץ הדר כפת תמרים וענף עץ עבת
וערבי נחל ושמחתם לפני יהוה אלהיכם שבעת
ימים וחגתם אתו חג ליהוה שבעת ימים
בשנה חקת עולם לדרתיכם בחדש
השביעי תחגו אתו בסכת תשבו שבעת
ימים כל האזרח בישראל ישבו בסכת
למען ידעו דרתיכם כי בסכות הושבתי
את בני ישראל בהוציאי אותם מארץ
מצרים אני יהוה אלהיכם וידבר משה
את מעדי יהוה אל בני ישראל

PLATE 55 fol. 73r

PLATE 56 *fol. 74v*

מות יומת וכל מעשר הארץ מזרע
הארץ מפרי העץ ליהוה הוא קדש
ליהוה ואם גאל יגאל איש ממעשרו
חמשיתו יסף עליו וכל מעשר בקר
וצאן כל אשר יעבר תחת השבט
העשירי יהיה קדש ליהוה לא יבקר
בין טוב לרע ולא ימירנו ואם המר
ימירנו והיה הוא ותמורתו יהיה קדש
לא יגאל אלה המצות אשר צוה יהוה
את משה אל בני ישראל בהר סיני:

וידבר יהוה אל משה במדבר סיני באהל
מועד באחד לחדש השני בשנה השנית
לצאתם מארץ מצרים לאמר שאו את
ראש כל עדת בני ישראל למשפחתם
לבית אבתם במספר שמות כל זכר
לגלגלתם מבן עשרים שנה ומעלה כל
יצא צבא בישראל תפקדו אתם לצבאתם
אתה ואהרן ואתכם יהיו איש איש
למטה איש ראש לבית אבתיו הוא:
ואלה שמות האנשים אשר יעמדו אתכם
לראובן אליצור בן שדיאור: לשמעון
שלמיאל בן צורישדי: ליהודה נחשון
בן עמינדב: ליששכר נתנאל בן צוער:
לזבולן אליאב בן חלן: לבני יוסף לאפרים
אלישמע בן עמיהוד: למנשה גמליאל
בן פדהצור: לבנימן אבידן בן גדעני:

כסף ערכך עליו והיה לו ואם מכרה
אחזתו יקדיש איש ליהוה והיה ערכך
לפי זרעו זרע חמר שערים בחמשים
שקל כסף: אם משנת היבל יקדיש
שדהו כערכך יקום: ואם אחר היבל
יקדיש שדהו וחשב לו הכהן את
הכסף על פי השנים הנותרת עד שנת
היבל ונגרע מערכך: ואם גאל יגאל
את השדה המקדיש אתו ויסף חמשית
כסף ערכך עליו וקם לו: ואם לא
יגאל את השדה ואם מכר את השדה לאיש
אחר לא יגאל עוד: והיה השדה בצאתו
ביבל קדש ליהוה כשדה החרם לכהן
תהיה אחזתו: ואם את שדה מקנתו
אשר לא משדה אחזתו יקדיש ליהוה:
וחשב לו הכהן את מכסת הערכך עד
שנת היבל ונתן את הערכך ביום ההוא
קדש ליהוה: בשנת היבל ישוב השדה
לאשר קנהו מאתו לאשר לו אחזת
הארץ: וכל ערכך יהיה בשקל הקדש
עשרים גרה יהיה השקל: אך בכור
אשר יבכר ליהוה בבהמה לא יקדיש
איש אתו אם שור אם שה ליהוה הוא:
ואם בבהמה הטמאה ופדה בערכך
ויסף חמשתו עליו ואם לא יגאל
ונמכר בערכך: אך כל חרם אשר
יחרם איש ליהוה מכל אשר לו מאדם
ובהמה ומשדה אחזתו לא ימכר ולא
יגאל כל חרם קדש קדשים הוא ליהוה:
כל חרם אשר יחרם מן האדם לא יפדה

PLATE 57 fol. 76r

ושמןהמשחהפקרתכלהמשכןוכל
אשרבוכקרשיובכליו׃
וירברןיהוהאלמשהואלאהרןלאמר׃
אלתכריתואתשבטמשפחתהקהתי
מתוךהלויםוזאתעשולהםוחיוולא
ימתובנשתםאתקרשהקדשיםאהרן
ובניויבאוושמואותםאישאישעל
עברתוואלמשאו׃ולאיבאולראות
כבלעאתהקרשומתו׃
וירברןיהוהאלמשהלאמר׃נשאאת
ראשבנינרשוןגםהםלבית אבתם
למשפחתם׃מבןשלשיםשנהומעלה
ערבןחמשיםשנהתפקראותם כל
הבאלצבאצבאלעברעברהבאהל
מוער׃זאתעברתמשפחתהגרשני
לעברולמשא׃ונשאואתיריעת
המשכןואתאהלמוערמכסהומכסה
התחשאשרעליומלמעלהואתמסך
פתחאהלמוער׃ואתקלעיהחצרואת
מסךפתחשערהחצראשרעלהמשכן
ועלהמזבחסביבואתמיתריהםואת
כלכליעברתםואתכלאשריעשה
להםועברו׃עלפיאהרןובניותהיהכל
עברתבנ הגרשניולכלמשאםולכל
עברתםופקרתם עלהם במשמרתאת
כלמשאם׃זאתעברתמשפחת בני
הגרשני באהלמוערומשמרתם ביד
איתמרבןאהרןהכהן׃
בנימררילמשפחתםלבית
אבתםתפקראתם׃מבןשלשיםשנה

ומעלהוערבןחמשיםשנהתפקרם
כלהבארלצבאלעבראתעברתאהל
מוער׃וזאתמשמרתמשאםלכל
עברתםבאהלמוערקרשיהמשכן
ובריחיוועמוריוואדניו׃ועמודיהחצר
סביבואדניהםויתדתםומיתריהםלכל
כליהםולכל עברתם ובשמתתפקרו
אתכלימשמרתמשאם׃זאתעברת
משפחתבנימררילכלעברתםבאהל
מוערבידאיתמרבןאהרןהכהן׃
ויפקרמשהואהרןונשיאיהערהאת
בניהקהתילמשפחתםולביתאבתם׃
מבןשלשיםשנהומעלהוער בן
חמשיםשנהכלהבאלצבאלעברה
באהלמוער׃ויהיופקריהםלמשפחתם
אלפיםשבעמאותוחמשים׃אלהפקורי
משפחתהקהתיכלהעברבאהל
מוערשרפקרמשהואהרןעלפי
יהוהבירמשה׃ופקורי
בנ גרשוןלמשפחותםולביתאבתם׃
מבןשלשיםשנהומעלהוער בן
חמשיםשנהכלהבאלצבאלעברה
באהלמוערויהיופקריהםלמשפחתם
לביתאבתםאלפיםוששמאותושלשים׃
אלהפקורימשפחתבנ גרשון כל
העברבאהלמוערשרפקר משה
ואהרןעלפייהוהופקודיבנ
מררילמשפחתםלביתאבתם׃מבן
שלשיםשנהומעלהוער בןחמשים
שנהכלהבאלצבאלעברהבאהלמוער

PLATE 58 *fol. 79r*

אורך יי ויל בנקבץ וסיומ כי אם אורך כאשר את אגנתי יתן יי אורך לאלה קן כאורך אורך כן כאורך אורך הנפ כנוככטאורך הנטע אורך כל כאותך
וחולאורך כזוס חורלת אורך והפשירטו אורך כגרך ורמזו אורך הנאמות אורך ועשייתי אורך זכרירו אמ אנכראיתי זי עזיד לך והתערצי ועשיתי כשנאו

<div dir="rtl">

אישכראתשכבתומכלידעראישך
והשביעהכהןאתהאשהבשבעת
האלהואמרהכהןלאישהאיתן יהוה
אותךלאלהולשבעהבתוך עמך
בתתיהוהאתירכךנפלתואתבטנך
צבהובאוהמיםהמאררים האלה
במעיךלצבותבטןולנפלירךואמרה
האשהאמןאמן וכתבאתהאלתהאלה
הכהןכספרומחהאלמיהמרים והשקה
אתהאשהאתמיהמריםהמאררים
ובאובההמיםהמארריםלמרים
ולקחהכהןמידהאשהאתמנחת
הקנאתוהניףאתהמנחהלפני יהוה
והקריבאתהאלהמזבחוקמץהכהן
מןהמנחהאתאזכרתהוהקטיר
המזבחהואחרישקהאתהאשהאת
המיםוהשקהאתהמיםוהיתהאם
נטמאהותמעלמעלבאישהובאו
בההמיםהמארריםלמריםונבתה
בטנהונפלהירכהוהיתההאשהד
לאלהבקרבעמהואםלאנטמאה
האשהוטהרההואונקתהונרעעה
זרעזאתתורתהקנאתאשרתשטה
אשהתחתאישהונטמאהאואיש
אשרתעברעליורוחקנאהוקנאאת
אשתווהעמידאתהאשהלפני יהוה
ועשהלההכהןאתכלהתורההזאת
ונקההאישמעוןוהאשההההואתשא
אתעונה
וידבריהוהאלמשהלאמד דבראל

בניישראלואמרתאלהםאיש או
אשהכייפלאלנדרנדרנזירלהזיד
ליהוהמייןושכרחזירחמץ יין וחמץ
שכרלאישתהוכלמשרתענבים לא
ישתהוענביםלחיםויבשיםלא יאכל
כלימינזרומכלאשריעשהמגפן היין
מחרצניםועדזגלאיאכל כל ימי נדר
נזרותערלאיעברעלראשועדמלאת
הימםאשריזירליהוהקדש יהיה גדל
פריעזרשערראשוכלימיהזירוליהוה
עלנפשמתלאיבאלאביוולאמו
לאחיוולאחתולאיטמאלהםבמתם
כימרנזרַאלהיועלראשוכלימינזרו
קדשהואליהוהוכימותמתעליו פתאם
בפתעוטמארֹאשנזרוגלח ראשו
ביוםטהרתוביוסהשביעיינַלחנו
וביוםהשמיניבאשתיתריםאו שני
בניינהאלהכהןאלפתחאהלמועד
ועשההכהןאחדלחטאתואחד לעלה
וכפרעליומאשרחטאעלהנפשוקדש
אתראשוביוםההואוהזיר ליהוה את
ימינזרווהביאכבשבןשנתולאשם
והימםהראשגיםיפלוכיטמאנזרו
וזאתתורתהנזירביוםמלאתימי נזרו
יביאאתואלפתחאהלמועד והקריב
אתקרבנוליהוהכבשבןשנתותמים
אחדלעלהוכבשהאחתבתשנתה
תמימהלחטאתואילאחד תמיםלשלמים
וסלמצותסלתחלתבלילתבשמןורקיקי
מצותשחםןבשמןומנחתםונסכיהם

</div>

עמך ח וסיומ וקטשונגעובטון כבר סוֹתֶה הסידיו חנה הסיכדורו עמך עם׳ס מאירלך עשי ונעביך סלם עמור יים ולעמך לם בלים וסיו ופרח וסייך יומי
רח הכללה לישראלה כנאחלה יהיה ביתבלה אותך יהלא עמך גרי אותן ריזכה וחפל פרר הוא הגדול כ ומבלא לעמ אתה בפלא את ומבלא
עלא לאחל ח ולים וסיומ איש כו יפלא לנדר אנטא כי יפלא לנדר ומבלא לעמ אתה חנו לד לם יכא ל ב כ יכל הָ חל וסיוס כן יפלא לנדר ומבלא לעמ אתה בפלא את ומבלא לעמ אתה והנומא יבא אלהם

PLATE 59 *fol. 80r*

עמוד ימין

וְהִקְרִיב הַכֹּהֵן לִפְנֵי יְהוָה וְעָשָׂה אֶת
חַטָּאתוֹ וְאֶת עֹלָתוֹ וְאֶת הָאַיִל יַעֲשֶׂה
זֶבַח שְׁלָמִים לַיהוָה עַל סַל הַמַּצּוֹת וְעָשָׂה
הַכֹּהֵן אֶת מִנְחָתוֹ וְאֶת נִסְכּוֹ וְגִלַּח הַנָּזִיר
פֶּתַח אֹהֶל מוֹעֵד אֶת רֹאשׁ נִזְרוֹ וְלָקַח
אֶת שְׂעַר רֹאשׁ נִזְרוֹ וְנָתַן עַל הָאֵשׁ אֲשֶׁר
תַּחַת זֶבַח הַשְּׁלָמִים וְלָקַח הַכֹּהֵן אֶת
הַזְּרֹעַ בְּשֵׁלָה מִן הָאַיִל וְחַלַּת מַצָּה אַחַת
מִן הַסַּל וּרְקִיק מַצָּה אֶחָד וְנָתַן עַל כַּפֵּי
הַנָּזִיר אַחַר הִתְגַּלְּחוֹ אֶת נִזְרוֹ וְהֵנִיף אוֹתָם
הַכֹּהֵן תְּנוּפָה לִפְנֵי יְהוָה קֹדֶשׁ הוּא לַכֹּהֵן
עַל חֲזֵה הַתְּנוּפָה וְעַל שׁוֹק הַתְּרוּמָה וְאַחַר
יִשְׁתֶּה הַנָּזִיר יָיִן זֹאת תּוֹרַת הַנָּזִיר
אֲשֶׁר יִדֹּר קָרְבָּנוֹ לַיהוָה עַל נִזְרוֹ מִלְּבַד
אֲשֶׁר תַּשִּׂיג יָדוֹ כְּפִי נִדְרוֹ אֲשֶׁר יִדֹּר כֵּן
יַעֲשֶׂה עַל תּוֹרַת נִזְרוֹ
וַיְדַבֵּר יְהוָה אֶל מֹשֶׁה לֵּאמֹר דַּבֵּר אֶל
אַהֲרֹן וְאֶל בָּנָיו לֵאמֹר כֹּה תְבָרֲכוּ אֶת בְּנֵי
יִשְׂרָאֵל אָמוֹר לָהֶם
יְבָרֶכְךָ יְהוָה וְיִשְׁמְרֶךָ יָאֵר
יְהוָה פָּנָיו אֵלֶיךָ וִיחֻנֶּךָּ יִשָּׂא
יְהוָה פָּנָיו אֵלֶיךָ וְיָשֵׂם לְךָ שָׁלוֹם
וְשָׂמוּ אֶת שְׁמִי עַל בְּנֵי
יִשְׂרָאֵל וַאֲנִי אֲבָרֲכֵם וַיְהִי
בְּיוֹם כַּלּוֹת מֹשֶׁה לְהָקִים אֶת הַמִּשְׁכָּן
וַיִּמְשַׁח אֹתוֹ וַיְקַדֵּשׁ אֹתוֹ וְאֶת כָּל כֵּלָיו
וְאֶת הַמִּזְבֵּחַ וְאֶת כָּל כֵּלָיו וַיִּמְשָׁחֵם וַיְקַדֵּשׁ
אֹתָם וַיַּקְרִיבוּ נְשִׂיאֵי יִשְׂרָאֵל רָאשֵׁי בֵּית
אֲבֹתָם הֵם נְשִׂיאֵי הַמַּטֹּת הֵם הָעֹמְדִים
עַל הַפְּקֻדִים וַיָּבִיאוּ אֶת קָרְבָּנָם לִפְנֵי

עמוד שמאל

יְהוָה שֵׁשׁ עֶגְלֹת צָב וּשְׁנֵי עָשָׂר בָּקָר
עֲגָלָה עַל שְׁנֵי הַנְּשִׂאִים וְשׁוֹר לְאֶחָד
וַיַּקְרִיבוּ אוֹתָם לִפְנֵי הַמִּשְׁכָּן וַיֹּאמֶר יְהוָה
אֶל מֹשֶׁה לֵּאמֹר קַח מֵאִתָּם וְהָיוּ לַעֲבֹד
אֶת עֲבֹדַת אֹהֶל מוֹעֵד וְנָתַתָּה אוֹתָם
אֶל הַלְוִיִּם אִישׁ כְּפִי עֲבֹדָתוֹ וַיִּקַּח מֹשֶׁה
אֶת הָעֲגָלֹת וְאֶת הַבָּקָר וַיִּתֵּן אוֹתָם
אֶל הַלְוִיִּם אֵת שְׁתֵּי הָעֲגָלֹת וְאֵת
אַרְבַּעַת הַבָּקָר נָתַן לִבְנֵי גֵרְשׁוֹן כְּפִי עֲבֹדָתָם
וְאֵת אַרְבַּע הָעֲגָלֹת וְאֵת שְׁמֹנַת הַבָּקָר
נָתַן לִבְנֵי מְרָרִי כְּפִי עֲבֹדָתָם בְּיַד אִיתָמָר
בֶּן אַהֲרֹן הַכֹּהֵן וְלִבְנֵי קְהָת לֹא נָתָן כִּי
עֲבֹדַת הַקֹּדֶשׁ עֲלֵהֶם בַּכָּתֵף יִשָּׂאוּ
וַיַּקְרִיבוּ הַנְּשִׂאִים אֵת חֲנֻכַּת הַמִּזְבֵּחַ
בְּיוֹם הִמָּשַׁח אֹתוֹ וַיַּקְרִיבוּ הַנְּשִׂיאִם
אֶת קָרְבָּנָם לִפְנֵי הַמִּזְבֵּחַ וַיֹּאמֶר יְהוָה
אֶל מֹשֶׁה נָשִׂיא אֶחָד לַיּוֹם נָשִׂיא אֶחָד
לַיּוֹם יַקְרִיבוּ אֶת קָרְבָּנָם לַחֲנֻכַּת הַמִּזְבֵּחַ
וַיְהִי הַמַּקְרִיב בַּיּוֹם
הָרִאשׁוֹן אֶת קָרְבָּנוֹ נַחְשׁוֹן בֶּן עַמִּינָדָב
לְמַטֵּה יְהוּדָה וְקָרְבָּנוֹ קַעֲרַת כֶּסֶף אַחַת
שְׁלֹשִׁים וּמֵאָה מִשְׁקָלָהּ מִזְרָק אֶחָד
כֶּסֶף שִׁבְעִים שֶׁקֶל בְּשֶׁקֶל הַקֹּדֶשׁ שְׁנֵיהֶם
מְלֵאִים סֹלֶת בְּלוּלָה בַשֶּׁמֶן לְמִנְחָה כַּף
אַחַת עֲשָׂרָה זָהָב מְלֵאָה קְטֹרֶת פַּר אֶחָד
בֶּן בָּקָר אַיִל אֶחָד כֶּבֶשׂ אֶחָד בֶּן שְׁנָתוֹ
לְעֹלָה שְׂעִיר עִזִּים אֶחָד לְחַטָּאת וּלְזֶבַח
הַשְּׁלָמִים בָּקָר שְׁנַיִם אֵילִם חֲמִשָּׁה עַתּוּדִים
חֲמִשָּׁה כְּבָשִׂים בְּנֵי שָׁנָה חֲמִשָּׁה זֶה קָרְבַּן
נַחְשׁוֹן בֶּן עַמִּינָדָב

PLATE 60 *fol. 80v*

חמשה זהקרבן אחירעבן עינן ׃

זאת חנכת המזבח ביום המשח אתו
מאת נשיאי ישראל קערת כסף שתים
עשרה מזרקי כסף שנים עשר כפות
זהב שתים עשרה שלשים ומאה הקערה
האחת כסף ושבעים המזרק האחד כל
כסף הכלים אלפים וארבע מאות בשקל
הקדש כפות זהב שתים עשרה מלאת
קטרת עשרה עשרה הכף בשקל
הקדש כל זהב הכפות עשרים ומאה ׃
כל הבקר לעלה שנים עשר פרים אילם
שנים עשר כבשים בני שנה שנים עשר
ומנחתם ושעירי עזים שנים עשר לחטאת
וכל בקר זבח השלמים עשרים וארבעה
פרים אילם ששים עתדים ששים
כבשים בני שנה ששים זאת חנכת
המזבח אחרי המשח אתו ׃ ובבא משה
אל אהל מועד לדבר אתו וישמע את
הקול מדבר אליו מעל הכפרת אשר
על ארן העדת מבין שני הכרבים וידבר
אליו ׃

וידבר יהוה אל משה לאמר דבר אל
אהרן ואמרת אליו בהעלתך את הנרת
אל מול פני המנורה יאירו שבעת הנרות
ויעש כן אהרן אל מול פני המנורה העלה
נרתיה כאשר צוה יהוה את משה וזה
מעשה המנרה מקשה זהב עד ירכה
עד פרחה מקשה הוא כמראה אשר
הראה יהוה את משה כן עשה את

המנרה
וידבר יהוה אל משה לאמר קח את הלוים
מתוך בני ישראל וטהרת אתם וכה תעשה
להם לטהרם הזה עליהם מי חטאת והעבירו
תער על כל בשרם וכבסו בגדיהם והטהרו
ולקחו פר בן בקר ומנחתו סלת בלולה בשמן
ופר שני בן בקר תקח לחטאת והקרבת
את הלוים לפני אהל מועד והקהלת את
כל עדת בני ישראל והקרבת את הלוים
לפני יהוה וסמכו בני ישראל את ידיהם
על הלוים ׃ והניף אהרן את הלוים תנופה
לפני יהוה מאת בני ישראל והיו לעבד
את עבדת יהוה ׃ והלוים יסמכו את ידיהן
על ראש הפרים ועשה את האחד חטאת
ואת האחד עלה ליהוה לכפר על הלוים ׃
והעמדת את הלוים לפני אהרן ולפני בניו
והנפת אתם תנופה ליהוה ׃ והבדלת את
הלוים מתוך בני ישראל והיו לי הלוים ׃
ואחרי כן יבאו הלוים לעבד את אהל
מועד וטהרת אתם והנפת אתם תנופה ׃
כי נתנים נתנים המה לי מתוך בני ישראל
תחת פטרת כל רחם בכור כל מבני ישראל
לקחתי אתם לי ׃ כי לי כל בכור בבני ישראל
באדם ובבהמה ביום הכתי כל בכור בארץ
מצרים הקדשתי אתם לי ׃ ואקח את הלוים
תחת כל בכור בבני ישראל ׃ ואתנה את הלוים
נתנים לאהרן ולבניו מתוך בני ישראל
לעבד את עבדת בני ישראל באהל מועד
ולכפר על בני ישראל ולא יהיה בבני
ישראל נגף בגשת בני ישראל אל הקדש ׃

PLATE 61 *fol. 82r*

כה אחת עשרה זהב מלאה קטרת פר
אחד בן בקר איל אחד כבש אחד בן שנתו
לעלה שעיר עזים אחד לחטאת ולזבח
השלמים בקר שנים אילם חמשה עתדים
חמשה כבשים בני שנה חמשה זה קרבן
אלישמע בן עמיהור
ביום השמיני נשיא לבני מנשה גמליאל
בן פדהצור קרבנו קערת כסף אחת
שלשים ומאה משקלה מזרק אחד כסף
שבעים שקל בשקל הקדש שניהם
מלאים סלת בלולה בשמן למנחה כף
אחת עשרה זהב מלאה קטרת פר אחד
בן בקר איל אחד כבש אחד בן שנתו
לעלה שעיר עזים אחד לחטאת ולזבח
השלמים בקר שנים אילם חמשה עתדים
חמשה כבשים בני שנה חמשה זה קרבן
גמליאל בן פדהצור
ביום התשיעי נשיא לבני בנימן אבידן
בן גדעני קרבנו קערת כסף אחת
שלשים ומאה משקלה מזרק אחד כסף
שבעים שקל בשקל הקדש שניהם
מלאים סלת בלולה בשמן למנחה כף
אחת עשרה זהב מלאה קטרת פר אחד
בן בקר איל אחד כבש אחד בן שנתו
לעלה שעיר עזים אחד לחטאת ולזבח
השלמים בקר שנים אילם חמשה עתדים
חמשה כבשים בני שנה חמשה זה קרבן
אבידן בן גדעני
ביום העשירי נשיא לבני דן אחיעזר בן
עמישדי קרבנו קערת כסף אחת

ישלשים ומאה משקלה מזרק אחד כסף
שבעים שקל בשקל הקדש שניהם
מלאים סלת בלולה בשמן למנחה כף
אחת עשרה זהב מלאה קטרת פר אחד
בן בקר איל אחד כבש אחד בן שנתו
לעלה שעיר עזים אחד לחטאת ולזבח
השלמים בקר שנים אילם חמשה עתדים
חמשה כבשים בני שנה חמשה זה קרבן
אחיעזר בן עמישדי
ביום עשתי עשר יום נשיא לבני אשר
פגעיאל בן עכרן קרבנו קערת כסף אחת
שלשים ומאה משקלה מזרק אחד כסף
שבעים שקל בשקל הקדש שניהם
מלאים סלת בלולה בשמן למנחה כף
אחת עשרה זהב מלאה קטרת פר אחד
בן בקר איל אחד כבש אחד בן שנתו
לעלה שעיר עזים אחד לחטאת ולזבח
השלמים בקר שנים אילם חמשה עתדים
חמשה כבשים בני שנה חמשה זה קרבן
פגעיאל בן עכרן
ביום שנים עשר יום נשיא לבני נפתלי
אחירע בן עינן קרבנו קערת כסף אחת
שלשים ומאה משקלה מזרק אחד כסף
שבעים שקל בשקל הקדש שניהם
מלאים סלת בלולה בשמן למנחה כף
אחת עשרה זהב מלאה קטרת פר אחד
בן בקר איל אחד כבש אחד בן שנתו
לעלה שעיר עזים אחד לחטאת ולזבח
השלמים בקר שנים אילם חמשה
עתרים חמשה כבשים בני שנה

PLATE 62 fol. 81v

ויש ז דא פסו׳ · ויש אשר יהיה הענן · וחקרו ויש הקוה לאחריך · וישׁ אשר אמרים בבכו · וישׁ אשר אחרים שוריתנו וכרמינו · ליונ כסן ילמדו · שוריתנו ·
שוריתו ה חד · את שמרית יי · שמרי · על מאסף · את קוהו · ועבדוהו אשר אחריך · אשר לא שוריהו · את יעבו · ואת קרד · נא אבל בעבדים ושוירי ·

ובראשיחדשכסותבתקועתבמהצצרת	המשכןיחנוובהאריךהענןעל
עליעלתיכסועליזבחישלמיכסוהיו	המשכןימיסרביםושמרובניישראל
לכסלזכרוןלפניאלהיכסאני יהוה	אתמשמרתיהוהולאיסעווישאשר
אלהיכס׃	יהיההענןימיסמספרעלהמשכןעל
ויהיבשנההשניתבחדש השני	פייהוהיחנוועלפייהוהיסעווישׁ
בעשריםבחדשנעלההענןמעל	אשריהיההענןמערבעדבקרונעלה
משכןהעדות׃ונסעובניישראל	הענןבבקרונסעואויומסולילהונעלה
למסעיהסממדברסיניוישכןהענן	הענןונסעואויומסאוחדשאוימיס
במדברפארן׃ויסעובראשנהעלפי	בהאריךהענןעלהמשכןלשכןעליו
יהוהבידמשה׃ויסעדגלמחנה בני	יחנובניישראלולאיסעווברהעלרתו
יהודהבראשנהלצבאתסועלצבאו	יסעו׃עלפייהוהיחנוועלפייהוהיסעו
נחשוןבןעמינדב׃ועלצבאמטהבני	אתמשמרתיהוהשמרועלפי יהוה
יששכרנתנאלבןצוער׃ועלצבאמטה	בידמשה׃
בנזבולןאליאבבןחלן׃והורדהמשכן	וידבריהוהאלמשהלאמר׃עשהלך
ונסעובניגרשוןובנימרריגשאיהמשכן	שתיחצוצרתכסףמקשהתעשה
ונסעהגרמחנהראובןליצבאתסועל	אתסוהיולךלמקראהעדהולהסיע
צבאואליצורבןשדיאור׃ועליצבא	אתהמחנות׃ותקעובהןונועדואליך
מטהבנישמעןשלמיאלבןצורישדי׃	כלהעדהאלפתחאהלמועד׃ואם
ועליצבאמטהבנגדאליסףבןדעואל׃	באחתיתקעוונועדואליךהנשיאים
ונסעוהקהתיםנשאיהמקדשוהקימו	ראשיאלפיישראל׃ותקעתסתרועה
אתהמשכןעדבאסונסעודגלמחנהבני	ונסעוהמחנותהחניםקדמה׃ותקעתם
אפריסליצבאתסועלצבאואלישמע	תרועהשניתונסעוהמחנותהחנים
בןעמיהוד׃ועליצבאמטהבנימנשה	תימנהתרועהיתקעולמסעיהם׃
גמליאלבןפדהצור׃ועליצבאמטהבני	ובהקהילאתהקהלתתקעוולאתריעו׃
בנימןאבידןבןגדעוני׃ונסעדגלמחנה	ובניאהרןהכהניסתקעובחצצרות
בנידןמאסףלכלהמחנתלצבאתסועל	והיולכסלחקתעולסלדרתיכס׃וכי
צבאואחיעזרבןעמישדי׃ועליצבא	תבאומלחמהבארצכסעלהצר
מטהבנאשרפגעיאלבןעכרן׃ועל	הצררהאתכסוהרעתסבחצצרת
צבאמטהבנינפתליאחירעבןעינן׃	ומכרתסלפנייהוהאלהיכסונושעתס
אלהמסעיבניישראללצבאתסויסעו׃	מאיביכסוביוסשמחתכסובמועדיכס

ויאמר משה לחבב
בן רעואל המדיני חתן משה נסעים
אנחנו אל המקום אשר אמר יהוה אתו
אתן לכם לכה אתנו והטבנו לך כי יהוה
דבר טוב על ישראל ויאמר אליו לא
אלך כי אם אל ארצי ואל מולדתי אלך
ויאמר אל נא תעזב אתנו כי על כן
ידעת חנתנו במדבר והיית לנו לעינים
והיה כי תלך עמנו והיה הטוב ההוא
אשר ייטיב יהוה עמנו והטבנו לך
ויסעו מהר יהוה דרך שלשת ימים
וארון ברית יהוה נסע לפניהם דרך
שלשת ימים לתור להם מנוחה וענן
יהוה עליהם יומם בנסעם מן המחנה
ויהי בנסע
הארן ויאמר משה קומה יהוה ויפצו
איביך וינסו משנאיך מפניך ובנחה
יאמר שובה יהוה רבבות אלפי ישראל

ויהי העם כמתאננים רע באזני יהוה
וישמע יהוה ויחר אפו ותבער בם אש
יהוה ותאכל בקצה המחנה ויצעק
העם אל משה ויתפלל משה אל יהוה
ותשקע האש ויקרא שם המקום ההוא
תבערה כי בערה בם אש יהוה והאספסף
אשר בקרבו התאוו תאוה וישבו ויבכו
גם בני ישראל ויאמרו מי יאכלנו בשר
זכרנו את הדגה אשר נאכל במצרים
חנם את הקשאים ואת האבטחים
ואת החציר ואת הבצלים ואת השומים

ועתה נפשנו יבשה אין כל בלתי אל
המן עינינו והמן כזרע גד הוא ועינו
כעין הבדלח וישטו העם ולקטו וטחנו
ברחים או דכו במדכה ובשלו בפרור
ועשו אתו עגות והיה טעמו כטעם
לשד השמן וברדת הטל על המחנה
לילה ירד המן עליו וישמע משה
את העם בכה למשפחתיו איש לפתח
אהלו ויחר אף יהוה מאד ובעיני משה
רע ויאמר משה אל יהוה למה הרעת
לעבדך ולמה לא מצתי חן בעיניך
לשום את משא כל העם הזה עלי
האנכי הריתי את כל העם הזה אם
אנכי ילדתיהו כי תאמר אלי שאהו
בחיקך כאשר ישא האמן את הינק
על האדמה אשר נשבעת לאבתיו
מאין לי בשר לתת לכל העם הזה כי
יבכו עלי לאמר תנה לנו בשר ונאכלה
לא אוכל אנכי לבדי לשאת את כל
העם הזה כי כבד ממני ואם ככה את
עשה לי הרגני נא הרג אם מצאתי
חן בעיניך ואל אראה ברעתי

ויאמר יהוה אל משה אספה לי
שבעים איש מזקני ישראל אשר
ידעת כי הם זקני העם ושטריו ולקחת
אתם אל אהל מועד והתיצבו שם
עמך וירדתי ודברתי עמך שם
ואצלתי מן הרוח אשר עליך ושמתי
עליהם ונשאו אתך במשא העם ולא

PLATE 64 *fol. 83v*

לא כן עבדי משה בכל ביתי נאמן הוא
פה אל פה אדבר בו ומראה ולא בחידת
ותמנת יהוה יביט ומדוע לא יראתם
לדבר בעבדי במשה ויחר אף יהוה בם
וילך ויהי הענן סר מעל האהל והנה מרים
מצרעת כשלג ויפן אהרן אל מרים
והנה מצרעת ויאמר אהרן אל משה
בי אדני אל נא תשת עלינו חטאת אשר
נואלנו ואשר חטאנו אל נא תהי כמת
אשר בצאתו מרחם ויאכל חצי בשרו
ויצעק משה אל יהוה לאמר
אל נא רפא נא לה
ויאמר יהוה אל משה ואביה ירק ירק
בפניה הלא תכלם שבעת ימים תסגר
שבעת ימים מחוץ למחנה ואחר תאסף
ותסגר מרים מחוץ למחנה שבעת ימים
והעם לא נסע עד האסף מרים ואחר
נסעו העם מחצרות ויחנו במדבר פארן

וידבר יהוה אל משה לאמר שלח לך
אנשים ויתרו את ארץ כנען אשר אני
נתן לבני ישראל איש אחד איש אחד
למטה אבתיו תשלחו כל נשיא בהם
וישלח אתם משה ממדבר פארן על
פי יהוה כלם אנשים ראשי בני ישראל
המה ואלה שמותם למטה ראובן
שמוע בן זכור למטה שמעון שפט בן
חורי למטה יהודה כלב בן יפנה למטה
יששכר יגאל בן יוסף למטה אפרים
הושע בן נון למטה בנימן פלטי בן רפוא

למטה זבלון גדיאל בן סודי למטה יוסף
למטה מנשה גדי בן סוסי למטה דן
עמיאל בן גמלי למטה אשר סתור בן
מיכאל למטה נפתלי נחבי בן ופסי
למטה גד גאואל בן מכי אלה שמות
האנשים אשר שלח משה לתור את
הארץ ויקרא משה להושע בן נון
יהושע וישלח אתם משה לתור את
ארץ כנען ויאמר אלהם עלו זה בנגב
ועליתם את ההר וראיתם את הארץ
מה הוא ואת העם הישב עליה החזק
הוא הרפה המעט הוא אם רב ומה
הארץ אשר הוא ישב בה הטובה הוא אם
רעה ומה הערים אשר הוא יושב בהנה
הבמחנים אם במבצרים ומה הארץ
השמנה הוא אם רזה היש בה עץ אם
אין והתחזקתם ולקחתם מפרי הארץ
והימים ימי בכורי ענבים ויעלו ויתרו
את הארץ ממדבר צן עד רחב לבא
חמת ויעלו בנגב ויבא עד חברון ושם
אחימן ששי ותלמי ילידי הענק וחברון
שבע שנים נבנתה לפני צען מצרים
ויבאו עד נחל אשכל ויכרתו משם
זמורה ואשכול ענבים אחד וישאהו
במוט בשנים ומן הרמנים ומן התאנים
למקום ההוא קרא נחל אשכול על
אדות האשכול אשר כרתו משם בני
ישראל וישבו מתור הארץ מקץ
ארבעים יום וילכו ויבאו אל משה
ואל אהרן ואל כל עדת בני ישראל

ה בלט באת סלרי' לשו רבי וקורי' לשו יחיו' וקוו חייר' וקוד אליו"וכי כי מיצחן יבב' וכריות חטו' ויקא אליו"ויכא' אלהי' ויכא אל הגוים ה' רמנ'
וישאוהו' ר' הס' וקי"ח. ר"ג ויזוט בענן' מהיו וישאהו וחטמאן אל קחריו' ה' וקוד חזי' אלפו"ו אלפו"אן' בסל' פ' מל' כזב' ואל וחיל'ה ביניהו' וסיזמחון
ויין תרוימוט ווחן קכלאס ויי"על ל אלהי' כ"ומי וזילבכ ויקדב ויהביאבע איזן אין' ידרש אין לוד' וכל חטאלהיויתוא ' ובכל חטופר כאיל וחטופר'

PLATE 65 *fol. 84v*

והנפש אשר תעשה ביד רמה מן האזרח
ומן הגר את יהוה הוא מגדף ונכרתה
הנפש ההוא מקרב עמה כי דבר יהוה
בזה ואת מצותו הפר הכרת תכרת הנפש
ההוא עונה בה:
ויהיו בני ישראל במדבר וימצאו איש
מקשש עצים ביום השבת ויקריבו אתו
המצאים אתו מקשש עצים אל משה
ואל אהרן ואל כל העדה ויניחו אתו
במשמר כי לא פרש מה יעשה לו:
ויאמר יהוה אל משה
מות יומת האיש רגום אתו באבנים כל
העדה מחוץ למחנה ויציאו אתו כל
העדה אל מחוץ למחנה וירגמו אתו
באבנים וימת כאשר צוה יהוה את
משה:
ויאמר יהוה אל משה לאמר דבר אל
בני ישראל ואמרת אלהם ועשו להם
ציצת על כנפי בגדיהם לדרתם ונתנו
על ציצת הכנף פתיל תכלת והיה לכם
לציצת וראיתם אתו וזכרתם את כל
מצות יהוה ועשיתם אתם ולא תתורו
אחרי לבבכם ואחרי עיניכם אשר אתם
זנים אחריהם למען תזכרו ועשיתם את
כל מצותי והייתם קדשים לאלהיכם:
אני יהוה אלהיכם אשר הוצאתי אתכם
מארץ מצרים להיות לכם לאלהים אני
יהוה אלהיכם:
ויקח קרח בן יצהר בן קהת בן לוי ודתן
ואבירם בני אליאב ואון בן פלת בני ראובן

ויקמו לפני משה ואנשים מבני ישראל
חמשים ומאתים נשיאי עדה קראי
מועד אנשי שם: ויקהלו על משה ועל
אהרן ויאמרו אלהם רב לכם כי כל
העדה כלם קדשים ובתוכם יהוה ומדוע
תתנשאו על קהל יהוה: וישמע משה
ויפל על פניו: וידבר אל קרח ואל כל
עדתו לאמר בקר וידע יהוה את אשר
לו ואת הקדוש והקריב אליו ואת
אשר יבחר בו יקריב אליו: זאת עשו
קחו לכם מחתות קרח וכל עדתו: ותנו
בהן אש ושימו עליהן קטרת לפני יהוה
מחר והיה האיש אשר יבחר יהוה הוא
הקדוש רב לכם בני לוי: ויאמר משה
אל קרח שמעו נא בני לוי: המעט מכם
כי הבדיל אלהי ישראל אתכם מעדת
ישראל להקריב אתכם אליו לעבד
את עבדת משכן יהוה ולעמד לפני
העדה לשרתם: ויקרב אתך ואת כל
אחיך בני לוי אתך ובקשתם גם כהנה:
לכן אתה וכל עדתך הנעדים על יהוה
ואהרן מה הוא כי תלינו עליו: וישלח
משה לקרא לדתן ולאבירם בני אליאב
ויאמרו לא נעלה: המעט כי העליתנו
מארץ זבת חלב ודבש להמיתנו במדבר
כי תשתרר עלינו גם השתרר: אף לא
אל ארץ זבת חלב ודבש הביאתנו ותתן
לנו נחלת שדה וכרם העיני האנשים
ההם תנקר לא נעלה: ויחר למשה מאד
ויאמר אל יהוה אל תפן אל מנחתם לא

PLATE 66 fol. 86v

ויהי בהקהל העדה על משה ועל אהרן	אל בני ישראל ויתנו אליו כל נשיאיהם
ויפנו אל אהל מועד והנה כסהו הענן	מטה לנשיא אחד מטה לנשיא אחד
וירא כבוד יהוה ויבא משה ואהרן אל	לבית אבתם שנים עשר מטות ומטה
פני אהל מועד׃	אהרן בתוך מטותם׃ וינח משה את
וידבר	המטת לפני יהוה באהל העדת׃ ויהי
יהוה אל משה לאמר הרמו מתוך	ממחרת ויבא משה אל אהל העדות
העדה הזאת ואכלה אתם כרגע ויפלו	והנה פרח מטה אהרן לבית לוי ויצא
על פניהם ויאמר משה אל אהרן קח	פרח ויצץ ציץ ויגמל שקדים׃ ויצא
את המחתה ותן עליה אש מעל המזבח	משה את כל המטת מלפני יהוה אל
ושים קטרת והולך מהרה אל העדה	כל בני ישראל ויראו ויקחו איש מטהו׃
וכפר עליהם כי יצא הקצף מלפני יהוה	
החל הנגף ויקח אהרן כאשר דבר	ויאמר יהוה אל משה השב את מטה
משה וירץ אל תוך הקהל והנה החל	אהרן לפני העדות למשמרת לאות
הנגף בעם ויתן את הקטרת ויכפר על	לבני מרי ותכל תלונתם מעלי ולא
העם ויעמד בין המתים ובין החיים	ימתו ויעש משה כאשר צוה יהוה
ותעצר המגפה ויהיו המתים במגפה	אתו כן עשה׃
ארבעה עשר אלף ושבע מאות מלבד	ויאמרו בני ישראל אל משה לאמר
המתים על דבר קרח וישב אהרן אל	הן גוענו אבדנו כלנו אבדנו כל הקרב
משה אל פתח אהל מועד והמגפה	הקרב אל משכן יהוה ימות האם תמנו
נעצרה׃	לגוע ויאמר יהוה
וידבר יהוה אל משה לאמר דבר אל	אל אהרן אתה ובניך ובית אביך אתך
בני ישראל וקח מאתם מטה מטה	תשאו את עון המקדש ואתה ובניך
לבית אב מאת כל נשיאהם לבית אבתם	אתך תשאו את עון כהנתכם וגם
שנים עשר מטות איש את שמו תכתב	את אחיך מטה לוי שבט אביך הקרב
על מטהו ואת שם אהרן תכתב על	אתך וילוו עליך וישרתוך ואתה ובניך
מטה לוי כי מטה אחד לראש בית	אתך לפני אהל העדת ושמרו משמרתך
אבותם והנחתם באהל מועד לפני	ומשמרת כל האהל אך אל כלי הקדש
העדות אשר אועד לכם שמה והיה	ואל המזבח לא יקרבו ולא ימתו גם
האיש אשר אבחר בו מטהו יפרח	הם גם אתם ונלוו עליך ושמרו את
והשכתי מעלי את תלנות בני ישראל	משמרת אהל מועד לכל עבדת
אשר הם מלינם עליכם וידבר משה	

PLATE 67 *fol. 87v*

וארזו ואזוב ושבי תולעת וההשליך אל תוך | ואל הלוים תדבר ואמרת אלהם כי
שרפת הפרה' וכבס בגדיו הכהן ורחץ | תקחו מאת בני ישראל את המעשר אשר
בשרו במים ואחר יבא אל המחנה וטמא | נתתי לכם מאתם בנחלתכם
הכהן עד הערב' והשרף אתה יכבס | והרמתם ממנו תרומת יהוה מעשר מן
בגדיו במים וטמא ער ערב' ואסף | המעשר' ונחשב לכם תרומתכם כדגן מן
איש טהור את אפר הפרה | הגרן וכמלאה מן היקב' כן תרימו גם
והניח מחוץ למחנה במקום טהור והיתה | אתם תרומת יהוה מכל מעשרתיכם
לעדת בני ישראל למשמרת למי נדה | אשר תקחו מאת בני ישראל ונתתם
חטאת הוא' וכבס האסף את אפר הפרה | ממנו את תרומת יהוה לאהרן הכהן '
את בגדיו וטמא עד הערב' והיתה לבני | מכל מתנתיכם תרימו את כל תרומת
ישראל ולגר הגר בתוכם לחקת עולם' | יהוה מכל חלבו את מקדשו ממנו '
הנגע במת לכל נפש אדם וטמא שבעת | ואמרת אלהם בהרימכם את חלבו ממנו
ימים' הוא יתחטא בו ביום השלישי וביום | ונחשב ללוים כתבואת גרן וכתבואת
השביעי יטהר' ואם לא יתחטא ביום | יקב' ואכלתם אתו בכל מקום אתם
השלישי וביום השביעי לא יטהר' כל | וביתכם כי שכר הוא לכם חלף עבדתכם
הנגע במת בנפש האדם אשר ימות ולא | באהל מועד' ולא תשאו עליו חטא

יתחטא את משכן יהוה טמא ונכרתה | בהרימכם את חלבו ממנו ואת קדשי
הנפש ההוא מישראל כי מי נדה לא זרק | בני ישראל לא תחללו ולא תמותו '
עליו טמא יהיה עוד טמאתו בו' זאת | וידבר יהוה אל משה ואל אהרן לאמר'
התורה אדם כי ימות באהל כל הבא | זאת חקת התורה אשר צוה יהוה לאמר
אל האהל וכל אשר באהל יטמא שבעת | דבר אל בני ישראל ויקחו אליך פרה
ימים' וכל כלי פתוח אשר אין צמיד פתיל | אדמה תמימה אשר אין בה מום אשר
עליו טמא הוא' וכל אשר יגע על פני | לא עלה עליה על' ונתתם אתה אל אלעזר
השדה בחלל חרב או במת או בעצם | הכהן והוציא אתה אל מחוץ למחנה
אדם או בקבר יטמא שבעת ימים' ולקחו | ושחט אתה לפניו' ולקח אלעזר הכהן
לטמא מעפר שרפת החטאת ונתן עליו | מדמה באצבעו והזה אל נכח פני אהל
מים חיים אל כלי' ולקח אזוב וטבל | מועד מדמה שבע פעמים' ושרף את
במים איש טהור והזה על האהל ועל | הפרה לעיניו את ערה ואת בשרה ואת
כל הכלים ועל הנפשות אשר היו שם | דמה על פרשה ישרף' ולקח הכהן עץ
ועל הנגע בעצם או בחלל או במת או בקבר |

ודבר אליכם ישראל א' חם' לשלור' וקרו' וסים' ויקוו וימהר ויחטו' רית חג' וסג' טב' אנסה טז' וקחו אל'' ויקחו אלי' הקריה' איש יאות אליך קרית אדריה המזמח '
אל סים' הזה כל ברה של וקו' וסים'' וזדה אל הכות' וזהו אל הכות' ל' מדדיה אל הקריה ' ואסף איש טהור וקחו' ואסף ג' היודע' הדינערו ואסף והזה איש ישראל' כי הו' ישראל'
פתה ה' וקינ' ' ובל כלי פתחו' אסוחו' קרם פשח'' זכר פתחה פתחה ג' של' ' יב' וב ' וסים' '' בקמרו ג' ת' ל' נא פתוחה אלרמיס' שי ' שב פתחה בזולכם' אם במותה' אשר אים הלדים ' הי יסם' בידן' '

PLATE 68 *fol. 88v*

ומבת הנה נחליאל ומנחליאל במות:
ומבמות הגיא אשר בשדה מואב
ראש הפסנה ונשקפה על פני הישימן
וישלח ישראל מלאכים אל סיחן
מלך האמרי לאמר אעברה בארצך
לא נטה בשדה ובכרם לא נשתה מי
באר בדרך המלך נלך עד אשר נעבר
גבלך ולא נתן סיחן את ישראל עבר
בגבלו ויאסף סיחן את כל עמו ויצא
לקראת ישראל המדברה ויבא יהצה
וילחם בישראל ויכהו ישראל לפי
חרב ויירש את ארצו מארנן עד יבק
עד בני עמון כי עז גבול בני עמון ויקח
ישראל את כל הערים האלה וישב
ישראל בכל ערי האמרי בחשבון
ובכל בנתיה כי חשבון עיר סיחן
מלך האמרי הוא והוא נלחם במלך
מואב הראשון ויקח את כל ארצו
מידו עד ארנן על כן יאמרו המשלים
באו חשבון תבנה ותכונן עיר סיחון
כי אש יצאה מחשבון להבה מקרית
סיחן אכלה ער מואב בעלי במות
ארנן אוי לך מואב אבדת עם כמוש
נתן בניו פליטם ובנתיו בשבית למלך
אמרי סיחון ונירם אבד חשבון עד
דיבן ונשים עד נפח אשר עד מידבא:
וישב ישראל בארץ האמרי ויישלח
משה לרגל את יעזר וילכדו בנתיה
ויירש את האמרי אשר שם ויפנו

ויעלו דרך הבשן ויצא עוג מלך
הבשן לקראתם הוא וכל עמו למלחמה
אדרעי ויאמר יהוה אל משה אל
תירא אתו כי בידך נתתי אתו ואת
כל עמו ואת ארצו ועשית לו כאשר
עשית לסיחן מלך האמרי אשר יושב
בחשבון ויכו אתו ואת בניו ואת כל
עמו עד בלתי השאיר לו שריד ויירשו
את ארצו וויסעו בני ישראל ויחנו
בערבות מואב מעבר לירדן ירחו:

ויראבלק בן
צפור את כל אשר עשה ישראל לאמרי
ויגר מואב מפני העם מאד כי רב הוא
ויקץ מואב מפני בני ישראל ויאמר
מואב אל זקני מדין עתה ילחכו הקהל
את כל סביבתינו כלחך השור את ירק
השדה ובלק בן צפור מלך למואב בעת
ההוא וישלח מלאכים אל בלעם בן
בעור פתורה אשר על הנהר ארץ בני
עמו לקרא לו לאמר הנה עם יצא
ממצרים הנה כסה את עין הארץ והוא
יושב ממלי ועתה לכה נא ארה לי את
העם הזה כי עצום הוא ממני אולי אוכל
נכה בו ואגרשנו מן הארץ כי ידעתי את
אשר תברך מברך ואשר תאר יואר:
וילכו זקני מואב וזקני מדין וקסמים
בידם ויבאו אל בלעם וידברו אליו דברי
בלק ויאמר אליהם לינו פה הלילה
והשבתי אתכם דבר כאשר ידבר
יהוה אלי וישבו שרי מואב עם בלעם

PLATE 69 fol. 90r

אתכה הרנתי ואותה החייתי ויאמר ׀ ואיל במזבח וישם יהוה דבר בפי
בלעם אל מלאך יהוה חטאתי כי לא ׀ בלעם ויאמר שוב אל בלק וכה תדבר
ידעתי כי אתה נצב לקראתי בדרך ׀ וישב אליו והנה נצב על עלתו הוא
ועתה אם רע בעיניך אשובה לי ׀ וכל שרי מואב וישא משלו ויאמר
ויאמר מלאך יהוה אל בלעם לך עם ׀ מן ארם ינחני בלק מלך מואב מהררי
האנשים ואפס את הדבר אשר ׀ קדם לכה ארה לי יעקב ולכה זעמה
אדבר אליך אתו תדבר וילך בלעם ׀ ישראל מה אקב לא קבה אל ומה
עם שרי בלק וישמע בלק כי בא ׀ אזעם לא זעם יהוה כי מראש צרים
בלעם ויצא לקראתו אל עיר מואב ׀ אראנו ומגבעות אשורנו הן עם לבדד
אשר על גבול ארנן אשר בקצה הגבול ׀ ישכן ובגוים לא יתחשב מי מנה עפר
ויאמר בלק אל בלעם הלא שלח ׀ יעקב ומספר את רבע ישראל תמת
שלחתי אליך לקרא לך למה לא ׀ נפשי מות ישרים ותהי אחריתי כמהו
הלכת אלי האמנם לא אוכל כברך ׀ ויאמר בלק אל בלעם מה עשית לי
ויאמר בלעם אל בלק הנה באתי אליך ׀ לקב איבי לקחתיך והנה ברכת ברך
עתה היכל אוכל דבר מאומה הדבר ׀ ויען ויאמר הלא את אשר ישים יהוה
אשר ישים אלהים בפי אתו אדבר ׀ בפי אתו אשמר לדבר ויאמר אליו
וילך בלעם עם בלק ויבאו קרית חצות ׀ לך נא אתי אל מקום אחר אשר
ויזבח בלק בקר וצאן וישלח לבלעם ׀ תראנו משם אפס קצהו תראה וכלו
ולשרים אשר אתו ויהי בבקר ויקח ׀ לא תראה וקבנו לי משם ויקחהו
בלק את בלעם ויעלהו במות בעל וירא ׀ שדה צפים אל ראש הפסגה ויבן
משם קצה העם ויאמר בלעם אל בלק ׀ שבעה מזבחת ויעל פר ואיל במזבח
בנה לי בזה שבעה מזבחת והכן לי ׀ ויאמר אל בלק התיצב כה על עלתך
בזה שבעה פרים ושבעה אילים ׀ ואנכי אקרה כה ויקר יהוה אל בלעם
ויעש בלק כאשר דבר בלעם ויעל ׀ וישם דבר בפיו ויאמר שוב אל בלק
בלק ובלעם פר ואיל במזבח ויאמר ׀ וכה תדבר ויבא אליו והנו נצב על
בלעם לבלק התיצב על עלתך ואלכה ׀ עלתו ושרי מואב אתו ויאמר לו בלק
אולי יקרה יהוה לקראתי ודבר מה ׀ מה דבר יהוה וישא משלו ויאמר קום
יראני והגדתי לך וילך שפי ויקר ׀ בלק ושמע האזינה עדי בנו צפר לא
אלהים אל בלעם ויאמר אליו את ׀ איש אל ויכזב ובן אדם ויתנחם ההוא
שבעת המזבחת ערכתי ואעל פר ׀ אמר ולא יעשה ודבר ולא יקימנה

PLATE 70 fol. 91r

<div dir="rtl">

וַיָּבֹא אֱלֹהִים אֶל בִּלְעָם וַיֹּאמֶר מִי
הָאֲנָשִׁים הָאֵלֶּה עִמָּךְ וַיֹּאמֶר
בִּלְעָם אֶל הָאֱלֹהִים בָּלָק בֶּן צִפֹּר מֶלֶךְ
מוֹאָב שָׁלַח אֵלָי הִנֵּה הָעָם הַיֹּצֵא
מִמִּצְרַיִם וַיְכַס אֶת עֵין הָאָרֶץ עַתָּה
לְכָה קָבָה לִּי אֹתוֹ אוּלַי אוּכַל לְהִלָּחֶם
בּוֹ וְגֵרַשְׁתִּיו וַיֹּאמֶר אֱלֹהִים אֶל
בִּלְעָם לֹא תֵלֵךְ עִמָּהֶם לֹא תָאֹר אֶת
הָעָם כִּי בָרוּךְ הוּא וַיָּקָם בִּלְעָם בַּבֹּקֶר
וַיֹּאמֶר אֶל שָׂרֵי בָלָק לְכוּ אֶל אַרְצְכֶם
כִּי מֵאֵן יְהוָה לְתִתִּי לַהֲלֹךְ עִמָּכֶם
וַיָּקוּמוּ שָׂרֵי מוֹאָב וַיָּבֹאוּ אֶל בָּלָק
וַיֹּאמְרוּ מֵאֵן בִּלְעָם הֲלֹךְ עִמָּנוּ וַיֹּסֶף
עוֹד בָּלָק שְׁלֹחַ שָׂרִים רַבִּים וְנִכְבָּדִים
מֵאֵלֶּה וַיָּבֹאוּ אֶל בִּלְעָם וַיֹּאמְרוּ לוֹ
כֹּה אָמַר בָּלָק בֶּן צִפּוֹר אַל נָא תִמָּנַע
מֵהֲלֹךְ אֵלָי כִּי כַבֵּד אֲכַבֶּדְךָ מְאֹד וְכֹל
אֲשֶׁר תֹּאמַר אֵלַי אֶעֱשֶׂה וּלְכָה נָּא
קָבָה לִּי אֵת הָעָם הַזֶּה וַיַּעַן בִּלְעָם וַיֹּאמֶר
אֶל עַבְדֵי בָלָק אִם יִתֶּן לִי בָלָק מְלֹא
בֵיתוֹ כֶּסֶף וְזָהָב לֹא אוּכַל לַעֲבֹר אֶת
פִּי יְהוָה אֱלֹהָי לַעֲשׂוֹת קְטַנָּה
גְדוֹלָה וְעַתָּה שְׁבוּ נָא בָזֶה גַּם אַתֶּם
הַלָּיְלָה וְאֵדְעָה מַה יֹּסֵף יְהוָה דַּבֵּר
עִמִּי וַיָּבֹא אֱלֹהִים אֶל בִּלְעָם לַיְלָה
וַיֹּאמֶר לוֹ אִם לִקְרֹא לְךָ בָּאוּ הָאֲנָשִׁים
קוּם לֵךְ אִתָּם וְאַךְ אֶת הַדָּבָר אֲשֶׁר
אֲדַבֵּר אֵלֶיךָ אֹתוֹ תַעֲשֶׂה וַיָּקָם בִּלְעָם
בַּבֹּקֶר וַיַּחֲבֹשׁ אֶת אֲתֹנוֹ וַיֵּלֶךְ עִם שָׂרֵי
מוֹאָב וַיִּחַר אַף אֱלֹהִים כִּי הוֹלֵךְ הוּא

וַיִּתְיַצֵּב מַלְאַךְ יְהוָה בַּדֶּרֶךְ לְשָׂטָן לוֹ
וְהוּא רֹכֵב עַל אֲתֹנוֹ וּשְׁנֵי נְעָרָיו עִמּוֹ
וַתֵּרֶא הָאָתוֹן אֶת מַלְאַךְ יְהוָה נִצָּב
בַּדֶּרֶךְ וְחַרְבּוֹ שְׁלוּפָה בְּיָדוֹ וַתֵּט הָאָתוֹן
מִן הַדֶּרֶךְ וַתֵּלֶךְ בַּשָּׂדֶה וַיַּךְ בִּלְעָם
אֶת הָאָתוֹן לְהַטֹּתָהּ הַדָּרֶךְ וַיַּעֲמֹד
מַלְאַךְ יְהוָה בְּמִשְׁעוֹל הַכְּרָמִים גָּדֵר
מִזֶּה וְגָדֵר מִזֶּה וַתֵּרֶא הָאָתוֹן אֶת
מַלְאַךְ יְהוָה וַתִּלָּחֵץ אֶל הַקִּיר וַתִּלְחַץ
אֶת רֶגֶל בִּלְעָם אֶל הַקִּיר וַיֹּסֶף לְהַכֹּתָהּ
וַיּוֹסֶף מַלְאַךְ יְהוָה עֲבוֹר וַיַּעֲמֹד בְּמָקוֹם
צָר אֲשֶׁר אֵין דֶּרֶךְ לִנְטוֹת יָמִין וּשְׂמֹאול
וַתֵּרֶא הָאָתוֹן אֶת מַלְאַךְ יְהוָה וַתִּרְבַּץ
תַּחַת בִּלְעָם וַיִּחַר אַף בִּלְעָם וַיַּךְ אֶת
הָאָתוֹן בַּמַּקֵּל וַיִּפְתַּח יְהוָה אֶת פִּי
הָאָתוֹן וַתֹּאמֶר לְבִלְעָם מֶה עָשִׂיתִי לְךָ
כִּי הִכִּיתַנִי זֶה שָׁלֹשׁ רְגָלִים וַיֹּאמֶר
בִּלְעָם לָאָתוֹן כִּי הִתְעַלַּלְתְּ בִּי לוּ יֶשׁ
חֶרֶב בְּיָדִי כִּי עַתָּה הֲרַגְתִּיךְ וַתֹּאמֶר
הָאָתוֹן אֶל בִּלְעָם הֲלוֹא אָנֹכִי אֲתֹנְךָ
אֲשֶׁר רָכַבְתָּ עָלַי מֵעוֹדְךָ עַד הַיּוֹם הַזֶּה
הַהַסְכֵּן הִסְכַּנְתִּי לַעֲשׂוֹת לְךָ כֹּה וַיֹּאמֶר
לֹא וַיְגַל יְהוָה אֶת עֵינֵי בִלְעָם וַיַּרְא אֶת
מַלְאַךְ יְהוָה נִצָּב בַּדֶּרֶךְ וְחַרְבּוֹ שְׁלֻפָה
בְּיָדוֹ וַיִּקֹּד וַיִּשְׁתַּחוּ לְאַפָּיו וַיֹּאמֶר
אֵלָיו מַלְאַךְ יְהוָה עַל מָה הִכִּיתָ אֶת
אֲתֹנְךָ זֶה שָׁלוֹשׁ רְגָלִים הִנֵּה אָנֹכִי
יָצָאתִי לְשָׂטָן כִּי יָרַט הַדֶּרֶךְ לְנֶגְדִּי
וַתִּרְאַנִי הָאָתוֹן וַתֵּט לְפָנַי זֶה שָׁלֹשׁ
רְגָלִים אוּלַי נָטְתָה מִפָּנַי כִּי עַתָּה גַּם

</div>

PLATE 71 fol. 90v

ונס קא ז וכיו · ונתהא הייה לעם · ונם האו עד יאכד · ונם הוא ילך להדיפה · וחפצו · ונס הוא טוב האד מאד · ומה הוא חכם · ונם הוא נרחם לעאוי · ס–ד
ויחל ט וסיו · שפטעביהיום אחרים · ויחל נחאיש · ויחל מאד מתהימירם · ויחלו הירדים · ויחל ונה

<div dir="rtl">

קבתה ותעצר המגפה מעל בני ישראל איביו וישראל עשה חיל וירד מיעקב

ויהיו המתים במגפה ארבעה ועשרים והאביד שריד מעיר ויראאת עמלק

אלף וישאמשלו ויאמר ראשית גוים

עמלק ואחריתו עדי אבד ויראאת

וידבר יהוה אל משה לאמר פינחס בן הקיני וישא משלו ויאמר איתן

אלעזר בן אהרן הכהן השיב את חמתי מושבך ושים בסלע קנך כי אם יהיה

מעל בני ישראל בקנאו את קנאתי לבער קין עד מה אשור תשבך וישא

בתוכם ולא כליתי את בני ישראל משלו ויאמר אוי מי יחיה משמו אל

בקנאתי לכן אמר הנני נתן לו את בריתי וצים מיד כתים וענו אשור וענו עבר

שלום והיתה לו ולזרעו אחריו ברית וגם הוא עדי אבד ויקם בלעם וילך

כהנת עולם תחת אשר קנא לאלהיו וישב למקמו וגם בלק הלך לדרכו

ויכפר על בני ישראל ושם איש ישראל

המכה אשר הכה את המדינית זמרי בן וישב ישראל בשטים ויחל העם

סלוא נשיא בית אב לשמעני ושם לזנות אל בנות מואב ותקראן לעם

האשה המכה המדינית כזבי בת צור לזבחי אלהיהן ויאכל העם וישתחוו

ראש אמות בית אב במדין הוא לאלהיהן ויצמד ישראל לבעל

פעור ויחר אף יהוה בישראל ויאמר

וידבר יהוה אל משה לאמר צרור את יהוה אל משה קח את כל ראשי

המדינים והכיתם אותם כי צררים הם העם והוקע אותם ליהוה נגד השמש

לכם בנכליהם אשר נכלו לכם על דבר וישב חרון אף יהוה מישראל ויאמר

פעור ועל דבר כזבי בת נשיא מדין אחתם משה אל שפטי ישראל הרגו איש

המכה ביום המגפה על דבר פעור ויהי אנשיו הנצמדים לבעל פעור והנה

אחרי המגפה איש מבני ישראל בא ויקרב אל

אחיו את המדינית לעיני משה ולעיני

ויאמר יהוה אל משה ואל אלעזר בן כל עדת בני ישראל והמה בכים פתח

אהרן הכהן לאמר שאו את ראש כל אהל מועד וירא פינחס בן אלעזר

עדת בני ישראל מבן עשרים שנה ומעלה בן אהרן הכהן ויקם מתוך העדה

לבית אבתם כל יצא צבא בישראל ויקח רמח בידו ויבא אחר איש

וידבר משה ואלעזר הכהן אתם בערבת ישראל אל הקבה וידקר את שניהם

מואב על ירדן ירחו לאמר מבן עשרים את איש ישראל ואת האשה אל

שנה ומעלה כאשר צוה יהוה את משה

ובני ישראל היצאים מארץ מצרים

</div>

אל בנות ג וסיו · אל בנות האדם וילדו להם · לזנות אל בנות עמים קנך · בן אדם גוים קנך · לבנות וצריה · ס · ולעגו ד · וסיו · דן את התמים ולעגו · לעגו משה
לעגו הטדעם · ולעגו כל היהודים · ולעגו חכראל להורי · וועגו ישל · ס · החוכה ג · ב · הס · מלו · וסיו · אשר הכה את המדיעית · הכה אפרים שדשה ישב · הוסף הנעשם
וייבש ולך · א · כח · אל בכבו · זא בכתו · ף · כל רבות שכתו אתך רבר אלו · וירבר ישעיו ף · למידעך אשר רבר רבי · כלבב רבי · למידעך תכתן אלום · בעדבות יריאבי · ה

PLATE 72 fol. 92r

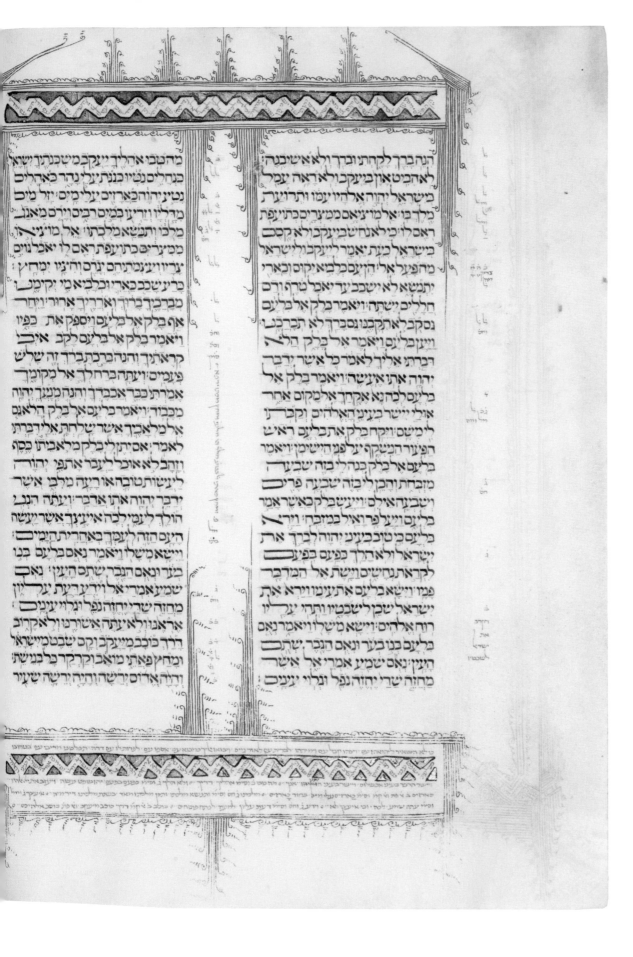

הנה ברך לקחתי וברך ולא אשיבנה
לא הביט און ביעקב ולא ראה עמל
בישראל יהוה אלהיו עמו ותרועת
מלך בו אל מוציאם ממצרים כתועפת
ראם לו כי לא נחש ביעקב ולא קסם
בישראל כעת יאמר ליעקב ולישראל
מה פעל אל הן עם כלביא יקום וכארי
יתנשא לא ישכב עד יאכל טרף ודם
חללים ישתה ויאמר בלק אל בלעם
גם קב לא תקבנו גם ברך לא תברכנ
ויען בלעם ויאמר אל בלק הלא
דברתי אליך לאמר כל אשר ידבר
יהוה אתו אעשה ויאמר בלק אל
בלעם לכה נא אקחך אל מקום אחר
אולי יישר בעיני האלהים וקבתו
לי משם ויקח בלק את בלעם ראש
הפעור הנשקף על פני הישימן ויאמר
בלעם אל בלק בנה לי בזה שבעה
מזבחת והכן לי בזה שבעה פרים
וישב בלעם כאשר אמר בלק ויעל
בלעם ויעל פר ואיל במזבח וירא
בלעם כי טוב בעיני יהוה לברך את
ישראל ולא הלך כפעם בפעם
לקראת נחשים וישת אל המדבר
פניו וישא בלעם את עיניו וירא את
ישראל שכן לשבטיו ותהי עליו
רוח אלהים וישא משלו ויאמר נאם
בלעם בנו בער ונאם הגבר שתם
העין נאם שמע אמרי אל אשר
מחזה שדי יחזה נפל וגלוי עינים

מה טבו אהליך יעקב משכנתיך ישרא
כנחלים נטיו כגנת עלי נהר כאהלי
נטע יהוה כארזים עלי מים יזל מים
מדליו וזרעו במים רבים וירם מאג
מלכו ותנשא מלכתו אל מוציא
ממצרים כתועפת ראם לו יאכל גוים
צריו ועצמתיהם יגרם וחציו ימחץ
כרע שכב כארי וכלביא מי יקימנ
מברכך ברוך וארריך ארור ויחר
אף בלק אל בלעם ויספק את כפיו
ויאמר בלק אל בלעם לקב איבי
קראתיך והנה ברכת ברך זה שלש
פעמים ועתה ברח לך אל מקומך
אמרתי כבד אכבדך והנה מנעך יהוה
מכבוד ויאמר בלעם אל בלק הלא גם
אל מלאכך אשר שלחת אלי דברתי
לאמר אם יתן לי בלק מלא ביתו כסף
וזהב לא אוכל לעבר את פי יהוה
לעשות טובה או רעה מלבי אשר
ידבר יהוה אתו אדבר ועתה הנני
הולך לעמי לכה איעצך אשר יעשה
העם הזה לעמך באחרית הימים
וישא משלו ויאמר נאם בלעם בנו
בער ונאם הגבר שתם העין נאם
שמע אמרי אל וידע דעת עליון
מחזה שדי יחזה נפל וגלוי עינים
אראנו ולא עתה אשורנו ולא קרוב
דרך כוכב מיעקב וקם שבט מישראל
ומחץ פאתי מואב וקרקר כל בני שת
והיה אדום ירשה והיה שעיר

PLATE 73 fol. 91v

<div dir="rtl">

Column 1 (right):

ותקרבנה בנות
צלפחד בן חפר בן גלעד בן מכיר בן מנשה
למשפחת מנשה בן יוסף ואלה שמות
בנתיו מחלה נעה וחגלה ומלכה ותרצה
ותעמדנה לפני משה ולפני אלעזר הכהן
ולפני הנשיאס וכל העדה פתח אהל
מועד לאמר אבינו מת במדבר והוא
לא היה בתוך העדה הנועדיס על יהוה
בעדת קרח כי בחטאו מת ובנים לא היו
לו למה יגרע שם אבינו מתוך משפחתו
כי אין לו בן תנה לנו אחזה בתוך אחי
אבינו ויקרב משה את משפטן לפני
יהוה
ויאמר יהוה אל משה לאמר כן בנות
צלפחד דברת נתן תתן להם אחזת נחלה
בתוך אחי אביהם והעברת את נחלת
אביהן להן ואל בני ישראל תדבר
לאמר איש כי ימות ובן אין לו והעברתם
את נחלתו לבתו ואם אין לו בת ונתתם
את נחלתו לאחיו ואם אין לו אחים
ונתתם את נחלתו לאחי אביו ואם אין אחים
לאביו ונתתם את נחלתו לשארו הקרב
אליו ממשפחתו וירש אתה והיתה לבני
ישראל לחקת משפט כאשר צוה יהוה
את משה
ויאמר יהוה אל משה עלה אל הר
העברים הזה וראה את הארץ אשר
נתתי לבני ישראל וראיתה אתה ונאספת
אל עמיך גם אתה כאשר נאסף אהרן
אחיך כאשר מריתם פי במדבר צן

Column 2 (left):

במריבת העדה להקרישני במיס בעיניהם
הם מי מריבת קדש מדבר צן
וידבר משה אל יהוה
לאמר יפקד יהוה אלהי הרוחת לכל
בשר איש על העדה אשר יצא לפניהם
ואשר יבא לפניהם ואשר יוציאם ואשר
יביאם ולא תהיה עדת יהוה כצאן אשר
אין להם רעה ויאמר יהוה אל משה
קח לך את יהושע בן נון איש אשר
רוח בו וסמכת את ידך עליו והעמדת
אתו לפני אלעזר הכהן ולפני כל העדה
וצויתה אתו לעיניהם ונתתה מהודך
עליו למען ישמעו כל עדת בני ישראל
ולפני אלעזר הכהן יעמד ושאל לו
במשפט האוריס לפני יהוה על פי
יצאו ועל פי יבאו הוא וכל בני ישראל
אתו וכל העדה ויעש משה כאשר
צוה יהוה אתו ויקח את יהושע ויעמדהו
לפני אלעזר הכהן ולפני כל העדה
ויסמך את ידיו עליו ויצוהו כאשר דבר
יהוה ביד משה
וידבר יהוה אל משה לאמר צו את
בני ישראל ואמרת אלהם את קרבני
לחמי לאשי ריח ניחחי תשמרו להקריב
לי במועדו ואמרת להם זה האשה
אשר תקריבו ליהוה כבשים בני שנה
תמימם שנים ליום עלה תמיד את
הכבש אחד תעשה בבקר ואת הכבש
השני תעשה בין הערבים ועשירית
האיפה סלת למנחה בלולה בשמן כתית

</div>

רבתח ב' כב' לים ח' חס' כן בנות צלפחד · וכ' ואני אשיתכס כסיותכנס · יו' הדברות · זו' תרפריות · אכיהם ג' בתוך אחי · וסיו' בתוך אחי · אך ל' להשכחתחבטא · ויהן לוט · אכ יהוה "
עביך ג' היל ליום' וסולו וסולו · האסף · ואתאסף · וזו' לאתנו · רכול בעבריך · יי · כל אזרו · ראית בן · בבלי זאת · וכן · יראת · וכן · בבלי · ב' כת אורו והאיתה · חיו' וזראיתה אתו · הנרי לחדך אשר ראה
וכל · אלחס · כוזה בזרי · חס אשר ראין · וכ' אשר תקריבו אתניכי · האראו לאשר ראית · רא' אונס איש כ' עליו · ראין בן גב · וירש · זאת ואתה כי · אתה עברל וכנע "

PLATE 74 *fol. 93v*

יום שבע וּמכאֹב יום עושׂי ונפשה · יום שובינע טרחתשפאל · וכו זה חלה · מכאן חזק לנשׂין הזיין חזיק זיין התורה · כׂ חד חם · ונעׂשׂיתי אשׁה לחלל · ניׂ אל אלה
העטׂוי לׂלי · ני וכו · ובׂ גׂ פתׂ · לא יחל רביין · יחל לישראל אל אלהׁיׂ · וחברו · ובׂ חסרׁ · והוא יחל לתו ונחׂ את ישׁראל · מנ האיש אשׁר חל ·

<div dir="rtl">

לפרים לאילם ולכבשים במספרם
במשפטם ושעיר חטאת אחד מלבד
עלת התמיד מנחתה ונסכה
ביום השמיני עצרת
תהיה לכם כל מלאכת עבדה לא תעשו
והקרבתם עלה אשה ריח ניחח ליהוה
פר אחד איל אחד כבשים בני שנה
שבעה תמימם מנחתם ונסכיהם לפר
לאיל ולכבשים במספרם כמשפטם
ושעיר חטאת אחד מלבד עלת התמיד
ומנחתה ונסכה אלה תעשו ליהוה
במועדיכם לבד מנדריכם ונדבתיכם
לעלתיכם ולמנחתיכם ולנסכיכם
ולשלמיכם ויאמר משה אל בני
ישראל ככל אשר צוה יהוה את משה

וידבר משה אל ראשי המטות לבני
ישראל לאמר זה הדבר אשר צוה
יהוה איש כי ידר נדר ליהוה או השבע
שבעה לאסר אסר על נפשו לא יחל
דברו ככל היצא מפיו יעשה ואשה
כי תדר נדר ליהוה ואסרה אסר בבית
אביה בנעריה ושמע אביה את נדרה
ואסרה אשר אסרה על נפשה והחריש
לה אביה וקמו כל נדריה וכל אסר
אשר אסרה על נפשה יקום ואם
אביה אתה ביום שמעו כל נדריה
ואסריה אשר אסרה על נפשה לא
יקום ויהוה יסלח לה כי הניא אביה
אתה ואם היו תהיה לאיש ונדריה

עליה או מבטא שפתיה אשר אסרה
על נפשה ושמע אישה ביום שמעו
והחריש לה וקמו נדריה ואסרה אשר
אסרה על נפשה יקמו ואם ביום שמע
אישה יניא אותה והפר את נדרה אשר
עליה ואת מבטא שפתיה אשר
אסרה על נפשה ויהוה יסלח לה ואם
אלמנה וגרושה כל אשר אסרה על
נפשה יקום עליה ואם בית אישה נדרה
או אסרה אסר על נפשה בשבעה ושמע
אישה והחרש לה לא הניא אתה וקמו
כל נדריה וכל אסר אשר אסרה על
נפשה יקום ואם הפר יפר אתם אישה
ביום שמעו כל מוצא שפתיה לנדריה
ולאסר נפשה לא יקום אישה
הפרם ויהוה יסלח לה ואישה
יקימנו ואישה יפרנו
ואם החרש יחריש לה אישה מיום אל
יום והקים את כל נדריה או את כל
אסריה אשר עליה הקים אתם כי החרש
לה ביום שמעו ואם הפר יפר אתם אחרי
שמעו ונשא את עונה אלה החקים
אשר צוה יהוה את משה בין איש
לאשתו בין אב לבתו בנעריה בית
אביה

וידבר יהוה אל משה לאמר נקם נקמת
בני ישראל מאת המדינים אחר תאסף
אל עמיך וידבר משה אל העם לאמר
החלצו מאתכם אנשים לצבא ויהיו
על מדין לתת נקמת יהוה במדין

</div>

יקום ז חם וסיׂ · וערוע אישׁה כיום שׂידיענ · ויאמר זאב יקום · ויׂ כנאת יכל ד חון · וכן כנאת · הכׂ ובנו מוטבה · וירׁיס כל ד חון · עׂ על קין לא יקום ד רשׂעים · יסׂברי לבנתהׂ ·
והחרש ז הׂפ כל וסיׂ · וחחרש יעקב עד כׂאס · ··· ··· לדיה אתה התהרׂשׂון · ··· ואלחם ··· כׂ תחרישי ד התרשׂ · ··· לא אחרׂשׂ כרׁיׂ · יחרׁשׂ ל מׂנׂו ·
נרׂ חׂ קׂלׂ · וסיׂ · ולדד ל אילדד · ונדר וסיׂ · וגדר אתׂן · ··· כׁ לדר נדר ··· ונ דר ··· בׂ עובדׁ · כׁ ני · ··· ··· כׁ בׂ מׁ טרׁ · ··· ··· ··· עבדׁא ולאׂ
אֵיּהׁ בׁל ·

PLATE 75 *fol. 95r*

ואקיעד ג ושיו את עשרות ואת יעריעשות וחכרו ׳׳ יוספת כל כת קן ושיו ׳׳ והעודי היהבו כל קירשי ׳ ואת נעו ואת כעל דעון ׳ ודלכרה ה ב חס זג דובו ושיהלו׳
וילכו כע ומכר ׳ ויהארכרים יהדה מירחקינו ׳ ויל להות כיום ההוא ׳ ודלכרה יקיעה׳ וילכרה היהכו לקיחרב׳ לה ג לא ויכ כ סן ושיו ׳ ויכרא לה נח בשמיי ׳ לבנותו להקריה פרי

החירת אשר על פני בעל צפון ויחנ
לפני מגדל ׳ ויסעו מפני החירת ויעברו
בתוך הים המדברה וילכו דרך שלשת
ימים במדבר אתם ויחנו במרה ׳ ויסעו
ממרה ויבאו אילמה ובאילם שתים
עשרה עינת מים ושבעים תמרים ויחנו
שם ׳ ויסעו מאילם ויחנו על ים סוף ׳
ויסעו מים סוף ויחנו במדבר סין ׳ ויסעו
ממדבר סין ויחנו בדפקה ׳ ויסעו מדפקה
ויחנו באלוש ׳ ויסעו מאלוש ויחנ ו
ברפידם ולא היה שם מים לעם לשתות ׳
ויסעו מרפידם ויחנו במדבר סיני ׳
ויסעו ממדבר סיני ויחנו בקברת התאו ה ׳
ויסעו מקברת התאוה ויחנו בחצרת ׳

ויסעו מחצרת	ויחנו ברתמה ׳
ויסעו מרתמה	ויחנו ברמן פרץ ׳
ויסעו מרמן פרץ	ויחנו בלבנה ׳
ויסעו מלבנה	ויחנו ברסה ׳
ויסעו מרסה	ויחנו בקהלתה ׳
ויסעו מקהלתה	ויחנו בהר שפר ׳
ויסעו מהר שפר	ויחנו בחרדה ׳
ויסעו מחרדה	ויחנו במקהלת ׳
ויסעו ממקהלת	ויחנו בתחת ׳
ויסעו מתחת	ויחנו בתרח ׳
ויסעו מתרח	ויחנו במתקה ׳
ויסעו ממתקה	ויחנו בחשמנה ׳
ויסעו מחשמנה	ויחנו במסרות ׳
ויסעו ממסרות	ויחנו בבני יעקן ׳
ויסעו מבני יעקן	ויחנו בחר הגדגד ׳
ויסעו מחר הגדגד	ויחנו ביטבתה ׳

ויאמרו ואת ממלכת עוג מלך הבשן
הארץ לעריה בגבלת ערי הארץ סביב
ויבנו בני גד את דיבן ואת עטרת ואת
יעער ׳ ואת עטרת שופן ואת יעזר
ויגבהה ואת בית נמרה ואת בית הרן
ערי מבצר וגדרת צאן ׳ ובני ראובן בנו
את חשבון ואת אלעלא ואת קריתים
ואת נבו ואת בעל מעון מוסבת שם
ואת שבמה ויקראו בשמת את שמות
הערים אשר בנו ׳ וילכו בני מכיר בן
מנשה גלעדה וילכדה ויורש את ה
האמרי אשר בה ׳ ויתן משה את הגלעד
למכיר בן מנשה וישב בה ׳ ויאיר בן
מנשה הלך וילכד את חותיהם ויקרא את
אתהן חות יאיר ׳ ונבח הלך וילכד את
קנת ואת בנתיה ויקרא להנבח בשמו ׳

אלה מסעי בני ישראל אשר יצאו
מארץ מצרים לצבאתם ביד משה ואהרן ׳
ויכתב משה את מוצאיהם למסעיהם
על פי יהוה ואלה מסעיהם למוצאיהם ׳
ויסעו מרעמסס בחדש הראישון
בחמשה עשר יום לחדש הראשון
ממחרת הפסח יצאו בני ישראל ביד
רמה לעיני כל מצרים ׳ ומצרים מקברים
את אשר הכה יהוה בהם כל בכור
ובאלהיהם עשה יהוה שפטים ׳ ויסעו
בני ישראל מרעמסס ויחנו בסכת ׳
ויסעו מסכת ויחנו באתם אשר בקצה
המדבר ׳ ויסעו מאתם וישב יער פי

ג כלל פי זקן פני ושיו ׳ ויסעו וחנט החריות ותמרים המדבך על פני הבאר ׳ כאשר יגוס איש לקט ו בהאדי ׳ ה המרברית יב ׳ ושיו דל לקראת ׳ והושער אמר
איון אהרן ׳ ולא נקן קירן ׳ וישען וילכו ׳ ואלם כל לכם ׳ ויקט ונסע ׳ ויבאו לבנו ישראל ׳ וינסו המרברית ׳ והאמנו אחר יכנה ׳ ויחן שאול ׳ ונטושהירין המדברתה ׳ חדס
רמון ב חס כל דגו ׳ וחל הלויה ׳ ושיע חלו בעשאת נגל שאולי ׳ בעעין ודים פלשין ודין ׳ ויחו בריך כרין ׳ ויראו בריך פרך ׳ לכן הרך בן ברין ׳ והשתחותירי ׳ והשתחותירי ׳ וישאהים ׳

PLATE 76 fol. 97r

אלההדבריםאשרדברמשהאלכל
ישראלבעברהירדןבמדברבערבה
מולסוףביןפארןוביןתפלולבןוחצרת
ודיזהבאחדעשריוםמחרבדרךהר
שעירעדקדשברנעויהיבארבעים
שנהבעשתיעשרחדשבאחדלחדש
דברמשהאלבניישראלככלאשרצוה
יהוהאתואלהםאחריהכתואתסיחן
מלךהאמריאשריושבבחשבוןואת
עוגמלךהבשןאשריושבבעשתרת
בארדעיבעברהירדןבארץמואב
הואילמשהבאראתהתורההזאת
לאמריהוהאלהינודבראלינובחרב
לאמררבלכםשבתבהרהזהפנועיסעו
לכםובאוהראמריואלכלשכניו
בערבהבהרובשפלהובנגבובחוףהים
ארץהכנעניוהלבנןעדהנהרהגדל
נהרפרתראהנתתילפניכםאתהארץ
באוורשואתהארץאשרנשבעיהוה
לאבתכםלאברהםליצחקוליעקבלתת
להםולזרעםאחריהם ואמראלכם
בעתההואלאמרלאאוכללבדישאת
אתכם יהוהאלהיכםהרבהאתכםוהנכם
היוםככוכביהשמיםלרב יהוהאלהי
אבותכםיסףעליכםככםאלףפעמים
ויברךאתכםכאשרדברלכם איכה
אשאלבדיטרחכםומשאכםוריבכם
הבולכםאנשיםחכמיםונבניםוידעים
לשבטיכםואשימםבראשיכםותענו
אתיותאמרוטובהדבראשרדברתלעשות

וידברמשהאתבניישראלעלפייהוה
...ביהודהבניוסףדברים...זהה דבר
אשרצוהיהוהלבנותצלפחדלאמר
לטובבעיניהםתהיינהלנשים אך
למשפחתמטהאביהםתהיינהלנשים
ולאתסבנחלהלבניישראלממטה
אלמטהכיאישבנחלתמטהאבתיו
ידבקובניישראלוכלבתירשתנחלה
ממטותבניישראללאחדממשפחת
מטהאביהתהיהלאשהלמעןיירשו
בניישראלאישנחלתאבתיו ולא
תסבנחלהממטהלמטהאחרכיאיש
בנחלתוידבקומטותבניישראל
כאשרצוהיהוהאתמשהכןעשו
בנותצלפחד ותהיינהמחלהתרצה
וחגלהומלכה ונעהבנותצלפחדלבני
דדיהןלנשים ממשפחתבנימנשהבן
יוסףהיולנשיםותהיןנחלתןעלמטה
משפחתאביהן אלההמצותוהמשפטים
אשרצוהיהוהבידמשהאל בני
ישראלבערבתמואבעלירדןירחו

PLATE 77 *fol. 99r*

אֵלֹהֵיכֶם וַתֵּרָגְנוּ בְאָהֳלֵיכֶם וַתֹּאמְרוּ
בְּשִׂנְאַת יְהוָה אֹתָנוּ הוֹצִיאָנוּ מֵאֶרֶץ
מִצְרָיִם לָתֵת אֹתָנוּ בְּיַד הָאֱמֹרִי לְהַשְׁמִידֵנוּ
אָנָה אֲנַחְנוּ עֹלִים אַחֵינוּ הֵמַסּוּ אֶת לְבָבֵנוּ
לֵאמֹר עַם גָּדוֹל וָרָם מִמֶּנּוּ עָרִים גְּדֹלֹת
וּבְצוּרֹת בַּשָּׁמָיִם וְגַם בְּנֵי עֲנָקִים רָאִינוּ
שָׁם וָאֹמַר אֲלֵכֶם לֹא תַעַרְצוּן וְלֹא
תִירְאוּן מֵהֶם יְהוָה אֱלֹהֵיכֶם הַהֹלֵךְ לִפְנֵיכֶם
הוּא יִלָּחֵם לָכֶם כְּכֹל אֲשֶׁר עָשָׂה אִתְּכֶם
בְּמִצְרַיִם לְעֵינֵיכֶם וּבַמִּדְבָּר אֲשֶׁר רָאִיתָ
אֲשֶׁר נְשָׂאֲךָ יְהוָה אֱלֹהֶיךָ כַּאֲשֶׁר יִשָּׂא
אִישׁ אֶת בְּנוֹ בְּכָל הַדֶּרֶךְ אֲשֶׁר הֲלַכְתֶּם
עַד בֹּאֲכֶם עַד הַמָּקוֹם הַזֶּה וּבַדָּבָר הַזֶּה
אֵינְכֶם מַאֲמִינִם בַּיהוָה אֱלֹהֵיכֶם הַהֹלֵךְ
לִפְנֵיכֶם בַּדֶּרֶךְ לָתוּר לָכֶם מָקוֹם לַחֲנֹתְכֶם
בָּאֵשׁ לַיְלָה לַרְאֹתְכֶם בַּדֶּרֶךְ אֲשֶׁר תֵּלְכוּ
בָהּ וּבֶעָנָן יוֹמָם וַיִּשְׁמַע יְהוָה אֶת קוֹל
דִּבְרֵיכֶם וַיִּקְצֹף וַיִּשָּׁבַע לֵאמֹר אִם
יִרְאֶה אִישׁ בָּאֲנָשִׁים הָאֵלֶּה הַדּוֹר הָרָע הַזֶּה
אֵת הָאָרֶץ הַטּוֹבָה אֲשֶׁר נִשְׁבַּעְתִּי
לָתֵת לַאֲבֹתֵיכֶם זוּלָתִי כָלֵב בֶּן יְפֻנֶּה
הוּא יִרְאֶנָּה וְלוֹ אֶתֵּן אֶת הָאָרֶץ אֲשֶׁר
דָּרַךְ בָּהּ וּלְבָנָיו יַעַן אֲשֶׁר מִלֵּא אַחֲרֵי
יְהוָה גַּם בִּי הִתְאַנַּף יְהוָה בִּגְלַלְכֶם לֵאמֹר
גַּם אַתָּה לֹא תָבֹא שָׁם יְהוֹשֻׁעַ בִּן נוּן
הָעֹמֵד לְפָנֶיךָ הוּא יָבֹא שָׁמָּה אֹתוֹ חַזֵּק
כִּי הוּא יַנְחִלֶנָּה אֶת יִשְׂרָאֵל וְטַפְּכֶם
אֲשֶׁר אֲמַרְתֶּם לָבַז יִהְיֶה וּבְנֵיכֶם אֲשֶׁר
לֹא יָדְעוּ הַיּוֹם טוֹב וָרָע הֵמָּה יָבֹאוּ
שָׁמָּה וְלָהֶם אֶתְּנֶנָּה וְהֵם יִירָשׁוּהָ׃

וָאֶקַּח אֶת רָאשֵׁי שִׁבְטֵיכֶם אֲנָשִׁים חֲכָמִים
וִידֻעִים וָאֶתֵּן אֹתָם רָאשִׁים עֲלֵיכֶם שָׂרֵי
אֲלָפִים וְשָׂרֵי מֵאוֹת וְשָׂרֵי חֲמִשִּׁים וְשָׂרֵי
עֲשָׂרֹת וְשֹׁטְרִים לְשִׁבְטֵיכֶם וָאֲצַוֶּה
אֶת שֹׁפְטֵיכֶם בָּעֵת הַהִוא לֵאמֹר שָׁמֹעַ
בֵּין אֲחֵיכֶם וּשְׁפַטְתֶּם צֶדֶק בֵּין אִישׁ
וּבֵין אָחִיו וּבֵין גֵּרוֹ לֹא תַכִּירוּ פָנִים בַּמִּשְׁפָּט
כַּקָּטֹן כַּגָּדֹל תִּשְׁמָעוּן לֹא תָגוּרוּ מִפְּנֵי
אִישׁ כִּי הַמִּשְׁפָּט לֵאלֹהִים הוּא וְהַדָּבָר
אֲשֶׁר יִקְשֶׁה מִכֶּם תַּקְרִבוּן אֵלַי וּשְׁמַעְתִּיו
וָאֲצַוֶּה אֶתְכֶם בָּעֵת הַהִוא אֵת כָּל הַדְּבָרִים
אֲשֶׁר תַּעֲשׂוּן וַנִּסַּע מֵחֹרֵב וַנֵּלֶךְ אֵת כָּל
הַמִּדְבָּר הַגָּדוֹל וְהַנּוֹרָא הַהוּא אֲשֶׁר
רְאִיתֶם דֶּרֶךְ הַר הָאֱמֹרִי כַּאֲשֶׁר צִוָּה
יְהוָה אֱלֹהֵינוּ אֹתָנוּ וַנָּבֹא עַד קָדֵשׁ בַּרְנֵעַ
וָאֹמַר אֲלֵכֶם בָּאתֶם עַד הַר הָאֱמֹרִי אֲשֶׁר
יְהוָה אֱלֹהֵינוּ נֹתֵן לָנוּ רְאֵה נָתַן יְהוָה
אֱלֹהֶיךָ לְפָנֶיךָ אֶת הָאָרֶץ עֲלֵה רֵשׁ כַּאֲשֶׁר
דִּבֶּר יְהוָה אֱלֹהֵי אֲבֹתֶיךָ לָךְ אַל תִּירָא
וְאַל תֵּחָת וַתִּקְרְבוּן אֵלַי כֻּלְּכֶם וַתֹּאמְרוּ
נִשְׁלְחָה אֲנָשִׁים לְפָנֵינוּ וְיַחְפְּרוּ לָנוּ אֶת
הָאָרֶץ וְיָשִׁבוּ אֹתָנוּ דָּבָר אֶת הַדֶּרֶךְ אֲשֶׁר
נַעֲלֶה בָּהּ וְאֵת הֶעָרִים אֲשֶׁר נָבֹא אֲלֵיהֶן
וַיִּיטַב בְּעֵינַי הַדָּבָר וָאֶקַּח מִכֶּם שְׁנֵים
עָשָׂר אֲנָשִׁים אִישׁ אֶחָד לַשָּׁבֶט וַיִּפְנוּ
וַיַּעֲלוּ הָהָרָה וַיָּבֹאוּ עַד נַחַל אֶשְׁכֹּל
וַיְרַגְּלוּ אֹתָהּ וַיִּקְחוּ בְיָדָם מִפְּרִי הָאָרֶץ
וַיּוֹרִדוּ אֵלֵינוּ וַיָּשִׁבוּ אֹתָנוּ דָבָר וַיֹּאמְרוּ
טוֹבָה הָאָרֶץ אֲשֶׁר יְהוָה אֱלֹהֵינוּ נֹתֵן לָנוּ
וְלֹא אֲבִיתֶם לַעֲלֹת וַתַּמְרוּ אֶת פִּי יְהוָה

PLATE 78 fol. 99v

וכאירית שבט מנשה כדי שבט תקנקשה ויהר הגלעד אבל יהושע מות ויהר הגלעד כלב ויהק ויהר יבשה דישולהו אבי עם ישראל נ יד פתותן ויהען ועד ועד וישה ולראשם ולרב
מיהדבר ולהלבין ויפא יהושע ואמר דיר בני עמין ויהרשו כל נבול ויהרשו כל אתרידו יהק ואת העיר הכהנם ויהר יבשהעיר ויהנען איש ויהגען ועד זקני כי מיהתוס אהן אתנההי

רק ועשה יהוה אלהיכבל אשנ
ען מלך הבשן נשאר מיתר הרפאים
הנה ערשו ערש ברזל הל ההוא הרבת
בני עמון תשע אמות ארכה וארבע
אמות רחבה באמת איש ואת הארץ
הזאת ירשנו בעת ההוא מערער אשר
על נחל ארנן וחצי הר הגלעד ועריו
נתתי לראובני ולנדי ויתר הגלעד וכל
הבשן ממלכת ען נתתי לחצי שבט
המנשה כל חבל הארגב לכל הבשן
ההוא יקרא ארץ רפאים יאיר בן מנשה
לקח את כל חבל ארגב עד גבול הגשורי
והמעכתי ויקרא אתם על שמו את הבשן
חות יאיר עד היום הזה ולמכיר נתתי את
הגלעד ולראובני ולגדי נתתי מן הגלעד
ועד נחל ארנן תוך הנחל וגבל ועד יבק
הנחל גבול בני עמון והערבה והירדן
וגבל מכנרת ועד ים הערבה ים המלח
תחת אשדת הפסגה מזרחה ואצו
אתכם בעת ההוא לאמר יהוה אלהיכם
נתן לכם את הארץ הזאת לרשתה
חלוצים תעברו לפני אחיכם בני ישראל
כל בני חיל רק נשיכם וטפכם ומקנכם
ידעתי כי מקנה רב לכם ישבו בעריכם
אשר נתתי לכם עד אשר יניח יהוה
לאחיכם ככם וירשו גם הם את הארץ
אשר יהוה אלהיכם נתן להם בעבר
הירדן ושבתם איש לירשתו אשר
נתתי לכם ואת יהושע צויתי בעת
ההוא לאמר עיניך הראת את כל אשר

עשה יהוה אלהיכבל אשני המלכיס האלה
כן יעשה יהוה לכל הממלכות אשר אתה
עבר שמה לא תיראום כי יהוה אלהיכם
הוא הנלחם לכם ואתחנן
אל יהוה בעת ההוא לאמר אדני יהוה
אתה החלות להראות את עבדך את
גדלך ואת ידך החזקה אשר מי אל
בשמים ובארץ אשר יעשה כמעשיך
וכגבורתך אעברה נא ואראה את
הארץ הטובה אשר בעבר הירדן ההר
הטוב הזה והלבנן ויתעבר יהוה בי
למענכם ולא שמע אלי ויאמר יהוה
אלי רב לך אל תוסף דבר אלי עוד בדבר
הזה עלה ראש הפסגה ושא עיניך ימה
וצפנה ותימנה ומזרחה וראה בעיניך
כי לא תעבר את הירדן הזה וצו את
יהושע וחזקהו ואמצהו כי הוא יעבר
לפני העם הזה והוא ינחיל אותם את
הארץ אשר תראה ונשב בגיא מול
בית פעור
ועתה ישראל שמע אל החקים ואל
המשפטים אשר אנכי מלמד אתכם לעשות
למען תחיו ובאתם וירשתם את הארץ
אשר יהוה אלהי אבתיכם נתן לכם לא
תספו על הדבר אשר אנכי מצוה אתכם
ולא תגרעו ממנו לשמר את מצות יהוה
אלהיכם אשר אנכי מצוה אתכם עיניכם
הראות את אשר עשה יהוה בבעל פעור
כי כל האיש אשר הלך אחרי בעל פעור
השמידו יהוה אלהיך מקרבך

ויהרדן ג וסלא והערבה והירדן וגבל מל וסולא והירדן עלבל גרמה יהושוע עבל אתר ה יהושוע ואת הירדן וייק ישר יהוה וייהק ה וסדהאריכו דרים דשפטו
הראוכל ב חס על חול וסלא עליך הראוך את חל לראה כי בעונם הדיראה אל מל ענותם הראות אתך אשר וחסוכו הראות סהיראוס ש א חס יואתנו יל מל ראך
להראות ג ויסל ומל אתך עברך והעברים והתוערים ב כלומא וכנבתרוכי נ אתך חואתו את אסתר אה אשר יעשה ב כלומא ואיה דוד נ חס לראותן ה תפל נ חס על הראת לשהר

PLATE 79 *fol. 101r*

שמע ישראל יהוה אלהינו יהוה
אחד ואהבת את
יהוה אלהיך בכל
לבבך ובכל נפשך ובכל מארדך ויהיו
הדברים האלה אשר אנכי מצוך היום
על לבבך ושננתם לבניך ודברת בם
בשבתך בביתך ובלכתך בדרך ובשכבך
ובקומך וקשרתם לאות על ידך והיו
לטטפת בין עיניך וכתבתם על מזזות
ביתך ובשעריך
כי יביאך יהוה אלהיך אל הארץ אשר
נשבע לאבתיך לאברהם ליצחק וליעקב
לתת לך ערים גדלת וטבת אשר לא בנית
ובתים מלאים כל טוב אשר לא מלאת
וברת חצובים אשר לא חצבת כרמים
וזיתים אשר לא נטעת ואכלת ושבעת
השמר לך פן תשכח את יהוה אשר
הוציאך מארץ מצרים מבית עבדים
את יהוה אלהיך תירא ואתו תעבד
ובשמו תשבע ולא תלכון אחרי אלהים
אחרים מאלהי העמים אשר סביבותיכם
כי אל קנא יהוה אלהיך בקרבך פן יחרה
אף יהוה אלהיך בך והשמידך מעל
פני האדמה
לא תנסו את יהוה אלהיכם כאשר נסיתם
במסה ושמור תשמרון את מצות יהוה
אלהיכם ועדתיו וחקיו אשר צוך
ועשית הישר והטוב בעיני יהוה
למען ייטב לך ובאת וירשת את הארץ
הטבה אשר נשבע יהוה לאבתיך

מדבר מתוך האש כמנו ויחי וקרב אתה
ותשמע את כל אשר יאמר יהוה אלהינו
ואת תדבר אלינו את כל אשר ידבר
יהוה אלהינו אליך ושמענו ועשינו
וישמע יהוה את קול דבריכם בדברכם
אלי ויאמר יהוה אלי שמעתי את קול
דברי העם הזה אשר דברו אליך היטיבו
כל אשר דברו מי יתן והיה לבבם זה
להם ליראה אתי ולשמר את כל מצותי
כל הימים למען ייטב להם ולבניהם לעלם
לך אמר להם שובו לכם לאהליכם
ואתה פה עמד עמדי ואדברה אליך
את כל המצוה והחקים והמשפטים
אשר תלמדם ועשו בארץ אשר אנכי
נתן להם לרשתה ושמרתם לעשות
כאשר צוה יהוה אלהיכם אתכם לא
תסרו ימין ושמאל בכל הדרך אשר צוה
יהוה אלהיכם אתכם תלכו למען תחיון
וטוב לכם והארכתם ימים בארץ אשר
תירשון וזאת המצוה החקים והמשפטי
אשר צוה יהוה אלהיכם ללמד אתכם
לעשות בארץ אשר אתם עברים שמה
לרשתה למען תירא את יהוה אלהיך
לשמר את כל חקתיו ומצותיו אשר
אנכי מצוך אתה ובנך ובן בנך כל
ימי חייך ולמען יארכן ימיך ושמעת
ישראל ושמרת לעשות אשר ייטב
לך ואשר תרבון מאר כאשר דבר יהוה
אלהי אבתיך לך ארץ זבת חלב ודבש
פ

PLATE 80 *fol. 103r*

אֲשֶׁר אֱלֹהֵיכֶם מִמֻּקְשֶׁ֫ה וֶאֱלֹהֶ֫יךָ זֶה אַרְבָּעִים
שָׁנָה בַּמִּדְבָּר לְמַ֫עַן עַנֹּתְךָ לְנַסֹּתְךָ לָדַ֫עַת
אֶת אֲשֶׁר בִּלְבָבְךָ הֲתִשְׁמֹר מִצְוֹתָו אִם לֹא
וַיְעַנְּךָ וַיַּרְעִבֶ֫ךָ וַיַּאֲכִלְךָ אֶת הַמָּן אֲשֶׁר לֹא
יָדַ֫עְתָּ וְלֹא יָדְע֫וּן אֲבֹתֶ֫יךָ לְמַ֫עַן הוֹדִיעֲךָ
כִּי לֹא עַל הַלֶּ֫חֶם לְבַדּוֹ יִחְיֶ֫ה הָאָדָם כִּי עַל כָּל
מוֹצָא פִי יְהוָה יִחְיֶ֫ה הָאָדָם שִׂמְלָתְךָ
לֹא בָלְתָה מֵעָלֶ֫יךָ וְרַגְלְךָ לֹא בָצֵ֫קָה זֶה
אַרְבָּעִים שָׁנָה וְיָדַעְתָּ עִם לְבָבֶ֫ךָ כִּי כַּאֲשֶׁר
יְיַסֵּר אִישׁ אֶת בְּנוֹ יְהוָה אֱלֹהֶ֫יךָ מְיַסְּרֶ֫ךָּ
וְשָׁמַרְתָּ אֶת מִצְוֹת יְהוָה אֱלֹהֶ֫יךָ לָלֶ֫כֶת
בִּדְרָכָיו וּלְיִרְאָה אֹתוֹ כִּי יְהוָה אֱלֹהֶ֫יךָ
מְבִיאֲךָ אֶל אֶ֫רֶץ טוֹבָה אֶ֫רֶץ נַ֫חֲלֵי מָ֫יִם עֲיָנֹת
וּתְהֹמֹת יֹצְאִים בַּבִּקְעָה וּבָהָר אֶ֫רֶץ חִטָּה
וּשְׂעֹרָה וְגֶ֫פֶן וּתְאֵנָה וְרִמּוֹן אֶ֫רֶץ זֵית שֶׁ֫מֶן
וּדְבָשׁ אֶ֫רֶץ אֲשֶׁר לֹא בְמִסְכֵּנֻת תֹּאכַל בָּהּ לֶ֫חֶם
לֹא תֶחְסַר כֹּל בָּהּ אֶ֫רֶץ אֲשֶׁר אֲבָנֶ֫יהָ
בַרְזֶל וּמֵהֲרָרֶ֫יהָ תַּחְצֹב נְחֹשֶׁת וְאָכַלְתָּ
וְשָׂבָ֫עְתָּ וּבֵרַכְתָּ אֶת יְהוָה אֱלֹהֶ֫יךָ עַל הָאָ֫רֶץ
הַטֹּבָה אֲשֶׁר נָֽתַן לָךְ הִשָּׁ֫מֶר לְךָ פֶּן תִּשְׁכַּח
אֶת יְהוָה אֱלֹהֶ֫יךָ לְבִלְתִּי שְׁמֹר מִצְוֹתָיו
וּמִשְׁפָּטָיו וְחֻקֹּתָיו אֲשֶׁר אָנֹכִי מְצַוְּךָ הַיּוֹם
פֶּן תֹּאכַל וְשָׂבָ֫עְתָּ וּבָתִּים טֹבִים תִּבְנֶה
וְיָשָׁ֫בְתָּ וּבְקָרְךָ וְצֹאנְךָ יִרְבְּיֻן וְכֶ֫סֶף
וְזָהָב יִרְבֶּה לָּךְ וְכֹל אֲשֶׁר לְךָ יִרְבֶּה
וְרָם לְבָבֶ֫ךָ וְשָׁכַחְתָּ אֶת יְהוָה אֱלֹהֶ֫יךָ
הַמּוֹצִיאֲךָ מֵאֶ֫רֶץ מִצְרַ֫יִם מִבֵּית עֲבָדִים
הַמּוֹלִיכֲךָ בַּמִּדְבָּר הַגָּדֹל וְהַנּוֹרָא נָחָשׁ
שָׂרָף וְעַקְרָב וְצִמָּאוֹן אֲשֶׁר אֵין מָ֫יִם
הַמּוֹצִיא לְךָ מַ֫יִם מִצּוּר הַֽחַלָּמִישׁ

כִּי תֹאמַר בִּלְבָבְךָ רַבִּים
הַגּוֹיִם הָאֵ֫לֶּה מִמֶּ֫נִּי אֵיכָה אוּכַל לְהוֹרִישָׁם
לֹא תִירָא מֵהֶם זָכֹר תִּזְכֹּר אֵת אֲשֶׁר עָשָׂה
יְהוָה אֱלֹהֶ֫יךָ לְפַרְעֹה וּלְכָל מִצְרָ֫יִם הַמַּסֹּת
הַגְּדֹלֹת אֲשֶׁר רָאוּ עֵינֶ֫יךָ וְהָאֹתֹת וְהַמֹּפְתִים
וְהַיָּד הַחֲזָקָה וְהַזְּרֹעַ הַנְּטוּיָה אֲשֶׁר
הוֹצִאֲךָ יְהוָה אֱלֹהֶ֫יךָ כֵּן יַעֲשֶׂה יְהוָה
אֱלֹהֶ֫יךָ לְכָל הָעַמִּים אֲשֶׁר אַתָּה יָרֵא
מִפְּנֵיהֶם וְגַם אֶת הַצִּרְעָה יְשַׁלַּח יְהוָה
אֱלֹהֶ֫יךָ בָּם עַד אֲבֹד הַנִּשְׁאָרִים וְהַנִּסְתָּרִים
מִפָּנֶ֫יךָ לֹא תַעֲרֹץ מִפְּנֵיהֶם כִּי יְהוָה
אֱלֹהֶ֫יךָ בְּקִרְבֶּ֫ךָ אֵל גָּדוֹל וְנוֹרָא וְנָשַׁל
יְהוָה אֱלֹהֶ֫יךָ אֶת הַגּוֹיִם הָאֵל מִפָּנֶ֫יךָ
מְעַט מְעָט לֹא תוּכַל כַּלֹּתָם מַהֵר פֶּן
תִּרְבֶּה עָלֶ֫יךָ חַיַּת הַשָּׂדֶה וּנְתָנָם יְהוָה
אֱלֹהֶ֫יךָ לְפָנֶ֫יךָ וְהָמָם מְהוּמָה גְדֹלָה עַד
הִשָּׁמְדָם וְנָתַן מַלְכֵיהֶם בְּיָדֶ֫ךָ וְהַאֲבַדְתָּ
אֶת שְׁמָם מִתַּ֫חַת הַשָּׁמָ֫יִם לֹא יִתְיַצֵּב
אִישׁ בְּפָנֶ֫יךָ עַד הִשְׁמִדְךָ אֹתָם פְּסִילֵי
אֱלֹהֵיהֶם תִּשְׂרְפוּן בָּאֵשׁ לֹא תַחְמֹד
כֶּ֫סֶף וְזָהָב עֲלֵיהֶם וְלָקַחְתָּ לָךְ פֶּן תִּוָּקֵשׁ
בּוֹ כִּי תוֹעֲבַת יְהוָה אֱלֹהֶ֫יךָ הוּא וְלֹא
תָבִיא תוֹעֵבָה אֶל בֵּיתֶ֫ךָ וְהָיִ֫יתָ חֵ֫רֶם
כָּמֹ֫הוּ שַׁקֵּץ תְּשַׁקְּצֶ֫נּוּ וְתַעֵב תְּתַעֲבֶ֫נּוּ
כִּי חֵ֫רֶם הוּא כָּל הַמִּצְוָה אֲשֶׁר אָנֹכִי מְצַוְּךָ הַיּוֹם
תִּשְׁמְרוּן לַעֲשׂוֹת לְמַ֫עַן תִּחְי֫וּן וּרְבִיתֶם
וּבָאתֶם וִירִשְׁתֶּם אֶת הָאָ֫רֶץ אֲשֶׁר נִשְׁבַּע
יְהוָה לַאֲבֹתֵיכֶם וְזָכַרְתָּ אֶת כָּל הַדֶּ֫רֶךְ

PLATE 81 *fol. 104r*

להדן את כל איבך מפניך כאשר דבר
יהוה: כי ישאלך בנך
מחר לאמר מה העדת והחקים והמשפטים
אשר צוה יהוה אלהינו אתכם ואמרת
לבנך עבדים היינו לפרעה במצרים
ויציאנו יהוה ממצרים ביד חזקה ויתן
יהוה אותת ומפתים גדלים ורעים
במצרים בפרעה ובכל ביתו לעינינו:
ואותנו הוציא משם למען הביא אתנו
לתת לנו את הארץ אשר נשבע לאבתינו:
ויצונו יהוה לעשות את כל החקים
האלה ליראה את יהוה אלהינו לטוב
לנו כל הימים לחיתנו כהיום הזה וצדקה
תהיה לנו כי נשמר לעשות את כל
המצוה הזאת לפני יהוה אלהינו כאשר
צונו: כי יביאך יהוה
אלהיך אל הארץ אשר אתה בא שמה
לרשתה ונשל גוים רבים מפניך החתי
והגרגשי והאמרי והכנעני והפרזי והחוי
והיבוסי שבעה גוים רבים ועצומים ממך:
ונתנם יהוה אלהיך לפניך והכיתם החרם
תחרים אתם לא תכרת להם ברית ולא
תחנם: ולא תתחתן בם בתך לא תתן לבנו
ובתו לא תקח לבנך: כי יסיר את בנך
מאחרי ועבדו אלהים אחרים וחרה
אף יהוה בכם והשמידך מהר: כי אם
כה תעשו להם מזבחתיהם תתצו
ומצבתם תשברו ואשירהם תגדעון
ופסיליהם תשרפון באש: כי עם קדוש
אתה ליהוה אלהיך בך בחר יהוה אלהיך

להיות לו לעם סגלה מכל העמים אשר
על פני האדמה: לא מרבכם מכל העמים
חשק יהוה בכם ויבחר בכם כי אתם
המעט מכל העמים: כי מאהבת יהוה
אתכם ומשמרו את השבעה אשר
נשבע לאבתיכם הוציא יהוה אתכם
ביד חזקה ויפדך מבית עבדים מיד
פרעה מלך מצרים: וידעת כי יהוה
אלהיך הוא האלהים האל הנאמן
שמר הברית והחסד לאהביו ולשמרי
מצותו לאלף דור: ומשלם לשנאיו
אל פניו להאבידו לא יאחר לשנאו
אל פניו ישלם לו: ושמרת את המצוה
ואת החקים ואת המשפטים אשר
אנכי מצוך היום לעשותם:

והיה עקב תשמעון את המשפטים
האלה ושמרתם ועשיתם אתם ושמר
יהוה אלהיך לך את הברית ואת החסד
אשר נשבע לאבתיך: ואהבך וברכך
והרבך וברך פרי בטנך ופרי אדמתך
דגנך ותירשך ויצהרך שגר אלפיך
ועשתרת צאנך על האדמה אשר
נשבע לאבתיך לתת לך: ברוך תהיה
מכל העמים לא יהיה בך עקר ועקרה
ובבהמתך: והסיר יהוה ממך כל חלי
וכל מדוי מצרים הרעים אשר ידעת
לא ישימם בך ונתנם בכל שנאיך:
ואכלת את כל העמים אשר יהוה אלהיך
נתן לך לא תחוס עינך עליהם ולא תעבד

PLATE 82 fol. 103v

שיעו א שמע ה חס וסימן שומע אשמע אנענתי שומעין מכן אחיכם ותהיה אם שמוע תשמיעו שומע שומען עבדד ותהיה אם שמוע תשמרון שלמה
השבה ב חס וסימן והבאתה היישר הטוב ואבל ושובעת וחרת אף יי יי ותאר לי ה ג וסימן לא יכן את יהודה השבת שלמה

ברכך כן הארץ והארץ אשר אתם
עברים שמה לרשתה ארץ הרים ובקעות
למטר השמים תשתה מים ארץ אשר
יהוה אלהיך דרש אתה תמיד עיני
יהוה אלהיך בה מרשית השנה ועד
אחרית שנה והיה
אם שמע תשמעו אל מצותי אשר
אנכי מצוה אתכם היום לאהבה את
יהוה אלהיכם ולעבדו בכל לבבכם
ובכל נפשכם ונתתי מטר ארצכם בעתו
יורה ומלקוש ואספת דגנך ותירשך
ויצהרך ונתתי עשב בשדך לבהמתך
ואכלת ושבעת השמרו לכם פן יפתה
לבבכם וסרתם ועבדתם אלהים
אחרים והשתחויתם להם וחרה אף
יהוה בכם ועצר את השמים ולא יהיה
מטר והאדמה לא תתן את יבולה
ואבדתם מהרה מעל הארץ הטבה
אשר יהוה נתן לכם ושמתם את דברי
אלה על לבבכם ועל נפשכם וקשרתם
אתם לאות על ידכם והיו לטוטפת
בין עיניכם ולמדתם אתם את בניכם
לדבר בם בשבתך בביתך ובלכתך
בדרך ובשכבך ובקומך וכתבתם על
מזוזות ביתך ובשעריך למען ירבו
ימיכם וימי בניכם על האדמה אשר
נשבע יהוה לאבתיכם לתת להם כימי
השמים על הארץ כי
אם שמר תשמרון את כל המצוה
הזאת אשר אנכי מצוה אתכם לעשתה

לאהבה את יהוה אלהיכם ללכת בכל
דרכיו ולדבקה בו והוריש יהוה את
כל הגוים האלה מלפניכם וירשתם
גוים גדלים ועצמים מכם כל המקום
אשר תדרך כף רגלכם בו לכם יהיה
מן המדבר והלבנון מן הנהר נהר פרת
ועד הים האחרון יהיה גבלכם לא
יתיצב איש בפניכם פחדכם ומוראכם
יתן יהוה אלהיכם על פני כל הארץ
אשר תדרכו בה כאשר דבר לכם ראה אנכי
נתן לפניכם היום ברכה וקללה את
הברכה אשר תשמעו אל מצות יהוה
אלהיכם אשר אנכי מצוה אתכם היום
והקללה אם לא תשמעו אל מצות
יהוה אלהיכם וסרתם מן הדרך אשר
אנכי מצוה אתכם היום ללכת אחרי
אלהים אחרים אשר לא ידעתם והיה כי יביאך
יהוה אלהיך אל הארץ אשר אתה
בא שמה לרשתה ונתתה את הברכה
על הר גרזים ואת הקללה על הר עיבל
הלא המה בעבר הירדן אחרי דרך
מבוא השמש בארץ הכנעני הישב
בערבה מול הגלגל אצל אלוני מרה
כי אתם עברים את הירדן לבא לרשת
את הארץ אשר יהוה אלהיכם נתן
לכם וירשתם אתה וישבתם בה
ושמרתם לעשות את כל החקים ואת
המשפטים אשר אנכי נתן לפניכם היום

PLATE 83 fol. 106r

ייצק לב דנא וכ רב וסימ ליהוה הירא׳ כי אם במחיה׳ שגנ׳ שב רענת׳ קדמ׳ רפ׳ ג׳ תכוב׳ והישר ד׳ וסימ כי תעשה ויעשו הטוב והישר ראמא׳
הטוב והישר רחזקיהו׳ וראש׳ הטוב והישר דיהוא כ׳ וכן ה׳ וסימ יסורו וירעבר׳ תשא עטוך תשוביניה הרש לאה יס׳ ירך לבבכם׳ אודעו ונבדר׳ ס-ב

(left column)	(right column)
מכנו׳	יהוה אלך כאשר צויתך ואכלת בשעריך
כי יקום בקרבך נביא או חלם חלום	בכל אות נפשך אך כאשר יאכל את
ונתן אליך אות או מופת ובא האות	הצבי ואת האיל כן תאכלנו הטמא
והמופת אשר דבר אליך לאמר נלכה	והטהור יחדו יאכלנו רק חזק לבלתי
אחרי אלהים אחרים אשר לא ידעתם	אכל הדם כי הדם הוא הנפש ולא תאכל
ונעבדם לא תשמע אל דברי הנביא	הנפש עם הבשר לא תאכלנו על הארץ
ההוא או אל חולם החלום ההוא כי	תשפכנו כמים לא תאכלנו למען
מנסה יהוה אלהיכם אתכם לדעת	ייטב לך ולבניך אחריך כי תעשה
הישכם אהבים את יהוה אלהיכם בכל	הישר בעיני יהוה רק קדשיך אשר
לבבכם ובכל נפשכם אחרי יהוה אלהים	יהיו לך ונדריך תשא ובאת אל המקום
תלכו ואתו תיראו ואת מצותיו תשמרו	אשר יבחר יהוה ועשית עלתיך הבשר
ובקלו תשמעו ואתו תעבדו ובו תדבקון	והדם על מזבח יהוה אלהיך ודם זבחיך
והנביא ההוא או חלם החלום ההוא יומת	ישפך על מזבח יהוה אלהיך והבשר
כי דבר סרה על יהוה אלהיכם המוציא	תאכל תשמר ושמעת את כל הדברים
אתכם מארץ מצרים והפדך מבית	האלה אשר אנכי מצוך למען ייטב
עבדים להדיחך מן הדרך אשר צוך	לך ולבניך אחריך עד עולם כי תעשה
יהוה אלהיך ללכת בה ובערת הרע	הטוב והישר בעיני יהוה אלהיך
מקרבך כי יסיתך אחיך בן אמך	כי יכרית יהוה
או בנך או בתך או אשת חיקך או רעך	אלהיך את הגוים אשר אתה בא שמה
אשר כנפשך בסתר לאמר נלכה ונעבדה	לרשת אותם מפניך וירשת אתם וישבת
אלהים אחרים אשר לא ידעת אתה	בארצם השמר לך פן תנקש אחריהם
ואבתיך מאלהי העמים אשר סביבתינם	אחרי השמדם מפניך ופן תדרש
הקרבים אליך או הרחקים ממך מקצה	לאלהיהם לאמר איכה יעבדו הגוים
הארץ ועד קצה הארץ לא תאבה לו ולא	האלה את אלהיהם ואעשה כן גם
תשמע אליו ולא תחוס עינך עליו ולא	אני לא תעשה כן ליהוה אלהיך כל
תחמל ולא תכסה עליו כי הרג תהרגנו	תועבת יהוה אשר שנא יגשו
ידך תהיה בו בראשונה להמיתו ויד	לאלהיהם כי גם את בניהם ואת בנתיהם
כל העם באחרנה וסקלתו באבנים ומת	ישרפו באש לאלהיהם את כל הדבר
כי בקש להדיחך מעל יהוה אלהיך	אשר אנכי מצוה אתכם אתו תשמרו
המוציאך מארץ מצרים מבית עבדים	לעשות לא תסף עליו ולא תגרע

נומא ה׳ וסימ מכל העת׳ך כל העת׳ך ולא רקיסך ר׳ ויצבה ה׳ חס וסימ בנתיהם כ׳ גם אתכמוה אתכ בנתיה
יבא דוד ואתגלוך אל העבר׳ ובא במית לאתתך וחינם אשר הלוה נביאים רלס׳ והאבדרבים בשר בב׳הם׳ כל עבד׳ כות׳ דובסתר ב׳א׳ חס תשרי׳ער׳ וא׳ יכל וכהלו נשמדו׳
כד אושנה ח׳ מל׳ וסימ טה הרע תהרגנו ולא יסופו בעו׳עזרא׳ וחמרו כל הוכר׳ וכ בני בראשונה׳ רב׳ חויי׳ כ׳ בני חצלה וכ׳ יוספו בענ׳הבא׳ שוה׳ וצמרצ אתכמ תים מו׳

PLATE 84 fol. 107r

PLATE 85 fol. 109r

זקני עירו אל שפכה את הדם הזה ועמנו
זקני עירו אל כפר לעמך ישראל זה סורה ומרה אינב
יהוה ואל התן דם נקי בקרב עמך ישראל
ונכפר להם הדם ואתה תבער הדם
הנקי מקרבך כי תעשה הישר בעני יהוה
כי תצא
למלחמה על איביך ונתנו יהוה אלהיך
עליך ושבית שביו וראית בשביה אשת
יפת תאר וחשקת בה ולקחת
לך לאשה והבאתה אל תוך ביתך
וגלחה את ראשה ועשתה את צפרניה
והסירה את שמלת שביה מעליה וישבה
בביתך ובכתה את אביה ואת אמה ירח
ימים ואחר כן תבוא אליה ובעלתה
והיתה לך לאשה והיה אם לא חפצת
בה ושלחתה לנפשה ומכר לא תמכרנה
בכסף לא תתעמר בה תחת אשר עניתה
כי תהיין לאיש שתי
נשים האחת אהובה והאחת שנואה
וילדו לו בנים האהובה והשנואה והיה
הבן הבכר לשניאה והיה ביום הנחילו
את בניו את אשר יהיה לו לא יוכל לבכר
את בן האהובה על פני בן השנואה
הבכר כי את הבכר בן השנואה יכיר
לתת לו פי שנים בכל אשר ימצא לו
כי הוא ראשית אנו לו משפט הבכרה
כי יהיה לאיש בן סורר
ומורה איננו שמע בקול אביו ובקול
אמו ויסרו אתו ולא ישמע אליהם
ותפשו בו אביו ואמו והוציאו אתו אל

זקני עירו ואל שער מקמו ואמרו אל
זקני עירו בננו זה סורר ומרה אינבו
שמע בקלנו זולל וסבא ורגמהו כל
אנשי עירו באבנים ומת ובערת הרע
מקרבך וכל ישראל ישמעו ויראו
וכי יהיה באיש
חטא משפט מות והומת ותלית אתו
על עץ לא תלין נבלתו על העץ כי
קבור תקברנו ביום ההוא כי קללת
אלהים תלוי ולא תטמא את אדמתך
אשר יהוה אלהיך נתן לך נחלה
לא תראה את שור אחיך
או את שיו נדחים והתעלמת מהם
השב תשיבם לאחיך ואם לא קרוב
אחיך אליך ולא ידעתו ואספתו אל
תוך ביתך והיה עמך עד דרש אחיך
אתו והשבתו לו וכן תעשה לחמרו
וכן תעשה לשמלתו וכן תעשה לכל
אבדת אחיך אשר תאבד ממנו ומצאתה
לא תוכל להתעלם
לא תראה את חמור אחיך או שורו נפלים
בדרך והתעלמת מהם הקם תקים
עמו לא יהיה כלי
גבר על אשה ולא ילבש גבר שמלת
אשה כי תועבת יהוה אלהיך כל עשה
אלה
כי יקרא קן צפור לפניך בדרך בכל
עץ או על הארץ אפרחים או ביצים
והאם רבצת על האפרחים או על
הביצים לא תקח האם על הבנים

קללת ב׳ וסימן ׀ כי קללת אלה סקללני ׀ וכא א אלהים קללני ׀ וזהתלב הברך דבעלליה כ איו צעורלב יותם ויחגר ז אביח צ ׀ פכן זוז בל
ב וסימ ׀ כי יהוה אלהיך והלך לראהי ואתאבנטלב חלו באלה ׀ אלח חיון תלוי עלוך ׀ לחסב רתח וכ לא גדו פ
והת ב כפועב וסימן ׀ והיה כי יראיך יי ׀ אחרן ׀ ויהיה כי תבא ׀ כי יהוה אלהיך בקרב ׀ יעלים גדלות ׀ נחתין ׀ כי תצא כ יפאוו בקרב ׀ יעלים גדלות ׀ נחתין ׀ והיה אם לא חבל זהב וששלחתה

PLATE 86 *fol. 111r*

PLATE 87 *fol. 113r*

<div dir="rtl">

וישמחת בכל הטוב אשר נתן לך יהוה
אלהיך ולביתך אתה והלוי והגר אשר
בקרבך כ הכלה
לעשר את כל מעשר תבואתך בשנה
השלישת שנת המעשר ונתתה ללוי
לגר ליתום ולאלמנה ואכלו בשעריך
ושבעו ואמרת לפני יהוה אלהיך
בערתי הקדש מן הבית וגם נתתיו ללוי
ולגר ליתום ולאלמנה ככל מצותך
אשר צויתני לא עברתי ממצותיך ולא
שכחתי לא אכלתי באני ממנו ולא
בערתי ממנו בטמא ולא נתתי ממנו
למת שמעתי בקול יהוה אלהי עשיתי
ככל אשר צויתני השקיפה ממעון
קדשך מן השמים וברך את עמך את
ישראל ואת האדמה אשר נתתה לנו
כאשר נשבעת לאבתינו ארץ זבת
חלב ודבש היום
הזה יהוה אלהיך מצוך לעשות את
החקים האלה ואת המשפטים ושמרת
ועשית אותם בכל לבבך ובכל נפשך
את יהוה האמרת היום להיות לך לא
להים וללכת בדרכיו ולשמר חקיו
ומצותיו ומשפטיו ולשמע בקלו
ויהוה האמירך היום להיות לו לעם
סגלה כאשר דבר לך ולשמר כל
מצותיו ולתתך עליון על כל הגוים
אשר עשה לתהלה ולשם ולתפארת
ולהיתך עם קדש ליהוה אלהיך כאשר
דבר

</div>

<div dir="rtl">

ויצו משה וזקני ישראל את העם
לאמר שמר את כל המצוה אשר
אנכי מצוה אתכם היום והיה ביום
אשר תעברו את הירדן אל הארץ
אשר יהוה אלהיך נתן לך והקמת
לך אבנים גדלות ושדת אתם בשיד
וכתבת עליהן את כל דברי התורה
הזאת בעברך למען אשר תבא אל
הארץ אשר יהוה אלהיך נתן לך
ארץ זבת חלב ודבש כאשר דבר
יהוה אלהי אבתיך לך והיה בעברכם
את הירדן תקימו את האבנים האלה
אשר אנכי מצוה אתכם היום בהר
עיבל ושדת אותם בשיד ובנית שם
מזבח ליהוה אלהיך מזבח אבנים לא
תניף עליהם ברזל אבנים שלמות
תבנה את מזבח יהוה אלהיך והעלית
עליו עלות ליהוה אלהיך וזבחת
שלמים ואכלת שם ושמחת לפני
יהוה אלהיך וכתבת על האבנים את
כל דברי התורה הזאת באר היטב
וידבר משה
והכהנים הלוים אל כל ישראל לאמר
הסכת ושמע ישראל היום הזה
נהיית לעם ליהוה אלהיך ושמעת
בקול יהוה אלהיך ועשית את מצותו
ואת חקיו אשר אנכי מצוך היום
ויצו משה
את העם ביום ההוא לאמר אלה
יעמדו לברך את העם על הר גרזים

</div>

PLATE 88 *fol. 113v*

כי ישבכ איש ואשא או משפחה
או שבט אשר לבבו פנה היום מעם
יהוה אלהינו ללכת לעבד את אלהי
הגוים ההם פן יש בכם שרש פרה
ראש ולענה והיה כשמעו את דברי
האלה הזאת והתברך בלבבו לאמר
שלום יהיה לי כי בשררות לבי אלך
למען ספות הרוה את הצמאה
לא יאבה יהוה סלח לו כי אז יעשן
אף יהוה וקנאתו באיש ההוא ורבצה
בו כל האלה הכתובה בספר הזה
ומחה יהוה את שמו מתחת השמים
והבדילו יהוה לרעה מכל שבטי
ישראל ככל אלות הברית הכתובה
בספר התורה הזה ואמר הדור
האחרון בניכם אשר יקומו מאחריכם
והנכרי אשר יבא מארץ רחוקה וראו
את מכות הארץ ההוא ואת תחלאיה
אשר חלה יהוה בה נפרית ומלח
שרפה כל ארצה לא תזרע ולא תצמה
ולא יעלה בה כל עשב כמהפכת סדם
ועמרה אדמה וצבוים אשר הפך
יהוה באפו ובחמתו ואמרו כל הגוים
על מה עשה יהוה ככה לארץ הזאת
מה חרי האף הגדול הזה ואמרו על
אשר עזבו את ברית יהוה אלהי אבתם
אשר כרת עמם בהוציאו אתם מארץ
מצרים וילכו ויעבדו אלהים אחרים
וישתחוו להם אלהים אשר לא
ידעום ולא חלק להם ויחר אף יהוה

כארץ ההוא להביא עליה את כל הקללה
הכתובה בספר הזה ויתשם יהוה מעל
אדמתם באף ובחמה ובקצף גדול
וישלכם אל ארץ אחרת כיום הזה
הנסתרת ליהוה אלהינו
והנגלת לנו ולבנינו עד עולם לעשות
את כל דברי התורה הזאת
והיה כי יבאו עליך כל הדברים
האלה הברכה והקללה אשר נתתי
לפניך והשבת אל לבבך בכל הגוים
אשר הדיחך יהוה אלהיך שמה ושבת
עד יהוה אלהיך ושמעת בקלו ככל
אשר אנכי מצוך היום אתה ובניך בכל
לבבך ובכל נפשך ושב יהוה אלהיך
את שבותך ורחמך ושב וקבצך מכל
העמים אשר הפיצך יהוה אלהיך שמה
אם יהיה נדחך בקצה השמים משם
יקבצך יהוה אלהיך ומשם יקחך
והביאך יהוה אלהיך אל הארץ אשר
ירשו אבתיך וירשתה והיטבך והרבך
מאבתיך ומל יהוה אלהיך את לבבך
ואת לבב זרעך לאהבה את יהוה אלהיך
בכל לבבך ובכל נפשך למען חייך
ונתן יהוה אלהיך את כל האלות האלה
על איביך ועל שנאיך אשר רדפוך
ואתה תשוב ושמעת בקול יהוה ועשית
את כל מצותיו אשר אנכי מצוך היום
והותירך יהוה אלהיך בכל מעשה
ידך בפרי בטנך ובפרי בהמתך ובפרי
אדמתך לטבה כי ישוב יהוה לשוש
עליך לטוב כאשר שש על אבתיך

האף ב קמ ... וסיימ ... כי ירבץ לפני האנפי וחהחרי הכן חבנזל ... כי בדול האף והחהה ... אלה אבתם ד ... וסיימ ... לח מך אמהיט על אשר עבדו עובד יי ועבו אתי...
ער יו ... ה ... וסיה ... ועמשת ו וסיכוך ... עזבתי ... נפטשה ... הזבני ... ולא חיל ... חס ... הך ... חס ... וסי חלד ... ה ... חלות ... ב ... גה הולות ... בקד לך ... כ ... בפרי בטנך ... האלה ... ובקד לך ... הכתובה וכל החמף
שש ... ה ... יהוד ... ת ... והיה כא שורשעו ... כא אשר שש על עמי ... פג בגגר את עשו וימי אשה ... צרה ... אתך עשו אנכי על ... והריכך ... ושו אלם ... ופאומי ... יאכלם סס ... גנל כתף ...

PLATE 89 *fol. 116r*

וכגוים ... וכגוים לא יהחשבו ... ובגוים תחיה לא הרגיעו ... ובניים זדייקגו ... באזנות ד׳ וסיפל ... יוד ... והשיבך ... ומצרים באזנו׳
אז אפור אהרוהו ... ובשבטים ... יהודי הם ... תסיף ... ב כתפ ... תסיף ... סן ... ומר ... בדרך אשר אזירתי לך ... גובתכוע ... אדין כשפוד ... עד פה תבוא ולא תסיף

Right column

וַיְפִיצְךָ יְהוָה בְּכָל הָעַמִּים מִקְצֵה
הָאָרֶץ וְעַד קְצֵה הָאָרֶץ וְעָבַדְתָּ שָּׁם
אֱלֹהִים אֲחֵרִים אֲשֶׁר לֹא יָדַעְתָּ אַתָּה
וַאֲבֹתֶיךָ עֵץ וָאָבֶן וּבַגּוֹיִם הָהֵם לֹא
תַרְגִּיעַ וְלֹא יִהְיֶה מָנוֹחַ לְכַף רַגְלֶךָ
וְנָתַן יְהוָה לְךָ שָׁם לֵב רַגָּז וְכִלְיוֹן עֵינַיִם
וְדַאֲבוֹן נָפֶשׁ וְהָיוּ חַיֶּיךָ תְּלֻאִים לְךָ
מִנֶּגֶד וּפָחַדְתָּ לַיְלָה וְיוֹמָם וְלֹא
תַאֲמִין בְּחַיֶּיךָ בַּבֹּקֶר תֹּאמַר מִי יִתֵּן
עֶרֶב וּבָעֶרֶב תֹּאמַר מִי יִתֵּן בֹּקֶר
מִפַּחַד לְבָבְךָ אֲשֶׁר תִּפְחָד וּמִמַּרְאֵה
עֵינֶיךָ אֲשֶׁר תִּרְאֶה וֶהֱשִׁיבְךָ יְהוָה
מִצְרַיִם בָּאֳנִיּוֹת בַּדֶּרֶךְ אֲשֶׁר אָמַרְתִּי
לְךָ לֹא תֹסִיף עוֹד לִרְאֹתָהּ וְהִתְמַכַּרְתֶּם
שָׁם לְאֹיְבֶיךָ לַעֲבָדִים וְלִשְׁפָחוֹת וְאֵין
קֹנֶה׃ אֵלֶּה
דִבְרֵי הַבְּרִית אֲשֶׁר צִוָּה יְהוָה אֶת מֹשֶׁה
לִכְרֹת אֶת בְּנֵי יִשְׂרָאֵל בְּאֶרֶץ מוֹאָב
מִלְּבַד הַבְּרִית אֲשֶׁר כָּרַת אִתָּם בְּחֹרֵב׃

וַיִּקְרָא מֹשֶׁה אֶל כָּל יִשְׂרָאֵל וַיֹּאמֶר
אֲלֵהֶם אַתֶּם רְאִיתֶם אֵת כָּל אֲשֶׁר עָשָׂה
יְהוָה לְעֵינֵיכֶם בְּאֶרֶץ מִצְרַיִם לְפַרְעֹה
וּלְכָל עֲבָדָיו וּלְכָל אַרְצוֹ הַמַּסּוֹת הַגְּדֹלֹת
אֲשֶׁר רָאוּ עֵינֶיךָ הָאֹתֹת וְהַמֹּפְתִים
הַגְּדֹלִים הָהֵם וְלֹא נָתַן יְהוָה לָכֶם לֵב
לָדַעַת וְעֵינַיִם לִרְאוֹת וְאָזְנַיִם לִשְׁמֹעַ
עַד הַיּוֹם הַזֶּה וָאוֹלֵךְ אֶתְכֶם אַרְבָּעִים
שָׁנָה בַּמִּדְבָּר לֹא בָלוּ שַׂלְמֹתֵיכֶם
מֵעֲלֵיכֶם וְנַעַלְךָ לֹא בָלְתָה מֵעַל רַגְלֶךָ

Left column

לֶחֶם לֹא אֲכַלְתֶּם וְיַיִן וְשֵׁכָר לֹא שְׁתִיתֶם
לְמַעַן תֵּדְעוּ כִּי אֲנִי יְהוָה אֱלֹהֵיכֶם׃
וַתָּבֹאוּ אֶל הַמָּקוֹם הַזֶּה וַיֵּצֵא סִיחֹן
מֶלֶךְ חֶשְׁבּוֹן וְעוֹג מֶלֶךְ הַבָּשָׁן לִקְרָאתֵנוּ
לַמִּלְחָמָה וַנַּכֵּם וַנִּקַּח אֶת אַרְצָם
וַנִּתְּנָהּ לְנַחֲלָה לָראוּבֵנִי וְלַגָּדִי וְלַחֲצִי
שֵׁבֶט הַמְנַשִּׁי וּשְׁמַרְתֶּם אֶת דִּבְרֵי
הַבְּרִית הַזֹּאת וַעֲשִׂיתֶם אֹתָם לְמַעַן
תַּשְׂכִּילוּ אֵת כָּל אֲשֶׁר תַּעֲשׂוּ ─ ─

אַתֶּם נִצָּבִים הַיּוֹם כֻּלְּכֶם לִפְנֵי יְהוָה
אֱלֹהֵיכֶם רָאשֵׁיכֶם שִׁבְטֵיכֶם זִקְנֵיכֶם
וְשֹׁטְרֵיכֶם כֹּל אִישׁ יִשְׂרָאֵל טַפְּכֶם
נְשֵׁיכֶם וְגֵרְךָ אֲשֶׁר בְּקֶרֶב מַחֲנֶיךָ
מֵחֹטֵב עֵצֶיךָ עַד שֹׁאֵב מֵימֶיךָ
לְעָבְרְךָ בִּבְרִית יְהוָה אֱלֹהֶיךָ וּבְאָלָתוֹ
אֲשֶׁר יְהוָה אֱלֹהֶיךָ כֹּרֵת עִמְּךָ הַיּוֹם
לְמַעַן הָקִים אֹתְךָ הַיּוֹם לוֹ לְעָם וְהוּא
יִהְיֶה לְּךָ לֵאלֹהִים כַּאֲשֶׁר דִּבֶּר לָךְ
וְכַאֲשֶׁר נִשְׁבַּע לַאֲבֹתֶיךָ לְאַבְרָהָם
לְיִצְחָק וּלְיַעֲקֹב וְלֹא אִתְּכֶם לְבַדְּכֶם
אָנֹכִי כֹּרֵת אֶת הַבְּרִית הַזֹּאת וְאֶת
הָאָלָה הַזֹּאת כִּי אֶת אֲשֶׁר יֶשְׁנוֹ פֹּה
עִמָּנוּ עֹמֵד הַיּוֹם לִפְנֵי יְהוָה אֱלֹהֵינוּ
וְאֵת אֲשֶׁר אֵינֶנּוּ פֹּה עִמָּנוּ הַיּוֹם
כִּי אַתֶּם יְדַעְתֶּם אֵת אֲשֶׁר יָשַׁבְנוּ
בְּאֶרֶץ מִצְרָיִם וְאֵת אֲשֶׁר עָבַרְנוּ
בְּקֶרֶב הַגּוֹיִם אֲשֶׁר עֲבַרְתֶּם וַתִּרְאוּ
אֶת שִׁקּוּצֵיהֶם וְאֵת גִּלֻּלֵיהֶם עֵץ
וָאֶבֶן כֶּסֶף וְזָהָב אֲשֶׁר עִמָּהֶם׃

לעיניכם ... חן ... אלהיכם ... בשבי ... ואתם פה ... גם ענתה ... ויקרא משה אל כל ישראל ... הדם ... עבדכם ... ד׳ ויל ... וסיף ... אוליך אתם קדמניות ... ואולך אתכם בדיבור ... ואולך אתכם ... אדין כנען ... אלרבעים שנה
יחנך ... ב ... כל ... וסיף ... כל ... ד ... ויל ... ומר ... יתהלך בתוך מחניך ... וה וה והאני בתוך מחניך ... אשר בקרב מחניך ... ישבו ... ד ... וסיף ... כי את ... אשר ... עם אחר ... ד

PLATE 90 fol. 115v

כי תשמע בקול יהוה אלהיך לשמר מצותיו וחקתיו הכתובה בספר התורה הזה כי תשוב אל יהוה אלהיך בכל לבבך ובכל נפשך׃ כי המצוה הזאת אשר אנכי מצוך היום לא נפלאת הוא ממך ולא רחקה הוא׃ לא בשמים הוא לאמר מי יעלה לנו השמימה ויקחה לנו וישמענו אתה ונעשנה׃ ולא מעבר לים הוא לאמר מי יעבר לנו אל עבר הים ויקחה לנו וישמענו אתה ונעשנה׃ כי קרוב אליך הדבר מאד בפיך ובלבבך לעשתו׃ ראה נתתי לפניך היום את החיים ואת הטוב ואת המות ואת הרע׃ אשר אנכי מצוך היום לאהבה את יהוה אלהיך ללכת בדרכיו ולשמר מצותיו וחקתיו ומשפטיו וחיית ורבית וברכך יהוה אלהיך בארץ אשר אתה בא שמה לרשתה׃ ואם יפנה לבבך ולא תשמע ונדחת והשתחוית לאלהים אחרים ועבדתם׃ הגדתי לכם היום כי אבד תאבדון לא תאריכן ימים על האדמה אשר אתה עבר את הירדן לבא שמה לרשתה׃ העדתי בכם היום את השמים ואת הארץ החיים והמות נתתי לפניך הברכה והקללה ובחרת בחיים למען תחיה אתה וזרעך׃ לאהבה את יהוה אלהיך לשמע בקלו ולדבקה בו כי

הוא חייך וארך ימיך לשבת על האדמה אשר נשבע יהוה לאבתיך לאברהם ליצחק וליעקב לתת להם׃
וילך משה וידבר את הדברים האלה אל כל ישראל׃ ויאמר אלהם בן מאה ועשרים שנה אנכי היום לא אוכל עוד לצאת ולבוא ויהוה אמר אלי לא תעבר את הירדן הזה׃ יהוה אלהיך הוא עבר לפניך הוא ישמיד את הגוים האלה מלפניך וירשתם יהושע הוא עבר לפניך כאשר דבר יהוה׃ ועשה יהוה להם כאשר עשה לסיחון ולעוג מלכי האמרי ולארצם אשר השמיד אתם׃ ונתנם יהוה לפניכם ועשיתם להם ככל המצוה אשר צויתי אתכם׃ חזקו ואמצו אל תיראו ואל תערצו מפניהם כי יהוה אלהיך הוא ההלך עמך לא ירפך ולא יעזבך׃ ויקרא משה ליהושע ויאמר אליו לעיני כל ישראל חזק ואמץ כי אתה תבוא את העם הזה אל הארץ אשר נשבע יהוה לאבתם לתת להם ואתה תנחילנה אותם׃ ויהוה הוא ההלך לפניך הוא יהיה עמך לא ירפך ולא יעזבך לא תירא ולא תחת׃ ויכתב משה את התורה הזאת ויתנה אל הכהנים בני לוי הנשאים את ארון ברית יהוה ואל כל זקני ישראל׃ ויצו משה אותם

וילך · ד · ויגל · כי סיו ונתינתהון · ושמור אלהם בן מאה ועשרים שנה · עוד עיוה יום חדוי · ויאזור לא אוכד · ואחרי כן כנא חוזקם יהוה חוקת תעבר · ב־גושה
ג · כסו · רמני · רצ · וסיו · ארבעה · לסיו · יו · אלהיך הוא · עבר לפניך · יו · לאנהו יעבר · יו · להו אמר
חזקו ואמצו · חזקו ואמצו · אלהין מנו אל תיראו ואל תחתו · חזקו · ואל תיראו · חזקו ואמצו · אל ה תעבר צו · ואל תעבד צו · יו הם כע־צו לפני · אשור
וסיזנהון · ב

PLATE 91 · *fol. 116v*

וינבלו וירי שעתו יקנאהו בזרים
בתועבת יכעיסהו זבחו לשדיס לא אלה
אלהים לא ידעום חדשים מקרב באו
לא יטרו כאבתיכם צור ילדך תשי
ותשכח אל מחללך וירא יהוה וינאן
מבנו בנו ובנתיו ויאמר אסתרה פנימהם
אראה מה אחריתם כי דור תהפכת המה
כעס לא אמן בם הסכנאו ובלא אל
כעסוני בהבליהם ואנ אקנאם בלא יעם
בני נבל אבנעכס כי אש קדחה באפי
ותקד עד שאול תחתת ותאכל ארץ ויבלה
ותלהט מוסרי הרים אספה עלימו רעות
הני אבלהב מזי רעב ולחמי רשף
וקטב מרירי וישן בהמת אשלח בם
עס חמת זחלי עפר מחוץ תשכל חרב ומחדרים אימה
אמרתי אפאיהם
לולי כעס אויב אגור
פן ינברו ידנו רמה
כי אבד יגות תהמה
לו חכמו ישכילו זאת
יבנו לאחריתם
ושמס יטרס מכרבבה
כי לא כנורני צורם
כי מנפנ סרס נפנם
ענבכו ענברוש
חמת תנגם יינם
הלא הוא כמס עמדי
התוס באו צרתי
כי קרוב יום אידם
כי ידין יהוה עמו

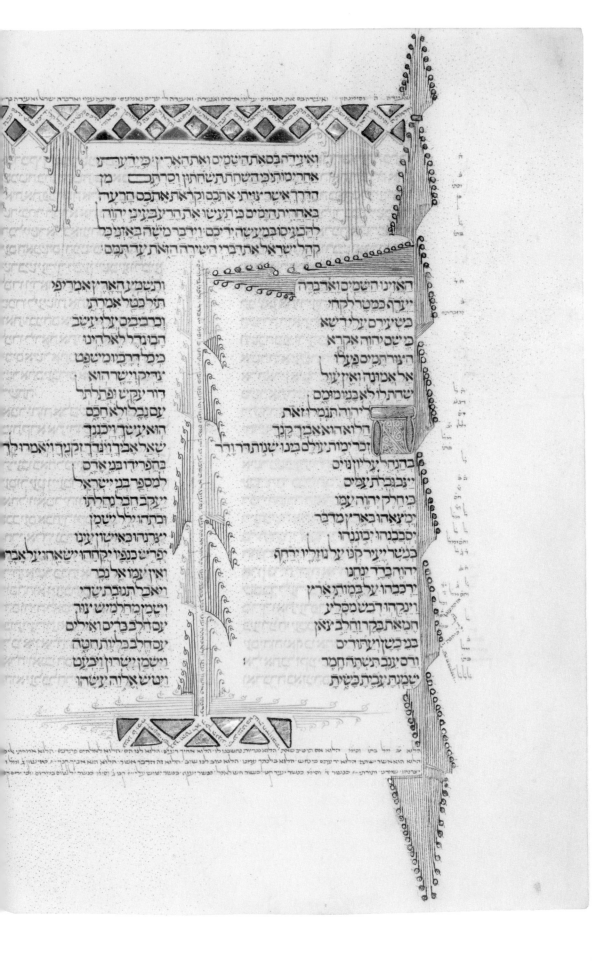

PLATE 93 *fol. 117v*

וזאת הברכה אשר ברך משה איש
האלהים את בני ישראל לפני מותנו
ויאמר יהוה מסיני בא וזרח משעיר
למו הופיע מהר פארן ואתה מרבבת
קדש מימינו אשרתלמו אף חבב
עמים כל קדשיו בידך והם תכו לרגלך
ישא מדברתיך תורה צוה לנו משה
מורשה קהלת יעקב ויהי בישרון
מלך בהתאסף ראשי עם יחד שבטי
ישראל יחי ראובן ואל ימת ויהי מתיו
מספר וזאת ליהודה
ויאמר שמע יהוה קול יהודה ואל
עמו תביאנו ידיו רב לו ועזר מצריו
תהיה
וללוי אמר תמיך ואוריך לאיש
חסידך אשר נסיתו במסה תריבהו
על מי מריבה האמר לאביו ולאמו
לא ראיתיו ואת אחיו לא הכיר ואת
בניו לא ידע כי שמרו אמרתך ובריתך
ינצרו יורו משפטיך ליעקב ותורתך
לישראל ישימו קטורה באפך וכליל
על מזבחך ברך יהוה חילו ופעל
ידיו תרצה מחץ מתנים קמיו ומשנאיו
מן יקומון

ויעליעברי יתנחם כי יד אה כי אזלת יד

ואפס יעצור ועזוב ואמר אי אלהימו

צור חסיו בו אשר חלב זבחימו יאכלו

ישתו יין נסיכם יקומו ויעזרכם

יהי עליכם סתרה ראו עתה כי אני אני הוא

ואין אלהים עמדי אני אמית ואחיה

מחצתי ואני ארפא ואין מידי מציל

כי אשא אל שמים ידי ואמרתי חי אנכי לעלם

אם שנותי ברק חרבי וראה אז כי משפט ידי

אשיב נקם לצרי ולמשנאי אשלם

אשכיר חצי מדם וחרבי תאכל בשר

מדם חלל ושביה מראש פרעות אויב

הרנינו גוים עמו כי דם עבדיו יקום

ונקם ישיב לצריו וכפר אדמתו עמו

ויבא משה וידבר את כל דברי השירה הזאת באזני
העם הוא והושע בן נון ויכל משה לדבר את כל
הדברים האלה אל כל ישראל ויאמר אלהם שימו
לבבכם לכל הדברים אשר אנכי מעיד בכם היום
אשר תצום את בניכם לשמר לעשות את כל דברי
התורה הזאת כי לא דבר רק הוא מכם כי הוא חייכם

ובדבר הזה תאריכו ימים על האדמה יעמיך כאשר מת אהרן אחיך בהר

אשר אתם עברים את הירדן שמה ההר ויאסף אל עמיו על אשר

לרשתה מעלתם בי בתוך בני ישראל במי

וידבר יהוה אל משה בעצם היום הזה מריבת קדש מדבר צן על אשר

לאמר עלה אל הר העברים הזה הר לא קדשתם אותי בתוך בני

נבו אשר בארץ מואב אשר על פני ישראל כי מנגד תראה את הארץ

ירחו וראה את ארץ כנען אשר אני ושמה לא תבוא אל הארץ

נתן לבני ישראל לאחזה ומת בהר אשר אני נתן לבני ישראל

אשר אתה עלה שמה והאסף אל פ

PLATE 95 fol. 118v

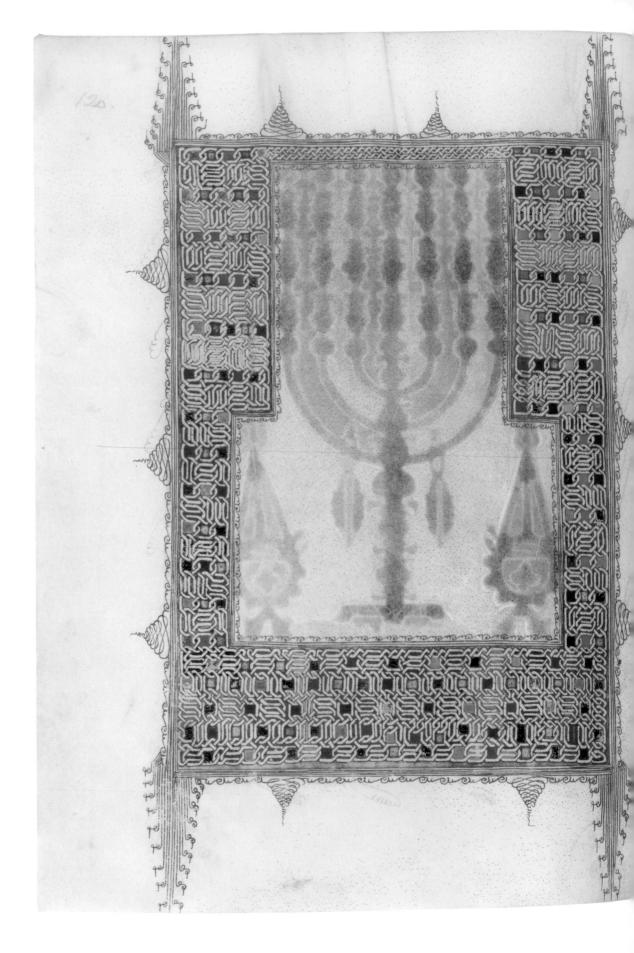

PLATE 96 *fol. 120r*

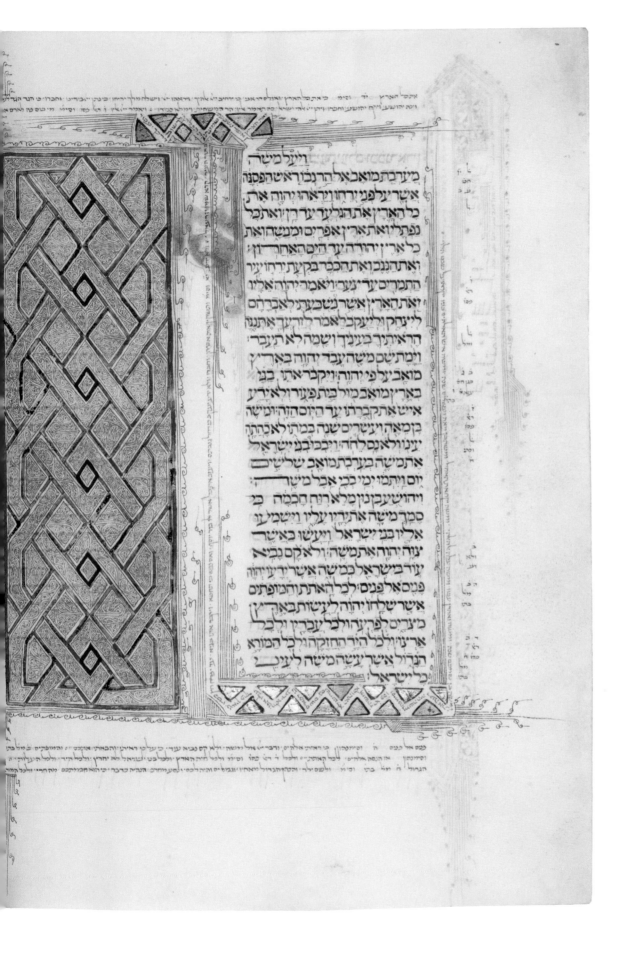

ויעל משה
מערבת מואב אל הר נבו ראש הפסנה
אשר על פני יריחו ויראהו יהוה את
כל הארץ את הגלעד עד דן ואת כל
נפתלי ואת ארץ אפרים ומנשה ואת
כל ארץ יהודה עד הים האחרון
ואת הנגב ואת הככר בקעת יריחו עיר
התמרים עד צער ויאמר יהוה אליו
זאת הארץ אשר נשבעתי לאברהם
ליצחק וליעקב לאמר לזרעך אתגנה
הראיתיך בעיניך ושמה לא תעבר
וימת שם משה עבד יהוה בארץ
מואב על פי יהוה ויקבר אתו בגי
בארץ מואב מול בית פעור ולא ידע
איש את קברתו עד היום הזה ומשה
בן מאה ועשרים שנה במתו לא כהתה
עינו ולא נס לחה ויבכו בני ישראל
את משה בערבת מואב שלשים
יום ויתמו ימי בכי אבל משה
ויהושע בן נון מלא רוח חכמה כי
סמך משה את ידיו עליו וישמעו
אליו בני ישראל ויעשו כאשר
צוה יהוה את משה ולא קם נביא
עוד בישראל כמשה אשר ידעו יהוה
פנים אל פנים לכל האתת והמופתים
אשר שלחו יהוה לעשות בארץ
מצרים לפרעה ולכל עבדיו ולכל
ארצו ולכל היד החזקה ולכל המורא
הגדול אשר עשה משה לעיני
כל ישראל

PLATE 97 fol. 119v

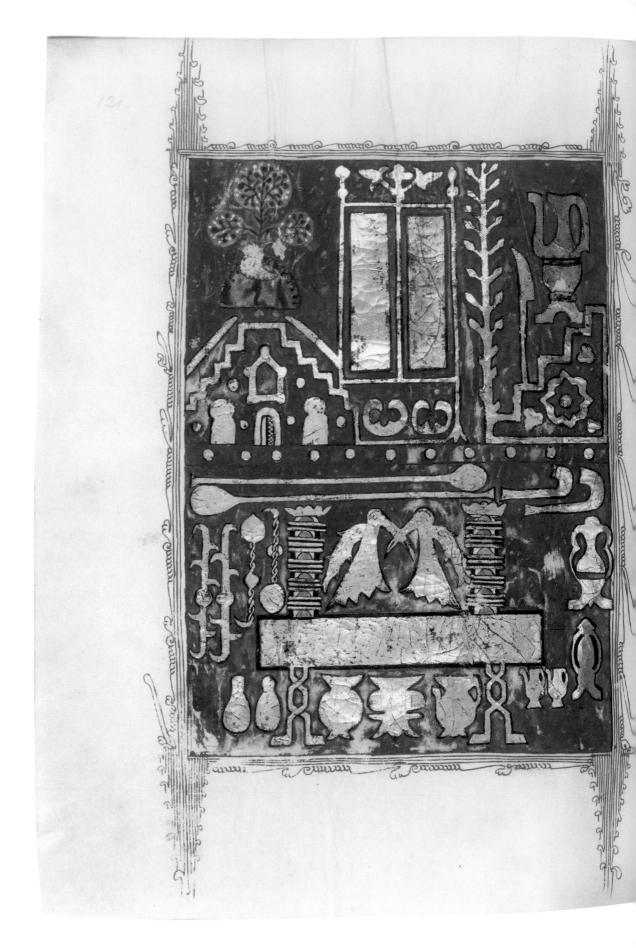

PLATE 98 *fol. 121r*

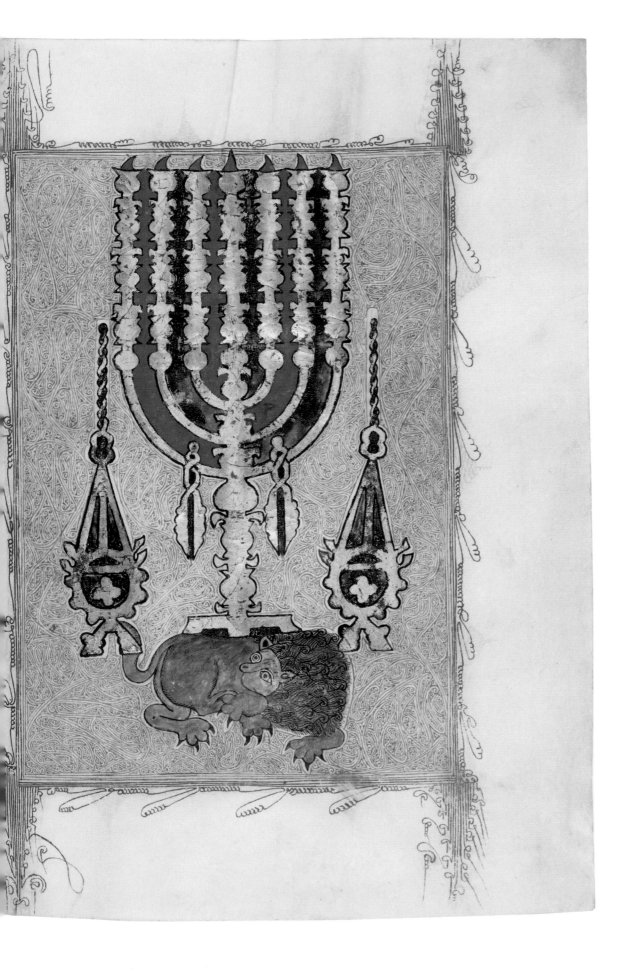

PLATE 99 *fol. 120v*

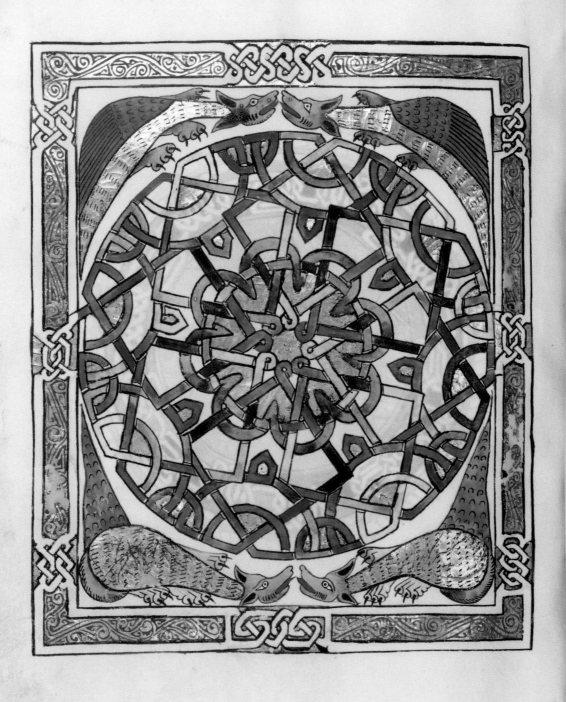

PLATE 100 *fol. 122r*

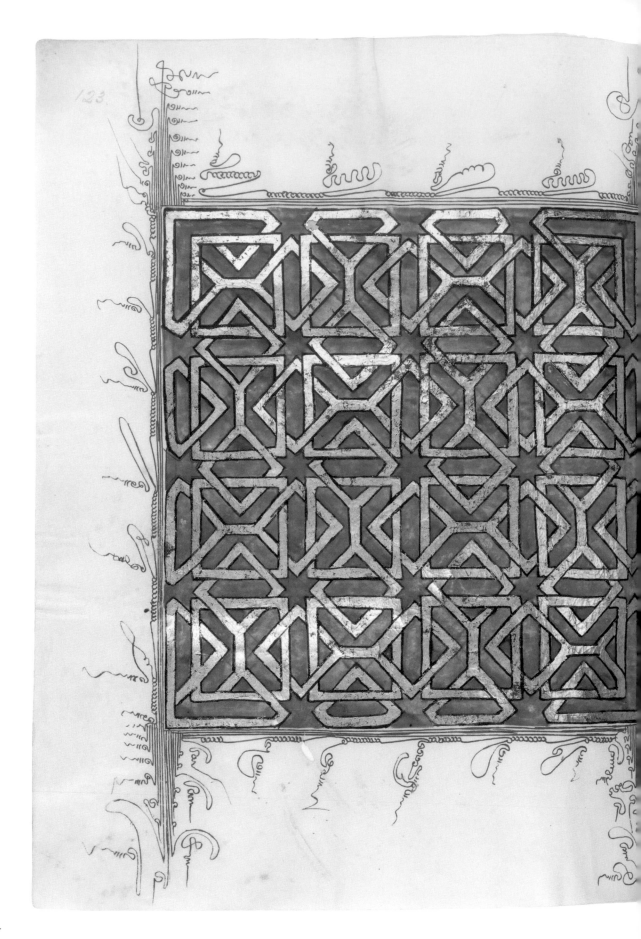

PLATE 101 *fol. 123r*

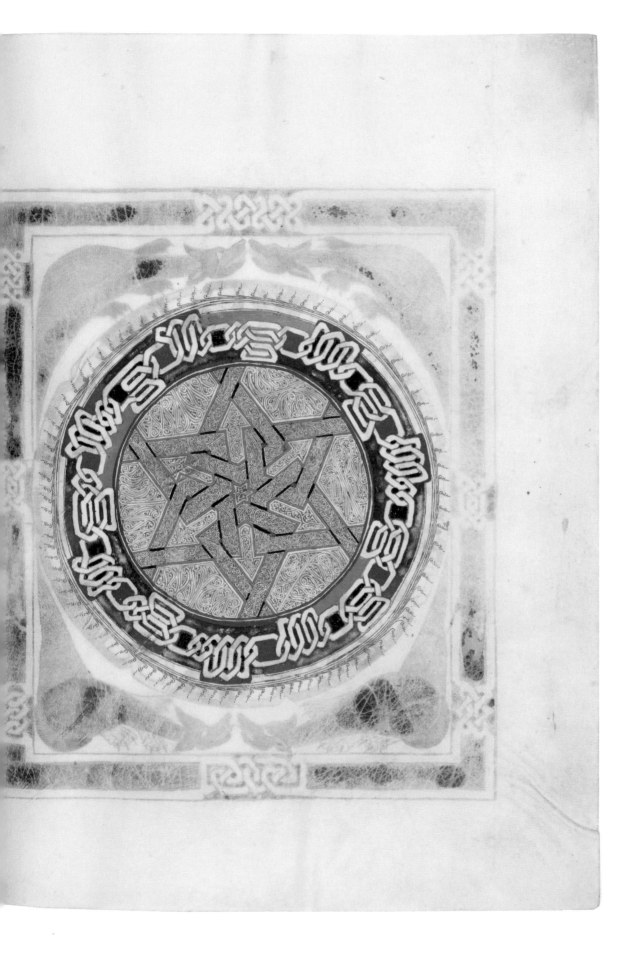

PLATE 102 *fol. 122v*

ויקח יהושע את כל הארץ בכל
אשר דבר יהוה אל משה ויתנה
יהושע לנחלה לישראל כמחלקתם
לשבטיהם והארץ שקטה ממלחמה
ואלה מלכי הארץ
אשר הכו בני ישראל וירשו את
ארצם בעבר הירדן מזרחה השמש
מנחל ארנון עד הר חרמון וכל
הערבה מזרחה סיחון מלך האמרי
היושב בחשבון משל מערער אשר
על שפת נחל ארנון ותוך הנחל וחצי
הגלעד ועד יבק הנחל גבול בני עמון
והערבה עד ים כנרות מזרחה ועד
ים הערבה ים המלח מזרחה דרך
בית הישימות ומתימן תחת אשדות
הפסגה וגבול עוג מלך הבשן מיתר
הרפאים היושב בעשתרות ובאדרעי
ומשל בהר חרמון ובסלכה ובכל הבשן
 עד גבול הגשורי והמעכתי וחצי הגלעד
גבול סיחון מלך חשבון משה עבד
יהוה ובני ישראל הכום ויתנה משה
עבד יהוה ירשה לראובני ולגדי
ולחצי שבט המנשה
ואלה מלכי הארץ אשר הכה יהושע
ובני ישראל בעבר הירדן ימה מבעל
גד בבקעת הלבנון ועד ההר החלק
העלה שעירה ויתנה יהושע לשבטי
ישראל ירשה כמחלקתם בהר
ובשפלה ובערבה ובאשדות ובמדבר
ובנגב החתי האמרי והכנעני הפרזי

	החוי והיבוסי
אחד	מלך יריחו
אחד	מלך העי אשר מצד בית אל אחד
אחד	מלך ירושלם
אחד	מלך חברון
אחד	מלך ירמות
אחד	מלך לכיש
אחד	מלך עגלון
אחד	מלך גזר
אחד	מלך דבר
אחד	מלך גדר
אחד	מלך חרמה
אחד	מלך ערד
אחד	מלך לבנה
אחד	מלך עדלם
אחד	מלך מקדה
אחד	מלך בית אל
אחד	מלך תפוח
אחד	מלך חפר
אחד	מלך אפק
אחד	מלך לשרון
אחד	מלך מדון
אחד	מלך חצור
אחד	מלך שמרון מראון
אחד	מלך אכשף
אחד	מלך תענך
אחד	מלך מגדו
אחד	מלך קדש
אחד	מלך יקנעם לכרמל
אחד	מלך דור לנפת דור

PLATE 103 fol. 131v

הרך שיחו מקול מחצצים בין ינחרות ישבי על מדין והל בעצר

שם יתנו צדקות יהוה מישאבים

עם יהוה ועורי עורי דברי שירי פרזון בישראל אז ירד ולשעריו

דברי שיר קום ברק ושבה עורי

ים יהוה ירד לי בגבורים מני בן אבי נעם אז ירד שריד לאדירים

ביששכר עם דברה ומזבולן משכים בשבט ספר אפרים

בעמיך מני מכיר ירדו מחקקים בנימין

ביששכר עם דברה ושרי ויששכר

בפלגות ראובן גדלים חקקי לבו בקרב בעמק שלח ברגליו

ישבת בין המשפתים למה לשמע

גדלים חקרי לב וגלעד בעבר שרקות עדרים לפלגות ראובן

שכנת למה יגור אניות אשר

ישכן לחוף ימים ועל מפרצינו הירדן

זבולן עם חרף נפשו למות ונפתלי

יעל מרום שדה באו מלכים יעלמי מגדו בצע כסף לא לקחו אז נלחמו מלכי כנען בתענך

נלחמו הכוכבים ממסלותם נלחמו מן שמים

נחל קדומים נחל קישון תדרכי יסע סיסרא נחל קישון גרפם

אז הלמו עקבי סוס מדהרות נפשי עז דהרות

יהוה ארו ארור ישביה כי לא אביריו אורו מרוז אמר מלאך

לעזרת יהוה לעזרת יהוה באו בגורים

הקיני מנשים באהל תברך תברך מנשים יעל אשת חבר

יעל הלבן נתנה בספל מים אדירים

וימינה להלמות עמלים והלמה סיסרא הקריבה חמאה ידה ליתד תשלחנה

ראשו ומחצה וחלפה רקתו מחקה בין רגליה

כרע נפל באשר כרע שם נפל כרע נפל בין רגליה כרע שדודי

בעד החלון נשקפה ותיבב בעד האשנב מדוע בשש רכבו אסיסרא

לבוא מדוע אחרו פעמי מרכבותיו שרותיה תענינה אף היא הכמות

רחם רחמתים לראש גבר שלל אמריה לה הלא ימצאו יחלקו שלל תשיב

צבעי ישראל רקמה צבע רקמתים לצוארי שלל לסיסרא שלל

PLATE 104 *fol. 142r*

כאיט כ וסימ · והכיתה כי אתיה וגף כ · דעאו כלבגי · ויקסכל העש · ואסן כל איש יטראל · ויקח צמד בקר · וינתאן לבכ · יכ כגור · אטר אפו
קטת וברון · יחזיון אמרי כאיש נרהס · לבגיאם · וישב תמ לאך · אטר לא שמע · ובא פטהלך · ובא מנהלך · ויצע יחיוכי · ואצוה את הנגי · ואסטו כל

ישראל ויספו ליצרך מלחמה במקום ויאסף כל איש ישראל
אטר יערכו יטם בי וסה הראטון ויעלו אל העיר כאיש אחד חברים
בני יטראל ויבכו כל לפני יהוה ערב וישלחו שבטי ישראל
וישאלו ביהוה לאמר האוסיף לנטת אנשים בכל שבטי בנימן לאמר מה
למלחמה עם בני בנימן אחי ויאמר יהוה הרעה הזאת אשר נהיתה בכם ועתה
עלו אליו · ויקרבו בני ישראל תנו את האנשים בני בליעל אשר
אל בנ בנימן ביוס השני ויגא בנימן בגבעה ונמיתם ונבערה רעה מישראל
לקראתם מן הגבעה ביום השני ויטחיתו ולא אבו בנימן לשמע בקול אחיהן
בבני ישראל עוד שמנת עשר אלה בני ישראל · ויאספו בני
איש ארצה כל אלה שלף חרב ויעלו בנימן מן הערים הגבעתה לצאת
כל בני ישראל וכל העס ויבאו בית אל למלחמה עם בני ישראל ויתפקדו
ויבכו וישבו סם לפני יהוה וינמו ביום בני בנימן ביום ההוא מהערים עשרים
ההוא עד הערב ויעלו עלות ושלמים וששה אלף איש שלף חרב לבד
לפני יהוה · וישאלו בני ישראל ביהוה מישבי הגבעה התפקדו שבע מאות
ושם ארון ברית האלהים בימים ההם איש בחור מכל העם הזה שבע מאות
ופינחס בן אלעזר בן אהרן עמד איש בחור אטר יד ימינו כל זה קלע
לפניו בימים ההם לאמר האוסף עוד באבן אל השערה ולא יחטא ·
לצאת למלחמה עם בני בנימן אחי ואיש ישראל התפקדו
אם אחדל ויאמר יהוה עלו כי מחר לבד מבנימן ארבע מאות אלף איש
אתננו בידך · וישם ישראל ארבים שלף חרב כל זה איש מלחמה ויקמו
אל הגבעה סביב · וישאלו ויעלו בני ישראל ויעלו בית אל וישאלו באלהים ויאמרו
אל בני בנימן ביוס השלישי ויערכו בני ישראל מי יעלה לנו בתחלה
אל הגבעה כפעם בפעם ויגאו בני למלחמה עם בני בנימן ויאמר יהוה
בנימן לקראת העס הנתקו מן העיר יהודה בתחלה ויקומו בני ישראל
ויחלו להכות מהעס חללים כפעם בבקר ויחנו על הגבעה ויצא איש
כפעם במסלות אשר אחת עלה בית ישראל למלחמה עם בנימן ויערכו
אל ואחת גבעתה בשדה כשלשים אתם איש ישראל מלחמה אל הגבעה
איש בישראל ויאמרו בני בנימן נגפים ויצאו בני בנימן מן הגבעה וישחיתו
הם לפנינו כבראשנה ובני ישראל אמרו בישראל ביום ההוא שנים ועשרים
נוסה ונתקנהו מן העיר אל המסלות אלף איש ארצה ויתחזק העם איש

י מל · קרי · ולא כתב · וס יד · בנ · ולא אבו · פרתג · ויך דוד את הדד עזר · דישמטו · איש · ונצת אחיתפל כ · ואמר לו · זאב · בנו · ודיה האמ משה חוה
צבאות · כי בירושלס דמ ביכ · באיס · הנה יוס · לה · הכטמיעך אל כבל · אלי · אלי · דרוט · שאלה באלהים ז · וס יד · ויאמדו שאול גא כאלהי
ויקומו ויעלו בית אל · וישאול שא אנו באלהים · ושאול לו באלהים · היוס החלותי · וישא דוד דרה · ויצומו גכל וס יד · ביוס ההוא ויכת המיצטה ·
מובענב
יפריס
רדה

ומצרתי ר חס בליש · וסי׳ · וילד דוד את צרת ציון · וחברו דרה׳ · וישב דוד במצרת סלע · ומצרתי דשכי׳ ה · אפכוע ד ג כל וא חס וסי׳
כי אפכוע משברי מות דשגי׳ · וחברי דתהלי׳ · מים ערנפש׳ אפכוע נפש׳ · קרבי חס י · ה · קרבי ב חס וסי׳ מ יקרבו בקרתי כות ד טפ׳ יבני עב

<div dir="rtl">

המלחמה בנוב עם פלשתים ויך אשר בילידי הרפה ומשקל קינו שלש
אלחנן בן יערי ארגים בית הלחמי את מאות משקל נחשת והוא חגור חדשה
גלית הגתי ועץ חניתו כמנור ארגים ויאמר להכות את דוד ויעזר לו אבישי
ותהי עוד מלחמה בן צרויה ויך את הפלשתי וימיתהו אז
בגת ויהי איש מדין ואצבעת ידיו נשבעו אנשי דוד לו לאמר לא תצא
ואצבעת רגליו שש ושש עשרים עוד אתנו למלחמה ולא תכבה את נר
וארבע מספר וגם הוא ילד להרפה ישראל ויהי אחרי כן
ויחרף את ישראל ויכהו יהונתן בן ותהי עוד המלחמה בגוב עם פלשתים
שמעי אחי דוד ואת ארבעת אלה ילדו אז הכה סבכי החשתי את סף אשר
להרפה בגת ויפלו ביד דוד וביד עבדיו בילידי הרפה

וידבר דוד ליהוה את דברי השירה הזאת ביום הציל יהוה אתו מכף כל איביו ומכף שאול
ויאמר יהוה סלעי ומצדתי ומפלטי לי
אלהי צורי אחסה בו מגני וקרן
ישעי משגבי ומנוסי משיעי
מחמס תשיעני מהלל אקרא
יהוה ומן איבי אושע כי אפפני
משברי מות נחלי בליעל יבעתני
חבלי שאול סבני קדמני מקשי
מות בצר לי אקרא יהוה ואל אלהי
אקרא וישמע מהיכלו קולי
ושועתי באזניו ותגעש ותרעש
הארץ מוסדות השמים ירגזו
ויתגעשו כי חרה לו עלה עשן
באפו ואש מפיו תאכל גחלים
בערו ממנו ויט שמים וירד וערפל
תחת רגליו וירכב על כרוב
ויעף וירא על כנפי רוח וישת
חשך סביבתיו סכות חשרת מים
עבי שחקים מנגה נגדו בערו
נחלי אש ירעם מן שמים יהוה
ועליון יתן קולו וישלח חצים
ויפיצם ברק ויהמם וירא
אפקי ים יגלו מסדות תבל
בגערת יהוה מנשמת רוח אפו
ישלח ממרום יקחני ימשני
ממים רבים יצילני מאיבי עז
משנאי כי אמצו ממני יקדמני
ביום אידי ויהי יהוה משען לי

</div>

PLATE 106 fol. 183r

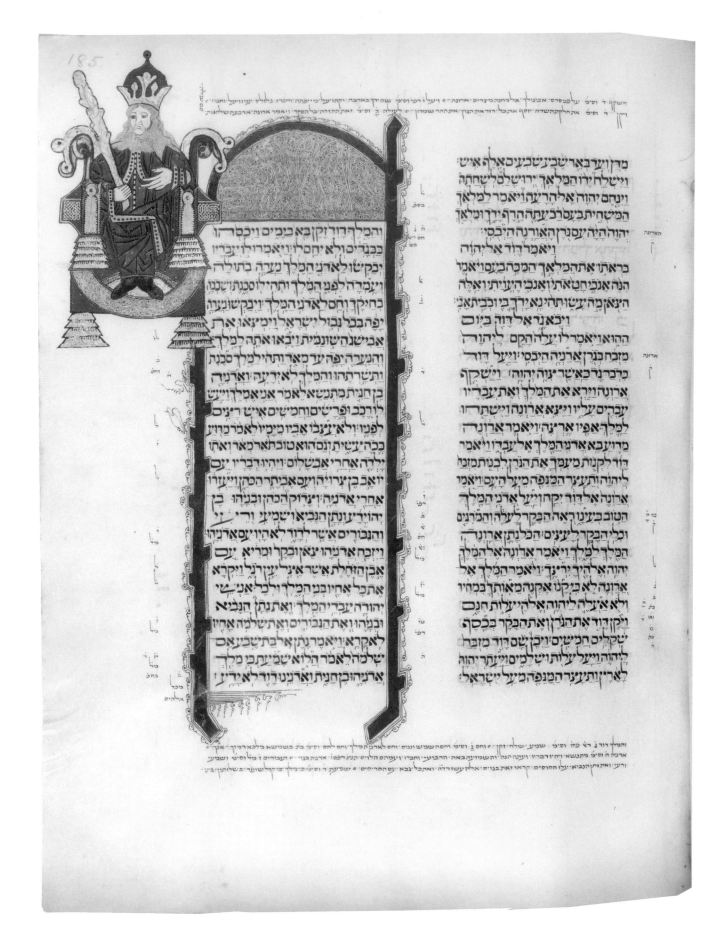

PLATE 107 *fol. 185r*

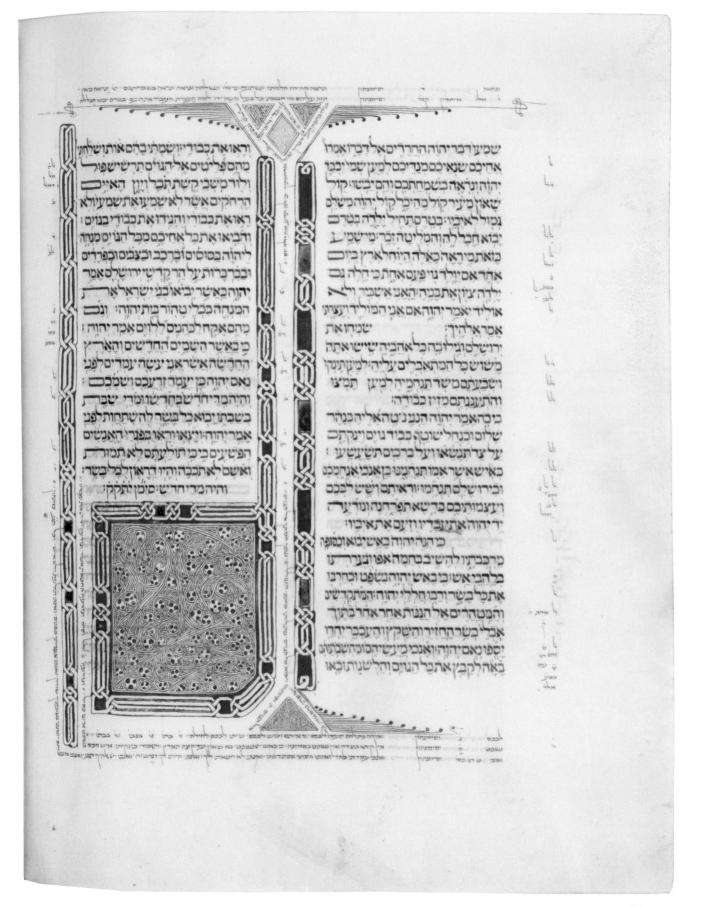

שמעו דבר יהוה החרדים אל דברו אמרו
אחיכם שנאיכם מנדיכם למען שמי יכבד
יהוה ונראה בשמחתכם והם יבשו קול
שאון מעיר קול מהיכל קול יהוה משלם
גמול לאיביו בטרם תחיל ילדה בטרם
יבוא חבל לה והמליטה זכר מי שמע
כזאת מי ראה כאלה היוחל ארץ ביום
אחד אם יולד גוי פעם אחת כי חלה גם
ילדה ציון את בניה האני אשביר ולא
אוליד יאמר יהוה אם אני המוליד ועצרתי
אמר אלהיך שמחו את
ירושלם וגילו בה כל אהביה שישו אתה
משוש כל המתאבלים עליה למען תינקו
ושבעתם משד תנחמיה למען תמצו
והתענגתם מזיז כבודה
כי כה אמר יהוה הנני נטה אליה כנהר
שלום וכנחל שוטף כבוד גוים וינקתם
על צד תנשאו ועל ברכים תשעשעו
כאיש אשר אמו תנחמנו כן אנכי אנחמכם
ובירושלם תנחמו וראיתם ושש לבכם
ועצמותיכם כדשא תפרחנה ונודעה
יד יהוה את עבדיו וזעם את איביו
כי הנה יהוה באש יבוא וכסופה
מרכבתיו להשיב בחמה אפו וגערתו
בלהבי אש כי באש יהוה נשפט וכחרבו
את כל בשר ורבו חללי יהוה המתקדשים
והמטהרים אל הגנות אחר אחד בתוך
אכלי בשר החזיר והשקץ והעכבר יחדו
יספו נאם יהוה ואנכי מעשיהם ומחשבתיהם
באה לקבץ את כל הגוים והלשנות ובאו

וראו את כבודי ושמתי בהם אות ושלחתי
מהם פליטים אל הגוים תרשיש פול
ולוד משכי קשת תבל ויון האיים
הרחקים אשר לא שמעו את שמעי ולא
ראו את כבודי והגידו את כבודי בגוים
והביאו את כל אחיכם מכל הגוים מנחה
ליהוה בסוסים וברכב ובצבים ובפרדים
ובכרכרות על הר קדשי ירושלם אמר
יהוה כאשר יביאו בני ישראל את
המנחה בכלי טהור בית יהוה וגם
מהם אקח לכהנים ללוים אמר יהוה
כי כאשר השמים החדשים והארץ
החדשה אשר אני עשה עמדים לפני
נאם יהוה כן יעמד זרעכם ושמכם
והיה מדי חדש בחדשו ומדי שבת
בשבתו יבוא כל בשר להשתחות לפני
אמר יהוה ויצאו וראו בפגרי האנשים
הפשעים בי כי תולעתם לא תמות
ואשם לא תכבה והיו דראון לכל בשר
והיה מדי חדש סימן יתקק

PLATE 108 *fol. 243v*

ואצוה את ברוך לעיניהם לאמר כה אמר	עליה מפני החרב והרעב והדבר ואשר
יהוה צבאות אלהי ישראל לקוח ארת	דברת היה והנך ראה ואתה אמרת אלי
הספרים האלה את ספר המקנה הזה ה	אדני יהוה קנה לך השדה בכסף והעד
ואת החתום ואת ספר הגלוי הזה ונתתם	עדים והעיר נתנה ביד הכשדים
בכלי חרש למען יעמדו ימים רבים	ויהי דבר יהוה אל
כי כה אמר יהוה צבאות	ירמיהו לאמר הנה אני יהוה אלהי כל
אלהי ישראל עוד יקנו בתים ושדות	בשר הממני יפלא כל דבר לכן כה אמר
וכרמים בארץ הזאת	יהוה הנני נתן את העיר הזאת ביד
ואתפלל אל יהוה אחרי תתי את ספר	הכשדים וביד נבוכדראצר מלך בבל
המקנה אל ברוך בן נריה לאמר אהה	ולכדה ובאו הכשדים הנלחמים על העיר
אדני יהוה הנה אתה עשית את השמים	הזאת והציתו את העיר הזאת באש
ואת הארץ בכחך הגדול ובזרעך הנטויה	ושרפוה ואת הבתים אשר קטרו על
לא יפלא ממך כל דבר עשה חסד	גגותיהם לבעל והסכו נסכים לאלהים
לאלפים ומשלם עון אבות אל חיק בניהם	אחרים למען הכעסני כי היו בני ישראל
אחריהם האל הגדול הגבור יהוה צבאות	ובני יהודה אך עשים הרע בעיני מנעריהם
שמו גדל העצה ורב העליליה אשר	כי בני ישראל אך מכעסים אתי במעשה
עיניך פקחות על כל דרכי בני אדם לתת	ידיהם נאם יהוה כי על אפי ועל חמתי
לאיש כדרכיו וכפרי מעלליו אשר שמת	היתה לי העיר הזאת למן היום אשר בנו
אתות ומפתים בארץ מצרים עד היום	אותה ועד היום הזה להסירה מעל פני
הזה ובישראל ובאדם ותעש לך שם	על כל רעת בני ישראל ובני יהודה
כיום הזה ותצא את עמך את ישראל	אשר עשו להכעסני המה מלכיהם
מארץ מצרים באתות ובמופתים וביד	שריהם כהניהם ונביאיהם ואיש יהודה
חזקה ובאזרוע נטויה ובמורא גדול ותתן	וישבי ירושלם ויפנו אלי ערף ולא פנים
להם את הארץ הזאת אשר נשבעת	ולמד אתם השכם ולמד ואינם שמעים
לאבותם לתת להם ארץ זבת חלב ודבש	לקחת מוסר וישימו שקוציהם בבית
ויבאו וירשו אתה ולא שמעו בקולך	אשר נקרא שמי עליו לטמאו ויבנו
ובתרותך לא הלכו את כל אשר צויתה	את במות הבעל אשר בגיא בן הנם
להם לעשות לא עשו ותקרא אתם את	להעביר את בניהם ואת בנותיהם
כל הרעה הזאת הנה הסללות באו העיר	למלך אשר לא צויתי ולא עלתה
ללכדה והעיר נתנה ביד הכשדים הנלחמים	על לבי לעשות התועבה הזאת הן

PLATE 109 *fol. 260v*

<div dir="rtl">

נתנהלומאתמלך בבל
דבריוםביומועד
יוסמותוכלימי
חייו׃

</div>

<div dir="rtl">

ויקחרבטבחיםאתשריהכהןהראש
ואתצפניהכהןהמשנהואתשלשת
שמריהסף ומןהעירלקחסריסאחד
אשרהיהפקידעלאנשיהמלחמה
ושבעהאנשיםמראיפניהמלך אשר
נמצאובעירואתספרישרהצבא
המצבאאתעםהארץ וששיםאיש
מעםהארץהנמצאיםבתוךהעיר׃
ויקחאותםנבוזראדןרבטבחיםוילך
אותםאלמלך בבלרבלתה ויכהאותם
מלך בבל וימתםברבלהבארץחמת
ויגליהודהמעלאדמתו זההעםאשר
הגלהנבוכדראצרבשנתשבעיהודים
שלשתאלפיסועשריםושלשה׃
בשנתשמונהעשרהלנבוכדראצר
מירושלסנפש שמנהמאותשלשים
ושנים׃ בשנתשלשועשרים
לנבוכדראצרהגלהנבוזראדן רב
טבחיםיהודיסנפש שבעמאות
ארבעיםוחמשהכלנפש ארבעת
אלפיסושש מאות׃
ויהיבשלשיסושבעשנהלגלות
יהויכןמלך יהודהבשניםעשרחדש
בעשריםוחמשהלחדש נשאאויל
מרדך מלך בבלבשנתמלכתואתראש
יהויכןמלך יהודהויצאהאתומבית
הכליא וידבראתוטבות ויתןאתכסאו
ממעללכסא מלכיםאשראתובבבל׃
ויטנהאתבגדיכלאוואכללחםלפניו
תמידכלימיחיו וארחתואר חתתמיד

</div>

PLATE 110 *fol. 272r*

This is a Hebrew biblical manuscript facsimile.

אדני יהוה תעל חמתי באפי ובקנאת
באש עברתי דברתי אם לא ביום
ההוא יהיה רעש גדול על אדמת
ישראל ורעשו מפני דגי הים ועוף
השמים וחית השדה וכל הרמש
הרמש על האדמה וכל האדם אשר
על פני האדמה ונהרסו ההרים ונפלו
המדרגות וכל חומה לארץ תפול
וקראתי עליו לכל הרי חרב נאם אדני
יהוה חרב איש באחיו תהיה ונשפטתי
אתו בדבר ובדם וגשם שוטף ואבני
אלגביש אש וגפרית אמטיר עליו ועל
אגפיו ועל עמים רבים אשר אתו והתגדלתי
והתקדשתי ונודעתי לעיני גוים רבים וידעו
אני יהוה ואתה בן
אדם הנבא על גוג ואמרת כה אמר אדני
יהוה הנני עליך גוג נשיא ראש משך
ותבל ושבבתיך ושאתיך והעליתיך
מירכתי צפון והבאותך על הרי ישראל
והכיתי קשתך מיד שמאולך וחציך
מיד ימינך אפיל על הרי ישראל תפול
אתה וכל אגפיך ועמים אשר אתך
לעיט צפור כל כנף וחית השדה נתתיך
לאכלה על פני השדה תפול כי אני
דברתי נאם אדני יהוה ושלחתי אש
במגוג ובישבי האיים לבטח וידעו כי
אני יהוה ואת שם קדשי אודיע בתוך
עמי ישראל ולא אחל את שם קדשי
עוד וידעו הגוים כי אני יהוה קדוש
בישראל הנה באה ונהיתה נאם אדני

יהוה ההוא היום אשר דברתי ויצאו וישבי
ערי ישראל ובערו והשיקו בנשק ומגן וצנה
בקשת ובחצים ובמקל יד וברמח ובערו
בהם אש שבע שנים ולא ישאו עצים מן
השדה ולא יחטבו מן היערים כי בנשק
יבערו אש ושללו את שלליהם ובזזו
את בזזיהם נאם אדני יהוה:
והיה ביום ההוא אתן
לגוג מקום שם קבר בישראל גי
העברים קדמת הים וחסמת היא את
העברים וקברו שם את גוג ואת כל
המונה וקראו גיא המון גוג וקברים
בית ישראל למען טהר את הארץ
שבעה חדשים וקברו כל עם הארץ
והיה להם לשם יום הכבדי נאם אדני
יהוה ואנשי תמיד יבדילו עברים בארץ
מקברים את העברים את הנותרים על
פני הארץ לטהרה מקצה שבעה חדשים
יחקרו ועברו העברים בארץ ובנה אצל
ציון עד קברו אותו המקברים אל גיא
המון גוג וגם שם עיר המונה וטהרו הארץ
ואתה בן אדם כה אמר אדני
יהוה אמר לצפור כל כנף ולכל חית
השדה הקבצו ובאו האספו מסביב על
זבחי אשר אני זבח לכם זבח גדול על
הרי ישראל ואכלתם בשר ושתיתם דם
בשר גבורים תאכלו ודם נשיאי הארץ
תשתו אילים כרים ועתודים פרים מריאי
בשן כלם ואכלתם חלב לשבעה ושתיתם
דם לשכרון מזבחי אשר זבחתי לכם:

PLATE III *fol. 291r*

ותרומה יד הגבול קדימה
וימה חמשה והעשרים אלף יד
גבולי מעת החלקים לנשיא והיתה
תרומת הקדש ומקדש הבית בתוכה
ומאחזת הלוים ומאחזת העיר בתוך
אשר לנשיא יהיה בין גבול יהודה ובין
גבול בנימן לנשיא יהיה ויתר השבטים
מפאת קדימה יד פאת ימה בנימן אחד
ויעל גבול בנימן מפאת קדימה יד פאת
ימה שמעון אחד ועל גבול שמעון
מפאת קדימה יד פאת ימה יששכר
אחד ועל גבול יששכר מפאת קדימה
יד פאת ימה זבולן אחד ועל גבול
זבולן מפאת קדמה יד פאת ימה גד
אחד ועל גבול גד אל פאת נגב תימנה
והיה גבול מתמר מי מריבת קדש נחלה
על היס הגדול וזאת הארץ אשר תפילו
מנחלה לשבטי ישראל ואלה מחלקותם
נאם אדני יהוה
ואלה תוצאת העיר מפאת צפון חמש
מאות וארבעת אלפים מדה ושערי
העיר על שמות שבטי ישראל
שערים שלושה צפונה שער ראובן
אחד שער יהודה אחד שער לוי אחד
ואל פאת קדימה חמש מאות וארבעת
אלפים ושערים שלשה ושער יוסף
אחד שער בנימן אחד שער דן אחד
ופאת נגבה חמש מאות וארבעת אלפים
מדה ושערים שלשה שער שמעון
אחד שער יששכר אחד שער זבולן

אחד פאת ימה חמש מאות וארבעת
אלפים שעריהם שלשה שער גד
אחד שער אשר אחד שער נפתלי
אחד סביב שמנה עשר אלף ושם העיר
מיום יהוה שמה:

דבר יהוה אשר היה אל הושע בן בארי
בימי עזיה יותם אחז יחזקיה מלכי
יהודה ובימי ירבעם בן יואש מלך ישראל
תחלת דבר יהוה בהושע
ויאמר יהוה אל הושע לך קח לך
אשת זנונים וילדי זנונים כי זנה תזנה
הארץ מאחרי יהוה וילך ויקח את
גמר בת דבלים ותהר ותלד לו בן:
ויאמר יהוה אליו קרא שמו יזרעאל
כי עוד מעט ופקדתי את דמי יזרעאל
על בית יהוא והשבתי ממלכות בית
ישראל והיה ביום ההוא ושברתי
את קשת ישראל בעמק יזרעאל:

PLATE 112 *fol. 297r*

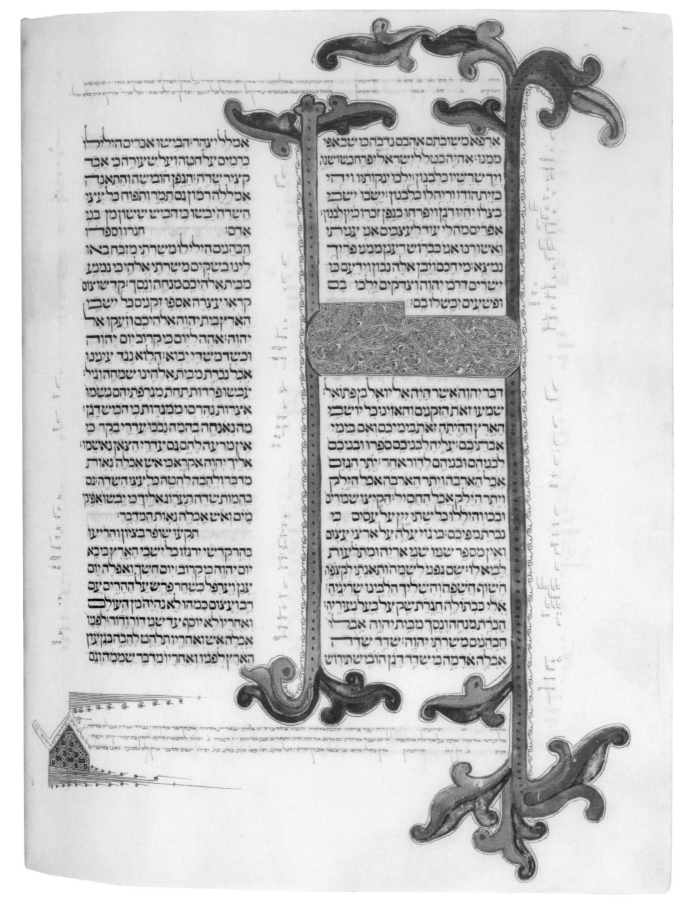

PLATE 113 *fol. 300v*

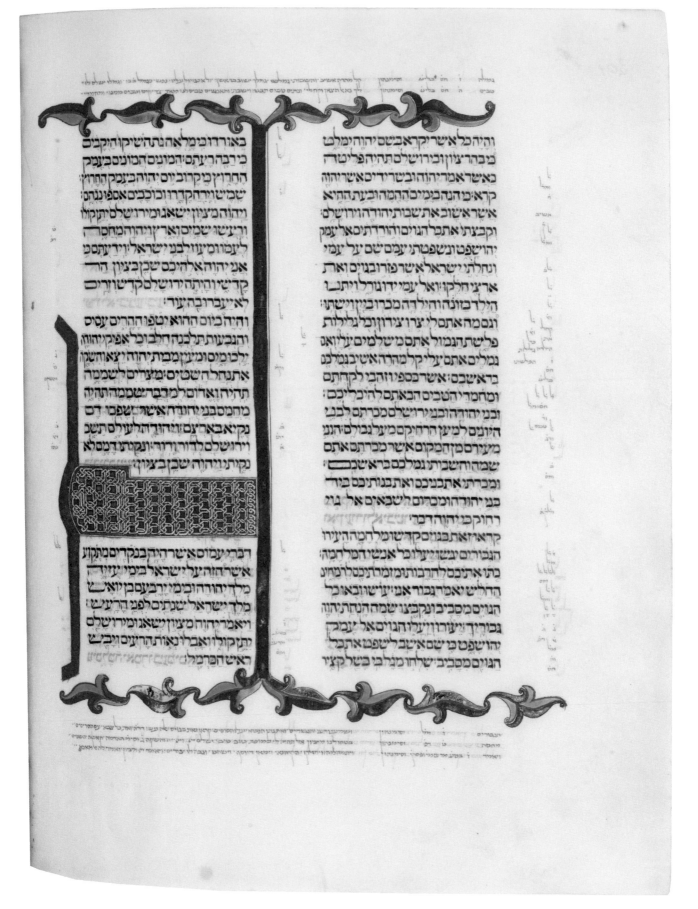

גכולה ... חם ... בליאא ... קול מחרית אעזיב ... והנשכות נמלטה ... גכול ... ולא כבהנל יעוב בד אתאך ... ונפטי ... במלו ... וגמלה יעבלו וני

שבים ... ה ... חם בליאא ... לך נ... תעזן וה... וטים טיכם הנבה ... וישבתו ... ואתצאים עבפים צד יהוד פומבי ... והתם חזי...

וְהָיָה כֹּל אֲשֶׁר יִקְרָא בְּשֵׁם יְהוָה יִמָּלֵט
כִּי בְּהַר צִיּוֹן וּבִירוּשָׁלַ͏ִם תִּהְיֶה פְלֵיטָה
כַּאֲשֶׁר אָמַר יְהוָה וּבַשְּׂרִידִים אֲשֶׁר יְהוָה
קֹרֵא כִּי הִנֵּה בַּיָּמִים הָהֵמָּה וּבָעֵת הַהִיא
אֲשֶׁר אָשׁוּב אֶת שְׁבוּת יְהוּדָה וִירוּשָׁלָ͏ִם
וְקִבַּצְתִּי אֶת כָּל הַגּוֹיִם וְהוֹרַדְתִּים אֶל עֵמֶק
יְהוֹשָׁפָט וְנִשְׁפַּטְתִּי עִמָּם שָׁם עַל עַמִּי
וְנַחֲלָתִי יִשְׂרָאֵל אֲשֶׁר פִּזְּרוּ בַגּוֹיִם וְאֶת
אַרְצִי חִלֵּקוּ וְאֶל עַמִּי יַדּוּ גוֹרָל וַיִּתְּנ͏וּ
הַיֶּלֶד בַּזּוֹנָה וְהַיַּלְדָּה מָכְרוּ בַיַּיִן וַיִּשְׁתּוּ
וְגַם מָה אַתֶּם לִי צֹר וְצִידוֹן וְכֹל גְּלִילוֹת
פְּלָשֶׁת הַגְּמוּל אַתֶּם מְשַׁלְּמִים עָלָי וְאִם
גֹּמְלִים אַתֶּם עָלַי קַל מְהֵרָה אָשִׁיב גְּמֻלְכֶם
בְּרֹאשְׁכֶם אֲשֶׁר כַּסְפִּי וּזְהָבִי לְקַחְתֶּם
וּמַחֲמַדַּי הַטֹּבִים הֲבֵאתֶם לְהֵיכְלֵיכֶם
וּבְנֵי יְהוּדָה וּבְנֵי יְרוּשָׁלַ͏ִם מְכַרְתֶּם לִבְנֵי
הַיְּוָנִים לְמַעַן הַרְחִיקָם מֵעַל גְּבוּלָם הִנְנִי
מְעִירָם מִן הַמָּקוֹם אֲשֶׁר מְכַרְתֶּם אֹתָם
שָׁמָּה וַהֲשִׁבֹתִי גְמֻלְכֶם בְּרֹאשְׁכֶם
וּמָכַרְתִּי אֶת בְּנֵיכֶם וְאֶת בְּנוֹתֵיכֶם בְּיַד
בְּנֵי יְהוּדָה וּמְכָרוּם לִשְׁבָאִים אֶל גּוֹי
רָחוֹק כִּי יְהוָה דִּבֵּר
קִרְאוּ זֹאת בַּגּוֹיִם קַדְּשׁוּ מִלְחָמָה הָעִירוּ
הַגִּבּוֹרִים יִגְּשׁוּ יַעֲלוּ כֹּל אַנְשֵׁי הַמִּלְחָמָה
כֹּתּוּ אִתֵּיכֶם לַחֲרָבוֹת וּמַזְמְרֹתֵיכֶם לִרְמָחִים
הַחַלָּשׁ יֹאמַר גִּבּוֹר אָנִי עוּשׁוּ וָבֹאוּ כָל
הַגּוֹיִם מִסָּבִיב וְנִקְבָּצוּ שָׁמָּה הַנְחַת יְהוָה
גִּבּוֹרֶיךָ יֵעוֹרוּ וְיַעֲלוּ הַגּוֹיִם אֶל עֵמֶק
יְהוֹשָׁפָט כִּי שָׁם אֵשֵׁב לִשְׁפֹּט אֶת כָּל
הַגּוֹיִם מִסָּבִיב שִׁלְחוּ מַגָּל כִּי בָשַׁל קָצִיר

בָּאוּר דּוּכַּמָ͏ר אָ͏הֲנָתָ͏ת הֲ͏שִׁיקוּ וְהַקָּבִים
כִּי רַבָּה רָ͏עָתָם וְה͏מוֹנִים הֲ͏מוֹנִים בְּעֵמֶק
הֶחָרוּץ כִּי קָרוֹב יוֹם יְהוָה בְּעֵמֶק הֶחָרוּץ
שֶׁמֶשׁ וְיָרֵחַ קָדָרוּ וְכוֹכָבִים אָסְפוּ נָגְהָ͏ם
וַיהוָה מִצִּיּוֹן יִשְׁאָג וּמִירוּשָׁלַ͏ִם יִתֵּן קוֹלוֹ
וְרָעֲשׁוּ שָׁמַיִם וָאָרֶץ וַיהוָה מַחֲסֶה
לְעַמּוֹ וּמָעוֹז לִבְנֵי יִשְׂרָאֵל וִידַעְתֶּם
אֲנִי יְהוָה אֱלֹהֵיכֶם שֹׁכֵן בְּצִיּוֹן הַר
קָדְשִׁי וְהָיְתָה יְרוּשָׁלַ͏ִם קֹדֶשׁ וְזָרִים
לֹא יַעַבְרוּ בָהּ עוֹד
וְהָיָה בַיּוֹם הַהוּא יִטְּפוּ הֶהָרִים עָסִיס
וְהַגְּבָעוֹת תֵּלַכְנָה חָלָב וְכָל אֲפִיקֵי יְהוּדָ͏ה
יֵלְכוּ מָיִם וּמַעְיָן מִבֵּית יְהוָה יֵצֵא וְהִשְׁקָ͏ה
אֶת נַחַל הַשִּׁטִּים מִצְרַיִם לִשְׁמָמָה
תִהְיֶה וֶאֱדוֹם לְמִדְבַּר שְׁמָמָה תִהְיֶה
מֵחֲמַס בְּנֵי יְהוּדָה אֲשֶׁר שָׁפְכוּ דָם
נָקִיא בְּאַרְצָם וִיהוּדָה לְעוֹלָם תֵּשֵׁב
וִירוּשָׁלַ͏ִם לְדוֹר וָדוֹר וְנִקֵּיתִי דָּמָם לֹא
נִקֵּיתִי וַיהוָה שֹׁכֵן בְּצִיּוֹן

דִּבְרֵי עָמוֹס אֲשֶׁר הָיָה בַנֹּקְדִים מִתְּקוֹעַ
אֲשֶׁר חָזָה עַל יִשְׂרָאֵל בִּימֵי עֻזִּיָּ͏ה
מֶלֶךְ יְהוּדָה וּבִימֵי יָרָבְעָם בֶּן יוֹאָ͏שׁ
מֶלֶךְ יִשְׂרָאֵל שְׁנָתַיִם לִפְנֵי הָרָעַשׁ
וַיֹּאמַר יְהוָה מִצִּיּוֹן יִשְׁאָג וּמִירוּשָׁלַ͏ִם
יִתֵּן קוֹלוֹ וְאָבְלוּ נְאוֹת הָרֹעִים וְיָבֵשׁ
רֹאשׁ הַכַּרְמֶל

PLATE 114 *fol. 301v*

מהר יעשו וחתו גבוריך תימן למען יכרת
איש מהר עשו מקטל מחמס אחיך
יעקב תכסך בושה ונכרת לעולם ביום
עמדך מנגד ביום שבות זרים חילו ונכרים
באו שעריו ועל ירושלם ידו גורל גם
אתה כאחד מהם ואל תרא ביום אחיך
ביום נכרו ואל תשמח לבני יהודה ביום
אבדם ואל תגדל פיך ביום צרה אל תבוא
בשער עמי ביום אידם אל תרא גם אתה
ברעתו ביום אידו ואל תשלחנה בחילו
ביום אידו ואל תעמד על הפרק להכרית
את פליטיו ואל תסגר שרידיו ביום צרה
כי קרוב יום יהוה על כל הגוים כאשר
עשית יעשה לך גמלך ישוב בראשך
כי כאשר שתיתם על הר קדשי ישתו
כל הגוים תמיד ושתו ולעו והיו כלוא
היו ובהר ציון תהיה פליטה והיה קדש
וירשו בית יעקב את מורשיהם והיה
בית יעקב אש ובית יוסף להבה ובית
עשו לקש ודלקו בהם ואכלום ולא
יהיה שריד לבית עשו כי יהוה דבר
וירשו הנגב את הר עשו והשפלה את
פלשתים וירשו את שדה אפרים ואת
שדה שמרון ובנימן את הגלעד וגלת
החל הזה לבני ישראל אשר כנענים
עד צרפת וגלת ירושלם אשר בספרד
ירשו את ערי הנגב ועלו מושעים בהר
ציון לשפט את הר עשו והיתה ליהוה
המלוכה

ויהי דבר יהוה אל יונה בן אמתי לאמר
קום לך אל נינוה העיר הגדולה וקרא
עליה כי עלתה רעתם לפני ויקם יונה
לברח תרשישה מלפני יהוה וירד יפו
וימצא אניה באה תרשיש ויתן שכרה
וירד בה לבוא עמהם תרשישה מלפני
יהוה ויהוה הטיל רוח גדולה אל הים
ויהי סער גדול בים והאניה חשבה להשבר
וייראו המלחים ויזעקו איש אל אלהיו
ויטלו את הכלים אשר באניה אל הים
להקל מעליהם ויונה ירד אל ירכתי
הספינה וישכב וירדם ויקרב אליו רב
החבל ויאמר לו מה לך נרדם קום קרא
אל אלהיך אולי יתעשת האלהים לנו
ולא נאבד ויאמרו איש אל רעהו לכו
ונפילה גורלות ונדעה בשלמי הרעה
הזאת לנו ויפלו גורלות ויפל הגורל על
יונה ויאמרו אליו הגידה נא לנו באשר
למי הרעה הזאת לנו מה מלאכתך
ומאין תבוא מה ארצך ואי מזה עם אתה
ויאמר אליהם עברי אנכי ואת יהוה
אלהי השמים אני ירא אשר עשה את
הים ואת היבשה וייראו האנשים יראה
גדולה ויאמרו אליו מה זאת עשית כי
ידעו האנשים כי מלפני יהוה הוא ברח
הגיד להם ויאמרו אליו מה נעשה לך
וישתק הים מעלינו כי הים הולך וסער

וסי מנהון ... ויתגול הכתן קדיש ... ויהם יונה לברח ... נש עות ב בני ... וילאו האנשים ... דראה גדולה ... אז ירגגו כל עצב ... יעקב
... לא נסכגג מלפמו ... ירי יהים ... בדיונג ... נרשו לדלג ... וכל אלא ... כות בלד ... מסבר יא ... וסי ... ארתה ... ועברי ... ידע ...
... ואשנביתך ... בנש אלהי השמים ... אתורי ... ואמרו אליהם ... אטורי ... כה אמר טו נש גלי ... פרס ... וחב אנא ... וסי מנהון

PLATE 115 fol. 305r

Right column

ראיתי את אדני נצב על המזבח ויאמר
הך הכפתור וירעשו הספים ובצעם בראש
כלם ואחריתם בחרב אהרג לא ינוס להם
נס ולא ימלט להם פליט אם יחתרו
בשאול משם ידי תקחם ואם יעלו
השמים משם אורידם ואם יחבאו בראש
הכרמל משם אחפש ולקחתים ואם
יסתרו מנגד עיני בקרקע הים משם אצוה
את הנחש ונשכם ואם ילכו בשבי לפני
איביהם משם אצוה את החרב והרגתם
ושמתי עיני עליהם לרעה ולא לטובה
ואדני יהוה הצבאות הנוגע בארץ ותמוג
ואבלו כל יושבי בה ועלתה כיאר כלה
ושקעה כיאר מצרים הבונה בשמים
מעלותו ואגדתו על ארץ יסדה הקרא
למי הים וישפכם על פני הארץ יהוה
שמו
הלוא כבני כשיים
אתם לי בני ישראל נאם יהוה הלוא את
ישראל העליתי מארץ מצרים ופלשתיים
מכפתור וארם מקיר הנה עיני אדני יהוה
בממלכה החטאה והשמדתי אתה מעל
פני האדמה אפס כי לא השמיד אשמיד
את בית יעקב נאם יהוה כי הנה אנכי מצוה
והנעותי בכל הגוים את בית ישראל כאשר
ינוע בכברה ולא יפול צרור ארץ בחרב
ימותו כל חטאי עמי האמרים לא תגיש
ותקדים בעדינו הרעה ביום ההוא אקים
את סכת דויד הנפלת וגדרתי את פרציהן
והרסתיו אקים ובניתיה כימי עולם למען
יירשו את שארית אדום וכל הגוים אשר



נקרא שמי עליהם נאם יהוה עשה זאת
הנה ימים באים נאם
יהוה ונגש חורש בקצר ודרך ענבים
במשך הזרע והטיפו ההרים עסיס וכל
הגבעות תתמוגגנה ושבתי את שבות
עמי ישראל ובנו ערים נשמות וישבו
ונטעו כרמים ושתו את יינם ועשו גנות
ואכלו את פריהם ונטעתים על
אדמתם ולא ינתשו עוד מעל אדמתם
אשר נתתי להם אמר יהוה אלהיך

חזון עבדיה כה אמר אדני יהוה לאדום
שמועה שמענו מאת יהוה וציר בגוים
שלח קומו ונקומה עליה למלחמה
הנה קטן נתתיך בגוים בזוי אתה מאד
זדון לבך השיאך שכני בחגוי סלע
מרום שבתו אמר בלבו מי יורדני ארץ
אם תגביה כנשר ואם בין כוכבים שים
קנך משם אורידך נאם יהוה אם גנבים
באו לך אם שודדי לילה איך נדמיתה
הלוא יגנבו דים אם בצרים באו לך
הלוא ישאירו עללות אם גנבים בלילה
השחיתו דים איך נחפשו עשו נבעו
מצפניו עד הגבול שלחוך כל
אנשי בריתך השיאוך יכלו לך אנשי
שלמך לחמך ישימו מזור תחתיך
אין תבונה בו הלוא ביום ההוא נאם
יהוה והאבדתי חכמים מאדום ותבונה

PLATE 116 fol. 304v

ויאמר יהוה · מותי מחיי ·

ההיטב חרה לך וי יצא יונה מן היעיר
וישב מקדם ליעיר ויעש לו שם סכה
וישב תחתיה בצל יד אשר יראה מה
יהיה בעיר ויסן יהוה אלהים קיקיון
ויעל מעל ליונה להיות צל על ראשו
להציל לו מרעתו וישמח יונה יעל
הקיקיון שמחה גדולה ויסן האלהים
תולעת בעלות השחר למחרת ותך את
הקיקיון וייבש ויהי כזרח השמש וימן
אלהים רוח קדים חרישית ותך השמש
על ראש יונה ויתעלף וישאל את נפשו
למות ויאמר טוב מותי מחיי ויאמר
אלהים אל יונה ההיטב חרה לך על
הקיקיון ויאמר היטב חרה לי עד מות

ויאמר יהוה אתה חסת על הקיקיון
אשר לא עמלת בו ולא גדלתו שבן
לילה היה ובן לילה אבד ואני לא אחוס
על נינוה העיר הגדולה אשר יש בה
הרבה משתים עשרה רבו אדם אשר
לא ידע בין ימינו לשמאלו ובהמה רבה

דבר יהוה אשר היה אל מיכה המרשתי
בימי יותם אחז יחזקיה מלכי יהודה
אשר חזה על שמרון וירושלם

PLATE 117 fol. 306r

שמי שמש צדקה ומרפא בכנפיה
ויצאתם ופשתם כעגלי מרבק ועסותם
רשעים כי יהיו אפר תחת כפות רגליכם
ביום אשר אני עשה אמר יהוה צבאות

זכרו תורת משה עבדי אשר צויתי
אותו בחרב על כל ישראל חקים
ומשפטים · הנה אנכי שלח לכם את
אליה הנביא לפני בוא יום יהוה הגדול
והנורא · והשיב לב אבות על בנים ולב
בנים על אבותם פן אבוא והכיתי את
הארץ חרם ׃ הנה אנכי
סימן יתרק ׃

קבצנוך המעשר והתרומה · במארה ׃
אתם נארים ואתי אתם קבעים הגוי
כלו ׃ הביאו את המעשר אל בית
האוצר ויהי טרף בביתי ובחנוני נא
בזאת אמר יהוה צבאות אם לא אפתח
לכם את ארבות השמים והריקתי לכם
ברכה עד בלי די · וגערתי לכם באכל
ולא ישחת לכם את פרי האדמה ולא
תשכל לכם הגפן בשדה אמר יהוה
צבאות ׃ ואשרו אתכם כל הגוים כי
תהיו אתם ארץ חפץ אמר יהוה צבאות
חזקו עלי דבריכם
אמר יהוה ואמרתם מה נדברנו עליך ׃
אמרתם שוא עבד אלהים ומה בצע
כי שמרנו משמרתו וכי הלכנו קדרנית
מפני יהוה צבאות ׃ ועתה אנחנו
מאשרים זדים גם נבנו עשי רשעה
גם בחנו אלהים וימלטו ׃ אז נדברו
יראי יהוה איש אל רעהו ויקשב יהוה
וישמע ויכתב ספר זכרון לפניו ליראי
יהוה ולחשבי שמו והיו לי אמר יהוה
צבאות ליום אשר אני עשה סגלה
וחמלתי עליהם כאשר יחמל איש על
בנו העבד אתו ׃ ושבתם וראיתם בין
צדיק לרשע בין עבד אלהים לאשר
לא עבדו ׃
הים בא בער כתנור והיו כל זדים וכל
עשה רשעה קש ולהט אתם היום
הבא אמר יהוה צבאות אשר לא יעזב
להם שרש וענף ׃ וזרחה לכם יר

PLATE 118 fol. 317r

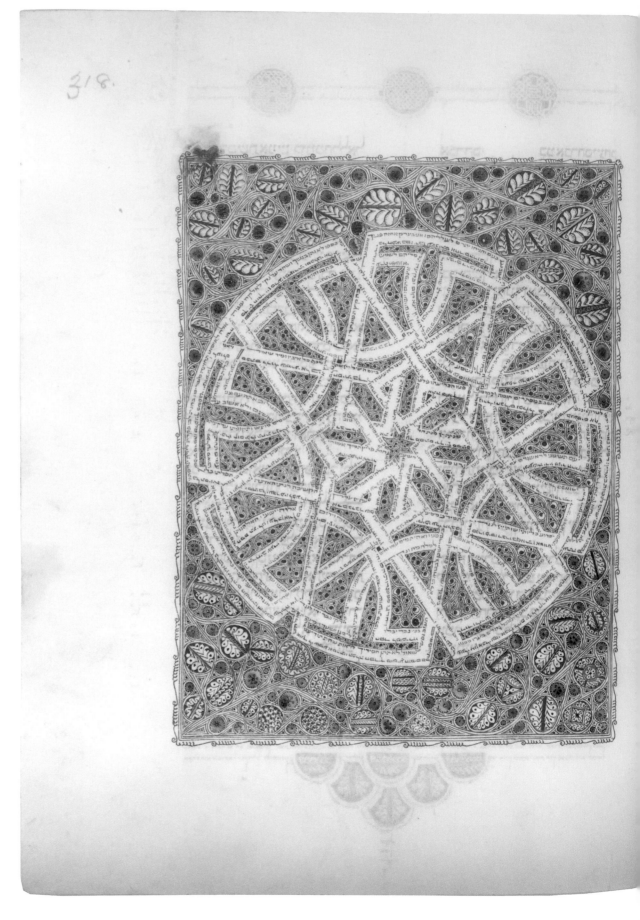

PLATE 119 *fol. 318r*

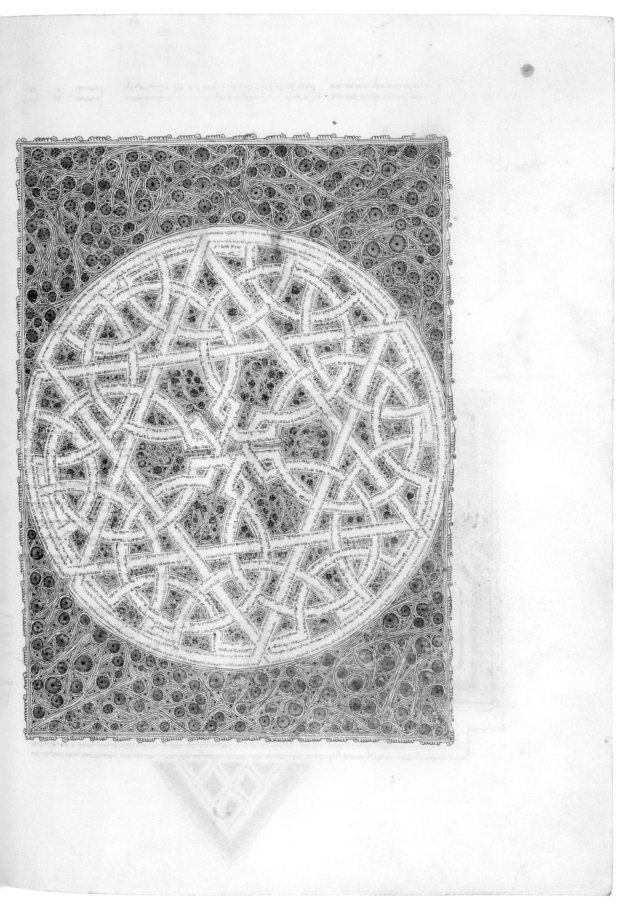

PLATE 120 *fol. 317v*

רם שתאניש קינןמהללאל
ירד חנוך מתושלח למך נח
שם חם ויפת בני יפת גמר ומגנו
ומדי יון ותובל ומשך ותירס ובני גמר
אשכנז וריפת ותוגרמה ובני יון אלישה
ותרשישה כתים ודודנם בני חם כוש
ומצרים פוט וכנען ובני כוש סבא
וחוילה וסבתא ורעמא וסבתכה ובני
רעמה שבא ודדן וכוש ילד את נמרוד
הוא החל להיות גבור בארץ
ומצרים ילד את לודיים ואת ענמים ואת
להבים ואת נפתחים ואת פתרסים ואת
כסלחים אשר יצאו משם פלשתים
ואת כפתרים ובנען ילד
את צידן בכרו ואת החת ואת היבוסי
ואת האמרי ואת הגרגשי ואת החוי
ואת הערקי ואת הסיני ואת הארודי
ואת הצמרי ואת החמתי
בני שם עילם ואשור וארפכשד ולוד
וארם ועוץ וחול וגתר ומשך
וארפכשד ילד את שלח ושלח ילד
את עבר ולעבר ילד שני בנים שם
האחד פלג כי בימיו נפלגה הארץ ושם
אחיו יקטן ויקטן ילד את אלמודד
ואת שלף ואת חצרמות ואת ירח ואת
הדורם ואת אוזל ואת דקלה ואת עיבל
ואת אבימאל ואת שבא ואת אופיר
ואת חוילה ואת יובב כל אלה בני יקטן
שם ארפכשד שלה עבר
פלג רעו שרוג נחור תרח אברם הוא

אברהם
בני אברהם יצחק
וישמעאל אלה תולדתם בכור ישמעאל
נביות וקדר ואדבאל ומבשם משמע
ודומה משא חדד ותימא יטור נפיש
וקדמה אלה הם בני ישמעאל
ובני קטורה פילגש אברהם ילדה את
זמרן ויקשן ומדן ומדין וישבק ושוח
ובני יקשן שבא ודדן ובני מדין
עיפה ועפר וחנוך ואבידע ואלדעה
כל אלה בני קטורה ויולד אברהם את
יצחק בני יצחק עשו וישראל
בני עשו אליפז רעואל ויעוש ויעלם
וקרח בני אליפז תימן ואומר
צפי וגעתם קנז ותמנע ועמלק בני
רעואל נחת זרח שמה ומזה ובני
שעיר לוטן ושובל וצבעון וענה ודישן
ואצר ודישן ובני לוטן חרי והומם
ואחות לוטן תמנע בני שובל עלין
ומנחת ועיבל שפי ואונם ובני צבעון
איה וענה בני ענה דישון ובני דישון
חמרן ואשבן ויתרן וכרן בני אצר
בלהן וזעון יעקן בני דישון עיץ וארן

ואלה המלכים אשר מלכו בארץ אדום
לפני מלך מלך לבני ישראל בלע בן
בעור ושם עירו דנהבה וימת בלע
וימלך תחתיו יובב בן זרח מבצרה
וימת יובב וימלך תחתיו חושם מארץ
התימני וימת חושם וימלך תחתיו
הדד בן בדד המכה את מדין בשדה

אלילאת ג וסילזקונן אלחנה ותמישי אל ואהנה ותרישה הבלו וארהבון מנאיי אלי ואתה ח להבים ג להבים ית אתלורים ילד אתלוריה תברר פני להבים פניה
תודרים ד ג וי אל רק וסילזונן ג אברים ב רע פני וסי וסילה נקע וסך ואכי יתימת הכל יתיל וסילה החול כעבי יתשלא סאלון כסג אברם־הוא אברהם
אברים הוא אברהם ג וקרה ד וסילזתכן שלי ארין קראת ואת דין ואת יניא הבלו

המשא המשררים יעל דויד אפ ודבר

וכל ישראל מעלים את ארון ברית

יהוה בתרועה ובקול שופר ובחצצרות

ובמצלתים משמיעים בנבלים סוכנרות

ויהי ארון ברית יהוה בא עד עיר דויד

ומיכל בת שאול נשקפה בעד החלון

ותרא את המלך דויד מרקד ומשחק

ותבז לו בלבה ויביאו את

ארון האלהים ויציגו אתו בתוך האהל

אשר נטה לו דויד ויקריבו עלות

ושלמים לפני האלהים ויכל דויד

מהעלות העלה והשלמים ויברך את

העם בשם יהוה ויחלק לכל איש ישראל

מאיש ועד אשה לאיש ככר לחם

ואשפר ואשישה ויתן לפני ארון יהוה

מן הלוים משרתים ולהזכיר ולהודות

ולהלל ליהוה אלהי ישראל אסף

הראש ומשנהו זכריה יעיאל ושמירמות

ויחיאל ומתתיה ואליאב ובניהו ועבד

אדם ויעיאל בכלי נבלים ובכנרות ואסף

במצלתים משמיע ובניהו וגזזיאל

הכהנים בחצצרות תמיד לפני ארון

ברית האלהים׃ ביום ההוא

אז נתן דויד בראש להדות ליהוה ביד

אסף ואחיו׃

הודו ליהוה קראו בשמו הודיעו

בעמים עלילותיו׃ שירו

לו זמרו לו שיחו בכל נפלאתיו׃

התהללו בשם קדשו ישמח

לב מבקשי יהוה׃ דרשו יהוה

ויגד בקש וטופנו תמיד זכרו נפלאתו

אשר עשה מפתיו ומשפטי

פיהו זרע ישראל עבדו בני יעקב

בחיריו׃ הוא יהוה אלהינו

בכל הארץ משפטיו זכרו

לעולם בריתו דבר צוה לאלף

דור אשר כרת את אברהם

ושבועתו ליצחק ויעמידה

ליעקב לחק לישראל ברית

עולם׃ לאמר לך אתן ארץ

כנען חבל נחלתכם בהיותכם מתי

מספר כמעט וגרים בה׃

ויתהלכו מגוי אל גוי וממלכה

אל עם אחר׃ לא הניח לאיש

לעשקם ויוכח עליהם מלכים׃

אל תגעו במשיחי ובנביאי

אל תרעו׃ שירו ליהוה כל הארץ

בשרו מיום אל יום ישועתו׃

ספרו בגוים את כבודו בכל

העמים נפלאתיו׃ כי גדול

יהוה ומהלל מאד ונורא הוא

על כל אלהים׃ כי כל אלהי

העמים אלילים ויהוה שמים עשה׃

הוד והדר לפניו עז וחדוה

במקמו׃ הבו ליהוה משפחות

עמים הבו ליהוה כבוד

ועז׃ הבו ליהוה כבוד שמו שאו

מנחה ובאו לפניו השתחוו

ליהוה בהדרת קדש׃ חילו מלפניו

כל הארץ אף תכון תבל בל תמוט׃

PLATE 122 fol. 327r

אלהיהשמיסוהואפקדעליללכנותלו
בתאבמדושלסאשרביהורהמי בכם
מכליעמו יהוהאלהיו ימו ויצר

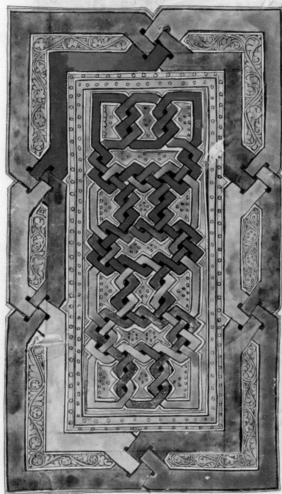

מפי יהוה ונסכמלך נבוכדנאצרמרד
אשרהשביעו באלהיםויקשאתערפו
ויאמץ אתלכבו מישוב אל יהוה אלהי
ישראל וגסכ לישרי הכהנים והעם הרבו
למעל מעל ככל תעבות הגוים וטמאו
אתבית יהוה אשר הקריש בירושלם
וישלח יהוה אלהי אבתיהם עליהם ביד
מלאכיו השכם ושלוח כי המל על עמו
ועל מעונו ויהוו מלעבים במלאכי
האלהים ובוזים רבריו ומתעתעים
בנבאיו עד עלות חמת יהוה בעמו עד
לאין מרפא ויעל עליהם את מלך
כשדים ויהרגבחוריהם בחרב בבית
מקדשם ולא חמל על בחור ובתולה
זקן וישש הכל נתן בירו
וכל כלי בית האלהים הגדלים והקטנים
ואצרות בית יהוה ואצרות המלך ושריו
הכל הביא ככל ויישרפו את בית האלהים
וינתצו את חומת ירושלם וכל ארמנותיה
שרפו באש וכל כלי מחמדיה להשחית
וינל השארית מן החרב אל בכל ויהיו
לו ולכנעי לעברים עד מלכת פרס
למלאות רבר יהוה בפי ירמיהו עד רצתה
הארץ את שבתותיה כל ימי השמה שבתה
למלאות שבעים שנה
ובשנת אחת לכורש מלך פרס לכלרות
רבר יהוה בפי ירמיהו העיר יהוה את רוח
כרש מלך פרס ויעבר קול בכל מלכותו
וגם במכתב לאמר כה אמר כרש מלך
פרס כל ממלכות הארץ נתן לי יהוה

PLATE 123 fol. 352r

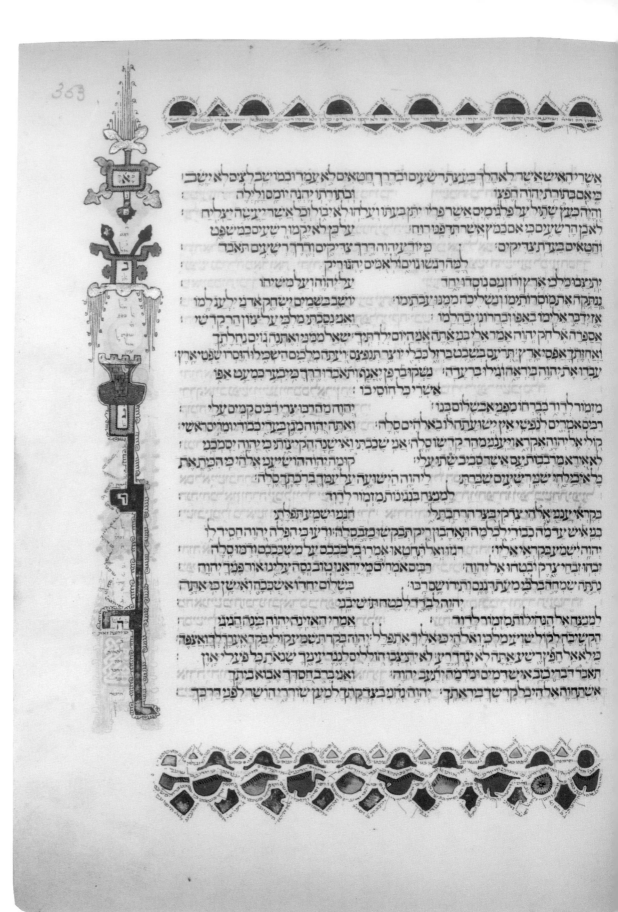

אשרי האיש אשר לא הלך בעצת רשעים ובדרך חטאים לא עמד ובמושב לצים לא ישב
כי אם בתורת יהוה חפצו ובתורתו יהגה יומם ולילה
והיה כעץ שתול על פלגי מים אשר פריו יתן בעתו ועלהו לא יבול וכל אשר יעשה יצליח
לא כן הרשעים כי אם כמץ אשר תדפנו רוח
על כן לא יקמו רשעים במשפט וחטאים בעדת צדיקים
כי יודע יהוה דרך צדיקים ודרך רשעים תאבד
למה רגשו גוים ולאמים יהגו ריק
יתיצבו מלכי ארץ ורוזנים נוסדו יחד על יהוה ועל משיחו
ננתקה את מוסרותימו ונשליכה ממנו עבתימו יושב בשמים ישחק אדני ילעג למו
אז ידבר אלימו באפו ובחרונו יבהלמו ואני נסכתי מלכי על ציון הר קדשי
אספרה אל חק יהוה אמר אלי בני אתה אני היום ילדתיך שאל ממני ואתנה גוים נחלתך
ואחזתך אפסי ארץ תרעם בשבט ברזל ככלי יוצר תנפצם ועתה מלכים השכילו הוסרו שפטי ארץ
עבדו את יהוה ביראה וגילו ברעדה נשקו בר פן יאנף ותאבדו דרך כי יבער כמעט אפו
אשרי כל חוסי בו
מזמור לדוד בברחו מפני אבשלום בנו יהוה מה רבו צרי רבים קמים עלי
רבים אמרים לנפשי אין ישועתה לו באלהים סלה ואתה יהוה מגן בעדי כבודי ומרים ראשי
קולי אל יהוה אקרא ויענני מהר קדשו סלה אני שכבתי ואישנה הקיצותי כי יהוה יסמכני
לא אירא מרבבות עם אשר סביב שתו עלי קומה יהוה הושיעני אלהי כי הכית את
כל איבי לחי שני רשעים שברת ליהוה הישועה על עמך ברכתך סלה
למנצח בנגינות מזמור לדוד
בקראי ענני אלהי צדקי בצר הרחבת לי הנני ושמע תפלתי
בני איש עד מה כבודי לכלמה תאהבון ריק תבקשו כזב סלה ודעו כי הפלה יהוה חסיד לו
יהוה ישמע בקראי אליו רגזו ואל תחטאו אמרו בלבבכם על משכבכם ודמו סלה
זבחו זבחי צדק ובטחו אל יהוה רבים אמרים מי יראנו טוב נסה עלינו אור פניך יהוה
נתתה שמחה בלבי מעת דגנם ותירושם רבו בשלום יחדו אשכבה ואישן כי אתה
יהוה לבדד לבטח תושיבני
למנצח אל הנחילות מזמור לדוד אמרי האזינה יהוה בינה הגיגי
הקשיבה לקול שועי מלכי ואלהי כי אליך אתפלל יהוה בקר תשמע קולי בקר אערך לך ואצפה
כי לא אל חפץ רשע אתה לא יגרך רע לא יתיצבו הוללים לנגד עיניך שנאת כל פעלי און
תאבד דברי כזב איש דמים ומרמה יתעב יהוה ואני ברב חסדך אבא ביתך
אשתחוה אל היכל קדשך ביראתך יהוה נחני בצדקתך למען שוררי הושר לפני דרכך

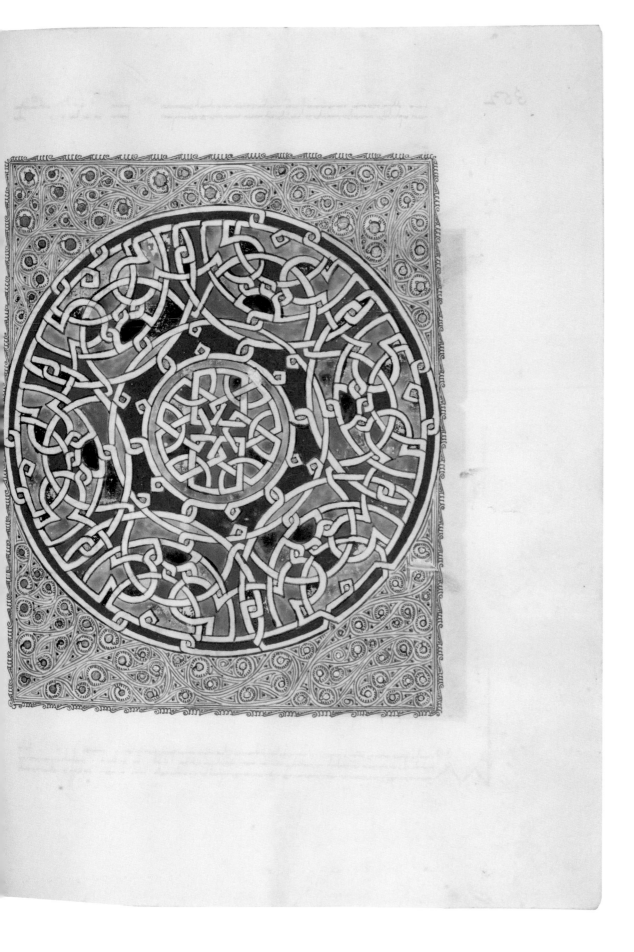

PLATE 125 *fol. 352v*

שָׁוְא יְדַבְּרוּ אִישׁ אֶת רֵעֵהוּ שְׂפַת חֲלָקוֹת
לָשׁוֹן מְדַבֶּרֶת גְּדֹלוֹת ׃ אֲשֶׁר אָמְרוּ לִלְשֹׁנֵנוּ נַגְבִּיר שְׂפָתֵינוּ אִתָּנוּ מִי אָדוֹן לָנוּ ׃
מִשֹּׁד עֲנִיִּים מֵאַנְקַת אֶבְיוֹנִים עַתָּה אָקוּם יֹאמַר יְהוָה אָשִׁית בְּיֵשַׁע יָפִיחַ לוֹ ׃
אִמְרוֹת יְהוָה אֲמָרוֹת טְהֹרוֹת כֶּסֶף צָרוּף בַּעֲלִיל לָאָרֶץ מְזֻקָּק שִׁבְעָתָיִם ׃
אַתָּה יְהוָה תִּשְׁמְרֵם תִּצְּרֶנּוּ מִן הַדּוֹר זוּ לְעוֹלָם ׃ סָבִיב רְשָׁעִים יִתְהַלָּכוּן כְּרֻם זֻלּוּת לִבְנֵי אָדָם ׃
לַמְנַצֵּחַ מִזְמוֹר לְדָוִד ׃
עַד אָנָה יְהוָה תִּשְׁכָּחֵנִי נֶצַח עַד אָנָה תַּסְתִּיר אֶת פָּנֶיךָ מִמֶּנִּי ׃
עַד אָנָה אָשִׁית עֵצוֹת בְּנַפְשִׁי יָגוֹן בִּלְבָבִי יוֹמָם עַד אָנָה יָרוּם אֹיְבִי עָלָי ׃
הַבִּיטָה עֲנֵנִי יְהוָה אֱלֹהָי הָאִירָה עֵינַי פֶּן אִישַׁן הַמָּוֶת ׃ פֶּן יֹאמַר אֹיְבִי יְכָלְתִּיו צָרַי יָגִילוּ כִּי אֶמּוֹט ׃
וַאֲנִי בְּחַסְדְּךָ בָטַחְתִּי יָגֵל לִבִּי בִּישׁוּעָתֶךָ אָשִׁירָה לַיהוָה כִּי גָמַל עָלָי ׃
לַמְנַצֵּחַ לְדָוִד ׃

אָמַר נָבָל בְּלִבּוֹ אֵין אֱלֹהִים הִשְׁחִיתוּ הִתְעִיבוּ עֲלִילָה אֵין עֹשֵׂה טוֹב ׃
יְהוָה מִשָּׁמַיִם הִשְׁקִיף עַל בְּנֵי אָדָם לִרְאוֹת הֲיֵשׁ מַשְׂכִּיל דֹּרֵשׁ אֶת אֱלֹהִים ׃ הַכֹּל סָר יַחְדָּו נֶאֱלָחוּ
אֵין עֹשֵׂה טוֹב אֵין גַּם אֶחָד ׃ הֲלֹא יָדְעוּ כָּל פֹּעֲלֵי אָוֶן אֹכְלֵי עַמִּי אָכְלוּ לֶחֶם יְהוָה לֹא קָרָאוּ ׃
שָׁם פָּחֲדוּ פַחַד כִּי אֱלֹהִים בְּדוֹר צַדִּיק ׃ עֲצַת עָנִי תָבִישׁוּ כִּי יְהוָה מַחְסֵהוּ ׃
מִי יִתֵּן מִצִּיּוֹן יְשׁוּעַת יִשְׂרָאֵל בְּשׁוּב יְהוָה שְׁבוּת עַמּוֹ יָגֵל יַעֲקֹב יִשְׂמַח יִשְׂרָאֵל ׃
מִזְמוֹר לְדָוִד יְהוָה
מִי יָגוּר בְּאָהֳלֶךָ מִי יִשְׁכֹּן בְּהַר קָדְשֶׁךָ ׃ הוֹלֵךְ תָּמִים וּפֹעֵל צֶדֶק וְדֹבֵר אֱמֶת בִּלְבָבוֹ ׃
לֹא רָגַל עַל לְשֹׁנוֹ לֹא עָשָׂה לְרֵעֵהוּ רָעָה וְחֶרְפָּה לֹא נָשָׂא עַל קְרֹבוֹ ׃ נִבְזֶה בְּעֵינָיו נִמְאָס וְאֶת יִרְאֵי
יְהוָה יְכַבֵּד נִשְׁבַּע לְהָרַע וְלֹא יָמִר ׃ כַּסְפּוֹ לֹא נָתַן בְּנֶשֶׁךְ וְשֹׁחַד עַל נָקִי לֹא לָקָח עֹשֵׂה אֵלֶּה
לֹא יִמּוֹט לְעוֹלָם ׃
מִכְתָּם לְדָוִד שָׁמְרֵנִי אֵל כִּי חָסִיתִי בָךְ ׃ אָמַרְתְּ לַיהוָה אֲדֹנָי אָתָּה טוֹבָתִי בַּל עָלֶיךָ ׃
לִקְדוֹשִׁים אֲשֶׁר בָּאָרֶץ הֵמָּה וְאַדִּירֵי כָּל חֶפְצִי בָם ׃
יִרְבּוּ עַצְּבוֹתָם אַחֵר מָהָרוּ בַּל אַסִּיךְ נִסְכֵּיהֶם מִדָּם וּבַל אֶשָּׂא אֶת שְׁמוֹתָם עַל שְׂפָתָי ׃
יְהוָה מְנָת חֶלְקִי וְכוֹסִי אַתָּה תּוֹמִיךְ גּוֹרָלִי ׃ חֲבָלִים נָפְלוּ לִי בַּנְּעִמִים אַף נַחֲלָת שָׁפְרָה עָלָי ׃
אֲבָרֵךְ אֶת יְהוָה אֲשֶׁר יְעָצָנִי אַף לֵילוֹת יִסְּרוּנִי כִלְיוֹתָי ׃
שִׁוִּיתִי יְהוָה לְנֶגְדִּי תָמִיד כִּי מִימִינִי בַּל אֶמּוֹט ׃ לָכֵן שָׂמַח לִבִּי וַיָּגֶל כְּבוֹדִי אַף בְּשָׂרִי יִשְׁכֹּן לָבֶטַח ׃
כִּי לֹא תַעֲזֹב נַפְשִׁי לִשְׁאוֹל לֹא תִתֵּן חֲסִידְךָ לִרְאוֹת שָׁחַת ׃ תּוֹדִיעֵנִי אֹרַח חַיִּים שֹׂבַע שְׂמָחוֹת
אֶת פָּנֶיךָ נְעִמוֹת בִּימִינְךָ נֶצַח ׃
תְּפִלָּה לְדָוִד שִׁמְעָה יְהוָה צֶדֶק הַקְשִׁיבָה רִנָּתִי הַאֲזִינָה תְפִלָּתִי בְּלֹא שִׂפְתֵי מִרְמָה ׃

PLATE 126 *fol. 354v*

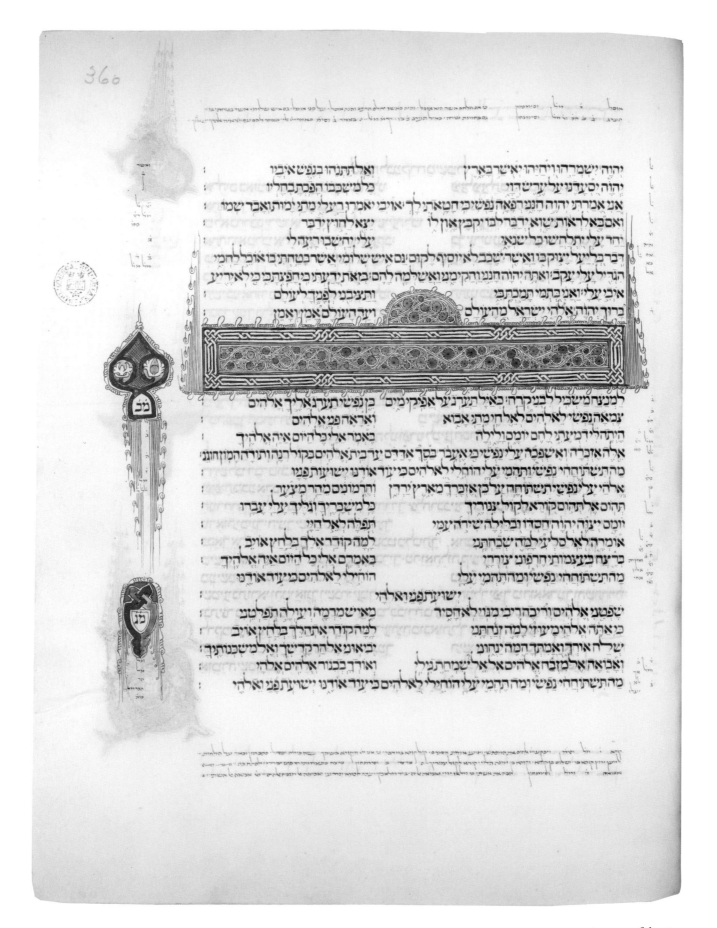

יהוה ישמרהו ויחיהו יאשר בארץ ואל תתנהו בנפש איביו
יהוה יסעדנו על ערש דוי כל משכבו הפכת בחליו
אני אמרתי יהוה חנני רפאה נפשי כי חטאתי לך אויבי יאמרו רע לי מתי ימות ואבד שמו
ואם בא לראות שוא ידבר לבו יקבץ און לו יצא לחוץ ידבר
יחד עלי יתלחשו כל שנאי עלי יחשבו רעה לי
דבר בליעל יצוק בו ואשר שכב לא יוסיף לקום גם איש שלומי אשר בטחתי בו אוכל לחמי
הגדיל עלי עקב ואתה יהוה חנני והקימני ואשלמה להם בזאת ידעתי כי חפצת בי כי לא יריע
איבי עלי ואני בתמי תמכת בי ותציבני לפניך לעולם
ברוך יהוה אלהי ישראל מהעולם ועד העולם אמן ואמן

למנצח משכיל לבני קרח כאיל תערג על אפיקי מים כן נפשי תערג אליך אלהים
צמאה נפשי לאלהים לאל חי מתי אבוא ואראה פני אלהים
היתה לי דמעתי לחם יומם ולילה באמר אלי כל היום איה אלהיך
אלה אזכרה ואשפכה עלי נפשי כי אעבר בסך אדדם עד בית אלהים בקול רנה ותודה המון חוגג
מה תשתוחחי נפשי ותהמי עלי הוחילי לאלהים כי עוד אודנו ישועות פניו
אלהי עלי נפשי תשתוחח על כן אזכרך מארץ ירדן וחרמונים מהר מצער
תהום אל תהום קורא לקול צנוריך כל משבריך וגליך עלי עברו
יומם יצוה יהוה חסדו ובלילה שירה עמי תפלה לאל חיי
אומרה לאל סלעי למה שכחתני למה קדר אלך בלחץ אויב
ברצח בעצמותי חרפוני צוררי באמרם אלי כל היום איה אלהיך
מה תשתוחחי נפשי ומה תהמי עלי הוחילי לאלהים כי עוד אודנו ישועת פני ואלהי
שפטני אלהים וריבה ריבי מגוי לא חסיד מאיש מרמה ועולה תפלטני
כי אתה אלהי מעוזי למה זנחתני למה קדר אתהלך בלחץ אויב
שלח אורך ואמתך המה ינחוני יביאוני אל הר קדשך ואל משכנותיך
ואבואה אל מזבח אלהים אל אל שמחת גילי ואודך בכנור אלהים אלהי
מה תשתוחחי נפשי ומה תהמי עלי הוחילי לאלהים כי עוד אודנו ישועת פני ואלהי

PLATE 127 *fol. 360r*

חרעבות ב וסיילו בתה חרעבות רשעה כי אין חרצבות למותם ג בעליל ד וסיילו והקרא פגנטי אינוש אינעזי ד נגוע ב וסיילו איכה אלהים ודעגם ואה נגוע על היום ה
לכרים ד וסיילו לו תנגו לך היוני וקורא יו אאיזעריא בחרף ב לבהריא אעמריא בה חדשים ד לבקרים ד וסיילו לא אשוב אלוהה ואם נגבר מיי זה מתעיר ה

מזמור לאסף אך טוב לישראל אלהים לברי לבב ואני כמעט נטוי רגלי כאין שפכה אשרי
מקנאתי בהוללים שלום רשעים אראה כי אין חרצבות למותם ובריא אולם
בעמל אניש אינמו ועם אדם לא ינעו לכן ענקתמו גאוה יעטף שית חמס למו
יצא מחלב עינמו עברו משכיות לבב ימיקו וידברו ברע עשק ממרום ידברו
שתו בשמים פיהם ולשונם תהלך בארץ לכן ישיב עמו הלם ומי מלא ימצו למו
ואמרו איכה ידע אל ויש דעה בעליון הנה אלה רשעים ושלוי עולם השגו חיל
אך ריק זכיתי לבבי וארחץ בנקיון כפי ואהי נגוע כל היום ותוכחתי לבקרים
אם אמרתי אספרה כמו הנה דור בניך בגדתי ואחשבה לדעת זאת עמל היא בעיני
עד אבוא אל מקדשי אל אבינה לאחריתם אך בחלקות תשית למו הפלתם למשואות
איך היו לשמה כרגע ספו תמו מן בלהות כחלום מהקיץ אדני בעיר צלמם תבזה
כי יתחמץ לבבי וכליותי אשתונן ואני בער ולא אדע בהמות הייתי עמך
ואני תמיד עמך אחזת ביד ימיני בעצתך תנחני ואחר כבוד תקחני
מי לי בשמים ועמך לא חפצתי בארץ כלה שארי ולבבי צור לבבי וחלקי אלהים לעולם
כי הנה רחקיך יאבדו הצמתה כל זונה ממך ואני קרבת אלהים לי טוב שתי באדני יהוה מחסי
לספר כל מלאכותיך

משכיל לאסף למה אלהים זנחת לנצח יעשן אפך בצאן מרעיתך
זכר עדתך קנית קדם גאלת שבט נחלתך הר ציון זה שכנת בו
הרימה פעמיך למשאות נצח כל הרע אויב בקדש
שאגו צורריך בקרב מועדך שמו אותתם אתות ידעכמביא למעלה בסבך עץ קרדמות
ועת פתוחיה יחד בכשיל וכילפות יהלמון שלחו באש מקדשך לארץ חללו משכן שמך
אמרו בלבם נינם יחד שרפו כל מועדי אל בארץ אתתינו לא ראינו אין עוד נביא ולא אתנו
ידע עד מה עד מתי אלהים יחרף צר ינאץ אויב שמך לנצח
למה תשיב ידך וימינך מקרב חוקך כלה ואלהים מלכי מקדם פעל ישועות בקרב הארץ
אתה פוררת בעזך ים שברת ראשי תנינם על המים אתה רצצת ראשי לויתן
תתננו מאכל לעם לציים אתה בקעת מעין ונחל אתה הובשת נהרות איתן
לך יום אף לך לילה אתה הכינות מאור ושמש אתה הצבת כל גבולות ארץ קיץ וחרף אתה יצרתם

א כיה הוא וזקון הוא בסבכ ובכתיבו וסיילו ובראשי הפוגעו ואחשובה ויהרון וגי חיילו כה הוא וזקני הוא ותראלי האו כי עביני האההליל וגבי
זונה כ וג לגול ולא חיס וסיילו אם ונה אתהם ישראל העמרתת כל זונה ממך ירא חד י וסיילו קרבת אלהים לי חיס י קרבתם של עבדים כ וסיילו כי מא יעשאן י אפכ
בשאן ב וסיילו וכל חום בינאן לבב בעשו וידי עינך בעמו וסיילו אין זנ מרו י מאושות כ וג חיל הוא וסיילו וידיעו תקשבות היום אותם כל עבדין יה ובשאת הרות אתן

PLATE 128 fol. 366r

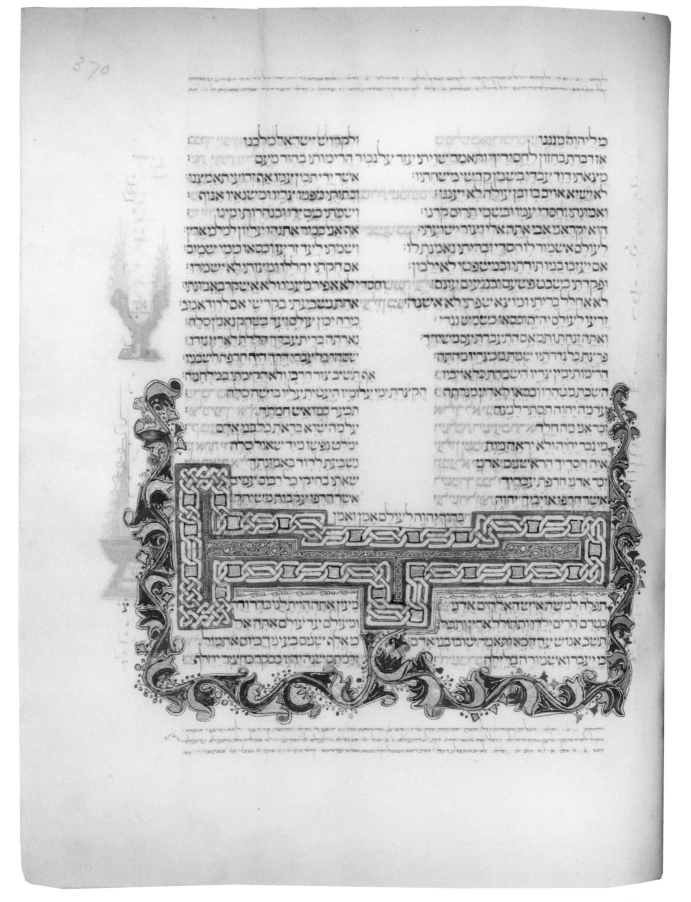

PLATE 129 *fol. 370r*

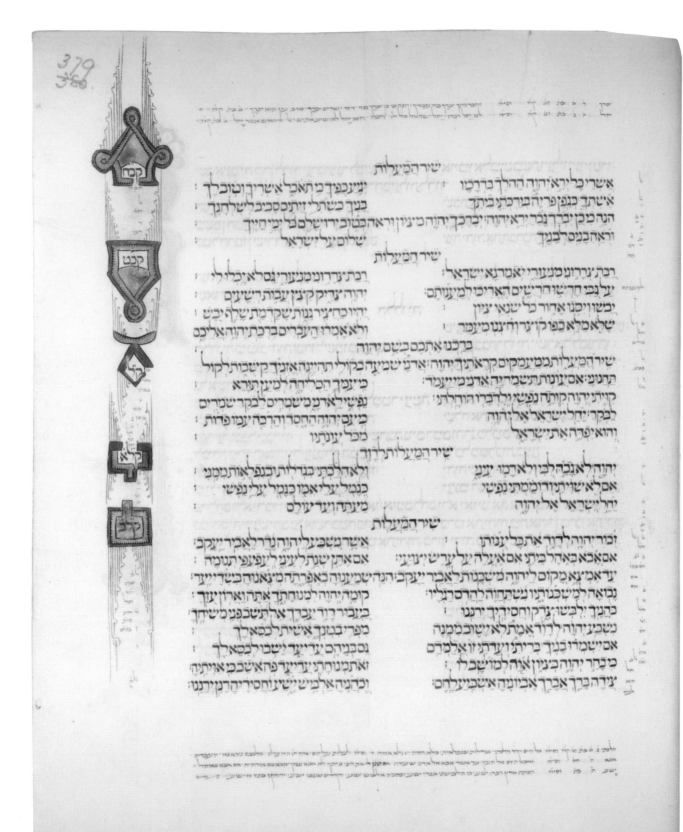

שִׁיר הַמַּעֲלוֹת

אַשְׁרֵי כָּל יְרֵא יְהוָה הַהֹלֵךְ בִּדְרָכָיו ׃ יְגִיעַ כַּפֶּיךָ כִּי תֹאכֵל אַשְׁרֶיךָ וְטוֹב לָךְ ׃

אֶשְׁתְּךָ כְּגֶפֶן פֹּרִיָּה בְּיַרְכְּתֵי בֵיתֶךָ ׃ בָּנֶיךָ כִּשְׁתִלֵי זֵיתִים סָבִיב לְשֻׁלְחָנֶךָ ׃

הִנֵּה כִי כֵן יְבֹרַךְ גָּבֶר יְרֵא יְהוָה ׃ יְבָרֶכְךָ יְהוָה מִצִּיּוֹן וּרְאֵה בְּטוּב יְרוּשָׁלִָם כֹּל יְמֵי חַיֶּיךָ ׃

וּרְאֵה בָנִים לְבָנֶיךָ שָׁלוֹם עַל יִשְׂרָאֵל ׃

שִׁיר הַמַּעֲלוֹת

רַבַּת צְרָרוּנִי מִנְּעוּרַי יֹאמַר נָא יִשְׂרָאֵל ׃ רַבַּת צְרָרוּנִי מִנְּעוּרָי גַּם לֹא יָכְלוּ לִי ׃

עַל גַּבִּי חָרְשׁוּ חֹרְשִׁים הֶאֱרִיכוּ לְמַעֲנוֹתָם ׃ יְהוָה צַדִּיק קִצֵּץ עֲבוֹת רְשָׁעִים ׃

יֵבֹשׁוּ וְיִסֹּגוּ אָחוֹר כֹּל שֹׂנְאֵי צִיּוֹן ׃ יִהְיוּ כַּחֲצִיר גַּגּוֹת שֶׁקַּדְמַת שָׁלַף יָבֵשׁ ׃

שֶׁלֹּא מִלֵּא כַפּוֹ קוֹצֵר וְחִצְנוֹ מְעַמֵּר ׃ וְלֹא אָמְרוּ הָעֹבְרִים בִּרְכַּת יְהוָה אֲלֵיכֶם בֵּרַכְנוּ אֶתְכֶם בְּשֵׁם יְהוָה ׃

שִׁיר הַמַּעֲלוֹת

מִמַּעֲמַקִּים קְרָאתִיךָ יְהוָה ׃ אֲדֹנָי שִׁמְעָה בְקוֹלִי תִּהְיֶינָה אָזְנֶיךָ קַשֻּׁבוֹת לְקוֹל תַּחֲנוּנָי ׃ אִם עֲוֹנוֹת תִּשְׁמָר יָהּ אֲדֹנָי מִי יַעֲמֹד ׃

כִּי עִמְּךָ הַסְּלִיחָה לְמַעַן תִּוָּרֵא ׃ קִוִּיתִי יְהוָה קִוְּתָה נַפְשִׁי וְלִדְבָרוֹ הוֹחָלְתִּי ׃

נַפְשִׁי לַאדֹנָי מִשֹּׁמְרִים לַבֹּקֶר שֹׁמְרִים לַבֹּקֶר ׃ יַחֵל יִשְׂרָאֵל אֶל יְהוָה ׃

כִּי עִם יְהוָה הַחֶסֶד וְהַרְבֵּה עִמּוֹ פְדוּת ׃ וְהוּא יִפְדֶּה אֶת יִשְׂרָאֵל מִכֹּל עֲוֹנֹתָיו ׃

שִׁיר הַמַּעֲלוֹת לְדָוִד

יְהוָה לֹא גָבַהּ לִבִּי וְלֹא רָמוּ עֵינַי ׃ וְלֹא הִלַּכְתִּי בִּגְדֹלוֹת וּבְנִפְלָאוֹת מִמֶּנִּי ׃

אִם לֹא שִׁוִּיתִי וְדוֹמַמְתִּי נַפְשִׁי ׃ כְּגָמֻל עֲלֵי אִמּוֹ כַּגָּמֻל עָלַי נַפְשִׁי ׃

יַחֵל יִשְׂרָאֵל אֶל יְהוָה ׃ מֵעַתָּה וְעַד עוֹלָם ׃

שִׁיר הַמַּעֲלוֹת

זְכוֹר יְהוָה לְדָוִד אֵת כָּל עֻנּוֹתוֹ ׃ אֲשֶׁר נִשְׁבַּע לַיהוָה נָדַר לַאֲבִיר יַעֲקֹב ׃

אִם אָבֹא בְּאֹהֶל בֵּיתִי אִם אֶעֱלֶה עַל עֶרֶשׂ יְצוּעָי ׃ אִם אֶתֵּן שְׁנַת לְעֵינָי לְעַפְעַפַּי תְּנוּמָה ׃

עַד אֶמְצָא מָקוֹם לַיהוָה מִשְׁכָּנוֹת לַאֲבִיר יַעֲקֹב ׃ הִנֵּה שְׁמַעֲנוּהָ בְאֶפְרָתָה מְצָאנוּהָ בִּשְׂדֵי יָעַר ׃

נָבוֹאָה לְמִשְׁכְּנוֹתָיו נִשְׁתַּחֲוֶה לַהֲדֹם רַגְלָיו ׃ קוּמָה יְהוָה לִמְנוּחָתֶךָ אַתָּה וַאֲרוֹן עֻזֶּךָ ׃

כֹּהֲנֶיךָ יִלְבְּשׁוּ צֶדֶק וַחֲסִידֶיךָ יְרַנֵּנוּ ׃ בַּעֲבוּר דָּוִד עַבְדֶּךָ אַל תָּשֵׁב פְּנֵי מְשִׁיחֶךָ ׃

נִשְׁבַּע יְהוָה לְדָוִד אֱמֶת לֹא יָשׁוּב מִמֶּנָּה ׃ מִפְּרִי בִטְנְךָ אָשִׁית לְכִסֵּא לָךְ ׃

אִם יִשְׁמְרוּ בָנֶיךָ בְּרִיתִי וְעֵדֹתִי זוֹ אֲלַמְּדֵם ׃ גַּם בְּנֵיהֶם עֲדֵי עַד יֵשְׁבוּ לְכִסֵּא לָךְ ׃

כִּי בָחַר יְהוָה בְּצִיּוֹן אִוָּהּ לְמוֹשָׁב לוֹ ׃ זֹאת מְנוּחָתִי עֲדֵי עַד פֹּה אֵשֵׁב כִּי אִוִּתִיהָ ׃

צֵידָהּ בָּרֵךְ אֲבָרֵךְ אֶבְיוֹנֶיהָ אַשְׂבִּיעַ לָחֶם ׃ וְכֹהֲנֶיהָ אַלְבִּישׁ יֶשַׁע וַחֲסִידֶיהָ רַנֵּן יְרַנֵּנוּ ׃

לֶכֶתֶּן בֹ כֹּ פֿת גֹ חֹל חִׂים סֹל חִׂים יֶדֹר הֹלֶכֶי ׃ בִּגְדֹלוֹת וּבְנִפְלָאוֹת ׃ וְזֶיֹזֹל לֶעֶבֹוֹת עֶל הֹסֶי אֹרֶה יֹל הֹזֹ עֶל יֹל הֹזֶי ׃ פֿלֹא אֶמֶרֹה ׃ זֹ נֹלֶא נֶזֹרֶאֹטֶי חֹנֹכֹּדֶיֹם חֹנֹכֹּרֶיֹם ׃
אֹבֹּא הֹ חֹל חֹל ׃ וְזֶיֹזֹל ׃ יֶיֹכֹּוֹל תֹיֹזֹם אֶל תֶּנֶיֹ עֶד אֶשֶׂר אֹבֹּא אֹל אֶרֹעֶ זֶעֶנֹעֶרֹה ׃ יִפֶּתֶקֶן יֹל אֶת חֹזֹ כֹּתֶרֹ לֹא אֹבֹא עֶכֶּרֶ אֹנֹבֹּא גֹם אֹרֹהֶן חֹ אֹבֹא פֿאֹהֹלֹ ׃
יֹעֶע חֹל הֹ פֿל חֹל ׃ וְזֶיֹזֹל ׃ הֹקֹמֶה אֹדֹין יֶש זֹל ׃ וְקֶירִן יֹש זֹל ׃ כֹּ פֿ תֹלֶכֶיֹשֶׂעֹ כֹּבֹרֶי יֶשֶׂעֹ ׃ וְסֶהֶעֶה אֹלֶבֶּיֹשֶׂעֹ יֶשֶׂעֹ ׃ יֹרֶהֹזֹן יֶשֶׂעֹ ׃ פֿטֶנֹ סֶיֹיֶשֶׂעֹ ׃ שֹ נֹ ׃

PLATE 130 fol. 379r

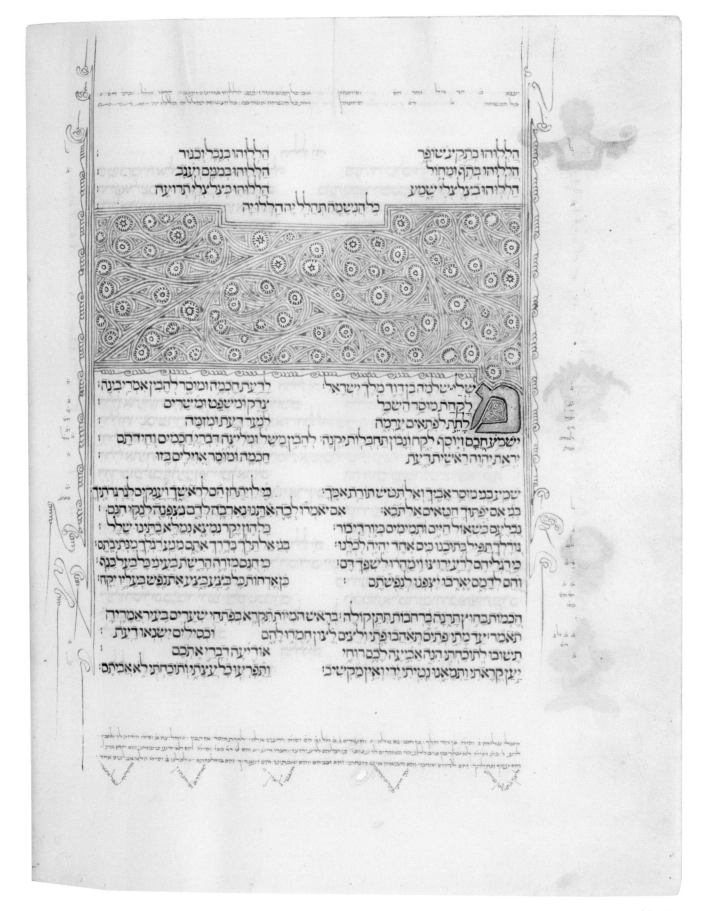

הַלְלוּהוּ בְתֵקַע שׁוֹפָר הַלְלוּהוּ בְּנֵבֶל וְכִנּוֹר
הַלְלוּהוּ בְּתֹף וּמָחוֹל הַלְלוּהוּ בְמִנִּם וְעֻגָב
הַלְלוּהוּ בְּצִלְצְלֵי שָׁמַע הַלְלוּהוּ בְּצִלְצְלֵי תְרוּעָה
כָּל הַנְּשָׁמָה תְּהַלֵּל יָהּ הַלְלוּ יָהּ

מִשְׁלֵי שְׁלֹמֹה בֶן דָּוִד מֶלֶךְ יִשְׂרָאֵל: לָדַעַת חָכְמָה וּמוּסָר לְהָבִין אִמְרֵי בִינָה:
לָקַחַת מוּסַר הַשְׂכֵּל צֶדֶק וּמִשְׁפָּט וּמֵישָׁרִים
לָתֵת לִפְתָאיִם עָרְמָה לְנַעַר דַּעַת וּמְזִמָּה
יִשְׁמַע חָכָם וְיוֹסֶף לֶקַח וְנָבוֹן תַּחְבֻּלוֹת יִקְנֶה: לְהָבִין מָשָׁל וּמְלִיצָה דִּבְרֵי חֲכָמִים וְחִידֹתָם:
יִרְאַת יְהוָה רֵאשִׁית דָּעַת חָכְמָה וּמוּסָר אֱוִילִים בָּזוּ

שְׁמַע בְּנִי מוּסַר אָבִיךָ וְאַל תִּטֹּשׁ תּוֹרַת אִמֶּךָ: כִּי לִוְיַת חֵן הֵם לְרֹאשֶׁךָ וַעֲנָקִים לְגַרְגְּרֹתֶךָ:
בְּנִי אִם יְפַתּוּךָ חַטָּאִים אַל תֹּבֵא: אִם יֹאמְרוּ לְכָה אִתָּנוּ נֶאֶרְבָה לְדָם נִצְפְּנָה לְנָקִי חִנָּם:
נִבְלָעֵם כִּשְׁאוֹל חַיִּים וּתְמִימִים כְּיוֹרְדֵי בוֹר: כָּל הוֹן יָקָר נִמְצָא נְמַלֵּא בָתֵּינוּ שָׁלָל:
גּוֹרָלְךָ תַּפִּיל בְּתוֹכֵנוּ כִּיס אֶחָד יִהְיֶה לְכֻלָּנוּ: בְּנִי אַל תֵּלֵךְ בְּדֶרֶךְ אִתָּם מְנַע רַגְלְךָ מִנְּתִיבָתָם:
כִּי רַגְלֵיהֶם לָרַע יָרוּצוּ וִימַהֲרוּ לִשְׁפָּךְ דָּם: כִּי חִנָּם מְזֹרָה הָרָשֶׁת בְּעֵינֵי כָל בַּעַל כָּנָף:
וְהֵם לְדָמָם יֶאֱרֹבוּ יִצְפְּנוּ לְנַפְשֹׁתָם: כֵּן אָרְחוֹת כָּל בֹּצֵעַ בָּצַע אֶת נֶפֶשׁ בְּעָלָיו יִקָּח:

חָכְמוֹת בַּחוּץ תָּרֹנָּה בָּרְחֹבוֹת תִּתֵּן קוֹלָהּ: בְּרֹאשׁ הֹמִיּוֹת תִּקְרָא בְּפִתְחֵי שְׁעָרִים בָּעִיר אֲמָרֶיהָ
תֹאמֵר עַד מָתַי פְּתָיִם תְּאֵהֲבוּ פֶתִי וְלֵצִים לָצוֹן חָמְדוּ לָהֶם וּכְסִילִים יִשְׂנְאוּ דָעַת:
תָּשׁוּבוּ לְתוֹכַחְתִּי הִנֵּה אַבִּיעָה לָכֶם רוּחִי אוֹדִיעָה דְבָרַי אֶתְכֶם
יַעַן קָרָאתִי וַתְּמָאֵנוּ נָטִיתִי יָדִי וְאֵין מַקְשִׁיב: וַתִּפְרְעוּ כָל עֲצָתִי וְתוֹכַחְתִּי לֹא אֲבִיתֶם:

מיעל עֲלֵיהֶן ב וְזָהֵיו כְּיוֹד וְהָלַךְ בֶּן וְהֵם מֵל זֵן חֵס וְל זוּ וְהָלַךְ מִילֵיהַ וְתֵשָׁתִים גב גם מיליא וַתְמֵשָׁדִים גב מ אֵיַן וְהֵעֵנוּ בֶּם אֵיַן חֵס וְזוּ וּמַל עָ חֵירוֹ חידוֹנֵל לַהֵבִי
לְרַע ל כֵּן וְסִימֹ לֹא מֵיכָבֵיר בֵּן כֵּוֹב לַהֵלוֹנֵן תְאָרָהִים לֵרַ וַתָרוֹב כֵּי וֵרַלֵיהֶם לֵרַע יַרוּצוּ וַתֵּמְרֵי דֵיִם הֵמֵם לֵא רַב בֵּבוֹ בִּשְׁיַתְהֵיָן מֵם יַחֵן אַחַת
רַתֹם יַצְיֵר וַנֵחֵלֵיךְ רָם נַחֵלֵיךְ לֵדֵרֵים יַרֵכוּ וְרֵם הַבֵּבֵאֵים וֵרַם רֵכֵבֵירוֹ וֵהֵם וַבֵּבֵיהֵם וַרֵם זֵעֵפֵרֵיךְ וַרֵם בֵּרֵילֵכוֹרֵם יֵרֵא לֵכֵלֵן ב וְזֵימֹ הֵלֹא אֵב לֵכֵיס אֵחֵד

PLATE 131 fol. 382v

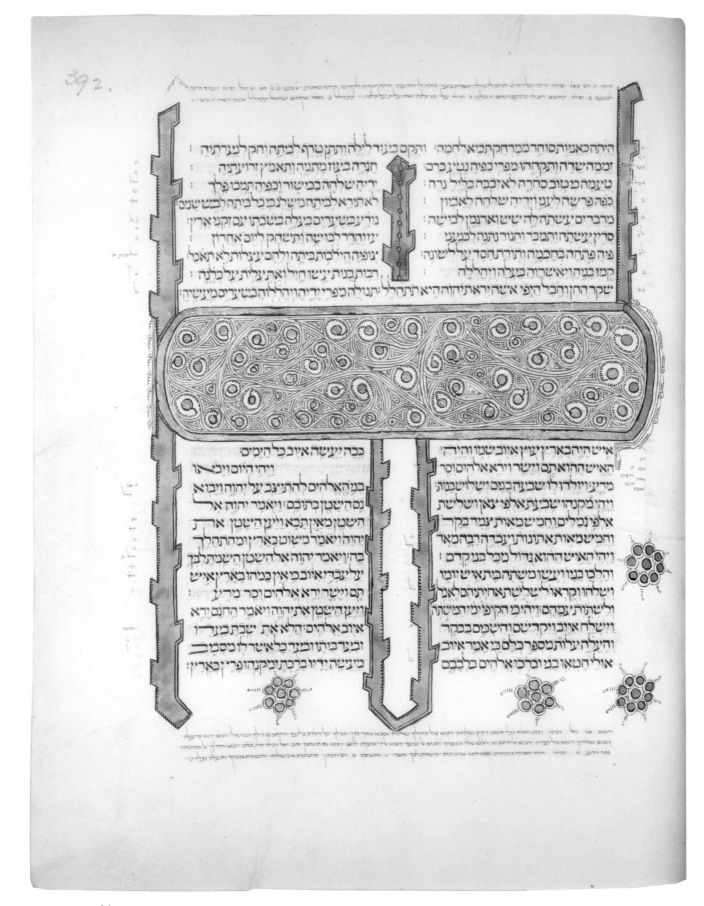

PLATE 132 fol. 392r

אחרייארנתיביהיתתבתהוסלישיבה׃ אינעריעפרמיטרלהיעשולבליחת
הואמלךעלכלבנישחי אתכלרנבהיראה׃

ויעןאיובאתיהוהויאמר
מיזהמעליםכלאתיעהבלידעתלמןהנרתי ולאאבןנפלאותממניולאאדע
ולאאבןנפלאותממניולאאדע שמיענאואנכאדברואשאלךוהודיעני
לשמעאןאנכישמעתיךועתהעיניראתך׃ צרכןאמאסונחמתיעלעפרואפר

ויהיאחרדברוהוהאתהדבריםהאלה
ויאכלויעמולחסבביתוינרולווינחמו אלאיובויאמריהוהאלאליפזהתמני
אתועלכלהרעהאשרהביאיהוה חרהאפיבךובכשניריעךכילאדברתם
עליוויתנולואישקשיטהאחתואיש אלינבונהכעבדיאיובועתהקחולכם
מזהבאחר׃ויהוהברךאתאחרית שבעהפריסושבעהאליםולכואל
איובמראשתויהילוארבעהעשר עבדיאיובוהעליתםעלהבעדכם
אלףצאןוששתאלפיסגמליםואלה ואיובעבדייתפללעליכםכיאםפני
צמרבקרואלהאתונות׳ויהילו אשאלבלתיעשותעמכסנבלהכילא
שבעהבנסושלוסבנותויקרא׳ דברתסאלינבונהכעבדיאיובוילכו
שסהאחתימימהושסהשניס אליפזהתמניובלדדהשוחיוצפר
קציעהושסהשלישיתקרןהפוך׳ הנעמתיויעשוכאשרדבראליהם
ולאנמצאנשיסיפותכבנותאיוב יהוהוישאיהוהאתפניאיוב׳
בכלהארץויתןלהסאביהסנחלה
בתוךאחיהסויחיאיובאחריזאת ויהוהשבאתשבית
מאהוארבעיסשנהוירא׳אתבני איובבהתפללובעדרעהוויסףיהוה
ואתבנבנינוארבעהדרותוימרת אתכלאשרלאיובלמשנהויבאואלי
איובוזקןושבעימיס׃ כלאחיווכלאהירתיווכלידעיולפנים

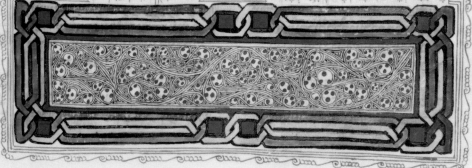

PLATE 133 fol. 402v

<div dir="rtl">

ויאמר כל העם אשר בשער והזקנים
עדים יתן יהוה את האשה הבאה אל
ביתך כרחל וכלאה אשר בנו שתיהם
את בית ישראל ועשה חיל באפרתה
וקרא שם בבית לחם ויהי ביתך כבית
פרץ אשר ילדה תמר ליהודה מן הזרע
אשר יתן יהוה לך מן הנערה הזאת
ויקח בעז את רות ותהי לו לאשה ויבא
אליה ויתן יהוה לה הריון ותלד בן
ותאמרנה הנשים אל נעמי ברוך
יהוה אשר לא השבית לך גאל היום
ויקרא שמו בישראל והיה לך למשיב
נפש ולכלכל את שיבתך כי כלתך
אשר אהבתך ילדתו אשר היא טובה
לך משבעה בנים ותקח נעמי את
הילד ותשתהו בחיקה ותהי לו לאמנת
ותקראנה לו השכנות שם לאמר ילד
בן לנעמי ותקראנה שמו עובד הוא
אבי ישי אבי דוד
ואלה תולדות פרץ פרץ הוליד את
חצרון וחצרון הוליד את רם ורם
הוליד את עמינדב ועמינדב הוליד
את נחשון ונחשון הוליד את שלמה
ושלמון הוליד את בעז ובעז הוליד
את עובד ועובד הוליד את ישי וישי
הוליד את דוד

</div>

<div dir="rtl">

שיר השירים אשר לשלמה
ישקני מנשיקות פיהו
כי טובים דדיך מיין לריח
שמניך טובים שמן תורק שמך על
כן עלמות אהבוך משכני אחריך
נרוצה הביאני המלך חדריו נגילה
ונשמחה בך נזכירה דדיך מיין
מישרים אהבוך
שחורה אני ונאוה בנות ירושלם
כאהלי קדר כיריעות שלמה אל
תראני שאני שחרחרת ששזפתני
השמש בני אמי נחרו בי שמני נטרה
את הכרמים כרמי שלי לא נטרתי
הגידה לי שאהבה נפשי איכה תרעה
איכה תרביץ בצהרים שלמה אהיה
כעטיה על עדרי חבריך אם לא תדעי
לך היפה בנשים צאי לך בעקבי הצאן
ורעי את גדיתיך על משכנות הרעים
לססתי ברכבי פרעה דמיתיך
רעיתי נאוו לחייך בתרים צוארך בחרוזים
תורי זהב נעשה לך עם נקדות הכסף
עד שהמלך במסבו נרדי נתן ריחו
צרור המר דודי לי בין שדי ילין
אשכל הכפר דודי לי בכרמי עין גדי
הנך יפה רעיתי הנך יפה עיניך יונים
הנך יפה דודי אף נעים אף ערשנו רעננה
קרות בתינו ארזים רהיטנו ברותים
אני חבצלת השרון שושנת העמקים
כשושנה בין החוחים כן רעיתי בין הבנות
כתפוח בעצי היער כן דודי בין הבנים

</div>

PLATE 134 *fol. 404v*

הארץ שׂרה ושׂדות ונגדלתי והוספתי
מכל שׁהיה לפני בירושׁלם אף חכמתי
עמדה לי וכל אשׁר שׁאלו עיני לא
אצלתי מהם לא מנעתי את לבי מכל
ישׂמחה כי לבי שׂמח מכל עמלי וזה היה
חלקי מכל עמלי ופניתי אני בכל מעשׂי
שׁעשׂו ידי ובעמל שׁעמלתי לעשׂות
והנה הכל הבל ורעות רוח ואין יתרון
תחת השׁמשׁ ופניתי אני לראות חכמה
והוללות וסכלות כי מה האדם שׁיבא
אחרי המלך את אשׁר כבר עשׂוהו
וראיתי אני שׁיׂש יתרון לחכמה מן
הסכלות כיתרון האור מן החשׁך החכם
עיניו בראשׁו והכסיל בחשׁך הולך
וידעתי גם אני שׁמקרה אחד יקרה
את כלם ואמרתי אני בלבי כמקרה
הכסיל גם אני יקרני ולמה חכמתי אני
אז יותר ודברתי בלבי שׁגם זה הבל כי
אין זכרון לחכם עם הכסיל לעולם
בשׁכבר הימים הבאים הכל נשׁכח ואיך
ימות החכם עם הכסיל ושׂנאתי את
החיים כי רע עלי המעשׂה שׁנעשׂה
תחת השׁמשׁ כי הכל הבל ורעות רוח
ושׂנאתי אני את כל עמלי שׁאני עמל
תחת השׁמשׁ שׁאניחנו לאדם שׁיהיה
אחרי ומי יודע החכם יהיה או סכל
וישׁלט בכל עמלי שׁעמלתי ושׁחכמתי
תחת השׁמשׁ גם זה הבל וסבותי אני
ליאשׁ את לבי על כל העמל שׁעמלתי
תחת השׁמשׁ שׁיׂש אדם שׁעמלו

בחכמה ובדעת ובכשׁרון ולאדם שׁלא
עמל בו יתננו חלקו גם זה הבל ורעה רבה
כי מה הוה לאדם בכל עמלו וברעיון לבו
שׁהוא עמל תחת השׁמשׁ כי כל ימיו
מכאבים וכעס ענינו גם בלילה לא שׁכב
לבו גם זה הבל הוא אין טוב באדם
שׁיאכל ושׁתה והראה את נפשׁו טוב
בעמלו גם זה ראיתי אני כי מיד האלהים
היא כי מי יאכל ומי יחושׁ חוץ ממני
כי לאדם שׁטוב לפניו נתן חכמה ודעת
ושׂמחה ולחוטא נתן ענין לאסף ולכנוס
לתת לטוב לפני האלהים גם זה הבל ורעות
רוח לכל זמן ועת לכל חפץ תחת השׁמים

יעת ללדת ועת למות
יעת לטעת ועת לעקור נטוע
יעת להרוג ועת לרפוא
יעת לפרוץ ועת לבנות
יעת לבכות ועת לשׂחוק
יעת ספוד ועת רקוד
יעת להשׁליך אבנים ועת כנוס אבנים
יעת לחבוק ועת לרחק מחבק
יעת לבקשׁ ועת לאבד
יעת לשׁמור ועת להשׁליך
יעת לקרוע ועת לתפור
יעת לחשׁות ועת לדבר
יעת לאהב ועת לשׂנא
יעת למלחמה ועת שׁלום

מה יתרון העושׂה באשׁר הוא עמל

ולאדם ב' וסיום' איוב כי' לא ייטב כי' שׁולם עבד ולכב' ויחגגו יהי וחסנגו ב' וסיום' לראשׁוה הוא וב' פישׁין וג' טובן וג' שׁובן עתק עדב באחרית האפין
ורעה לא תמצא מך זורעה לך זאתי ורעה לא תאבוא ותי עדה ורעה ורעה כי בע ראי טובן וזג טובן וזי טובן וני עשׂה אוחן עדעי ורי ecenel ורעהל כ' א' וני וש' ויתא
וסיום' דדר אנךים את חדלני' עת להודוא ב' ויזוף זב' ידבל מ' וסיום בי וני שׁמדה ב' יהל וסיום ב' ווי ומדה ב ויל וסיום' אברהתות' למוהלחות' ינצדה הלדל' ייחני אם בתשׁמע' וודה אפ תוסתה כערים וודה אס ה מולהירם אדי תזכל' ייחני אלהים על אליהם' עניל שׁיומר

וְאֵת
דַּלְפוֹן

וְאֵת
אַסְפָּתָא

וְאֵת
פּוֹרָתָא

וְאֵת
אֲדַלְיָא

וְאֵת
אֲרִידָתָא

וְאֵת
פַּרְמַשְׁתָּא

וְאֵת
אֲרִיסַי

וְאֵת
אֲרִידַי

וְאֵת
וַיְזָתָא

עֲשֶׂרֶת
בְּנֵי הָמָן בֶּן הַמְּדָתָא צֹרֵר הַיְּהוּדִים הָרָגוּ
וּבַבִּזָּה לֹא שָׁלְחוּ אֶת יָדָם בַּיּוֹם הַהוּא
בָּא מִסְפַּר הַהֲרוּגִים בְּשׁוּשַׁן הַבִּירָה לִפְנֵי
הַמֶּלֶךְ וַיֹּאמֶר הַמֶּלֶךְ לְאֶסְתֵּר הַמַּלְכָּה
בְּשׁוּשַׁן הַבִּירָה הָרְגוּ הַיְּהוּדִים וְאַבֵּד
חֲמֵשׁ מֵאוֹת אִישׁ וְאֵת עֲשֶׂרֶת בְּנֵי
הָמָן בִּשְׁאָר מְדִינוֹת הַמֶּלֶךְ מֶה עָשׂוּ
וּמַה שְּׁאֵלָתֵךְ וְיִנָּתֵן לָךְ וּמַה בַּקָּשָׁתֵךְ
עוֹד וְתֵעָשׂ וַתֹּאמֶר אֶסְתֵּר אִם עַל
הַמֶּלֶךְ טוֹב יִנָּתֵן גַּם מָחָר לַיְּהוּדִים אֲשֶׁר
בְּשׁוּשָׁן לַעֲשׂוֹת כְּדָת הַיּוֹם וְאֵת עֲשֶׂרֶת
בְּנֵי הָמָן יִתְלוּ עַל הָעֵץ וַיֹּאמֶר הַמֶּלֶךְ
לְהֵעָשׂוֹת כֵּן וַתִּנָּתֵן דָּת בְּשׁוּשָׁן וְאֵת
עֲשֶׂרֶת בְּנֵי הָמָן תָּלוּ וַיִּקָּהֲלוּ הַיְּהוּדִיים
אֲשֶׁר בְּשׁוּשָׁן גַּם בְּיוֹם אַרְבָּעָה עָשָׂר
לְחֹדֶשׁ אֲדָר וַיַּהַרְגוּ בְשׁוּשָׁן שְׁלֹשׁ
מֵאוֹת אִישׁ וּבַבִּזָּה לֹא שָׁלְחוּ אֶת יָדָם
וּשְׁאָר הַיְּהוּדִים אֲשֶׁר בִּמְדִינוֹת הַמֶּלֶךְ
נִקְהֲלוּ וְעָמֹד עַל נַפְשָׁם וְנוֹחַ מֵאֹיְבֵיהֶם
וְהָרֹג בְּשֹׂנְאֵיהֶם חֲמִשָּׁה וְשִׁבְעִים
אֶלֶף וּבַבִּזָּה לֹא שָׁלְחוּ אֶת יָדָם

וְאֵת
פַּרְשַׁנְדָּתָא

יָנָעוּ מִכָּל הֲלִיסוּרְחֹפֶס בִּדְבַר הַמֶּלֶךְ
וְהַדָּת נִתְּנָה בְּשׁוּשַׁן הַבִּירָה
וּמָרְדֳּכַי יָצָא מִלִּפְנֵי הַמֶּלֶךְ בִּלְבוּשׁ מַלְכוּת
תְּכֵלֶת וָחוּר וַעֲטֶרֶת זָהָב גְּדוֹלָה וְתַכְרִיךְ
בּוּץ וְאַרְגָּמָן וְהָעִיר שׁוּשָׁן צָהֲלָה וְשָׂמֵחָה
לַיְּהוּדִים הָיְתָה אוֹרָה וְשִׂמְחָה וְשָׂשֹׁן
וִיקָר וּבְכָל מְדִינָה וּמְדִינָה וּבְכָל עִיר
וָעִיר מְקוֹם אֲשֶׁר דְּבַר הַמֶּלֶךְ וְדָתוֹ מַגִּיעַ
שִׂמְחָה וְשָׂשׂוֹן לַיְּהוּדִים מִשְׁתֶּה וְיוֹם
טוֹב וְרַבִּים מֵעַמֵּי הָאָרֶץ מִתְיַהֲדִים כִּי
נָפַל פַּחַד הַיְּהוּדִים עֲלֵיהֶם וּבִשְׁנֵים
עָשָׂר חֹדֶשׁ הוּא חֹדֶשׁ אֲדָר בִּשְׁלוֹשָׁה
עָשָׂר יוֹם בּוֹ אֲשֶׁר הִגִּיעַ דְּבַר הַמֶּלֶךְ
וְדָתוֹ לְהֵעָשׂוֹת בַּיּוֹם אֲשֶׁר שִׂבְּרוּ אֹיְבֵי
הַיְּהוּדִים לִשְׁלוֹט בָּהֶם וְנַהֲפוֹךְ הוּא
אֲשֶׁר יִשְׁלְטוּ הַיְּהוּדִים הֵמָּה בְּשֹׂנְאֵיהֶם
נִקְהֲלוּ הַיְּהוּדִים בְּעָרֵיהֶם בְּכָל מְדִינוֹת
הַמֶּלֶךְ אֲחַשְׁוֵרוֹשׁ לִשְׁלֹחַ יָד בִּמְבַקְשֵׁי
רָעָתָם וְאִישׁ לֹא עָמַד בִּפְנֵיהֶם כִּי נָפַל
פַּחְדָּם עַל כָּל הָעַמִּים וְכָל שָׂרֵי הַמְּדִינוֹת
וְהָאֲחַשְׁדַּרְפְּנִים וְהַפַּחוֹת וְעֹשֵׂי הַמְּלָאכָה
אֲשֶׁר לַמֶּלֶךְ מְנַשְּׂאִים אֶת הַיְּהוּדִים כִּי
נָפַל פַּחַד מָרְדֳּכַי עֲלֵיהֶם כִּי גָדוֹל מָרְדֳּכַי
בְּבֵית הַמֶּלֶךְ וְשָׁמְעוֹ הוֹלֵךְ בְּכָל הַמְּדִינוֹת
כִּי הָאִישׁ מָרְדֳּכַי הוֹלֵךְ וְגָדוֹל וַיַּכּוּ
הַיְּהוּדִים בְּכָל אֹיְבֵיהֶם מַכַּת חֶרֶב וְהֶרֶג
וְאַבְדָן וַיַּעֲשׂוּ בְשֹׂנְאֵיהֶם כִּרְצוֹנָם וּבְשׁוּשַׁן
הַבִּירָה הָרְגוּ הַיְּהוּדִים וְאַבֵּד חֲמֵשׁ מֵאוֹת
אִישׁ

וְאֵת
פַּרְמַשְׁתָּא

PLATE 136 fol. 415r

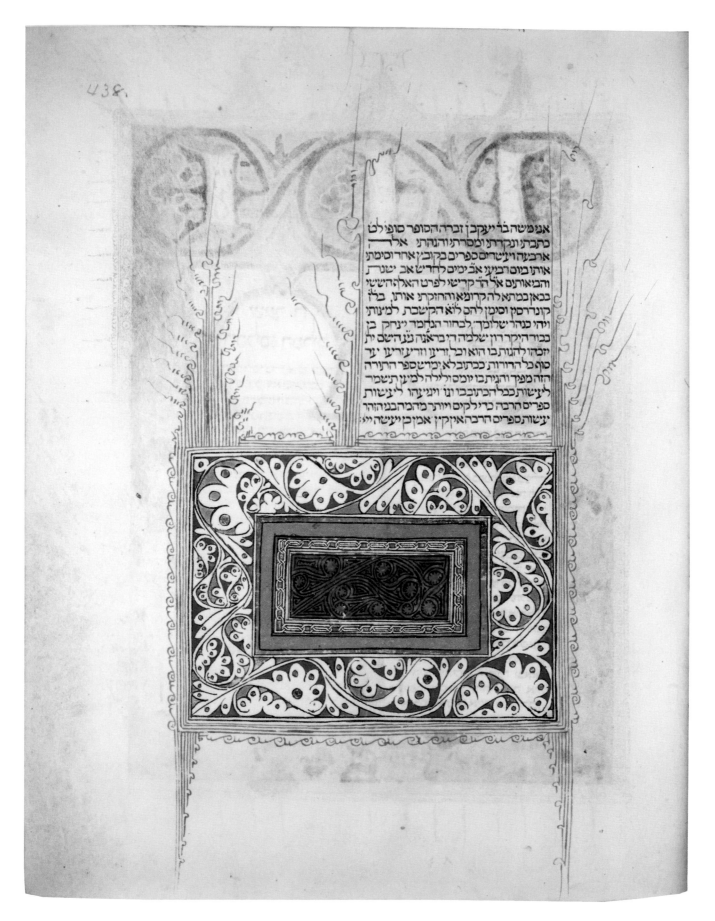

אני משה בר יעקב ן זברה, הסופר סופ ל ט
כתבתי ונקרתי ומסרתי והנהתי אלה
ארבעה ועשרים ספרים בכ ובן אחר וסימתי
אותו ביום רביעי אב ימים לחריש אב ישרת
והביאותים אל הד קריטי לפרט האלף השישי
כאן במתא לה קרומא והחזקתי אותו בלי
קונדרסין וסימן להם לוא הכישבת למיצות
ויהי כנהר שלומך לבחור הנחמר יצחק בן
כבוד היקר רון ישלמה הי בראנה ענ הישם ית
יזכהו להגותבו הוא ובר זרען וזרע זרען יר
סוף כל הרורות, כ כתוב לא ימיש ספר התורה
הזה מפיך והגית בו יומם ולילה למען תשמר
ליצות, כבל הכתוב בו ו ויני צהו ל יני צות
ספריס הרבה כד ילקים ויותר מהם הבן הזהר
יג צות ספריס הרבה אין כן ייצה ה יי

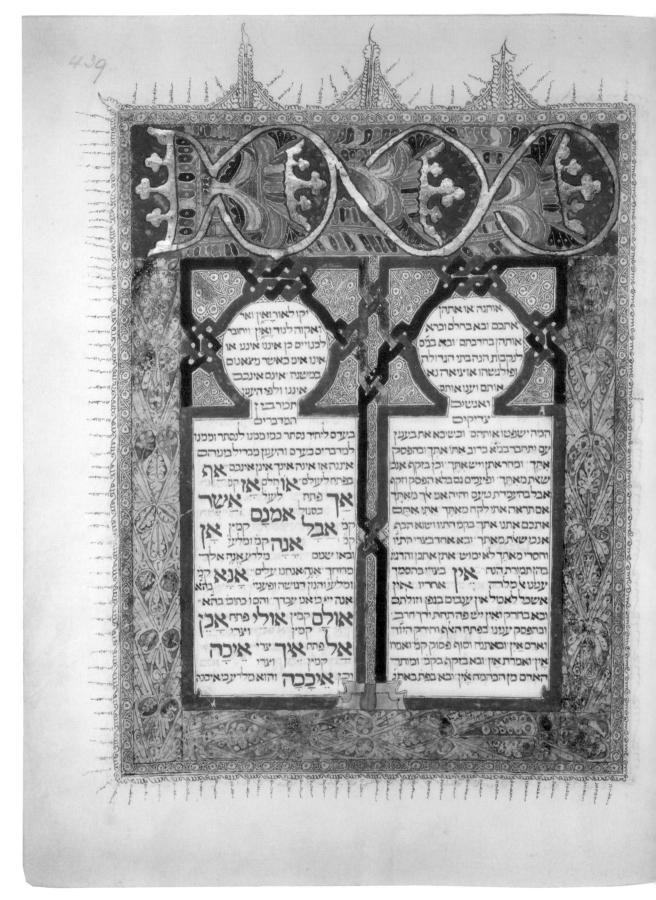

PLATE 138 *fol. 439r*

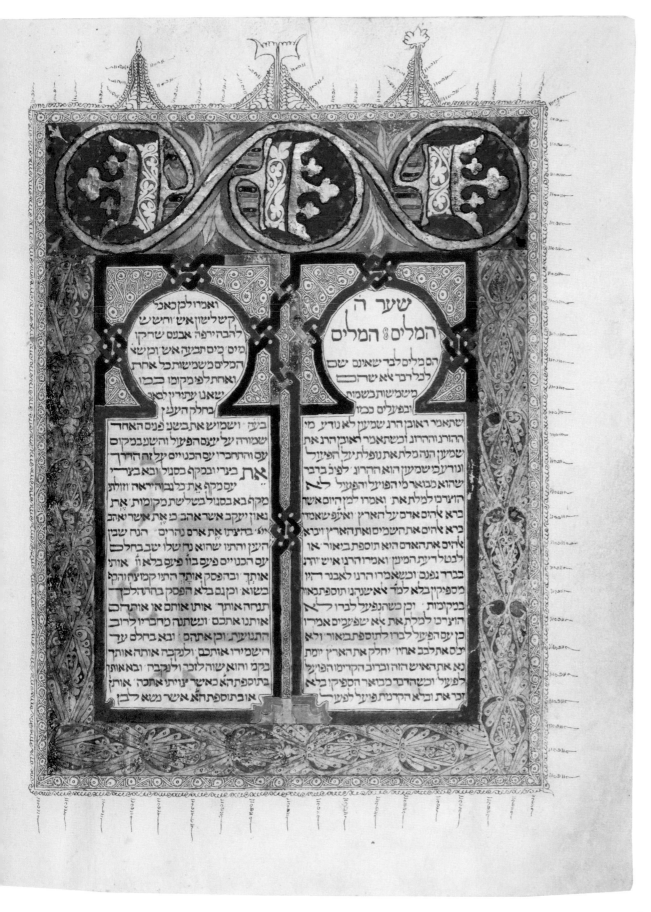

PLATE 139 *fol. 438v*

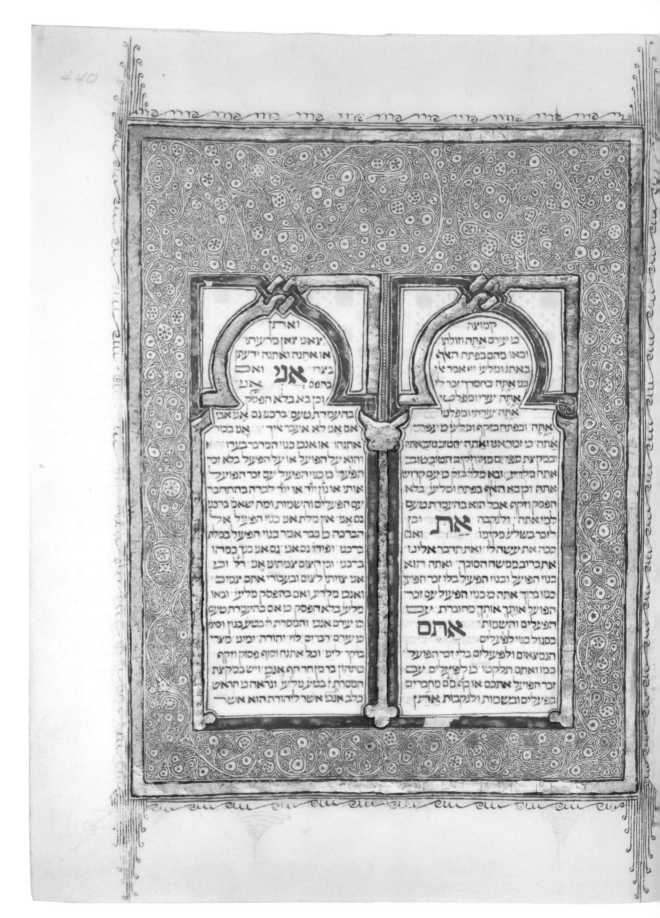

PLATE 140 *fol. 440r*

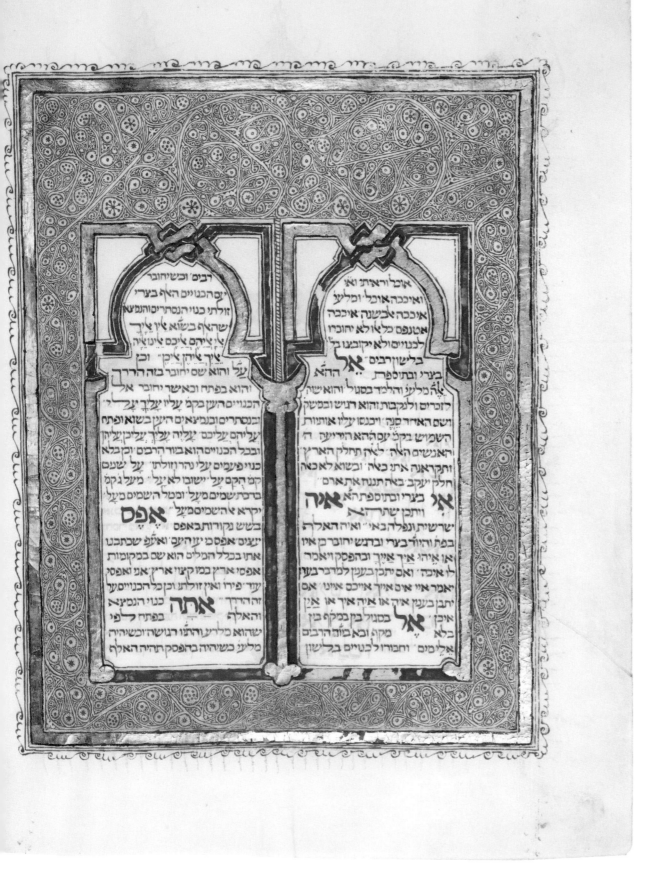


דבים וכשיחובר אוכל וראיתי ואני
יסה הכנויים האף בצרי ואיככה אוכל ומליע
זולתי כנויה נסתריס והנעשא איככה אבמנה איכבה
שהאף בשוא אין צריך אטנפס כל אול א יחוכרו
אלי איהם איכם אינו שיה לכנויים ולא יקובצו ב
צריך איהן איכן וכן בלישו רבים אל ההא
על והוא שס יחובר בזה הדרך בצרי ובתוספרת
זהוא בפתח ובאשר יחובר אל אלה מליע והלמד בסגול והוא שוח
הכנויים הש בקמ עליו יבך עלי לזכרים ולנקבות וזהוא רגיש ובמשק
ובנסתרים ובנמצאים היון בשוא ופתח ושם האחד סנה ויכנסו עליו אותיות
עליהם עליכ עליה אליה עליך עליכן עליה השמוש בקמ יסה ההא הידיעה ה
ובבל הכנויים הוא בצור הרבם זכן בלא והאנשים האלה לאה תחלק הארץ
כנויי פעמים עלי נהר וזולתי על שעמ ותקראינה אתן כתה ובשוא לא כתה
קמ הקס על ישבו לא יגל מעל גקמ חלק יעקב באה תנגח אתארם
ברכת שמים מעל ומטל השמים מעל אל בצרי ובתוספת הא איה
יקרא אה שמיס מעל אפס ויתכן שתרזא
בשש נקרות באפס ישרשית ונפלה לבאי ואיה האלה
יעצים אפסכי יזהים ואף שכתבנו בפתח והוזד בצרי וברגש יחובר מן אי
אתו בכל המלים הוא שם במקומות או איהו איך איין ובהפסק ויאמר
אפסי ארץ במו קצי ארץ אני ואפסי לו איכה ואם יתכן בעען למדבר בעען
עוד פירו ואין זולתו וכן כל הכנויס עד יאמר אי אים איך איכם איני אם
זההדדך אתה כנויי הנמצא יתכן בעען איה או איה איך או אין
והאלה בפתח כל פי איכן אל בסגול בין במקף בין
שיהוא מליע זרתיו רנושה וכשיהיה בלא מקף ובא בזה הרבים
מליע כשיהיה בהפסק תהיה האלה אלימים וחבורו לכנויים בל לשון



PLATE 141 fol. 439v


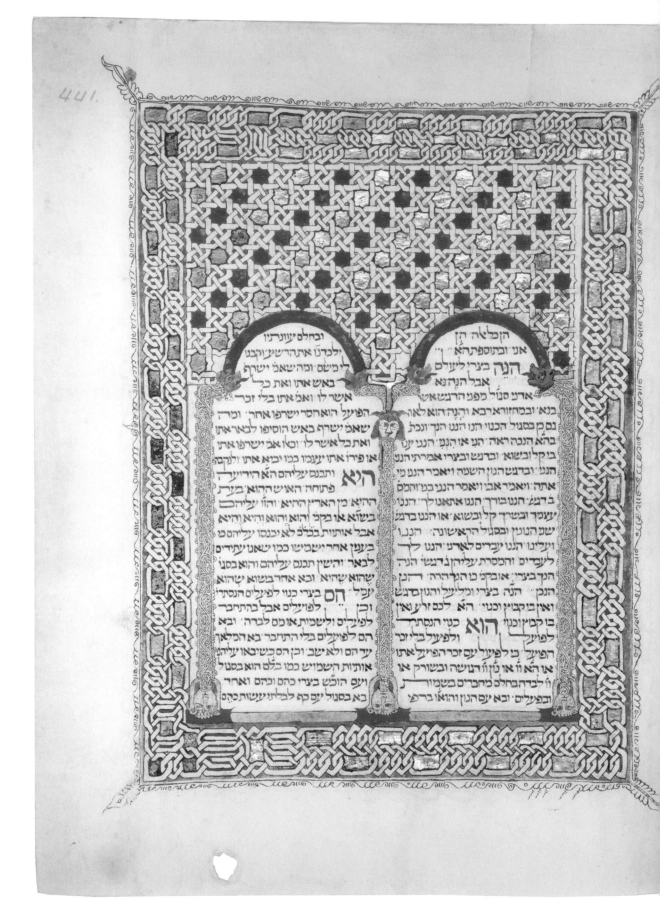

PLATE 142 *fol.* 441*r*

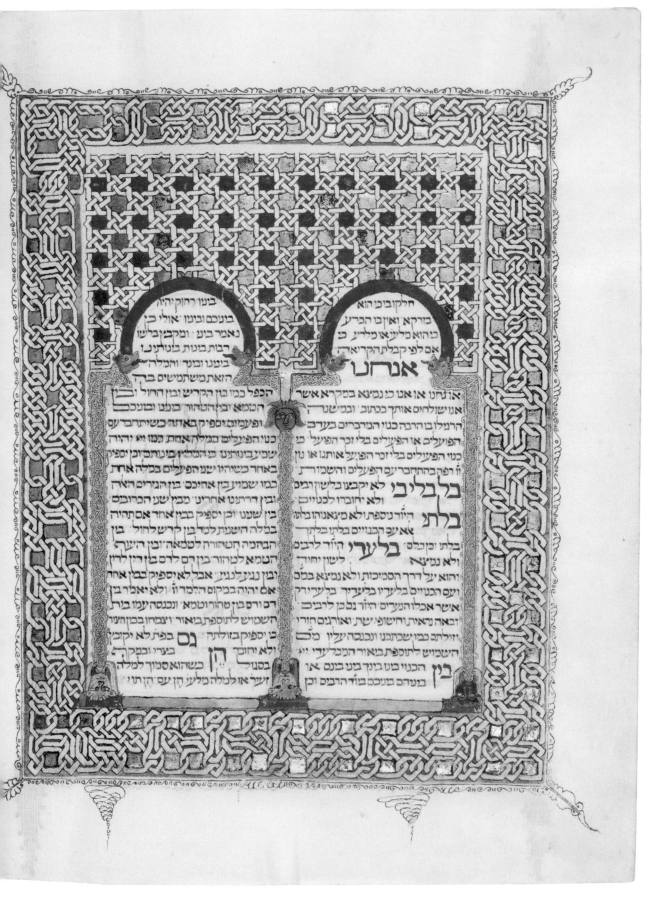

PLATE 143 *fol. 440v*

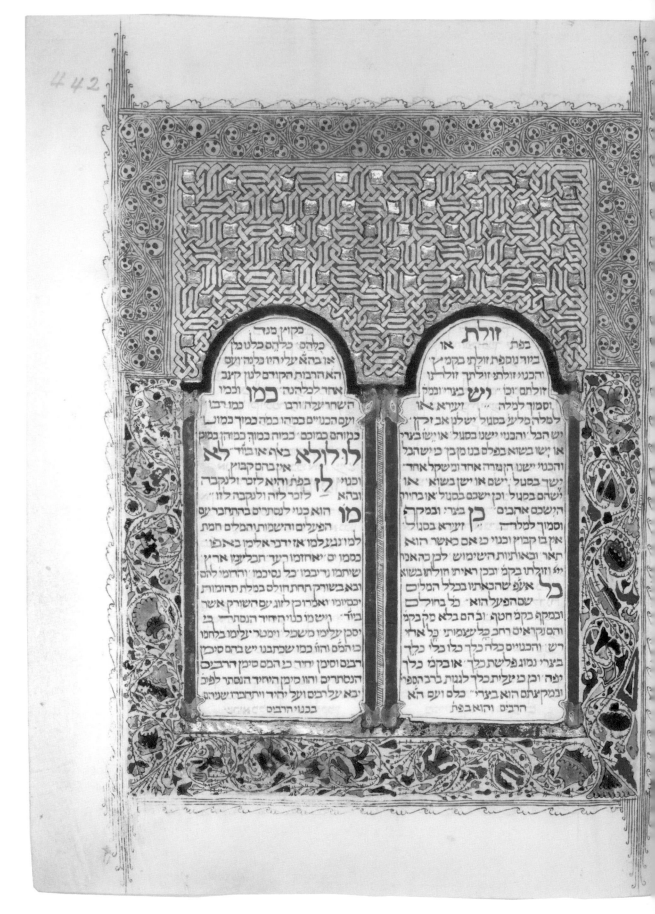

PLATE 144 *fol. 442r*

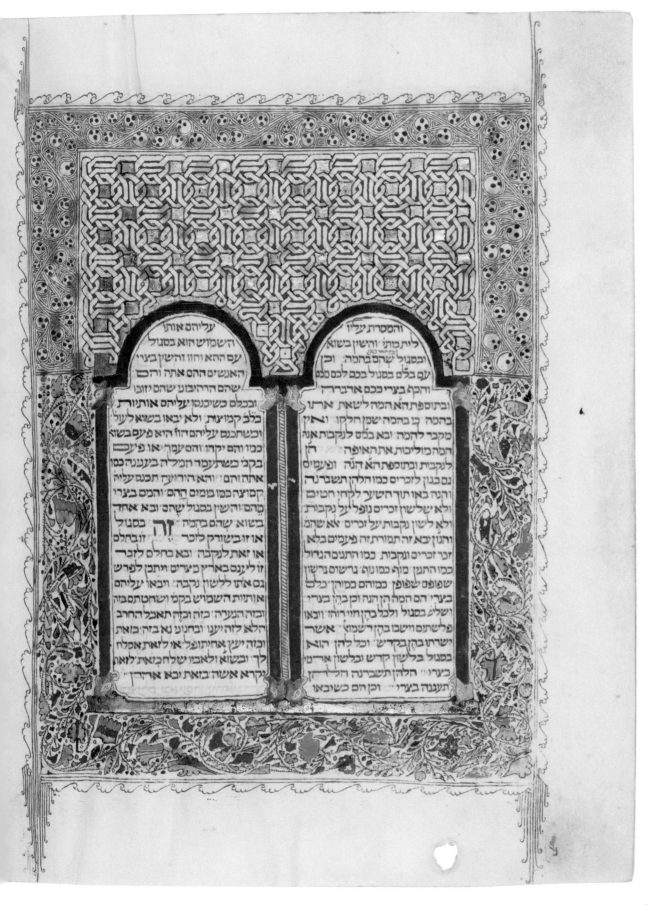

עליהם אותו ‖ והמסרת עליו

(עמודה שמאל)	(עמודה ימין)
השמוש הוא בסגול	לית כותי והשין בשוא
עם ההא והוו זהשין בצרי	ובסגול שהם בהמה וכן
האנשים ההם אתה והם	עם כלם בסגול בכם לכם מכם
שהם הרהיבונו שהט יזכו	והכה בצרי בכם ארבריד
ובכלם כשיכנסו עליהם אותיות	ובתוספת הא המה לשאת ארנו
כלב קמוצת ולא יבאו בשוא לעל	בהמה בן בהמה ישמן חלקו ואין
ובשתכנם עליהם הוו היא פעם בשוא	מכבר להמה ובא בלם לנקבות אנה
כמו והם יקהו והס עמך או פ יעבם	המה מוליכות את האיפה הן
בקמ כשת עמד המלה בענינה כמו	לנקבית ובתוספת הא הנה ופעמים
אתה והם והא היריעה תכנס עליה	נם בנון לזכרים כמו הלהן תשברנה
קמוצה כמו פמים ההם והמם בצרי	והנה באו תור השער לקחי חטים
מהם והשין בסגול שהם ובא אחד	ולא של שון זכרים נופל על נקבות
בשוא שהם בהבה זה בסגול	ולא לשון נקבות על זכרים אא שהמ
או זו בישורק לזכר זו בחלם	והנון יבא או תמירת זה פעמים בלא
או זאת לנקבה ובא בחלם לזבר	זכר זכרים ונקבות כמו התנם הגדול
זו לי ענם בארץ מצרים ויתכן לפרש	כמו התנן מות כמונות נרשום נרשון
נם אתו ללשון נקבה ויבאו עליהם	שפופס שפופן כמוהם כמוהן כלם
אותיות השמוש בקמ ושהטתם בזה	בצרי הם המה הן הנה וכן כהן בצרי
ובזה הנערה כזה וכזה תאכל החרב	ושלים בסגול ולכל בהן חיי רוחי ויבאו
הלא לזה יען ובחנוני נא בזה בזאת	פלשתים וישבו בהן דשמו אשר
וכזה יען אחיתופל אם לזאת אכלה	ישרתו בהן בקדש וכל להן הוא
לך ובשוא ולאבו של הכזאת לזאת	בסגול בלשון קדיש ובלשון ארמי
יקרא אשה בזאת יבא אהרן	בצרי הלהן תשברנה הל הן
	תעגה בצרי וכן הם כשיבאו

PLATE 145 *fol. 441v*

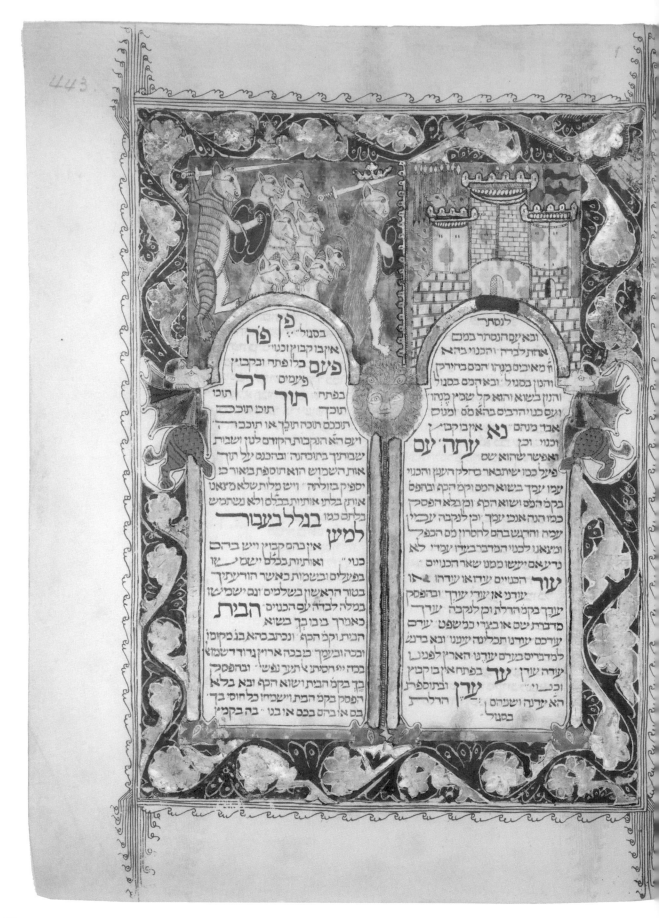

PLATE 146 *fol. 443r*

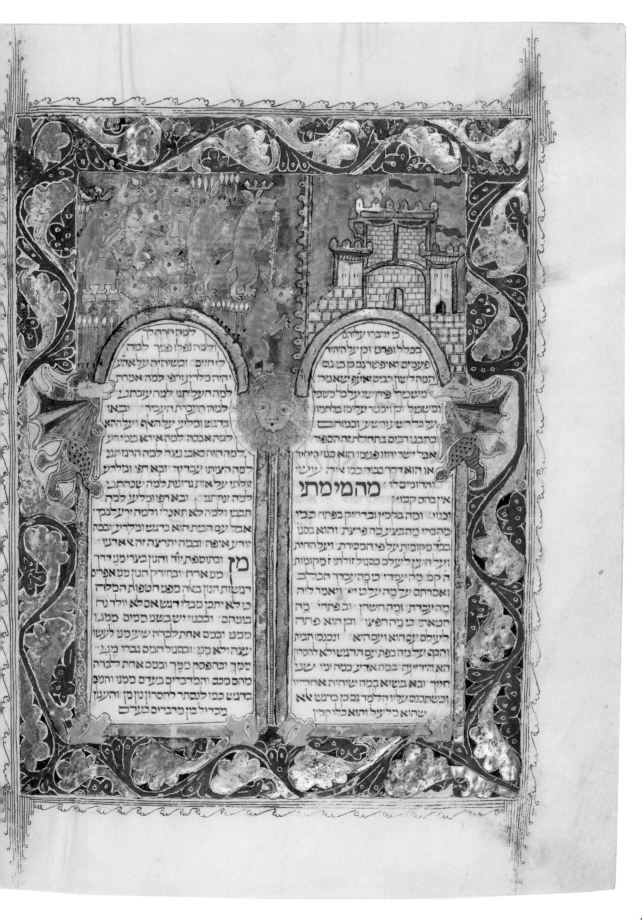

PLATE 147 *fol. 442v*

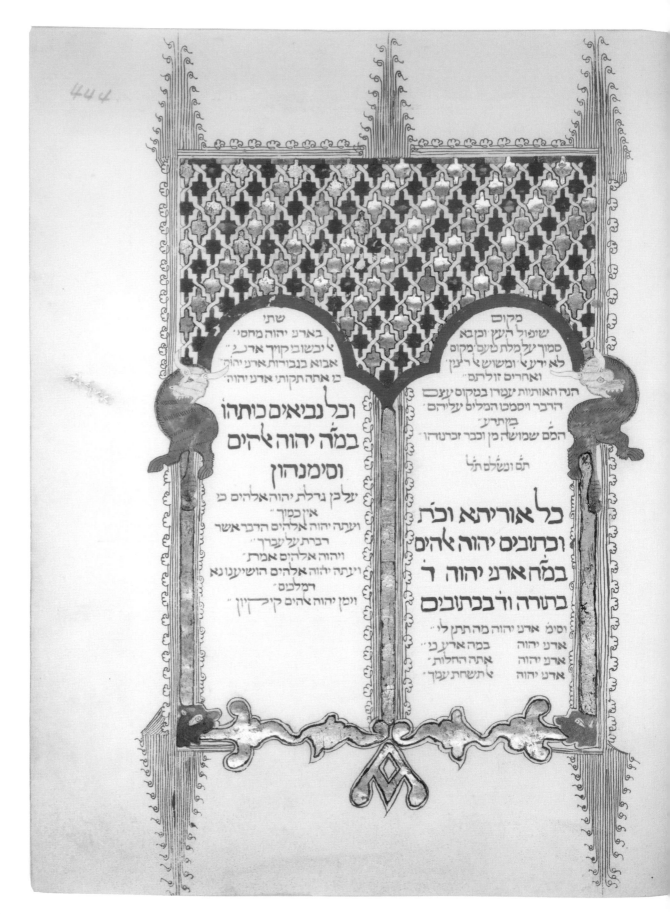

PLATE 148 fol. 444r

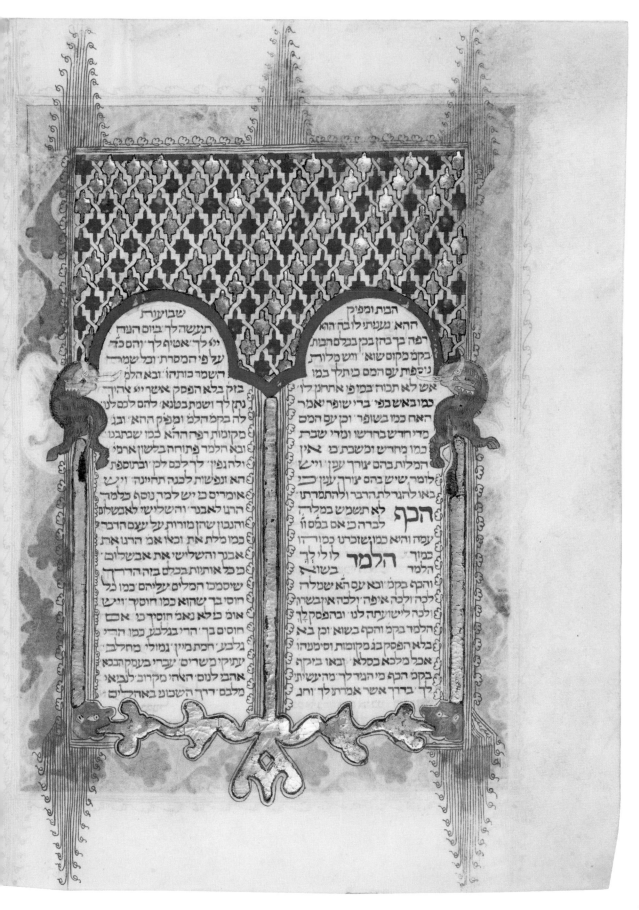

PLATE 149 *fol. 443v*

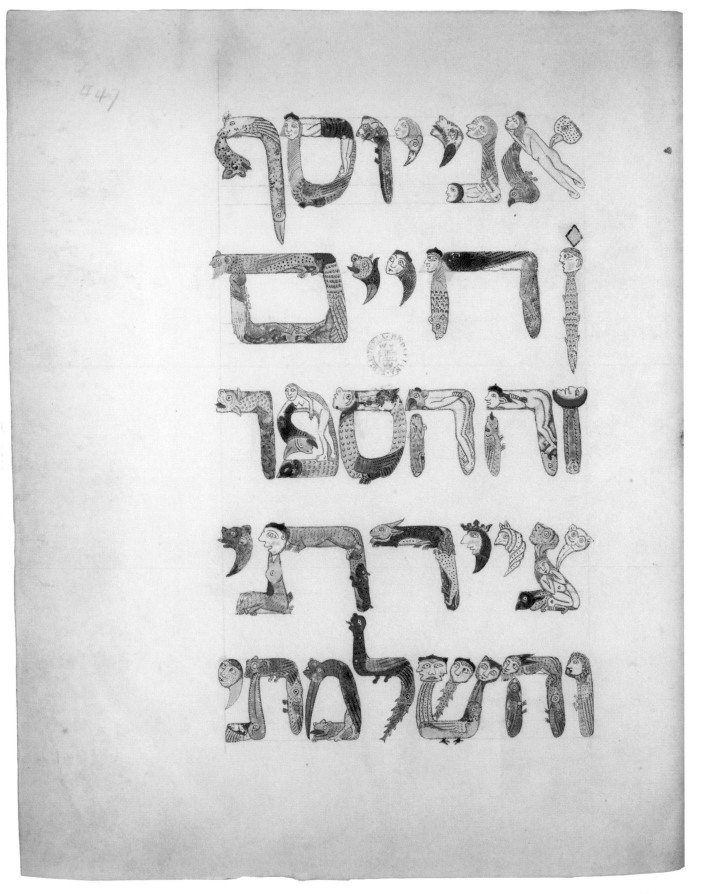

PLATE 150 fol. 447r

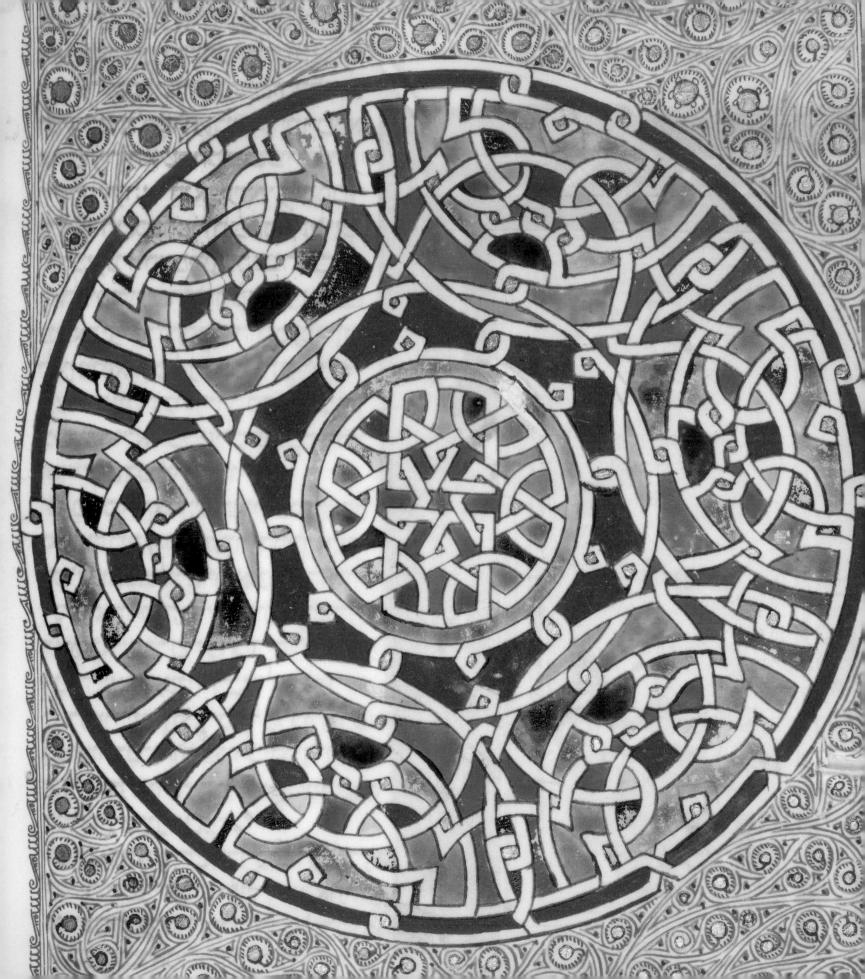

CAPTIONS *to* PLATES

1 *fol. 2r* A page from the *Sefer ha-mikhlol* by David Ḳimḥi written in two columns and decorated with *fleuronné*. The arches are shaped as horseshoes.

2 *fol. 1v* A page from the *Sefer ha-mikhlol* by David Ḳimḥi written in two columns and decorated with *fleuronné*. The arches are shaped as horseshoes.

3 *fol. 3r* A page from the *Sefer ha-mikhlol* by David Ḳimḥi written in two columns and decorated with *fleuronné* and birds.

4 *fol. 2v* A page from the *Sefer ha-mikhlol* by David Ḳimḥi written in two columns and decorated with *fleuronné*.

5 *fol. 4r* A page from the *Sefer ha-mikhlol* by David Ḳimḥi written in two columns and decorated with *fleuronné* and dragons.

6 *fol. 3v* A page from the *Sefer ha-mikhlol* by David Ḳimḥi written in two columns and decorated with *fleuronné* and dragons.

7 *fol. 5r* A page from the *Sefer ha-mikhlol* by David Ḳimḥi written in two columns and decorated with *fleuronné* and interlace patterns. The arches are shaped as horseshoes.

8 *fol. 4v* A page from the *Sefer ha-mikhlol* by David Ḳimḥi written in two columns and decorated with *fleuronné* and interlace patterns. The arches are shaped as horseshoes.

9 *fol. 6r* A page from the *Sefer ha-mikhlol* by David Ḳimḥi written in two columns and decorated with *fleuronné*, interlace patterns, floral elements and animals.

10 *fol. 5v* A page from the *Sefer ha-mikhlol* by David Ḳimḥi written in two columns and decorated with *fleuronné* and interlace patterns.

11 *fol. 7r* A page from the *Sefer ha-mikhlol* by David Ḳimḥi written in two columns and decorated with *fleuronné*, interlace patterns, birds and a grotesque jester.

12 *fol. 6v* A page from the *Sefer ha-mikhlol* by David Ḳimḥi written in two columns and decorated with *fleuronné*, interlace patterns, birds and a grotesque jester.

13 *fol. 8r* A page from the *Sefer ha-mikhlol* by David Ḳimḥi written in two columns and decorated with *fleuronné*, interlace patterns, foxes and dogs, hunting birds, weasels and hares, hens and chicks.

14 *fol. 7v* A page from the *Sefer ha-mikhlol* by David Ḳimḥi written in two columns and decorated with *fleuronné*, interlace patterns, foxes and dogs, hunting birds, weasels and hares, hens and chicks.

NOTES

INTRODUCTION

1. MS. Kennicott 1, fol. 438r; for a full digitization, see digital.bodleian.ox.ac.uk/objects/8c264b23-f6cc-4f18-98cf-9d75f7175b54 (accessed August 2022). The word לוא is taken from Isa. 48:18 and means 'if' [you had listened to my commandments]. The numeric value of its letters is 37.

2. Lisbon, Biblioteca Nacional de Portugal, MS Il 72; for a full digitization, see permalinkbnd.bnportugal.gov.pt/viewer/69339/?offset=#page=10&viewer=thumb&o=info&n=0&q= (accessed August 2022). For the birth record, see 429v.

3. 298 × 240 mm.

4. Bezalel Narkiss, Alizah Cohen Mushlin and Anat Tcherikover, *Hebrew Illuminated Manuscripts in the British Isles*, Volume 1: *Spanish and Portuguese Manuscripts,* Oxford University Press, Oxford, 1982, p. 159; Bezalel Narkiss and Aliza Cohen-Mushlin, *The Kennicott Bible: An Introduction*, Facsimile Editions, London, 1985, ch. 6.

5. For background on Isabel's rule, see Barbara F. Weissberger (ed.), *Queen Isabel I of Castile: Power, Patronage Persona*, Tamesis, Boydell & Brewer, Woodbridge and Rochester NY, 2008.

6. Narkiss and Cohen-Mushlin, *The Kennicott Bible*, ch. 7.

7. Oxford 1776 (vol. 1, including also the *Dissertatio generalis*) and 1780 (vol. 2).

8. For a detailed description of Kennicott's collection and the project, see Theodor Dunkelgrün, 'The Kennicott Collection', in Rebecca Abrams and César Merchán-Hamann (eds), *Jewish Treasures from Oxford Libraries*, Bodleian Library Publishing, Oxford, 2020, pp. 115–58.

9. Rachel Vishnitzer, 'Une Bible enluminée par Joseph ibn Hayyim', *Revue des études juives* 73, 1921, pp. 161–72.

10. Cecil Roth, 'A Masterpiece of Medieval Spanish-Jewish Art: The Kennicott Bible', *Sefarad*, vol. 12, no. 2, 1952, pp. 351–68.

11. Narkiss, Cohen-Mushlin and Tcherikover, *Hebrew Illuminated Manuscripts in the British Isles*, vol. 1, pp. 153–9.

12. Narkiss and Cohen-Mushlin, *The Kennicott Bible*.

13. Katrin Kogman-Appel, *Jewish Book Art between Islam and Christianity: The Decoration of Hebrew Bibles in Medieval Spain*, Brill, Leiden and Boston MA, 2004, pp. 212–15.

CONTENTS, STRUCTURE & ORGANIZATION

1. On the Five Scrolls and their role in synagogal liturgy, see Ismar Elbogen, *Jewish Liturgy: A Comprehensive History*, Jewish Publication Society and Jewish Theological Seminary of America, Philadelphia PA and New York, 1993, pp. 149–50.

2. On the order of biblical books in the medieval Hebrew tradition, see Christian D. Ginsburg, *Introduction to the Massoretico-Critical Edition of the Hebrew Bible*, Ktav Publishing House, New York, 1966, pp. 1–8.

3. Edited in Raphaël Pérez, ''Adat devorim de Yoseph Qostandini: Édition et étude critique d'un manuscrit hébreu du Moyen-Age', D.Phil. thesis, Université Jean Moulin Lyon III, 1984.

4. On the 'Liturgical Pentateuch', see David Stern, 'The Hebrew Bible in Europe in the Middle Ages: A Preliminary Typology', *Jewish Studies: An Internet Journal* 11, 2012, pp. 290–301; Stern, *The Jewish Bible: A Material History*, Samuel and Althea Stroum Lectures in Jewish Studies, University of Washington Press, Seattle WA, 2017, pp. 89–90; and Élodie Attia, 'Bibles hébraïques partielles: Le cas des "Pentateuque-Meguillot-Haftarot" ashkénazes', in Élodie Attia, Patrick Andrist and Marilena Maniaci (eds), *From the Thames to the Euphrates: Intersecting Perspectives on Greek, Latin and Hebrew Bibles*, De Gruyter, Berlin and Boston MA, 2023, pp. 61–82.

5. See, for example, Javier del Barco, 'From the Archaeological Turn to "Codicologie Structurale": The Concept of Codicology and the Material Description of Hebrew Manuscripts', in Irina Wandrey (ed.), *Jewish Manuscript Cultures: New Perspectives*, De Gruyter, Berlin and Boston MA, 2017, particularly pp. 17–23.

6. See Israel Yeivin, *Introduction to the Tiberian Masorah*, Masoretic Studies 5, Scholars Press, Missoula MT, 1980, pp. 40–42.

7. On multi-text Bibles, see Stern, 'The Hebrew Bible in Europe in the Middle Ages', pp. 302–11; and Stern, *The Jewish Bible*, pp. 90. On the layout of glossed Hebrew Bibles, see Javier del Barco, 'The Ashkenazi Glossed Bible', in *The Polonsky Foundation Catalogue of Digitised Hebrew Manuscripts: Articles* [blog], 2016, www.bl.uk/hebrew-manuscripts/articles/the-ashkenazi-glossed-bible (accessed 29 April 2021); and del Barco, 'The Layout of the Glossed Hebrew Bible from Manuscript to Print', in Attia, Andrist and Maniaci (eds), *From the Thames to the Euphrates*.

8. See Katrin Kogman-Appel, *Catalan Maps and Jewish Books: The Intellectual Profile of Elisha ben Abraham Cresques (1325–1387)*, Terrarum Orbis 15, Brepols, Turnhout, 2020, pp. 35–6 and 68–70; Katrin Kogman-Appel, 'The Scholarly Interests of a Scribe and Mapmaker in Fourteenth-Century Majorca: Elisha ben Abraham Bevenisti Cresques's Bookcase', in Javier del Barco (ed.), *The Late Medieval Hebrew Book in the Western Mediterranean: Hebrew Manuscripts and Incunabula in Context*, Études sur le judaïsme médiéval 65, Brill, Leiden and Boston MA, 2015, pp. 156–60; del Barco, *Bibliothèque nationale de France: Hébreu 1 à 32; manuscrits de la bible hébraïque*, Manuscrits en caractères hébreux conservés dans les bibliothèques publiques de France 4, Brepols, Turnhout, 2011, pp. 62–7; and del Barco, *Catálogo de manuscritos hebreos de la comunidad de Madrid*, 3 vols, Consejo Superior de Investigaciones Científicas, Instituto de Filología, Madrid, 2003–06, vol. 1, pp. 147–8.

9. On the placement of Ḳimḥi's *Sefer ha-mikhlol* in the Kennicott Bible and its implications, see Adam S. Cohen, 'The Kennicott Bible's Codicology and Its Implications', *Journal of the Walters Art Museum* 76, 2023, journal.thewalters.org/volume/76/essay/the-kennicott-bibles-codicology-and-its-implications.

10. On these elements, see throughout Katrin Kogman-Appel, *Jewish Book Art between Islam and Christianity: The Decoration of Hebrew Bibles in Medieval Spain*, Brill, Leiden, 2004.

11. See del Barco, *Bibliothèque Nationale de France: Hébreu 1 à 32*, pp. 198–203.

MATERIAL DESCRIPTION & LAYOUT

1. For a list and a description of the codices copied by Ibn Zabara, see Jordan S. Penkower, *Masorah and Text Criticism in the Early Modern Mediterranean: Moses Ibn Zabara and Menahem de Lonzano*, Magnes Press, Jerusalem, 2014, pp. 17–21.

2. This Bible, which is particularly interesting because of its additional marginal notes on the biblical text by Menaḥem de Lonzano, has been analysed in Penkower, *Masorah and Text Criticism*.

3. See ibid., p. 18.

4. See Benjamin Richler, 'The Scribe Moses ben Jacob ibn Zabara of Spain: A Moroccan Saint?', *Jewish Art* 18, 1992, pp. 141–7.

5. See ibid., esp. pp. 144–7.

6. On the selection and functions of Hebrew script modes, see Malachi Beit-Arié, *Unveiled Faces of Medieval Hebrew Books: The Evolution of Manuscript Production; Progression or Regression?*, Magnes Press, Jerusalem, 2003, pp. 67–81.

7. On *otiyyot gedolot* and *otiyyot qetannot*, see Christian D. Ginsburg, *The Massorah: Translated into English with a Critical and Exegetical Commentary*, 4 vols, Carl Fromme, Vienna, 1897, vol. 4, pp. 39–41; Israel Yeivin, *Introduction to the Tiberian Masorah*, Masoretic Studies 5, Scholars Press, Missoula MT, 1980, pp. 47–8; and María Josefa de Azcárraga, 'Las 'ôtiyyôt

gedôlôt en las compilaciones masoréticas', *Sefarad* 54, 1994, pp. 13–29.

8. See Javier del Barco, 'From Scroll to Codex: Dynamics of Text Layout Transformation in the Hebrew Bible', in Bradford A. Anderson (ed.), *From Scrolls to Scrolling: Sacred Texts, Materiality, and Dynamic Media Cultures*, De Gruyter, Berlin and Boston MA, 2020, pp. 91–118; Michèle Dukan, *La Bible hébraïque: Les codices copiés en Orient et dans la zone séfarade avant 1280*, Bibliologia: Elementa ad Librorum Studia Pertinentia 22, Brepols, Turnhout, 2006, pp. 37–44; Ben Outhwaite, 'The Sefer Torah and Jewish Orthodoxy in the Islamic Middle Ages', in Anderson, *From Scrolls to Scrolling*, pp. 63–90.

9. On the layout of these poetic sections, see Dukan, *La Bible hébraïque*, pp. 44–54; Javier del Barco, '*Shirat ha-Yam* and Page Layout in Late Medieval Sephardi Bibles', in Luis Urbano Afonso and Tiago Moita (eds), *Sephardic Book Art of the 15th Century*, Studies in Medieval and Early Renaissance Art History, Harvey Miller, Turnout, 2019, pp. 107–20; Orlit Kolodni, 'The Pentateuch in Medieval Italian Manuscripts and *Tiqunei Soferim*: Text, Open and Closed Sections and the Layout of the Songs' (in Hebrew), D.Phil. thesis, Bar-Ilan University, 2008; Jordan S. Penkower, *New Evidence for the Pentateuch Text in the Aleppo Codex* (in Hebrew), Bar-Ilan University Press, Ramat Gan, 1992, pp. 32–50; Jordan S. Penkower, 'Fragments of Six Early Torah Scrolls: Open and Closed Sections, The Layout of *Ha'azinu* and of the End of Deuteronomy', in Nicholas de Lange and Judith Olszowy-Schlanger (eds), *Manuscrits hébreux et arabes: Mélanges en l'honneur de Colette Sirat*, Bibliologia 38, Brepols, Turnhout, 2014,

pp. 39–61; Yosi Peretz, 'The Pentateuch in Medieval Ashkenazi Manuscripts, *Tiqunei Soferim* and Torah Scrolls: Text, Open and Closed Sections and the Layout of the Songs' (in Hebrew), D.Phil. thesis, Bar-Ilan University, 2008; Peretz, 'The Layout of the Song of "Haazinu" (Deut. 31:28–32:47) in Medieval Ashkenazi Bible Manuscripts' (in Hebrew), in Michael Avioz (ed.), *Zer Rimonim: Studies in the Bible and Its Exegesis Presented to Prof. Rimon Kasher*, International Voices in Biblical Studies, Society of Biblical Literature, Atlanta GA, 2013, pp. 355–74; Peretz, 'Techniques of Scribes in Writing the Passages before "Shirat Hayam" and "Shirat Haazinu' (in Hebrew), *Quntres* 3, 2012, pp. 35–59.

10. English translation of Jerusalem Talmud *Megillah* in *The Talmud of the Land of Israel: A Preliminary Translation and Explanation*, Volume 19: *Megillah*, trans. Jacob Neusner, Chicago Studies on the History of Judaism, University of Chicago Press, Chicago IL and London, 1987.

11. Bezalel Narkiss and Aliza Cohen-Mushlin, *The Kennicott Bible: An Introduction*, companion volume to the facsimile edition of the Kennicott Bible, Facsimile Editions, London, 1985, p. 10. See also Theodor Dunkelgrün, 'The Kennicott Collection', in Rebecca Abrams and César Merchán-Hamann (eds), *Jewish Treasures from Oxford Libraries*, Bodleian Library, Oxford, 2020, p. 126: 'The manuscript is written in exquisite square Sephardi script … The manuscript is stunningly illuminated throughout in a wide variety of striking colours, zoomorphic images, carpet pages and other artistic illustrations.'

THE MASORAH

1. See Paul Kahle, *Masoreten des Westens*, W. Kohlhammer, Stuttgart, 1927; Aron Dotan, 'Masorah', in *Encyclopaedia Judaica*, 3rd edn, vol. 16, cols 1401–82, Jerusalem, 1974; Aron Dotan, 'De la Massora à la Grammaire: Les débuts de la pensée grammaticale dans l'hébreu', *Journal Asiatique* 278, 1990, pp. 13–30.

2. Benjamin Kennicott, *A Dissertation in Two Parts: Part the First compares I Chron. XI with 2 Sam. V and XXIII; and Part the Second contains Observations on Seventy Hebrew Mss, with an Extract of Mistakes and Various Readings*, 2 vols, Oxford, 1753; Kennicott, *The Ten Annual Accounts of the Collation of Hebrew Manuscripts of the Old Testament: Begun in 1760 and Compleated in 1769*, Oxford: Mr Fletcher & Prince; Cambridge: Mr

Woodyer; London: Mr. Rivington, Payne, Dodfley and Fletcher. Oxford–Cambridge–London, 1770; Kennicott, *The State of the Collation of the Hebrew Manuscripts of the Old Testament: At the End of the Ninth Year. MDCCLXVIII*, Oxford: Sold by Mr Fletcher & Prince; Cambridge: Mr Woodyer; London: Mr. Rivington, Payne, Dodfley and Fletcher. Oxford-Cambridge-London, 1768; Giovanni Battista De Rossi, *Variae lectiones Veteris Testamenti: ex immensa mss. editorumq. codicum congerie haustae et ad samar. textum, ad vetustiss. versiones, ad accuratiores sacrae criticae fontes ac leges examinatae*, Regio Typographeo, 1784.

3. Harry M. Orlinsky, 'The Origin of the Kethib-qere System: A New Approach', in *Supplements to Vetus*

Testamentum 7, Congress Volume, 1959, pp. 184–92; Robert Gordis, *The Biblical Text in the Making: A Study of the Kethib-Qere*, augmented edn, Ktav Publishing House, New York, 1971.

4. Carmel McCarthy, *The Tiqqune Sopherim and other Theological Corrections in the Masoretic Text of the Old Testament*, Orbis Biblicus et Orientalis 36, Universitätsverlag, Freiburg/Vandenhoeck & Ruprecht, Göttingen, 1981.

5. *Sefer Mikhlol* is a treatise that deals with both grammatical issues and the roots of words.

6. It is said that the Cervera Bible served as a model for the Kennicott Bible. There are a great many similarities between the two texts. On these similarities, see Katrin Kogman-Appel, *Jewish Book Art between Islam and Christianity*, Brill, Leiden and Boston MA, 2004, pp. 212–13, and the following chapter of the present volume.

7. For more information on the model codices in Sephardic manuscripts, see María Teresa Ortega-Monasterio, 'Los códices modelo y los manuscritos hebreos bíblicos españoles', *Sefarad*, vol. 65, no. 2, 2005, pp. 353–83.

ARTISTIC EMBELLISHMENTS

1. Eleazar Gutwirth, 'Towards Expulsion: 1391–1492', in Elie Kedourie (ed.), *Spain and the Jews: The Sephardi Experience 1492 and After*, Thames & Hudson, London, 1992, pp. 51–73.

2. Parma, Biblioteca palatina, MS Parm. 1959, fols 1r–20r, https://web.nli.org.il/sites/NLI/English/digitallibrary/pages/viewer.aspx?&presentorid=manuscripts&docid=pnx_manuscripts990000806780205171–1#|FL49206072 (accessed 15 May 2021); for the possible connection with Joseph ibn Hayyim, see David S. Blondheim, 'An Old Portuguese Work on Manuscript Illumination', *Jewish Quarterly Review* 19, 1928, pp. 97–8, 97–135; Cecil Roth, 'A Masterpiece of Medieval Spanish-Jewish Art: The Kennicott Bible', *Sefarad*, vol. 12, no. 2, 1952, pp. 351–68.

3. Déborah Matos and Luís U. Afonso, 'The "Book on How to Make Colours" ("O livro de como se fazem as cores") and the "Schedula diversarum artium"', in Andreas Speer, Maxime Mauriege and Hiltrud Westermann-Angerhausen (eds), *Zwischen Kunsthandwerk und Kunst: Die 'Schedula diversarum artium'*, De Gruyter, Berlin, 2014, pp. 305–17; António João Cruz and Luís U. Afonso, 'On the Date and

8. Christian D. Ginsburg, *Introduction to the Massoretico-Critical Edition of the Hebrew Bible*, Ktav Publishing House, New York, 1966, pp. 429–31.

9. Ibid., pp. 431–2.

10. On certain phenomena of the Masorah, such as the *puncta extraordinaria*, large and small letters, etc., see Ginsburg, *Introduction to the Massoretico-Critical Edition*, pp. 318–44; Israel Yeivin, *Introduction to the Tiberian Masorah*, Scholars Press, Missoula MT, 1980, pp. 40–64; M.J. de Azcárraga, 'Las 'otiyyot gedolot en las compilaciones masoréticas', *Sefarad*, vol. 54, no. 1, 1994, pp. 13–29.

11. Mudejar style refers to the ornamentation developed in the Iberian Peninsula between the thirteenth and sixteenth centuries, deeply influenced by the architectural art present in Al-Andalus or Islamic Iberia. This style is present in illumination of Hebrew manuscripts produced in the Iberian Peninsula during medieval times. See Kogman-Appel, *Jewish Book Art between Islam and Christianity*.

12. See note 6.

Contents of a Portuguese Medieval Technical Book on Illumination: *O livro de como se fazem as cores*', *Medieval History Journal*, vol. 11, no. 1, 2008, pp. 1–28.

4. Rachel Vishnitzer, 'Une Bible enluminée par Joseph ibn Hayyim', *Revue des études juives* 73, 1921, pp. 161–72.

5. Roth, 'A Masterpiece of Medieval Spanish-Jewish Art'.

6. Bezalel Narkiss, Alizah Cohen Mushlin and Anat Tcherikover, *Hebrew Illuminated Manuscripts in the British Isles*, Volume 1: *Spanish and Portuguese Manuscripts*, Oxford University Press, Oxford, 1982, pp. 153–9.

7. Bezalel Narkiss and Aliza Cohen-Mushlin, *The Kennicott Bible: An Introduction*, Facsimile Editions, London, 1985; the decorations are discussed in chs 3, 4 and 5.

8. Katrin Kogman-Appel, *Jewish Book Art between Islam and Christianity: The Decoration of Hebrew Bibles in Medieval Spain*, Brill, Leiden and Boston MA, 2004, pp. 212–15.

9. Adam S. Cohen and Linda Safran, 'Abstraction in the Kennicott Bible', in Elina Gertsman (ed.), *Abstraction in Medieval Art: Beyond the Ornament*, Amsterdam University Press, Amsterdam, 2021, pp. 89 114.

10. Cecil Roth, 'An Additional Note on the Kennicott Bible', *Bodleian Library Record* 6, 1961, pp. 659–62.

11. There is an exception: a decorated Bible from 1260 from Toledo, now in the National Library of Israel, MS Heb. 4° 790 (known as the Damascus Keter), features some apparently later painted additions that include two extremely stylized human faces, fols 153v and 154v, www.nli.org.il/he/manuscripts/NNL_ALEPH000042438/NLI?_ga=2.99970206.1602637092.1541920600–1067578015.1509615958#$FL18951895. Owing to a note in the colophon, this book is commonly attributed to Burgos; however, the word 'Burgos' appears faded and apparently above an erased earlier inscription. In terms of its appearance, the Bible belongs to the Toledan tradition of Bible production.

12. The Cervera Bible also contains portions of Ḳimḥi's grammatical work; for a detailed description of the texts in both codices, see Narkiss and Cohen-Mushlin, *The Kennicott Bible*, pp. 24–6.

13. David Stern, *Jewish Literary Cultures,* Volume 2: *The Medieval and Early Modern Periods*, Penn State University Press, University Park PA and London, 2019, p. 76.

14. Sheila Edmunds, 'A Note on the Art of Joseph Ibn Hayyim', *Studies in Bibliography and Booklore* 11, 1975–76, pp. 25–40; Edmunds, 'The Kennicott Bible and the Use of Prints in Hebrew Manuscripts', *Atti del XXIV Congresso Internazionale di Storia dell'Arte* 8, CLUEB, Bologna, 1979, pp. 23–9; for further discussions, see Narkiss and Cohen-Mushlin, *The Kennicott Bible*, ch. 4. For background on playing cards, see more recently Timothy Husband, *The World in Play: Luxury Cards 1430–1540*, Metropolitan Museum of Art, New York/Yale University Press, New Haven CT and London, 2015; on engraved cards, see pp. 41–7.

15. Eleazar Gutwirth, 'La cultura material Hispano-Judía: Entre la norma y la práctica', in Javier Castaño (ed.), *¿Una sefarad inventada?: los problemas de interpretación de los restos materiales de los judíos en España*, Ediciones El Almendro, Cordoba, 2014, pp. 93–5.

16. London, private collection of David Sofer, formerly Jerusalem, Schocken Library, MS 24087; Jerusalem, Israel Museum, MS 180/50: see Katrin Kogman-Appel, *Die Zweite Nürnberger und die Jehuda Haggada: Jüdische Illuminatoren zwischen Tradition und Fortschritt*, Peter Lang, Europäischer Verlag der Wissenschaften, Frankfurt am Main 1999, pp. 156–65.

17. Marc M. Epstein, 'Thought Crimes: Implied Ensuing Action in Medieval Manuscripts Made for Jewish Patrons and Audiences', in Colum Hourihane (ed.), *Manuscripta Illuminata: Approaches to Understanding Medieval and Renaissance Manuscripts*, Index of Christian Art, Princeton NJ, 2014, pp. 69–86, esp. p. 80.

18. Ursula Schubert, 'Zwei Tierszenen am Ende der ersten Kennicott Bibel (La Coruña 1476) in Oxford', *Jewish Art* 12/13, 1986/87, pp. 82–101; Epstein, 'Thought Crimes', the citations appear on pp. 81–4.

19. The following remarks are a summary of my study 'Animals at War in the Kennicott Bible', forthcoming in a Festschrift.

20. *Babylonian Talmud Horayot* 13a–13b; for English, see Isidore Epstein (ed.), *The Soncino Babylonian Talmud*, Soncino Press, London, 1935–52.

21. Berekhiah bar Natronai Hanaqdan, *Mishle Shu'alim*, ed. Abraham M. Habermann, Schocken, Jerusalem and Tel Aviv, 1946; for English, see Berekhiah bar Natronai Hanaqdan, *Fables of a Jewish Aesop*, trans. Moses Hadas, Columbia University Press, New York and London, 1967; Isaac ibn Sahula, *Meshal Haqadmoni*, ed. and trans. Raphael Loewe, Littmann Library of Jewish Civilization, Oxford and Portland OR, 2004.

22. Judith Baskin, *Pharaoh's Counsellors: Job, Jethro, and Balaam in Rabbinic and Patristic Tradition*, Scholars Press, Chico CA, 1983.

23. Biblioteca palatina, MS Parm. 2668, web.nli.org.il/sites/NLI/English/digitallibrary/pages/viewer.aspx?&presentorid=manuscripts&docid=pnx_manuscripts990000787980205171–1#|FL17768289 (accessed 15 May 2021); Paris, Bibliothèque nationale de France, MS hébr. 7, web.nli.org.il/sites/NLI/Hebrew/digitallibrary/pages/viewer.aspx?presentorid=manuscripts&docid=pnx_manuscriptS99000128%3Cmark%3E7%3C/mark%3E300205171–3 (accessed 15 May 2021).

24. Joseph Gutmann, 'When the Kingdom Comes: Messianic Themes in Medieval Jewish Art', *Art Journal* 27, 1967/68, pp. 168–75; Gutmann, 'The Messianic Temple in Spanish Medieval Manuscripts', in Gutmann, *The Temple of Solomon: Archaeological Fact and Medieval Tradition in Christian, Islamic and Jewish Art*, Scholars Press, Missoula MN, 1976, pp. 125–45.

This view was rejected by Thérèse Metzger, 'Les objets du culte, le sanctuaire du Désert et le Temple de Jérusalem, dans les Bibles hébraiques médiévales enluminés en Orient et en Espagne', *Bulletin of the John Rylands University Library* 52, 1969, pp. 397–436, and 53, 1970–71, pp. 169–85, who sees the images as simply illustrations of the biblical descriptions of the Tabernacle and the Temple; see also Carl Otto Nordström, 'Some Miniatures in Hebrew Bibles', in André Grabar (ed.), *Synthronon. Art et Archéologie de la fin de l'Antiquité et du Moyen Age*, vol. 2, Librairie C. Klincksieck, Paris, 1968, pp. 89–105.

25. For detailed discussions of these images, their meaning and their sources, see, among others, Elisabeth Revel-Neher, *Le Témoignage de l'absence: Les objets du sanctuaire à Byzance et dans l'art juif du XIe au XV siècle*, De Boccard, Paris, 1998; for a discussion of these images vis-à-vis Maimonides' comments, see Kogman-Appel, *Jewish Book Art*, ch. 4; for an alternative interpretation relating the images of the fourteenth century to the teachings of Nahmanides, see Eva Frojmovic, 'Messianic Politics in Re-Christianized Spain: Images of the Sanctuary in Hebrew Bible Manuscripts', in Frojmovic (ed.), *Imagining the Self, Imagining the Other*, Brill, Leiden, 2002, pp. 91–128.

26. The following summarizes my observations in 'The Messianic Sanctuary in late Fifteenth-Century Sepharad: Isaac de Braga's Bible and the Reception of Traditional Temple Imagery', in Renana Bartal and Hanna Vorholdt (eds), *Between Jerusalem and Europe: Essays in Honour of Bianca Kühnel*, Brill, Leiden and Boston MA, 2015, pp. 233–54.

27. For a recent discussion of the menorah as a Jewish symbol, see Steven Fine, *The Menorah from the Bible to Modern Israel*, Harvard University Press, Cambridge MA and London, 2016.

28. Translations from the Bible follow *Tanakh: The Holy Scriptures. The New JPS Translation According to the Traditional Hebrew Text*, Jewish Publication Society, Philadelphia PA, 1985.

29. Moses ben Nahman, *Perush ha-Ramban: Al ha-Torah, Deuteronomy 32. 40*, ed. Haim (Charles) B. Chavel, Mossad Harav Kook, Jerusalem, 1962; for the English translation, see *Commentary on the Torah*, trans. and notes by Charles B. Chavel, 5 vols, Shilo, New York, 1971–76.

30. Moses ben Nahman (Ramban), *Writings and Discourses*, trans. Haim (Charles) Chavel, Shilo, New York, 1985, pp. 33–4.

31. For an overview, see Narkiss, Cohen-Mushlin and Tcherikover, *Hebrew Illuminated Manuscripts in the British Isles*, vol. 1, pp. 137–51; and recently Luís Urbano Afonso and Adelaide Miranda (eds), *O livro e a iluminura judaica em Portual no final de Idade Média*, Biblioteca Nacional de Portugal, Lisbon, 2015.

BIBLIOGRAPHY

Afonso, L.U. and A. Miranda (eds), *O livro e a iluminura judaica em Portugal no final de Idade Média*, Biblioteca Nacional de Portugal, Lisbon, 2015.

Attia, É., 'Bibles hébraïques ashkénazes des XIIe et XIIIe siècles: Considérations sur les Bibles partielles par sélection de type "Pentateuque-Meguillot-Haftarot"', in Élodie Attia, Patrick Andrist and Marilena Maniaci (eds), *From the Thames to the Euphrates: Intersecting Perspectives on Greek, Latin and Hebrew Bibles*, De Gruyter, Berlin and Boston MA, forthcoming.

Azcárraga, M.J. de, 'Las *'ôtiyyôt gedôlôt* en las compilaciones masoréticas', *Sefarad*, vol. 54, no. 1, 1994, pp. 13–29.

Barco, J. del, *Catálogo de manuscritos hebreos de la comunidad de Madrid*, 3 vols, Consejo Superior de Investigaciones Científicas, Instituto de Filología, Madrid, 2003.

———, *Bibliothèque nationale de France: Hébreu 1 à 32; Manuscrits de la bible hébraïque*, Manuscrits en caractères hébreux conservés dans les bibliothèques publiques de France, vol. 4, Brepols, Turnhout, 2011.

———, 'The Ashkenazi Glossed Bible', in *The Polonsky Foundation Catalogue of Digitised Hebrew Manuscripts: Articles* [blog], 2016, www.bl.uk/hebrew-manuscripts/articles/the-ashkenazi-glossed-bible.

———, 'From the Archaeological Turn to "Codicologie Structurale": The Concept of Codicology and the Material Description of Hebrew Manuscripts', in Irina Wandrey (ed.), *Jewish Manuscript Cultures: New Perspectives*, De Gruyter, Berlin and Boston MA, 2017, pp. 3–28.

———, '*Shirat ha-Yam* and Page Layout in Late Medieval Sephardi Bibles', in *Sephardic Book Art of the 15th Century*, ed. Luís U. Afonso and Tiago Moita, Studies in Medieval and Early Renaissance Art History, Harvey Miller, Turnout, 2019, pp. 107–20.

———, 'From Scroll to Codex: Dynamics of Text Layout Transformation in the Hebrew Bible', in Bradford A. Anderson, *From Scrolls to Scrolling: Sacred Texts, Materiality, and Dynamic Media Cultures*, De Gruyter, Berlin and Boston MA, 2020, pp. 91–118.

———, 'The Layout of the Glossed Hebrew Bible from Manuscript to Print', in Élodie Attia, Patrick Andrist and Marilena Maniaci (eds), *From the Thames to the Euphrates: Intersecting Perspectives on Greek, Latin and Hebrew Bibles*, De Gruyter, Berlin and Boston MA, forthcoming.

Baskin, J., *Pharaoh's Counsellors: Job, Jethro, and Balaam in Rabbinic and Patristic Tradition*, Scholars Press, Chico CA, 1983.

Beit-Arié, M., *Unveiled Faces of Medieval Hebrew Books: The Evolution of Manuscript Production; Progression or Regression?*, Magnes Press, Jerusalem, 2003.

Blondheim, D.S., 'An Old Portuguese Work on Manuscript Illumination', *Jewish Quarterly Review* 19, 1928, pp. 97–135.

Cohen, Adam S., 'The Kennicott Bible's Codicology and Its Implications', *Journal of the Walters Art Museum* 76, 2023, journal.thewalters.org/volume/76/essay/the-kennicott-bibles-codicology-and-its-implications.

Cohen, A.S., and L. Safran, 'Abstraction in the Kennicott Bible', in Elina Gertsman (ed.), *Abstraction in Medieval Art: Beyond the Ornament*, Amsterdam University Press, Amsterdam, 2021, pp. 89–114.

Cruz. A.J., and L.U. Afonso, 'On the Date and Contents of a Portuguese Medieval Technical Book on

Illumination: *O livro de como se fazem as cores*', *Medieval History Journal*, vol. 11, no. 1, 2008, pp. 1–28.

Dotan, A., 'Masorah', in *Encyclopaedia Judaica*, 3rd edn, vol. 16, cols 1401–82, Jerusalem, 1974.

———, 'De la Massora à la Grammaire: Les débuts de la pensée grammaticale dans l'hébreu', *Journal Asiatique* 278, 1990, pp. 13–30.

Dukan, M., *La Bible hébraïque: Les codices copiés en Orient et dans la zone séfarade avant 1280*, Bibliologia: Elementa ad Librorum Studia Pertinentia 22, Brepols, Turnhout, 2006.

Dunkelgrün, T., 'The Kennicott Collection', in Rebecca Abrams and César Merchán-Hamann (eds), *Jewish Treasures from Oxford Libraries*, Bodleian Library, Oxford, 2020, pp. 115–57.

Edmunds, Sh., 'A Note on the Art of Joseph Ibn Hayyim', *Studies in Bibliography and Booklore* 11, 1975–76, pp. 25–40.

———, 'The Kennicott Bible and the Use of Prints in Hebrew Manuscripts', *Atti del XXIV Congresso Internazionale di Storia dell'Arte* 8, CLUEB, Bologna, 1979, pp. 23–9.

Elbogen, I., *Jewish Liturgy: A Comprehensive History*, Jewish Publication Society and Jewish Theological Seminary of America, Philadelphia PA and New York, 1993.

Epstein, M.M., 'Thought Crimes: Implied Ensuing Action in Medieval Manuscripts Made for Jewish Patrons and Audiences', in Colum Hourihane (ed.), *Manuscripta Illuminata: Approaches to Understanding Medieval and Renaissance Manuscripts*, Index of Christian Art, Princeton NJ, 2014, pp. 69–86.

Fine, S., *The Menorah from the Bible to Modern Israel*, Harvard University Press, Cambridge MA and London, 2016.

Frojmovic, E., 'Messianic Politics in Re-Christianized Spain: Images of the Sanctuary in Hebrew Bible Manuscripts', in Eva Frojmovic (ed.), *Imagining the Self, Imagining the Other*, Brill, Leiden, 2002, pp. 91–128.

Ginsburg, C.D., *The Massorah: Translated into English with a Critical and Exegetical Commentary*, 4 vols, Carl Fromme, Vienna, 1897.

———, *Introduction to the Massoretico-Critical Edition of the Hebrew Bible*, Ktav Publishing House, New York, 1966.

Gordis, R., *The Biblical Text in the Making: A Study of the Kethib-Qere*, augmented edn, Ktav Publishing House, New York, 1971.

Gutmann, J., 'When the Kingdom Comes: Messianic Themes in Medieval Jewish Art', *Art Journal* 27, 1967/8, pp. 168–75.

———, 'The Messianic Temple in Spanish Medieval Manuscripts', in Joseph Gutmann, *The Temple of Solomon: Archaeological Fact and Medieval Tradition in Christian, Islamic and Jewish Art*, Scholars Press, Missoula MN, 1976, pp. 125–45.

Gutwirth, E., 'Towards Expulsion: 1391–1492', in Elie Kedourie (ed.), *Spain and the Jews: The Sephardi Experience 1492 and After*, Thames & Hudson, London, 1992, pp. 51–73.

———, 'La cultura material Hispano-Judía: Entre la norma y la práctica', in Javier Castaño (ed.), *¿Una sefarad inventada?: los problemas de interpretación de los restos materiales de los judíos en España*, Ediciones El Almendro, Córdoba, 2014, pp. 87–110.

Husband, T., *The World in Play: Luxury Cards 1430–1540*, Metropolitan Museum of Art, New York/Yale University Press, New Haven CT and London, 2015.

Kahle, P., *Masoreten des Westens*, W. Kohlhammer, Stuttgart, 1927.

Kogman-Appel, K., *Die Zweite Nürnberger und die Jehuda Haggada: Jüdische Illuminatoren zwischen Tradition und Fortschritt*, Peter Lang, Europäischer Verlag der Wissenschaften, Frankfurt am Main, 1999.

———, *Jewish Book Art between Islam and Christianity: The Decoration of Hebrew Bibles in Medieval Spain*, Medieval and Early Modern Iberian World 19, Brill, Leiden and Boston MA, 2004.

———, 'The Messianic Sanctuary in late Fifteenth-Century Sepharad: Isaac de Braga's Bible and the Reception of Traditional Temple Imagery', in Renana Bartal and Hanna Vorholdt (eds), *Between Jerusalem and Europe: Essays in Honour of Bianca Kühnel*, Brill, Leiden and Boston MA, 2015, pp. 233–54.

———, 'The Scholarly Interests of a Scribe and Mapmaker in Fourteenth-Century Majorca: Elisha ben Abraham Bevenisti Cresques's Bookcase', in Javier del Barco (ed.), *The Late Medieval Hebrew Book in the Western Mediterranean: Hebrew Manuscripts and Incunabula in Context*, Études sur le judaïsme médiéval 65, Brill, Leiden and Boston MA, 2015, pp. 148–81.

———, *Catalan Maps and Jewish Books: The Intellectual Profile of Elisha ben Abraham Cresques (1325–1387)*, Terrarum Orbis 15, Brepols, Turnhout, 2020.

Kolodni, O., 'The Pentateuch in Medieval Italian Manuscripts and *Tiqunei Soferim*: Text, Open and Closed Sections and the Layout of the Songs' [in Hebrew], D.Phil. thesis, Bar-Ilan University, 2008.

Matos D., and L.U. Afonso, 'The "Book on How to Make Colours" ("O livro de como se fazem as cores") and the "Schedula diversarum artium"', in Andreas

Speer, Maxime Mauriege and Hiltrud Westermann-Angerhausen (eds), *Zwischen Kunsthandwerk und Kunst: Die 'Schedula diversarum artium'*, De Gruyter, Berlin, 2014, pp. 305–17.

McCarthy, C., *The Tiqqune Sopherim and other Theological Corrections in the Masoretic Text of the Old Testament*, Orbis Biblicus et Orientalis 36, Universitätsverlag Freiburg/Vandenhoeck & Ruprecht, Göttingen, 1981.

Metzger, Th., 'Les objets du culte, le sanctuaire du Désert et le Temple de Jérusalem, dans les Bibles hébraiques médiévales enluminés en Orient et en Espagne', *Bulletin of the John Rylands University Library* 52, 1969, pp. 397–436, and 53, 1970–71, pp. 169–85.

Narkiss, B., A. Cohen Mushlin and A. Tcherikover, *Hebrew Illuminated Manuscripts in the British Isles*, Volume 1: *Spanish and Portuguese Manuscripts,* Oxford University Press, Oxford, 1982.

Narkiss, B., and A. Cohen-Mushlin, *The Kennicott Bible: An Introduction* [companion volume to the facsimile edn of the Kennicott Bible], Facsimile Editions, London, 1985.

Nordström, C.O., 'Some Miniatures in Hebrew Bibles', André Grabar (ed.), *Synthronon. Art et Archéologie de la fin du l'Antiquité et du Moyen Age*, vol. 2, Librairie C. Klincksieck, Paris, 1968, pp. 89–105.

Orlinsky, H.M., 'The Origin of the Kethib-qere System: A New Approach', in Supplements to *Vetus Testamentum*, vol. 7, Congress Volume, 1959, pp. 184–92.

Ortega-Monasterio, M.T., 'Los códices modelo y los manuscritos hebreos bíblicos españoles', *Sefarad*, vol. 65, no. 2, 2005, pp. 353–83.

Outhwaite, B., 'The *Sefer Torah* and Jewish Orthodoxy in the Islamic Middle Ages', in Bradford A. Anderson (ed.), *From Scrolls to Scrolling: Sacred Texts, Materiality, and Dynamic Media Cultures*, De Gruyter, Berlin and Boston MA, 2020, pp. 63–90.

Penkower, J.S., *New Evidence for the Pentateuch Text in the Aleppo Codex* [in Hebrew], Bar-Ilan University Press, Ramat Gan, 1992.

———, 'Fragments of Six Early Torah Scrolls: Open and Closed Sections, The Layout of *Ha'azinu* and of the End of Deuteronomy', in Nicholas de Lange and Judith Olszowy-Schlanger (ed.), *Manuscrits hébreux et arabes: Mélanges en l'honneur de Colette Sirat*, Bibliologia 38, Brepols, Turnhout, 2014, pp. 39–61.

———, *Masorah and Text Criticism in the Early Modern Mediterranean: Moses Ibn Zabara and Menahem de Lonzano*, Magnes Press, Jerusalem, 2014.

Peretz, Y., 'The Pentateuch in Medieval Ashkenazi Manuscripts, *Tiqunei Soferim* and Torah Scrolls: Text, Open and Closed Sections and the Layout of the Songs' [in Hebrew], D.Phil. thesis, Bar-Ilan University, 2008.

———, 'Techniques of Scribes in Writing the Passages before "Shirat Hayam" and "Shirat Haazinu"' [in Hebrew], *Quntres* 3, 2012, pp. 35–59.

———, 'The Layout of the Song of "Haazinu" (Deut. 31:28–32:47)', in Michael Avioz (ed.), *Medieval Ashkenazi Bible Manuscripts'* [in Hebrew], in *Zer Rimonim: Studies in the Bible and Its Exegesis Presented to Prof. Rimon Kasher*, International Voices in Biblical Studies, Society of Biblical Literature, Atlanta GA, 2013, pp. 355–74.

Perez, R., '*Adat devorim* de Yoseph Qostandini: Edition et étude critique d'un manuscrit hébreu du Moyen-Age', D.Phil. thesis, Université Jean Moulin Lyon III, 1984.

Revel-Neher, E., *Le Témoignage de l'absence: Les objets du sanctuaire à Byzance et dans l'art juif du XI*e* au XV siècle*, De Boccard, Paris, 1998.

Richler, B., 'The Scribe Moses ben Jacob ibn Zabara of Spain: A Moroccan Saint?', *Jewish Art* 18, 1992, pp. 141–7.

Roth, C., 'A Masterpiece of Medieval Spanish-Jewish Art: The Kennicott Bible', *Sefarad*, vol. 12, no. 2, 1952, pp. 351–68.

———, 'An Additional Note on the Kennicott Bible', *Bodleian Library Record* 6, 1961, pp. 659–62.

Schubert, U., 'Zwei Tierszenen am Ende der ersten Kennicott Bibel (La Coruña 1476) in Oxford', *Jewish Art* 12/13, 1986/7, pp. 82–101.

Stern, D., 'The Hebrew Bible in Europe in the Middle Ages: A Preliminary Typology', *Jewish Studies: An Internet Journal* 11, 2012, pp. 235–322.

———, *The Jewish Bible: A Material History*, Samuel and Althea Stroum Lectures in Jewish Studies, University of Washington Press, Seattle WA, 2017.

———, *Jewish Literary Cultures,* Volume 2: *The Medieval and Early Modern Periods*, Penn State University Press, University Park PA and London, 2019, p. 76.

The Talmud of the Land of Israel: A Preliminary Translation and Explanation, Volume 19: *Megillah*, trans. Jacob Neusner, Chicago Studies on the History of Judaism, University of Chicago Press, Chicago IL and London, 1987.

Weissberger, B.F. (ed.), *Queen Isabel I of Castile: Power, Patronage, Persona*, Tamesis, Boydell & Brewer, Woodbridge and Rochester NY, 2008.

Wischnitzer, R., 'Une Bible enluminée par Joseph ibn Hayyim', *Revue des études juives* 73, 1921, pp. 161–72.

Yeivin, I., *Introduction to the Tiberian Masorah*, Masoretic Studies 5, Scholars Press, Missoula MT, 1980.

CONTRIBUTORS

KATRIN KOGMAN-APPEL is author of *Jewish Book Art Between Islam and Christianity* (Brill, 2004) and of *Illuminated Haggadot from Medieval Spain* (Pennsylvania State University Press, 2007), which won the American Historical Association Premio del Rey Prize in 2009. Her monograph on the Leipzig Mahzor, *A Mahzor from Worms: Art and Religion in a Medieval Jewish Community* (Harvard University Press, 2012) was a finalist of the National Jewish Book Award (scholarship). Her most recent book is *Catalan Maps and Jewish Books: The Intellectual Profile of Elisha ben Abraham Cresques (1325–1387)* (Brepols, 2020).

JAVIER DEL BARCO (PhD in Hebrew Studies, 2001) is Senior Lecturer at Universidad Complutense de Madrid. His research focuses on the study and interpretation of Hebrew manuscripts in general, and biblical manuscripts in particular, including the study of manuscript production, use, transmission and circulation. He has published several catalogues of Hebrew manuscripts, among them *Bibliothèque Nationale de France: Hébreu 1 à 32; Manuscrits de la Bible hébraïque* (Brepols, 2011), and has edited *The Late Medieval Hebrew Book in the Western Mediterranean: Manuscripts and Incunabula in Context* (Brill, 2015).

MARÍA TERESA ORTEGA-MONASTERIO is Research Professor at the Spanish High Council for Scientific Research (CSIC). She has been director of a portal of oriental manuscripts in CSIC libraries, including cataloguing and digitizing all documents (manuscripta. bibliotecas.csic.es). She has also carried out a project focused on cataloguing all Hebrew manuscripts conserved at Madrid libraries. She has been visiting professor at the OCHJS in Oxford, studying Sephardic Bibles, including manuscripts of the Kennicott collection. Author of more than a dozen scientific books, research articles in Spanish and international journals, and papers presented at national and international congresses, she has also participated as principal contributor and editor in the eight-volume critical edition of the Cairo Codex of the Prophets.

PICTURE CREDITS

INDEX

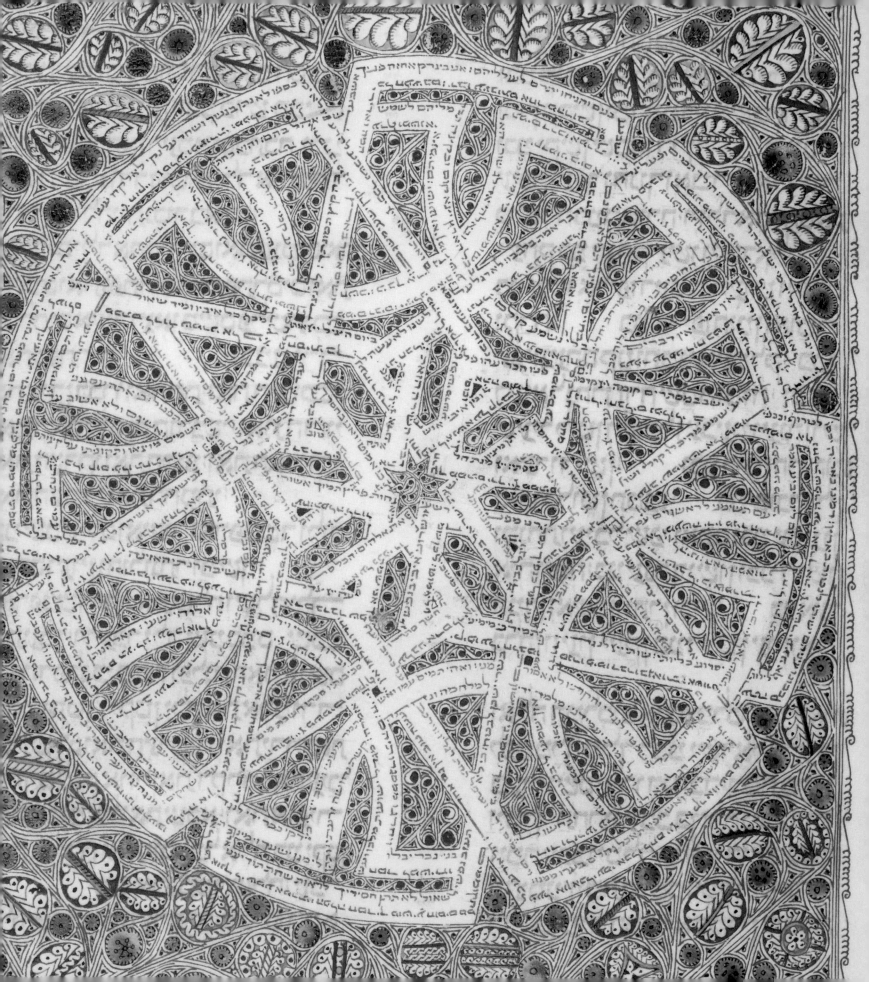

This publication has been generously supported
by the Martin J. Gross Family Foundation

First published in 2023 by Bodleian Library Publishing
Broad Street, Oxford OX1 3BG
www.bodleianshop.co.uk

ISBN 978 1 85124 600 7

Publisher: Samuel Fanous
Managing Editor: Susie Foster
Editor: Janet Phillips
Picture Editor: Leanda Shrimpton
Cover design by Dot Little at the Bodleian Library
Designed and typeset by Lucy Morton of illuminati in 11 on 16 Dante
Printed and bound by Printer Trento S.r.l. on 135 gsm Gardapat Kiara paper

British Library Catalogue in Publishing Data
A CIP record of this publication is available from the British Library